김윤수 저작집 1

리얼리즘 미학과 예술론

김윤수 저작집

1

리얼리즘 미학과 예술론

창비

차례

제4부 미학강좌

제5부 명작해설

제6부 서평

리얼리즘 미학과 민중미술을 위하여

유홍준

(간행위원장/명지대학교 석좌교수)

1. 경위

김윤수 선생은 한국 현대미술사에 뚜렷한 업적을 남긴 미술평론가이다. 무엇보다도 한국민족예술인총연합(민예총)의 이사장과 국립현대미술관의 관장을 역임했다는 경력이 미술계에서 그의 위상을 말해준다. 이처럼 김윤수 선생은 미술계의 재야와 제도권 모두에서 리더로 인정받았다.

특히 1980년대 재야에서 일어난 민족예술과 민중미술 운동에서 선생은 선구자이자 대부나 마찬가지였다. 김윤수 선생은 민중미술운동이 일어나기 훨씬 전인 1970년대 초부터 리얼리즘 미학과 한국 근현대 미술사의 작가들을 재평가하는 글을 발표하면서 많은 젊은 화가들에게 감명을 주어 이들이 1980년대에 들어와 현실주의 미술운동으로 나아가게 하는 견인차 역할을 했다.

그러나 김윤수 선생이 남긴 저서는 1975년에 춘추문고 시리즈의 하나로 나온 『한국현대회화사』(한국일보사 1975) 문고본 한권뿐이었다. 살

아생전 선생 스스로도 이 점을 안타깝게 생각했다. 1970년대 후반과 1980년대 초반에 김윤수 선생은 많은 작가론과 미술시평을 기고하면서 미술계의 현장을 지켜왔다. 이때 선생은 40대 나이로 미술평론가로서 본격적으로 활동하던 시기였다. 그 글들을 모아 편집하면 능히 '김윤수 평론집'이 될 수 있었겠건만 워낙에 신중한데다가 '본격적인 저서'를 펴내고자 하는 마음으로 계속 미루고 또 미뤄왔다.

익히 알려진 바와 같이 김윤수 선생의 글쓰기는 '난산(難産)'이었다. 특유의 '완벽주의' 때문에 원고 마감 날짜에 겨우 맞추어 어렵게 탈고하기 일쑤였고 펑크를 내는 바람에 편집자를 곤혹스럽게 한 것도 여러 번이었다. 민주화운동으로 1976년 옥고를 치른 이후 책상에 오랫동안 앉아 있기 힘든 고질적인 디스크가 발병하여 긴 글은 거의 쓰지 못하였다. 그래서 김윤수 선생의 글을 받고자 하는 사람들의 마음을 안타깝게 했다.

김정헌 개인전 때 고(故) 김용태 형이 김윤수 선생의 팸플릿 서문을 받아낸 것은 유명한 이야기이다. 1988년의 어느날이었다. 당시 인사동 '그림마당 민'에는 민중미술인들이 일 없이도 잘 모이곤 했는데 점심 때 김윤수 선생이 나타나자 김용태는 인사동의 한 갤러리가 보유하고 있는 한옥으로 모셔가 대문을 밖에서 걸어잠그고 원고를 쓰게 했다. 결국 김윤수 선생은 그날 저녁에 원고를 다 쓰고 연금에서 풀려났다.

이런 식이었기 때문에 김윤수 선생의 저술 의욕은 번번이 뜻을 이루지 못했다. 정년퇴임 때는 비장한 각오로 학생들 앞에서 집필 의지를 굳게 다짐해 보이기도 했지만 미루고 미루다가 결국은 국립현대미술관장이라는 거절할 수 없는 자리에 불려나가면서 멀어지고 말았다.

5년간 공직에 봉사한 뒤 관장에서 물러나 시간 여유를 갖게 되었지만 이미 70을 넘긴 나이가 되었고, 공직 기간에 스트레스로 인한 몇차례의

뇌경색 때문에 지속적으로 약을 복용하면서 뇌의 피로감 탓에 의욕처럼 되지 않았다. 그리하여 세상을 떠나시기 전해에는 새로운 저술은 포기하고 기왕에 쓴 글들을 모아 한권의 평론집으로 펴내기로 작정하고 창비의 편집자와 실무적인 의논을 하기에 이르렀다. 선생은 대략 목차를 구성해놓고 전체를 아우르는 '본격적인 총론'을 써서 머리글로 삼아 출간하기로 하였다. 그러나 이마저도 뜻을 이루지 못하고 2018년 11월 29일 세상을 떠나셨다.

인생은 짧고 예술은 길다고 함은 예술가의 일생은 작품으로 남고 평론가의 일생은 글로 남기 때문에 나온 말이다. 그런데 한 시대 미술계를 움직이며 우리 미술계를 혁신하는 데 절대적인 공로를 갖고 있던 김윤수 선생이 이를 증언해주는 저서가 없어 세월이 지나면서 점점 잊힌다면 그것은 개인적인 불행이자 우리 미술계의 큰 손실이 아닐 수 없다. 선생의 제자이자 동료로서 장례위원장을 맡았던 나는 영결식에서 이런 사실을 사람들에게 자세히 알려드리면서 1주기에는 선생이 이루지 못한 것을 잘 마무리하여 영전에 바칠 것을 공언하였다. 그리하여 이 일은 나에게로 넘어왔다.

2. 분류

장례식을 마치고 '김윤수 평론집'을 펴내기 위해 그간 창비 실무진이 선생과 협의한 사항을 확인해보니 이미 오래전에 절판된 『한국현대회화사』를 뼈대로 하면서 『창작과비평』에 기고한 한국 근현대미술사에 관한 글과 『계간미술』에 줄곧 발표해온 작가론으로 책의 골격을 세워놓고 내용 전체를 아우를 머리글을 생각하고 있는 것이었다. 내가 이

를 곰곰이 살펴보니 비록 총론의 머리글이 없다 할지라도 이 글들만으로도 한권의 훌륭한 평론집이 될 수 있었다. 나는 선생의 이 생각을 존중하여 크게 손대지 않고 한권으로 묶었다. 그것이 『김윤수 저작집』 제2권 『한국 근현대미술사와 작가론』이다. 사실상 이것을 '김윤수 평론집'으로 삼을 수도 있었다. 그러나 선생이 돌아가신 뒤 펴내는 유작집인 만큼 '김윤수 평론집'은 '선집'이 아니고 '전집'이 되어야 한다고 생각했다.

김윤수 선생은 글을 아주 드물게 발표한 분으로 인식되어 있으나 이는 말년의 모습이고 1970년대 초부터 1980년대 말까지 약 20년간은 작가론과 팸플릿 서문뿐 아니라 적지 않은 미술시평을 발표해왔다. 나는 1969년 대학 3학년 이래로 선생 곁을 떠나지 않았기 때문에 선생이 쓴 글을 대략 다 읽었다고 생각하고 있으며 이는 족히 한권의 분량이 될 것으로 짐작하고 있었다.

이에 사모님(김정업 여사)께 댁에서 갖고 계신 스크랩북과 기고한 글이 실린 잡지들을 내가 볼 수 있게 해달라고 부탁드렸다. 그러자 사모님은 정리되는 대로 연락을 주겠다고 하셨다. 그러고는 묘소에 비석을 세우는 일, 국립현대미술관에 도서를 기증하는 일, 상속세 문제 등으로 몇개월이 지났다. 나 자신도 『나의 문화유산답사기』 중국편을 집필 중이어서 여기에 따로 신경을 쓰지 못하고 지냈다. 그러다가 4월 말에 마침내 내 책을 출간하고 나서 사모님께 자료 정리 상태에 대해 물으니 몇달을 정리해보았는데도 좀처럼 진척이 되지 않아 아직 전해줄 수 없고, 너무 어지러워 와서 봐달라고 할 수도 없는 상태라고 하셨다.

그렇게 한달을 보내고 나서 나는 더이상 지체할 수 없다는 생각에 5월 23일 목동 아파트 선생 댁을 찾아갔다. 선생 댁 현관문을 여니 거실, 서재는 물론이고 침실까지 책, 스크랩북, 노트, 잡지 등이 종류별로 발

디딜 틈도 없이 겹겹이 쌓여 있었다. 사모님이 원고를 일일이 검토하며 분류하고 있는데 이처럼 어지럽다며 그 힘겨움을 하소연하는 것이었다. 아무리 생각해도 이는 사모님이 할 수 있는 일이 아니었다. 나는 사모님께 허락을 얻어 이 모든 원고지와 스크랩북, 글이 실린 잡지, 노트들을 여러 박스에 나누어 담아 차에 싣고 내 연구실로 옮겼다.

이후 나와 명지대학교 한국미술사연구소 연구원인 박효정 박사가 함께 논문을 분류하고 원고의 출처를 확인해나갔고, 한편으로는 오송희 조교가 이 원고들을 컴퓨터에 입력하는 작업을 동시에 착수하였다. 선생의 스크랩북에 들어 있는 원고가 내 생각대로 상당한 양이었다. 그런데 내가 읽었던 것으로 기억되는 글들이 여러편 빠져 있었다. 나는 기억을 더듬어 서울대학교 학보인 『대학신문』, 서울대학교 문리대 미학과에서 펴낸 과 회지 『미학보(美學報)』, 서울대학교 문리대 교지 『형성(形成)』 등에 실려 있는 선생의 글들을 찾아내기도 했다.

그런데 뜻밖에도 내가 본 적이 없는 엄청난 양의 글들이 활자화되어 스크랩북에 들어 있었다. 그것은 1960년대 후반과 1970년대 초반의 글들로 내가 선생을 만나기 전과 군대와 감옥에 있었던 시기에 발표한 글들이었다. 그래서 보지 못했던 것이다. 선생은 1960년대 말에는 『효대학보』에 미학강좌를 연속해서 연재했고, 1970년대 초에는 『대학신문』에 명작해설을 오랫동안 연재한 바 있었다. 그렇게 모은 원고량이 200자 원고지로 무려 4,200매가 넘었다.

가만히 생각해보건대 1960년대 말 1970년대 초 선생의 나이는 30대였다. 한창 창조적 열정으로 가득하던 시절이었다. 나는 이 글들을 보면서 나뿐 아니라 세상 사람들이 알고 있는 김윤수 선생의 평론가상(像)은 1970년대 후반, 40대 이후 삶의 모습이었을 뿐, 선생이 세상에 등장하기 전, 미술평론가로서의 내공이 어떻게 쌓였는지는 모르고 있었다

는 생각이 들었다. 이 글들을 보면서 나는 선생의 몰랐던 면까지 다시 만나는 기분이었다. 이 글들은 결국 선생이 끝내 쓰지 못한 '본격적인 총론'의 내용을 담고 있는 셈이었다. 나는 이 글들을 빠짐없이 모아『김윤수 저작집』제1권『리얼리즘 미학과 예술론』에 담았다.

그리고 선생은 1970년대 전반부터 서서히 미술계의 현장에 들어와서『뿌리깊은 나무』『신동아』『월간중앙』에 문화시평을 정기적으로 기고하고 후반에 와서는『계간미술』을 통하여 많은 글을 발표하였다. 또한 1980년대 리얼리즘 미술운동이 일어날 때 많은 젊은 작가에게 팸플릿 서문을 써주었고 미술관장으로서 많은 전시회를 기획하며 그 뜻을 천명하는 글을 발표해왔다. 이 글들은『김윤수 저작집』제3권『현대미술의 현장에서』에 모두 담았다.

이렇게『김윤수 저작집』전3권을 펴내고 보니 마치 살아생전 선생의 모습뿐 아니라 좀처럼 뵐 수 없었던 모습까지 다시 만나는 것만 같고, 선생의 예술적, 학문적, 사상적 깊이에 더욱 깊은 존경심이 일어난다.

3. 제1권 『리얼리즘 미학과 예술론』

제1권은 김윤수 선생이 본격적으로 미술평론 활동을 하기 이전, 대학 강사 시절에 미학과 예술론을 주로『대학신문』이라는 지면을 통해 전개한 글을 모은 것이다. 당시 각 대학의 신문들에는 이런 교양강좌 비슷한 글이 실리곤 했다.

김윤수 선생은 1956년 서울대학교 미학과에 입학하였고 1961년 대학원 미학과에 입학하여 1965년에 졸업하면서 결국 미술평론의 길로 들어서게 되었다. 대학원 시절에는 생계와 학비를 위하여 동아출판사

에 근무했는데 졸업 후에는 출판사에서 나와 대구에서 시간강사 생활을 하며 학문의 길로 들어섰다.

1966년부터 1968년까지 선생은 효성여자대학교, 계명대학교, 대구대학교(영남대학교 전신)에 출강하였다. 이때 효성여자대학교의 『효대학보』에 많은 글을 기고했다. 1967년에는 1년간 「미학강좌」를 12회 연재했는데 이는 선생이 파악하고 있는 미학개론이었다. 김윤수 선생은 당시 거의 불모지나 다름없는 미학을 대중에게 인식시키고자 하는 마음이 컸던 듯 『상록』이라는 잡지에는 「미학의 학문적 의의」(1970)라는 글을 기고하였고, 서울대학교 미학과 학생회에서 창간한 『미학보』에는 「현대에 있어서의 미학의 추세」(1971)를 소개했다.

또 김윤수 선생은 미학 못지않게 예술학에 깊은 관심을 갖고 있어 『효대학보』에 「추상미술과 시각체험에 관한 소고(小考)」(1969)와 오르떼가 이 가세트의 「예술의 비인간화」(1970)를 소개하면서 현대예술의 난해성에 대해 비판을 가하곤 했다. 이런 예술론은 1974년 『문학사상』에 기고한 「고야 회화에서의 민중성」까지 이어진다.

1966년, 김윤수 선생은 모교인 서울대학교 미학과에 출강하게 되고 1969년부터는 이화여자대학교 미술대학의 시간강사를 맡게 되면서 대구 시절을 청산하고 서울 정릉동에 거처를 마련해 강의에 전념하였다. 선생의 취미가 야구였음은 나중에 안 사실이고 나는 선생의 취미는 독서였다고 생각해왔다.

강의가 끝나면 선생은 종각과 세종로 네거리 사이 종로통에 있던 영문서점인 범한서적과 범문사, 일본어서점인 해외서적, 그리고 충무로에 있던 독일어서점인 소피아서점 등을 돌아다니면서 원서를 살펴보고 구입하는 것이 일과였다. 그때 선생이 구입한 원서들은 참으로 귀한 것들이다. 요즘 세상은 책의 가치를 잘 모르는 것 같아 안타깝기만 한

데 당시 원서를 이렇게 구입하는 선생의 마음에는 고전에의 갈구, 그리고 비록 우리가 후진국 실정에 놓여 있지만 세계적인 추세를 놓치지 않으려는 학문적 의지가 녹아 있었다. 그리고 김윤수 선생은 계몽적인 입장에서 중요한 미술 관계 원서의 번역에 많은 노력을 기울였다. 슈미트(G. Schmidt)의 『근대회화소사(近代繪畫小史)』(일지사 1972)를 비롯해 직접 번역한 현대미술의 이론서와 잰슨(H. W. Janson)의 방대한 저서인 『미술의 역사』(삼성출판사 1982)를 주위의 도움을 얻어 펴낸 것까지 10여권이 넘는 번역서에는 원서 번역에 적잖이 기울였던 선생의 힘이 서려 있다.

그렇게 강의와 연구에만 전념한 선생에게 1970년 10월 서울대학교의 『대학신문』에 기고한 「리얼리즘 소고(小考)」는 생애 큰 전기가 되는 글이었다. 이는 당시 문학계에서 참여-순수 논쟁이 한창일 때 진정한 리얼리즘이란 무엇인가를 아주 간명하면서도 핵심적으로 논한 글이었다.

당시 『창작과비평』 편집을 맡고 있던 문학평론가 염무웅 선생은 이 글을 읽고 큰 감동을 받아 김윤수 선생에게 글을 청탁했는데, 그 글이 『창작과비평』 1971년 봄호에 실린 「예술과 소외」이다. 이 글로 김윤수 선생은 창비와 깊은 인연을 맺게 되었고 장준하, 백기완 선생과의 만남도 이뤄져 훗날 1973년 '개헌청원 100만인 서명'의 30인 발기인 중 한 명으로 이름을 올리게 되면서 유신시대에 재야인사로서 많은 고통을 받게 된다.

아무튼 이 글은 김윤수 선생의 필명을 세상에 크게 드러내는 계기가 되었고 이 글에 이어 『대학신문』에 「회화에 있어서 리얼리티」(1971)를 실었다. 그리고 역시 『대학신문』에 1973년 3월부터 6월까지 격주간으로 14회에 걸쳐 김윤수의 「명작감상」을 그림과 함께 실었다. 뽈 세잔, 빠블로 삐까소부터 이중섭, 베르나르 뷔페에 이르기까지 그들의 대표

작을 해설한 이 글은 명화를 보는 눈을 길러주는 아주 유익한 글이다. 선생은 이처럼 미학, 예술학, 미술사, 미술비평에 관한 계몽적인 글을 열심히 기고했다.

『대학신문』이 김윤수 선생의 이런 글들을 연재했던 것은 교양을 위한 지면으로서 그림 이야기라는 소재 자체가 좋았기 때문이기도 하지만 당시 편집자였던 심지연(당시 정치학과 4학년, 현 경남대학교 명예교수)이 선생의 평이하면서도 내용이 충실한 글쓰기에 매료되었기 때문이기도 했다.

사실 평론가의 문체에 대해서는 별로 말하는 일이 없지만 김윤수 선생의 평론은 비평의 모범으로 삼을 만한 것이다. 글의 구성이 아주 단단하고 말하고자 하는 뜻이 명확하고 묘사에 어떤 기교도 부리지 않는다. 이로 인해 글이 단조롭거나 딱딱해질 염려가 없지 않지만 워낙에 담고 있는 내용이 충실해서 끝까지 따라 읽으며 깊은 감명을 받게 된다.

나는 김윤수 선생의 이 정공법적인 글쓰기를 배우려고 애썼는데, 내 천성이 그렇지 않아서 '구어체'를 즐겨 구사하며 돌려차기 뒤집기도 잘하는 터라, 남들이 평하기를 속되게 말해 '수다체' 내지 '구라체'라고 하지만, 지금도 단문을 쓸 때면 선생의 차돌같이 단단한 문체를 닮으려고 애쓰고 있다. 얼마 전에 한문을 읽다가 어떤 명문을 평하면서 '넘치는 것 같지만 빼낼 것이 없고, 요약했는데 빠진 것이 없다'고 한 구절을 보면서 '우리 선생님' 문체에 꼭 들어맞는 평이라고 생각했다.

김윤수 선생의 예술론적 입장은 1975년 태극출판사에서 출간한 『현대사상교양전집』(전12권) 총서의 제8권 『예술의 창조』의 책임편집을 맡아 그 전체를 아우르는 머리글로 기고한 「20세기 예술과 사회배경」에 명확히 나타나 있다. 『예술의 창조』에 실린 머리글과 번역문들은 사실상 김윤수 선생의 예술철학을 보여주는 것으로 그 기조는 역시 '리얼리즘 미학과 예술론'이었다. 이것이 선생의 30대를 장식한 문필활동의 기

조를 이룬다.

　김윤수 선생은 스스로도 말했듯이 책상물림의 학자가 아니라 현실을
적극 살아가는 진정한 리얼리스트의 자세로 학문에 임했다. 1970년대
초반, 김윤수 선생은 『월간중앙』에 문화시론을 여러차례 기고했다.

「이성의 회복은 가능한가」(1973년 11월호)
「청년문화는 반문화인가」(1974년 4월호)
「문화적 주체성의 의미」(1974년 6월호)

　이 글들은 지식인으로서 시대적 발언을 잊지 않은 시평이라고 할 수
있다.

　한편 미학, 예술학 학계에도 여전히 깊숙이 개입해 있으면서 한때 한
국미학회 간사를 맡아 학술지 『미학』의 편집을 책임지기도 했다. 그리
고 여러 매체에 시기를 달리하여 아래에 나열한 미학 및 예술학의 저서
에 대한 서평을 기고한 바 있다.

한스 제들마이어 『중심의 상실』
수잔 랭거 『예술의 제문제』
백기수 『미학개설』
조요한 『예술철학』

　이 네권의 서평에는 선생의 미학과 예술에 대한 생각이 담겨 있어 역
시 제1권에 실었다.

4. 제2권 『한국 근현대미술사와 작가론』

　제2권은 미술사가로서 김윤수 선생의 모습을 담은 글들로, 선생이 미술계에 남긴 가장 큰 업적이다. 본래 김윤수 선생은 미학보다도 미술사에 많은 관심을 갖고 있었다. 1969년 내가 대학 3학년 때 들은 선생의 수업 '예술학 특강'은 발터 파싸르게(Walter Passarge)의 『현대예술사의 철학』(1930)을 교재로 했다. 이 책은 19세기 독일을 중심으로 일어난 미술사의 여러 방법론을 체계적으로 해설한 입문서로, 정신사로서의 미술사, 양식사로서의 미술사, 사회사로서의 미술사 등을 소개하고 있어 나에게 깊은 감명을 주었고 이후 내가 미술사의 길로 들어서게 되는 결정적 계기가 되었다.

　김윤수 선생은 이 강의에서 우리에게 이제까지 한국미술사가 편년사 중심의 미술사에 머무는 것을 극복하고 나아가야 할 길을 역설했는데 선생 자신이 그런 방법론에 입각하여 현대미술의 뿌리인 근대미술사를 정신사와 사회사적 시각에서 재조명하는 글을 계속 발표했다.

「좌절과 극복의 논리 ── 이인성·이중섭을 중심으로」, 『창작과비평』
　　1972년 가을호
「춘곡 고희동과 신미술운동」, 『창작과비평』 1973년 겨울호
「현대미술운동의 반성」, 『창작과비평』 1975년 여름호

　그리고 예술원에서 해마다 간행되는 『예술원보(藝術院報)』에 「한국 근대미술 ── 그 비판적 서설」을 기고했다(1975). 이렇게 발표한 일련의 근현대미술사 논문들은 당시 한국일보사에서 의욕적으로 기획한 '춘추문고'의 하나로 선정되어 기왕의 글에 박수근론을 더하여 『한국현대

회화사』(1975)라는 제목으로 출간되었다. 그리고 이것이 결국 김윤수 선생이 생전에 펴낸 유일한 저서가 되었다.

1970년대 초반 자못 왕성하게 미술평론과 미술사 논문을 계속 발표할 당시 김윤수 선생은 비교적 안정된 생활을 영위하고 있었다. 오랜 시간강사 생활을 청산하고 1973년 이화여자대학교 미술대학 전임강사로 부임한 것이다. 그러나 그 평온한 기간은 오래가지 못했다.

유신독재가 점점 기세를 부리면서 선생은 마침내 1975년 12월 긴급조치 9호 위반으로 구속되어 1976년 8월까지 8개월간 옥고를 치르는 고초를 겪었다. 그사이 대학에서는 강제 해직되었다.

출소 후 김윤수 선생은 해직교수협의회에 참가하여 유신독재에 저항하는 힘든 나날을 보내야 했는데, 마침 1977년에 중앙일보사에서『계간미술』이 창간되어 미술 관계 지면이 넓어지면서 선생에게 많은 원고가 청탁됨에 따라 오히려 본격적으로 미술평론 활동을 전개하게 되었다. 선생이 쓴 평론의 가장 큰 주제는 역시 작가론이었다.

김환기론,『창작과비평』1977년 여름호
오지호론,『계간미술』1978년 봄호
이중섭론,『계간미술』1981년 겨울호
최종태론,『계간미술』1978년 여름호
김경인론,『계간미술』1982년 겨울호
신학철론,『계간미술』1983년 겨울호
최의순론,『계간미술』1984년 여름호
심정수론,『계간미술』1986년 가을호
임송자론,『계간미술』1987년 겨울호

당시『계간미술』은 애호가를 위한 대중 미술잡지로 출발했지만 점점 본격적인 미술 저널리즘으로 자리를 잡아가고 있었고, 서구사조를 추종하는 추상미술보다 리얼리즘까지는 아니지만 구상미술 계열을 지지하는 경향을 갖고 있었다. 또 편집진에 나를 비롯하여 진보적인 미술기자들이 포진해 있었기 때문에 자연히 김윤수 선생에게 지면이 많이 돌아갔다. 그리고『계간미술』은 '현실과 발언'을 비롯한 민중미술이 등장했을 때 음으로 양으로 많은 지원을 보여주었는데 김경인, 신학철 등의 작가론을 게재한 것은 당시로서는 파격적 기획이기도 했다. 특히 선생은 조각에 남다른 안목이 있어서 최종태, 최의순, 심정수, 임송자 등 여러 조각가의 작가론을 기고한 것이 눈에 두드러진다.

김윤수 선생은 1980년대에도 여러 지면에 지속적으로 작가론을 발표했다. 이 작가론은 선생의 비평적 업적에 큰 비중을 차지하고 있는데 선생이 애초에 만든 목차에는 앞에서 언급한 작가론 외에 다음 세편의 글이 들어 있어 제2권에 함께 수록했다.

김정헌론,「현실과 미술의 변증법적 통일」,『김정헌 작품전』, 1988년
임옥상론,「시대의 얼굴, 땅의 생명」,『월간미술』1995년 6월호
김광진론,「김광진의 조각을 다시 보며」,『김광진』, 2003년

한편 김윤수 선생은 우리 현대미술을 거시적인 시각에서 보는 평론도 발표하였다.

「한국미술의 새 단계」,『한국문화의 현 단계 Ⅱ』, 창작과비평사 1983
『문인화의 종언과 현대적 변모』,『한국현대미술전집』제9권, 정한출판사 1980

이 글들은 1980년대 리얼리즘 미술운동의 태동 과정, 그리고 전통 한국화의 진로에 대한 중요한 비평문이라 생각되어 모두 제2권에 수록하였다.

5. 제3권 『현대미술의 현장에서』

제3권은 미술평론가로서 현장비평에 몰두했던 선생의 글들을 모은 것이다. 얼핏 생각하면 김윤수 선생은 민중미술의 이론가로서 비평활동을 해온 것으로 비칠 수 있지만 1970년대와 1980년대에 전개한 평론의 자취들을 보면 미술계 전반에 대한 시각에서 이루어졌음을 알 수 있다. 그래서 제3권의 제목을 '현대미술의 현장에서'라 하였다.

우선 1977년부터 1979년까지 『뿌리깊은 나무』에 19회에 걸쳐 미술계 월평(月評)을 기고했다. 고정 지면을 갖고 있을 정도로 평론가로서 확고한 위치를 점하고 있던 김윤수 선생은 이 월평을 통해 「그림과 국민의 세금 ─ 국전 개혁의 여러 문제」(1977년 3월호) 같은 미술계 구조의 모순 문제부터 「단체전과 개인전 ─ 3월의 세 전시회」(1977년 4월호) 등 아주 구체적인 전시회 평을 기고했다. 그야말로 현장비평 활동이었다. 그리고 『월간중앙』과 『계간미술』은 선생을 중요한 필자로 모시고 수시로 미술시평을 청탁하여 많은 글을 실었다.

그런 중 1970년대 후반에 들어오면서 미술계에는 전에 없이 전람회가 많이 열리기 시작하였고 개인전이고 그룹전이고 팸플릿에는 평론가의 전시회 서문을 싣는 것이 하나의 관행처럼 되었다. 상업화랑에서 열리는 전시회의 서문은 대개 칭찬 일변도로 치우쳐 '주례비평'이라는 말

을 낳곤 했지만 신진작가의 전시와 미술이념을 표방하는 그룹전의 경우는 오히려 작가의 예술을 대변해주는 긍정적인 면이 있었다. 그래서 작가는 자신의 예술세계를 잘 알고 있는 평론가에게 글을 부탁하였고 평론가는 예술적 동질감을 느끼는 작가의 전시회에 평을 쓰곤 했다. 이는 지금까지 계속되는 미술계 전시회 풍경이다.

김윤수 선생이 그간 개인전 팸플릿에 전시회 평을 쓴 작가는 22명으로 파악된다. 그중에는 두차례 쓴 작가도 있다. 작가들의 면면을 보면 신학철·김인순·임옥상 등 민중미술 계열 작가, 권순철·이상국 등 리얼리즘 계열 작가, 이정·정은기 등 영남대학교 동료 교수, 이룡·이만익·박한진 등 대학 시절의 지인 등으로 분류해볼 수 있다. 그리고 '현대공간회 조각전'(1981), '삼인행(三人行)'(1978) 등 그룹전에 쓴 서문도 있다.

김윤수 선생의 전시회 도록 서문 중에는 당신이 직접 전시회를 기획하며 쓴 평론들이 있다. 이는 미술평론가로서 전시회를 조직하고 그 뜻을 밝힌다는 매우 적극적인 비평활동에 해당한다. 김윤수 선생은 해직교수 시절인 1981년에 임세택, 강명희 부부가 서울 구기동에 설립한 서울미술관의 관장을 1982년까지 맡은 바 있다. 이때 선생은 관장으로서 의미 있는 전시회를 많이 기획하였는데, 그중 대표적인 것이 '81년 문제작가·작품전' '프랑스 신구상회화전' 등이다.

또한 선생은 2003년부터 2008년까지 5년간 국립현대미술관장을 지내면서 많은 전시회를 기획했다. 그중 '평화선언2004 — 세계 100인 미술가전'(2004), '20세기 라틴아메리카 거장전'(2008) 등에는 김윤수 선생의 예술관이 잘 녹아 있다.

그리고 미술계에서는 세차례 큰 논쟁이 있었는데 그때마다 선생은 명확한 비평적 견해를 피력하였다.

「화단 풍토의 반성」, 『창작과비평』 1974년 가을호(서세옥·문명대
　　논쟁)

「민중미술, 그 시비를 따진다──오광수와의 대담」, 『신동아』 1985년
　　9월호

이 글들에는 당시 미술계의 속사정이 잘 드러나 있어 제3권에 그대로
실었다.

6. 미완의 원고와 강의 노트

이리하여 거의 두달에 걸친 원고 정리 끝에 『김윤수 저작집』 전3권의
체제를 다음과 같이 갖출 수 있게 되었다.

제1권 『리얼리즘 미학과 예술론』
제2권 『한국 근현대미술사와 작가론』
제3권 『현대미술의 현장에서』

선생은 살아생전 한권을 기획했고, 나는 두권을 생각하고 정리했는
데, 결국은 세권으로 짜임새를 갖추게 되었다. 이처럼 『김윤수 저작집』
을 세권으로 엮어내고 보니 선생의 삶에는 세가지 모습이 있었음을 새
삼 알 수 있었다. 제1권 『리얼리즘 미학과 예술론』은 미학자로서 쓴 글
이고, 제2권 『한국 근현대미술사와 작가론』은 미술사가로서 저술한 것
이며, 제3권 『현대미술의 현장에서』는 미술평론가로서 활약하면서 남
긴 글들이다.

선생은 이처럼 미학자, 미술사가, 미술평론가로서 성실하게 인생을 살았다. 그리고 실천하는 지식인으로서 시대의 부름에 사명에 다했다. 선생의 지사(志士)다운 면모는 유신독재 시절 옥고와 거듭된 해직, 그리고 『창작과비평』 폐간과 복간 즈음에 겪은 고초와 인내에 잘 나타나 있다.

그런데 선생의 스크랩북과 원고들을 정리하다보니 뜻밖에도 김윤수 선생은 대학 시절 대단한 문학청년으로 낭만적인 면이 있었다는 사실을 알게 되었다. 선생이 간직해온 빛바랜 신문 스크랩 중에는 『대학신문』 1960년 9월 5일자에 발표한 「시 — 은하(銀河)」라는 시가 실려 있고 '미학과 4학년'이라고 표기되어 있었다. 또 게재 호는 미상이지만 『대학신문』에 실린 「디 마이너의 시」 스크랩이 있고, 「과수원」이라는 시는 '미학과 대학원생'으로 기록되어 있었다.

그런가 하면 어느 해엔가 열린 대학 시절 '문학의 밤' 행사 프로그램에 '김윤수의 시' 발표가 들어 있었다. 그리고 유고 중에는 아마도 미발표 시로 생각되는 「가을과 삐아노」가 있었다. 선생이 생전에 이런 이야기를 말해준 바가 없고 또 선생의 학창 시절 지인을 별로 알지 못하며 전해들은 바도 없었다. 백낙청, 염무웅 선생 등도 전혀 몰랐다고 하며 이시영 시인은 어쩐지 김윤수 선생이 창비 사장 시절에 유독 시집에 관심이 많았다고 했다.

선생이 쓴 시의 수준을 내가 논할 처지는 못되지만 얼핏 읽어보아도 1950년대 말, 6·25전쟁이 끝난 지 불과 5, 6년밖에 안되던 시절, 당시 신사조로 떠오르던 모더니즘 경향을 띠고 있는 것만은 분명해 보였다. 그리고 내가 평생을 함께한 '우리 선생님'의 젊은 시절에 이런 낭만이 있었음이 새삼스러웠고 아주 반가웠다.

김윤수 선생은 한때 시뿐 아니라 산문도 몇편 기고한 바가 있다. 담배 이야기를 쓴 「끽연야화」와 「파상단편」이라는 수필도 있는데 뜻밖에도

『정경연구』 1971년 5월호에는 「결혼과 전공」이라는 수필이 실려 있었다. 그때라면 선생 나이 35세로 당시로서는 대단한 노총각인 셈인지라 결혼을 논할 처지가 못되었지 싶은데도 아무튼 결혼에 대한 생각을 그렇게 피력했다. 그런데 1971년 이후 어느 잡지에도 선생이 수필을 기고한 자취가 보이지 않는다. 아마도 본격적으로 미술평론을 시작하면서 잡문을 쓸 여력이 없었는지도 모른다.

김윤수 선생이 기왕에 발표한 이런 시와 산문은 선생의 젊은 시절을 스스로 증언한 기록이기에 모두 부록으로 1권 말미에 싣기로 했다. 그러나 미발표 원고에 대해서는 어떻게 하는 것이 좋을지 아직 고민 중이다. 선생의 유고 중에는 200자 원고지에 쓰여 있는 것이 박스로 하나 가득하다. 그중에는 결론을 맺지 못하고 끊어진 원고 뭉치도 많다. 이와 별도로 강의록과 강의를 위해 준비한 노트로 생각되는 것도 수십권에 달한다.

예를 들어 이화여자대학교 교수로 있던 어느날 이화여대 무용과 대학원에서 무용미학을 맡아달라고 간곡하게 부탁해 요즘은 무용미학에 관한 책도 읽고 스따니슬랍스끼의 『배우수업』도 읽어보았는데 참으로 명저였다고 하신 적이 있는데 그때 선생이 메모하고 기록한 노트가 있었다. 어쩌면 이 노트들은 미학 교육자로서 김윤수 선생의 또다른 모습을 말해주는 것이라 할 수 있다.

자! 그러면 이것들을 어떻게 할 것인가? 그대로 아카이브에 넣으면 없어지지야 않겠지만 그 내용은 어떻게 해야 세상에 전해질 수 있을까. 이는 선생님의 영남대학교 제자와 선생님의 미학을 존경하는 민족예술 동네의 후학들이 짊어질 과제가 아닐까 생각된다.

이에 나는 영남대학교 시절 선생의 첫번째 제자로 대구에서 문화운동을 하고 있는 김영동 씨를 불러 이를 보여주고 앞으로 낱낱이 검토해

줄 것을 부탁했다. 그리고 선생의 미학과 제자로 탈춤 운동의 선구자인 채희완 교수가 부산에서 '민족미학연구소'를 열었을 때 김윤수 선생이 부산까지 내려가 축사를 했던 인연이 있어 이들이 이 조사와 연구에 동참하면 미학 교육자로서의 김윤수 선생의 참모습을 더욱 선명히 밝힐 수 있게 되리라 기대해본다. 나 또한 이번 저작집 간행처럼 적극 일을 맡지는 못하겠지만 먼발치에서나마 지켜볼 것이다. 이 일이 완성되면 우리는 또다시 한번 만나게 될 것으로 생각된다.

끝으로 『김윤수 저작집』 전3권을 위하여 마음을 같이해주신 간행위원들과 책 편집을 위해 애쓰신 창비의 황혜숙 국장, 박주용 팀장, 홍지연·곽주현 편집자, 그리고 명지대학교 한국미술사연구소의 박효정 연구원과 오송희 조교의 노고에 깊이 감사드린다. 그리고 무엇보다도 끝까지 참을성을 갖고 마침내는 『김윤수 저작집』 전3권을 발간해준 창비에 크게 감사드린다.

제1부
리얼리즘론

리얼리즘 소고

'예술은 현실 반영이다' '문학은 객관적 현실을 있는 그대로 그려야 한다'는 말에서 피상적으로 이해되고 있는 만큼 리얼리즘의 개념은 단순치가 않다. 단순하지 않은 이유 중의 하나는 리얼리즘이 자연과학이나 사회과학의 이론이 아니라 예술의 사항(事項)이기 때문이며, 다른 하나는 그것이 예술운동의 한갓된 유파(流派)나 양식(樣式)만도 아니기 때문이다.

인간의 모든 지적, 정서적 활동은 '현실'에 대한 반응을 토대로 하고 있으면서도 '현실'을 넘어선다. 현실을 넘어선다는 것은 현실로부터의 탈출일 수도 있으며 반대로 새로운 현실로의 지향일 수도 있다. 이러한 사태는 예술이라는 프리즘을 통해 통과할 때 더없이 두드러지게 나타난다. 예술의 이 양면성은 소위 예술의 자율성이 선언된 근대 이후 더욱 첨예화하여 갖가지 예술논쟁을 유발시킨 단서가 되었으며, 문학에서의 순수론과 참여론의 대립도 그중의 한 예에 지나지 않는다.

그러므로 리얼리즘은 다음의 몇가지 기본적인 문제(현실에 대한 예술상의 인식, 예술의 사회적 기능, 예술가의 자세 등)와 아울러 규명되

어야 할 것이다.

예술은 인간정신의 한 표현이다. 그런 뜻에서 예술 역시 일종의 인식활동이지만 그러나 '감성적 형식'에 의한 형상적(形相的) 인식이기 때문에 이론적, 실천적인 그것과는 명확한 한계를 이룬다. 예술이 지니는 바 이 특질에 주목하여 미학이론은 종종 예술을 현실에 대한 '가상(假像)'으로 정의해왔다. 가상인 이상 객관적 현실의 반영으로서만이 아니라 순수하게 개인의 상상력에 의한 산물일 수 있다는 관점이 성립하며 그래서 예술을 하나의 일루전(illusion)으로 정의하고 현실로부터의 분리론(分離論)이 주장되었다. 이 관점에 설 때 현실성을 둘러싸고 본질(本質)과 현상(現像), 실재(實在)와 가상(假象), 오브젝트(object)와 이미지(image) 사이에 불일치가 발생한다.

리얼리즘의 도식적 해석은 금물

먼저 본질과 현상을 일치된 현실성에서 파악지 않고 오직 현상만을 취급하여 그 기계적인 모사(摸寫)에 주력하는 것은 자연주의가 행했던 방향이었다.

둘째로 현실을 가상 속에 해소시키고 가상 혹은 이미지를 순전히 미적 객체(客體)로 전환시키거나 한걸음 나아가 현실을 제거해버린 이미지만의 고유의 세계를 다루는 것은 순수예술 내지 추상주의의 방향이다. 이미지는 현실성을 유지하고 있는 의식의 대상이 아니라 지각의 대상이다. 따라서 이 경우 현실성을 구성하고 있는 모든 구체적인 요소들이 예술에서 추방되는 대신 비현실성 힘을 획득한다. 이 두개(소재적 현실에의 매몰과 추상적 형식에로의 승화)는 어느 것이나 리얼리즘과

는 거리가 멀다.

그러므로 현실에 대한 과학적·논리적 빌리프(belief)와 예술적·형상적 이미지의 일치점을 축으로 하여 그 현실성에 대한 완전한 인식을 획득하는 것이 리얼리즘의 입각점(立脚點)이다. 대상이요, 상상력의 산물이기는 하지만 그 근거를 어디에 두느냐에 따라 상상력의 반응 양상도 달라진다. 전자는 개인적·주관적인 데 반하여 후자는 보편적·객관적이다.

새로운 현실에는 새로운 형식이 필요

이 문제는 필연적으로 예술에서의 진실성의 문제를 몰고 온다. 예술의 진실성은 정오(正誤)의 대상이 아니라고 한다. 그 논거는 예술이 과학적 진리의 기준에 의해 판정될 수 없는 데 있다. 이것은 가치의 전도(轉倒)를 의미하며 예술을 공허하게 만들 위험이 있다. 반면 현실성을 '오브젝트(object)로서의 이미지(image)'를 기준으로 할 때 그 객관적 진실성은 확보된다. 왜냐하면 그것은 인간이 현실적으로 반응하는바 생활의 구체성이며 생(生)의 유기적 질서요, 인간의 총체성(이성과 감성 통합)을 확립하는 근거이기 때문이다. 그러면 현실묘사의 방법은 어떠해야 하는가? 잡다한 현상은 그대로가 다 진실은 아니다. 진실은 객관적 총체성에서 추구되어야 하며, 객관적 총체성은 잡다한 현상의 총화(總和)와는 달리 그 자체의 독특한 운동과 법칙성을 가진다. 여기서 예술의 계기로서의 픽션이나 추상의 개념이 강조된다. 그것은 필요한 변경을 가하여 잡다한 현상을 예술적으로 구성함을 뜻한다. 이 점에서 리얼리즘은 현상의 기계적 묘사나 심리주의(心理主義)의 위협으로부터

벗어나 의식적인 방법론으로 발전한다.

다음으로 둘째는 예술의 사회적 기능에 관한 문제이다. 이것은 아리스토텔레스(Aristoteles)의 카타르시스(katharsis) 이후의 쟁점이 되어왔다. 예술은 어느 의미에서나 직접적인 행동으로 반응하지는 않는다. 다시 말하면 예술작품은 자극—갈등—행동의 조건반사를 일으키지는 않으며 작품에서 얻어진 벡터(vector, 방향성)는 반드시 논리적인 반응을 일으키지도 않는다. 그 점에서 예술적인 감동은 향수자(享受者)의 외적 조건을 바꿀 수 없다 하겠으나 개인의 내부 상태를 변화시킬 가능성은 있다. 때문에 예술은 개인의 미래의 행동양식을 규제하는 간접적인 영향을 주며 그것이 개인의 영역을 넘어 사회에 작용한다. 그런데 이 벡터를 개인의 사항에 그치는 것으로 보는가, 사회변혁의 한 계기로 받아들이는가에 따라 견해의 차이를 보인다. 전자는 예술의 사회적 기능을 회의하는 나머지, 예술을 현실에서 분리시켜 '생활의 대용품(代用品)'(생활과 평행하는 것)으로 삼는다. 이 경우 예술은 모든 현실과의 관계를 상실하고 개인의 취미사항에로 한정되고 만다.

반면 후자는 예술적 감동의 벡터가 개인의 의식구조뿐만 아니라 사회변혁의 한 동인(動因)으로 작용한다는 관점에서 예술의 사회적 기능을 적극적으로 받아들인다. 그리고 리얼리즘에서 그러한 잠세력(潛勢力)을 가장 많이 내포하고 있음을 발견한다. 리얼리즘이 이처럼 하나의 방법론으로 역할하게 된 데는 인류사(人類史)와 필연적으로 결부되어 있다. 구체적으로 말하면 리얼리즘에 대한 자각은 프랑스혁명 후 시민의식의 각성과 산업자본주의 체제의 확립에 따라 예술가와 사회(현실) 사이에 빚어지는 현저한 불일치가 존재하는 사회에서는 어디서나 또 언제나 있어왔다.

리얼리즘은 휴머니즘의 길

다음 셋째의 문제 ─ 예술가가 현실에 대해 가지는 자세 ─ 는 둘째의 문제와 밀접하게 연결되어 있다. 즉 예술가는 그가 살고 있는 현실을 얼마만큼 투철히 인식하며 그에 따라 현실 변혁에 대한 작가적인 책임을 어떻게 행사하는가 하는 문제이다. 카프카(F. Kafka)가 "어떤 특수한 관점에 서지 않는 한 인식도 판단도 불가능하다"고 한 말은 현실인식에 있어 작가적 선택의 불가피함을 가리킨다. 사회적 현실은 여러가지 복수적인 요소가 삼투(滲透)하여 이루어지는 유동적인 것이다. 때문에 그것을 진실성에서 파악하고 또 그러한 현실을 형성하는 존재로서의 인간을 아울러 탐구해야 한다. 그것은 휴머니즘에의 길이다. 예술가는 다소간 휴머니즘에 관계한다. 그러나 참된 휴머니즘이 무엇인가도 문제이지만 휴머니즘을 실현하는 지점(支點)을 막연한 유토피아나 '생활의 대용품'을 만드는 데 두느냐 아니면 현실 속의 반(反)휴머니즘을 그 모든 부수적 문제와 함께 폭로·비판하고 새로운 현실에의 탄생을 그리는 데 두느냐에 따라 창작상의 방법도 다를 것이다. 리얼리즘은 후자의 방법으로서 역할해왔고 앞으로도 유효할 것이다.

전통적 방법은 새 현실의 탄생 지향

확실히 참된 예술작품은 다가치적(多價値的), 복수적(複數的)이요 풍부함을 지닌다. 때문에 실제 사회적·정치적 유용성(有用性)은 작품이 가진 일면(一面)이다. '그것은 특정한 역사적 조건 밑에서 정치적 기준이 미적 기준에 우세할 때 본질적인 것이 될 수도 있을 것이다.'

이상에서 리얼리즘의 윤곽이 대체로 밝혀졌을 줄 믿는다. 리얼리즘을 예술가가 현실에 대해 취하는 자세로 정의하거나 작품 속에 그려진 현실적 소재로만 생각한다면 리얼리티를 가진 모든 작품을 리얼리즘으로 확대해석하는 오류에 빠지게 되며, 한편 리얼리즘을 현실묘사의 방법으로 정의하여 그 표현형식을 기계적 묘사론이나 사실주의(寫實主義) 또는 자연주의(自然主義)로 해석하는 것도 똑같이 오류이다. 이러한 방법이 진정한 리얼리즘이 아니라는 것은 이미 여러 논자(論者)들에 의해 증명되었다.

　앞의 어느 하나를 고집할 때 리얼리즘을 도식화할 위험이 따른다. 리얼리즘은 예술가가 현실에 대해 취하는 자세에 따라 주제의 선택에서 표현형식에 이르기까지 결코 획일적일 수도 없다. 피셔(E. Fischer)는 좁은 의미의 리얼리즘은 많은 가능한 표현형식 가운데 하나일 뿐이라고 말하면서 "각가지 모순이 복잡하게 얽혀 있는 세계에서는 예술적 방법의 다양성은 불가결할 뿐 아니라 여러가지 상이한 사회적, 개인적 입장이 나타남도 역시 피할 수 없기" 때문에 "새로운 현실을 그리는 데는 새로운 표현형식이 필요하다"고 말하고 있다. 이것은 리얼리즘의 도식적인 해석을 방지하는 동시에 리얼리즘의 새로운 지평을 여는 주목할 만한 견해라고 보아야 무방하다.

『대학신문』 1970. 10. 19.

회화에 있어서 리얼리티

리얼리티란 말의 본래의 개념은 우리의 경험이나 사유 등에 의해 파악된 개념적 표상 이전의 또는 그와는 독립해 존재하는 사물, 사상(事象)을 뜻하며 상식적으로 말해서 상상이나 착각에 의해서가 아니라 건전한 지각에 의해 얻은 표상에 대응하는 실재성이다. 이처럼 일견 명백한 듯이 보이는 리얼리티가 경험되고 개념화하여 인식을 얻기까지 서로 다르게 풀이됨으로써 실재론과 관념론에서처럼 해석상의 차이를 보인다. 그런데 인식론을 떠나서 본질적으로 현실과 상상의 통합물인 예술의 영역에 이르면, 더구나 자연의 재현을 거부하는 오늘의 회화(繪畵)에 있어서는 더한층 미묘한 문제로서 제출된다. 회화에 있어서의 리얼리티의 개념도 반드시 일의적(一義的)이 아니어서, 실재(實在) 자체를 중시한다는 의미에서는 '현실성'이요 실제를 충실히 표현한다는 의미에서 '사실성(寫實性)'으로 풀이되어 전자는 추상성에 대해, 후자는 이상화(理想化)에 대해 대립개념으로서 다루어지고 있다.

리얼리티 문제는 현실적 기준과 회화적 기준의 상관관계

실재하는 사물이나 사상은 3차원적인 세계다. 이 3차원적인 세계를 2차원의 평면에 표현한다는 것은 모순이지만 이 모순을 시각적인 이미지로써 해결한 데서 회화가 성립할 수 있었고, 그랬기에 회화는 장구한 시일에 걸쳐 재현예술로서 발전해왔다. 원칙적으로 보아 실재의 사물을 충실히 재현한 회화에서는 모두 리얼리티가 있다고 보아야 옳을지 모르나 회화가 예술인 이상 자연을 충실히 묘사했다고 해서 반드시 리얼리티가 있는 것도 아니며 추상회화라 해서 모두 리얼리티가 배제되었다고 말할 수도 없다. 엄격한 의미에서 리얼리티의 문제는 현실적 기준과 회화적 기준의 상관관계에서 밝혀져야 한다.

다시 말한다면 현실의 생생한 면을 회화적으로 어떻게 형상화하느냐에 있다. 이를 이해하기 위해 '모방(模倣)'의 개념에서 출발하는 것이 유익할 것이다.

먼저 우리는 대상의 외적 객관적인 이미지를 충실히 묘사하는 경우를 생각할 수 있다. 이러한 경향은 넓은 의미에서 유럽의 경우 인상주의에 이르기까지 일관된다. 이와는 달리 대상의 이미지를 주관적인 체험에 의해 변경하고 재구성하는 경우로서 자연을 미화·이상화한 고전파, 그 반대의 쉬르레알리슴(surréalisme) 대상을 해체한 입체파, 그리고 현실에 반응한 주관적 감정의 표출로서의 표현파 등을 들 수 있다.

박진감을 주는 작품은 리얼리티가 있어

어느 경우이건 객관적 대상의 이미지를 기준하고 있으므로 그것이

화면상에서 완전히 소멸되지 않는 한 일단은 리얼리티를 인정할 수 있다. 그러나 대상의 이미지를 완전히 또는 최소한 확보한다고 해서 리얼리티가 있다고는 할 수 없으며 그것을 어떻게 회화적인 '현실'로 형상화하는가에 따라 그림 밖의 현실이 그림 속의 현실로 될 수 있다. 그것을 예술적 감동의 측면인 박진감(迫進感)과 결부시켜 생각할 때 현실성이 남아 있다 해서 모두 박진감을 주지는 않지만 박진감을 주는 작품은 적어도 회화상의 리얼리티를 획득하고 있다고 말해도 좋다.

한걸음 나아가서 창작상의 두개의 기본적인 태도 — 리얼리즘과 추상화를 포함한 모던아트가 자연재현에 대한 전면적인 거부에서 비롯했던 점에서 그것은 철저히 반(反)현실적이다.

처음 모던아트가 현실을 은유나 추상에 의해 암시적으로 나타내려 했었지만 이를 수행해나가는 과정에서 이외(以外)의 새로운 사실, 즉 조형의 자율성을 발견하게 되었다. 조형이란 원래 회화에 있어서의 표현방식의 하나이므로 자연재현의 경우건 비(非)대상회화의 경우건 모두 조형성(표현성)을 기반으로 한다.

후안 그리스 이후 순수 미적 개념으로

그런데 모던아트 이후의 현대회화에 있어서는 현실성과 조형성의 관계가 뒤바뀌어버린 것이다. 현실성보다는 추상성을, 이미지보다는 조형성을, 의미보다는 지각을 선택하게 되었다.

허버트 리드(Herbert Read)는 모던아트에 있어서의 현실주의와 추상주의를 언급하는 자리에서 현실과 추상을 결합시키려 했던 후안 그리스(Juan Gris)의 "나에게 있어 회화는 피륙과 같다. 피륙은 전면이 하나

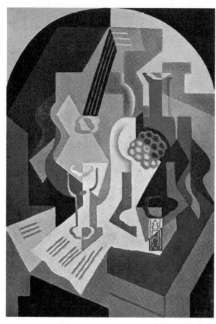

후안 그리스 「과일껍질과 만돌린이 있는 정
물」, 1919년.

로 통합되어 있어 씨줄은 재현적·미적 요소로써 날줄은 기교적·건축적
또는 추상적 요소로써 되어 있다. 이 두 종류의 실은 서로 의존하고 보
족(補足)해 있어서 만일 어느 한쪽이 없어지면 피륙은 있을 수가 없다”
는 말을 인용하면서 그리스 이후의 화가들은 추상적 요소만으로써 작
품을 창조하려 했을 뿐 아니라 현실과 추상을 분리시켜 생각하게 되었
다고 말한다. 이어서 그는 새로운 리얼리티를 가시적인 이미지로 구성
하려는 나움 가보(Naum Gabo)의 예를 들고 있다.

이렇게 보면 리얼리타라는 말은 이미 본래의 실재성에서 고도로 추
상화되어버렸으며 완전히 미적 개념으로 파악되어 있음을 알게 된다.

객관적 현실을 미적으로만 파악할 경우에는 여러가지로 지각될 수
있고 창조될 수도 있다. 예컨대 산(山)은 산의 형태 생체 그대로가 미적

으로 지각될 수도 있다. 그리고 그것이 아무리 변경된다 하더라도 그 산 자체가 가진 애스펙트(aspect) 이상 리얼리티를 확보한다고 생각할 수도 있다. 그러나 이 모두를 과연 산의 리얼리티라 할 수 있는지는 의문이다. 이와 반대로, 반대의 경우로서 대상을 미적 지각의 대상으로만 보지 않고 일상성(日常性) 내지 실제 사물 본래의 것으로 보는 예로서 팝아트(pop art)를 들 수 있다. 그들은 리얼리티를 강조한 나머지 실물을 화면에 도입했지만 그것이 오히려 다른 이미지로 변화되어 회화적인 리얼리티를 상실해버린다. 이 경우는 일상성과 회화를 동일시한 데서 비롯한 오류이다. 그러므로 회화에서의 리얼리티는 생생한 현실을 종합적인 이미지로 파악하여 그것을 화면 속에 형상화하는 데서 물어져야 할 것이다. 그리고 그 한에서 그것은 예술적 감동도 줄 수가 있다.

리얼리즘이냐 추상화냐의 문제는 현실에 대해 작가가 취하는 태도에 관한 사항이니까 일단 별문제로 친다 하더라도 회화가 적어도 리얼리티를 표현하기 위해서는 순수하게 미적 지각에 의거해서는 안된다는 것만은 말할 수 있을 것이다. 예술이 인간을 풍부하게 해준다 함은 각자가 저마다 예술작품을 달리 지각한다는 데도 그 이유가 있지만 그보다도 오히려 공감을 통해 기쁨을 얻고 현실적으로 인간이 풍부해짐을 의미한다.

『대학신문』 1971. 4. 5.

예술과 소외

1

　지난 여러해 동안 우리의 생활 안팎에서 일어난 변화는 놀라운 것이었다. '근대화'란 이름 아래 수행되어온 일련의 물리적 건설이 총체적인 면에서 국민 전체의 생활에 얼마만 한 혜택을 가져다주었는지 선뜻 계산해내기 어렵지만, 그러한 물리적 건설이 정신의 건설을 동반하지 못했다는 사실만은 아무도 부인할 수 없을 것이다. 물리적 건설과 정신적 건설 사이의 불균형은 한 사회의 발전에 있어 가장 모순된 국면임은 두말할 필요조차 없는 바이나, 바로 그러한 사태가 이제 우리 생활 전반에 노출되기 시작했다는 것은 어느 의미에서건 과소평가할 수 없게 되어 있다. 현 시점에서 볼 때 일부를 제외한 대다수 국민들은 이렇다 할 발전의 혜택도 물질적 풍족도 향유하지 못한 채 그 위해만을 뒤집어쓰고 있는 형편이며 현 사태로 가다가는 근대화가 자칫 질병의 근대화를 가속시킬 우려마저 자아내게 한다.

　지금 우리들 사이에서 발생하는 갖가지 사회적 질환 가운데 가장 두

드러진, 그리고 그 질환의 많은 부분이 그로부터 발생하는바 하나의 근거로서 우리는 아마도 '인간소외'를 지적할 수 있을 것이다. 인간소외는 개발도상국가, 사회주의국가, 나아가선 과잉사회가 다 같이 당하고 있는 현대적 현상이요, 그 점에서 그것은 우리만이 겪는 어떤 특수한 질환도 아니며 또 구태여 비관할 것도 아니라는 힐난을 면하기 어려울지도 모른다. 그러나 아무런 구체성 없이 이에 동의한다는 것은 적어도 우리의 현실을 추상화하여 문제를 회피하려는 태도 외에 아무것도 아니다.

바야흐로 우리는 원하건 원하지 않건 근대화의 여러 질환을 몸소 앓으며 소외의 시대에 들어섰다. 이제 우리는 이웃에게서 지난날의 정답던 음성을 들을 수 없을뿐더러 스스로의 얼굴에서 타자의 모습을 보는 '고독한 군중'이 되어간다. 생활 전체가 물(物)의 관계로 전환되고 육체적·정신적 활동의 일체의 외화(外化)가 본연의 가치대로 회수할 수 없게 되어가는 마당에서 예술이라 하여 예외일 수만은 없을 것이다.

현상론적으로 이야기해서, 지난 10여 년 동안에 이 땅에 나타난 예술현상은 같은 기간에 겪은 사회적 변혁을 어김없이 반영해왔다. 외견상으로는 그래도 불충분하게나마 예술이란 것이 있어왔고 앞으로 경제가 더욱 성장함에 따라 점차 활발해지리라는 막연한 낙관론도 있을 수 있다. 과연 그전에 비해 창작물이 양적으로 증가했고 미술 전람회며 음악회, 연극 공연 등이 많아졌으며, 더러는 세계의 추세에 부응하는 듯이도 보인다. 그러나 그중의 얼마만큼이나 예술다운 예술로서 소비될 수 있으며 그 소비가 또 얼마만큼 개인이나 사회발전의 영양소가 되었는지는 의문이다. 시집은 나오되 시는 읽히지 않고, 음악회는 열리되 청중은 없으며, 전시회는 열려도 그림은 팔리지 않는 오늘의 이 현상이 예술의 소외에 다름 아니다. 그 이유는 예술 자체를 두고 말할 때 작품이 아

무리 좋든 어떻든 간에, 현실생활에서 목말라 있는 대중이 그로부터 어떠한 공감도 얻지 못하는 데 있다. 공감의 차단은 곧 예술가와 대중의 분열이며 그 결과 예술가는 예술가대로 대중은 대중대로 고독할 수밖에 없다. 여기서 예술가는 다시 현실생활과 창조 사이에서 자기분열을 경험해야 한다. 이러한 상태가 예술의 발전을 저해하는 요인이라면 동시에 그것은 예술이 소외되는 이유도 된다. 오늘의 예술이 대중으로부터 소외됨은 비단 우리의 경우만은 아니며, 그 원인을 반드시 창조의 결핍으로만 돌릴 수 없을지 모른다. 현대예술에 대한 관심도나 향수 능력, 기회 혹은 또 이것들을 저해하는 갖가지 외적인 요소 등을 들 수도 있을 것이다. 그러나 이러한 것들은 아무래도 본질적인 이유는 아닌 까닭에, 예술가가 오늘의 생활에 어떻게 반응하고 그것이 예술창조에 어떻게 나타났는가를 예술 내부에서 밝히는 것이 본질적인 사항이다. 그러므로 소외가 지배하기 시작한 오늘의 우리에게 있어 예술의 존재 의의는 무엇이며 예술가나 대중이나 할 것 없이 잃어가는 자아를 회복하고 자기를 실현하기 위해 예술이 어떠해야 하는가를 물어야 한다. 다시 말하면 소외시대에 있어서 예술은 무엇을 할 것인가? 사회가 변화하고 복잡해진 만큼 예술의 존재 의의도 그 기능도 다시 검토되어야 한다는 것은 비단 오늘만의 요청은 아닐 것이다. "인간들의 생활에서 그들을 통일시키고 있던 힘이 사라질 때, 그래서 갖가지 모순이 그 전후관계를 잃고 독립해버릴 때 비로소 철학의 필요가 있게 된다"고 한 헤겔(G. W. F. Hegel)의 명제와 동일한 의미에서.

2

현대는 소외의 시대요, 소외란 말이 일상어가 된 지도 이미 오래다. 이제 예술의 소외를 밝혀보기 위한 전제로서 소외 일반에 대한 개념부터 살펴보는 것이 순서일 것 같다.

'소외'(Entfremdung, alienation)란 말이 철학용어로서 처음 사용된 것은 물론 헤겔에 의해서였다. 헤겔은 그의 『정신현상학』(그중에서도 「자기소외적 정신」)에서 주체가 스스로의 활동에 의해 만들어낸 것이 주체로부터 독립하여 그에 대립하는 것이 되며 거꾸로 주체를 부정하는 것을 주체의 소외라고 부르면서 자기소외의 형태를 구체적으로 적어놓았다. 주체를 정신의 활동으로 생각했던 헤겔에게 있어 소외란 정신의 소외를 의미했으며 정신은 자기소외(대립과 부정)에 의해 자기소외를 극복함으로써 한층 더 풍부한 정신으로 되돌아온다는, 이른바 절대정신의 변증법적인 운동의 과정으로 파악했던 것이다. 그후 포이어바흐(L. A. Feuerbach)는 헤겔의 추상적이고 관념적인 소외의 개념을 현실적인 인간존재에 적응시켜 해석했다. 즉 정신이 인간을 규정한다는 헤겔의 테제를 뒤집어서 인간(즉 자연)이 정신을 규정한다고 보았던 포이어바흐는 감성적 인간이 현실적 인간인데도 사유라든가 이념, 정신, 신(神) 등 인간의 타재(他在)가 거꾸로 인간을 규정한다고 보는 것이야말로 다름 아닌 인간소외라고 설명했다. 포이어바흐의 인간학적 인식론은 다시금 맑스(K. Marx)에 의해 비판적으로 지양되면서 동시에 그의 인간소외의 개념도 좀더 구체적인 현실 개념으로 한정되었다. 초기의 저작 『경제학·철학 수고』에서 그는 노동의 본질은 노동의 목표와 일하는 기쁨이 결합되어 있는 것이로되, 생산수단의 사유화와 분업의 발달에 의해 노동은 한갓 임금을 얻기 위한 수단으로 전락하여 노동 본래의 의미

가 소외되어버린다고 하였다. 상품·화폐·자본은 본래 인간의 노동에 의해 생산된 것으로서 인간적인 의미를 지닌 것이었지만, 그것이 일단 외화(外化)하여 타자에게 소속된 다음에는 본래의 생산적·인간적 의미가 은폐되고 거꾸로 그것을 생산해낸 자를 지배하는 무서운 마력의 존재로 변형되며(呪物化), 이 주물화에 의해 일체의 인간관계가 비인간적 관계로 뒤바뀌어버리는 사태가 곧 노동에 의한 인간소외라는 것이다. 그리고 이 모든 변형을 근본적으로 생산수단의 사유화라는 근대자본주의의 사회구조에서 풀이했던 것은 주지하는 대로이다. 맑스가 사회·경제학적 측면에서 밝혀낸 노동의 소외는 당시 이렇다 할 주목을 받지 못하고 거의 잊히다시피 되어왔으나 1세기가 지난 오늘날에 와선 맑스계나 비(非)맑스계를 막론하고 그것을 크게 문제시하게 되었다는 사실은 현대가 바로 소외의 시대임을 단적으로 입증해준다. 인간소외의 문제가 실존철학이나, 정신분석학 내지 현대 사회학의 중요항이 되어 있음은 새삼스레 말할 필요도 없거니와, 여기서는 그것이 프랑스의 철학자 앙리 르페브르(Henri Lefebvre)에 의해 사회·경제학의 영역을 넘어 추상적인 이데올로기·조직·제도·권력 그리고 문화 및 예술에 이르기까지 '주물화'의 문제로 확대 취급되고 있음을 상기하면 좋을 것이다.

이처럼 처음 헤겔에 의해 제출된 자기소외의 개념은 그에게 있어선 어디까지나 정신 내부의 문제로 다루어졌지만 맑스에 이르러서는 현실적인 사회의 생활조건에 의한 노동의 소외로, 오늘날에는 여러가지 복잡한 뜻을 가진 인간소외로 크게 변모했다. 물론 이 사이에는 세계 및 세계관의 근본적인 변화가 있었다. 17, 18세기가 근대 시민사회의 형성기로서 건강한 융화의 사상을 토대로 했음에 반하여, 19세기 중엽부터 근대 시민사회가 분열되고 기술문명이 급속히 발달하여, 정신만으로는 어찌할 수 없는 대립·모순이 노출되기 시작했고, 그것이 현대에 들어와

서 더욱 팽창·심화한 데 본질적인 차이가 있다. 아무튼 이러한 차이에도 불구하고 거기에는 하나의 공통된 의미가 내재해 있으니, 그것은 인격의 내부에 존재하는 것이 외화(外化)·방축(放逐)되고 방축된 것이 자아에 적대적인 것이 되어 거꾸로 자아를 위축·파괴하려 드는 사태이다. 그 결과는 자아의 박탈, 인격성의 상실, 즉 자아의 실현이 좌절당하는 무력감, 개인과 개인, 개인과 사회와의 관계가 상실되었다는 느낌을 자아내게 할뿐더러, 이 상태하에서는 일체의 것이 구체적인 현실과의 접촉을 잃고 추상화된다는 것이다. 소외의 사회학적 현상보다도 심리적 현상은 훨씬 미묘한 것으로 그 점에 대해 하우저(A. Hauser)는 다음과 같이 적고 있다.

> 소외에 동반해서 일어나는 더욱 순수한 심리적 현상, 좀더 과학적인 연구에 적합한 현상은 소외에 밀착해 있긴 하나 결코 그와 동일하지 않은 상호 환기하는 현상이다. 그것은 프로이트가 나르시시즘이라 부른바 다분히 병리학적인 상황이며, 또 소외가 사회체제의 질환인 것과 마찬가지로 개인의 정신적 질환이다(Arnold Hauser, *Mannerism*, New York: Random House 1965, 115면).

이렇게 볼 때 예술의 소외란, 예술가의 손에 의해 외화·독립된 예술작품(창작이건 재현예술이건)이 대중에 의해 향수되지 않는 데서 발생하는 현상이며 그 결과 예술가와 대중이 완전히 분열되어버리는 사태를 의미한다. 그렇게 되기에 이른 것은 사회적 현상 그 자체에서보다는 그것이 예술가의 의식에 작용하여 작품 창조에 갖가지 형태로 구체화한 데 본질적인 요인이 있는 것이다.

3

소외는 인간을 인간이게 하는 보편성의 상실, 즉 비인간화를 뜻하므로 문명이 발달할수록 소외의 형태도 다양해지며 동시에 심화한다. 테크놀로지의 발달과 생산의 기계화, 경제적인 제(諸)세력의 마술적인 힘, 통치권력이나 사회제도, 조직, 그리고 생활 전체가 물화함에 따라 비인간적인 힘이 인간을 지배하기에 이르렀다는 것은, 지멜(G. Simmel)이 말한 바처럼 '문명의 비극'이라 해도 과언이 아니다. 카프카는 작품『성(城)』『심판(審判)』에서 관료기구가 연출하는 인간소외의 운명을 극명하게 그려놓고 있거니와 소외 문제가 오늘의 예술가 및 예술창조와 불가분의 관계에 있는 만큼 여기서 우리는 일단 소외의 일반적인 형태와 그에 직접 반응하고 혹은 작품에까지 영향받은 예술과 관련지어 살펴봄이 좋을 것 같다.

소외라 하면 아무래도 우리는 먼저 노동에 의한 소외를 들지 않을 수 없다. 공업화와 분업에 의한 상품생산의 사회에서 노동이 상품화함으로써 목표에 대한 이미지나 일하는 즐거움을 잃어버리게 되는 것이 노동의 소외일진대, 이것을 소재로 한 작품은 수없이 많으므로 그 실례를 일일이 들지 않아도 좋을 것이다. 오히려 예술의 창조행위를 노동의 관점에서 고찰하는 것이 훨씬 흥미로울 것이다. 예술가가 신분적으로 예속되었거나 특정한 패트런(patron)의 보호를 받고 있었을 당시 예술창조(노동)는, 노예제하의 노동이 노예와 주인 간의 인간적 관계에서 그런 대로 향수될 수 있었던 것과 마찬가지로 소외되지 않았다. 고대, 중세의 예술창조가 적어도 그러했으리라는 것쯤은 능히 짐작하고 남는다. 그러나 근대 이후 예술가가 신분적·경제적 자유를 획득한 대신 예술작품은 익명의 대중을 대상으로 교환가치를 가진 상품이 되었다. 일

체의 가치를 상품화하는 사회에서는 예술창조 역시 외화·물화하여 상품으로 전환됨으로써 자기 자신에 대해서도 타인과의 관계에 대해서도 작가의 개성적 성격이나 심혈의 성과가 소외되는 운명에 처한다.

이처럼 한껏 해서 상품으로 취급되는 상황에서 진정한 창조를 바라기도 어려울뿐더러 비록 그것이 훌륭한 예술작품이라 하더라도 진정한 향수를 기대하기도 어려워진다. 그리하여 예술가가 택할 길은 철저히 반대중적이 되든가 아니면 대중의 기호에 굴복하든가 하는 것으로 나타난다. 예술의 상품화와 소외는 기술혁신에 의한 비인간화 과정에서도 두드러지게 나타난다. 다시 말하면 테크놀로지에 의한 인간소외에 어김없이 반응한다는 말이다. 테크놀로지의 고도한 발달로 인간과 기계의 관계가 역전되는 사태가 본래적인 의미의 기술에 의한 인간소외인데 여기에서 다시 인간이 기계·상품으로 거래됨으로써 인간관계가 물(物)의 관계로 뒤바뀜에 이르러선 이중의 소외를 일으키지 않을 수 없게 된다. 테크놀로지 그 자체는 중립적인 것이므로 거기에서 발생하는 소외는 불가피한 현상이지만, 문제는 정작 그 배후에서 그것을 조작하는 어떠한 힘에 의해 극복될 수도 있고 반대로 더욱 격화되기도 한다는 데 있다. 그 점에서 마르쿠제(H. Marcuse)는 기술적 합리성이 인간성을 억압·지배하는 정치기구와 결탁하는 데서 소외의 본질적 원인을 찾고 있음은 익히 아는 바다. 기술은 중립적인 것이요, 특히 그것이 오늘날처럼 자동화되지 않은 단계에서는 예술과의 행복한 결혼 상태——기술적 조작과 표상적 표현의 조화를 함께 추구하는 상태——에 있었고 그러한 상태가 적어도 수공업 단계에서는 유지되고 있었다 (Lewis Mumford, *Art and Technics*, New York: Columbia University Press 1952, I·II장 참조). 그러나 기술이 거의 절대적인 위력을 행사하게 된 20세기에 들어와서 예술은 두개의 상반된 반응을 나타냈다. 즉 테크놀로지 자체를 극도

로 찬양하고 신봉하는 구성주의·기능주의·미래파가 하나의 극에, 기술
및 기술을 조작하는 사회체제에의 반역을 취한 초현실주의·표현주의·
현대의 많은 추상예술이 반대의 극에서 나타났다. 전자는 인간의 개성,
표상, 생명적 요소 일체를 배제한 공허한 심미형식이라는 점에서, 후자
는 기술 및 기술문명에 대한 저주·반역의 파괴적인 형식이라는 점에서
어느 경우나 예술의 소외를 일으키지 않을 수 없었다.

　한편 기술의 발달로 출현한 매스컴, 매스 프로덕션은 그 거대한 위력
으로 하여 대중의 의식을 크게 변화시켜 대중으로 하여금 수동화·획일
화되기를 강제한다. 수동화·획일화는 개개인의 주체적인 사고·판단·
행동을 박탈하고 마비시켜 찰나적·충동적·무감각적인 상태로 몰아세
움으로써 그것은 마침내 개인의 인격생활에 대해, 그리고 본래 개인의
의식 내의 작업인 예술행위에 대해 중대한 위협이 된다. 매스컴이 상업
주의와 결탁하여 오락 및 천박한 대중예술을 강제하고 참된 예술을 방
축하는가 하면 매스 프로덕션에 의한 복제·표준화의 범람은 예술작품
을 완전무결하게 상품으로 전락시켜 예술의 소외를 촉진한다. 멈퍼드
는 복제의 범람이 우리에게 끼치는 해독의 하나를 영상(映像)의 가치절
하와 예술이 가진 박력의 쇠퇴라고 지적하면서 오늘날의 기계적 복제
방법의 성과와 예술 소비자의 반응관계를 다음과 같이 말하고 있다.

　예술 소비자는 어릴 때부터 라디오 소리와 텔레비전의 영상을 듣고 보
고 하는 곳에서 정상적인 생활활동을 하도록 훈련되어 있으며, 적어도 대
도시에서는 그밖의 복제수단을 최대한으로 이용하여 수동적으로 그림을
감상하도록 줄지어 미술관으로 이끌려간다. 이리하여 예술의 기초가 되
는 전신적인 체험, 직접의 행위가 의식세계로부터 배제되고 만다. 이같
은 조직 속의 유순한 희생자들은 자기 스스로의 충동이나 내면적인 촉발

을 알아차릴 틈도 없이, 또 라디오의 프로그램이나 영화의 도움을 빌리지 않으면 대낮의 꿈에도 충분히 탐닉하지 못할 정도가 된다. 그렇기에 또한 그들은 내적인 충동이나 촉발 등을 예술작품에다 조준함에 있어 아마추어의 솜씨조차 지니고 있지 않다(Lewis Mumford, 앞의 책 107면).

물론 이러한 사태가 미국에서의 이야기요, 또 그것을 그대로 승인할 수는 없는 문제이지만, 적어도 그것이 매스컴, 매스 프로덕션이 일으키는 소외의 한 국면임에는 틀림없을 것이다.

이와 아울러 우리는 공동체의 해체로 인한 개인주의적 사회의 출현에서 결과하는 소외도 지적할 수 있다. 즉 기업이 대규모화하고 기업 간의 경쟁이 치열한 이기주의·상업주의 사회에서 생활하게 됨으로써 종래의 가족·혈연·지역 등에 근거한 공동체로부터 분리·고립화하고, 개인은 급속히 사생활로 후퇴, 개인주의를 취하게 된다. 개인주의가 반드시 나쁜 것도 아니며 무단히 배척될 이유도 없지만, 그러나 그것이 비정한 모순이 지배하는 현실 상황에 적극적으로 대처할 수 없고, 따라서 전체적 인간을 실현함에 있어 거의 무력하다는 데 스스로의 한계를 지닌다.

공동사회(Gemeinschaft)를 토대로 한 전통적 사회와 상업주의의 이익사회(Gesellschaft)와의 사이에 발생하는 갈등은 인간소외를 불러일으키는 또 하나의 요인이며, 그것이 문학작품의 소재로서 취급되는 경우도 왕왕 보게 되는데, 그보다도 근대 부르주아 사회구조가 예술에 끼친 영향은 실로 지대하다. 유럽의 근대예술가들은 부르주아 사회구조가 연출하는 각종의 모순상을 그려내고 혹은 저항·비판의 방식을 취하기도 했는가 하면, 반대로 공포와 절망과 도피의 형태를 취하기도 했다. 이 후자의 선상에 낭만주의 이래 19세기 염세주의·허무주의 예술이, 그

리고 미적 세계로의 도피를 꾀한 인상주의와 그후의 순수예술이 나타났던 것이다. 유럽의 인상주의와 그후의 일련의 순수예술이 현실에서의 인간소외를 개인주의적 나르시시즘으로 도피·해결하려 했던 예술양식이었던 만큼 현실로부터 스스로를 철저히 비인간화함으로써 오히려 자기소외를 초래했다는 것은 하나의 비극이 아닐 수 없다.

그밖에도 우리는 관료화, 권력의 주물화(呪物化), 폭력, 테러리즘, 파시즘 등 정치에 의한 인간소외, 전쟁과 빈곤에 의한 인간소외도 지적할 수 있다. 그러나 오늘의 우리 예술의 소외현상을 생각함에 있어 무엇보다도 중대하고 현실적인 것으로서 우리는 서구예술(형식)의 폭력에 의한 예술소외를 빼놓을 수가 없을 것이다. 서구예술·서구문화의 폭력적인 지배가 우리 예술행위를 소외시킨다는 이 명제는 다각적으로 고찰되어야 할 커다란 과제이다. 우선 서구예술(양식)은 그것이 아무리 값지고 훌륭한 것이라 할지라도 그 자체로서 존재 의의를 지닐 뿐 우리의 현실 내지 미적 체험과는 무관한 이질적인 것이다. 때문에 그대로의 모방이나 무조건 추종하는 예술이 우리의 예술일 수도 없을뿐더러 우리에게 향수될 리도 없다. 더구나 20세기의 서구예술은 그곳의 특수한 역사적 상황을 반영한 양식이요, 극도로 비인간화되고 전문화된 나르시시즘적 예술인 경우가 대부분이기에 우리와는 더욱 인연이 멀다. 하나이보다 더욱 중요한 것은, 그것이 선진국의 우월한 예술(실제로 반드시 우월한 것도 아니지만)로서 후진국에 폭력형태로 작용하고, 후진국에서는 이를 주물화함으로써 예술가·향수자의 의식의 좌절 혹은 변모를 일으키게 한다는 점이다. 따라서 근대화-서구화-서구예술-세계성이라는 유령에 줄곧 지배당함으로써 전통문화·전통예술에 대한 거부와 공허한 세계주의의 환상에 빠지며 결과적으로 민족문화·민족예술의 실체성을 극도로 추상화하고 모호하게 만들어버리게 된다. 이러한 사

태하에서 예술가의 자기소외는 물론 예술이 대중으로부터 소외됨은 지극히 당연한 귀결일지 모른다.

4

예술의 소외 자체를 두고 말한다면, 예술작품이 작가의 손에서 떨어져나가 자율적인 것이 된다는 헤겔적인 의미에 그 일단의 요인을 지니고 있다. 그러나 아주 평범한 입장에서 생각해서 우리는 예술이 본래 인간생활에 없어서는 안될 필수품이 아니라는 데서 오히려 충분한 근거를 찾을 수 있다. 그런데 오늘날 예술의 소외가 왜 두드러진 현상이 되었는가 하는 문제에 이르러선 오늘이라는 특수한 역사적·사회적 상황과 밀접한 관계에서, 그에 반응하는 예술가의 사회적·심리적 현상 속에서 그 원인을 찾아야 함은 앞서 말한 바와 같다. 다시 말하면 소외가 지배하는 현대에 있어서 예술의 존재 의의를 묻는 데서, 그리고 이것은 앞의 이유와 결코 무관한 것이 아닌 이상 당연히 예술의 본질을 묻는 일에서 시작해야 옳다.

예술의 본질 내지 예술의 정의 문제는 미학의 지금까지의 골칫거리가 되어왔고 또 어느 누구에 의해서도 완전한 답을 얻을 수 없었다. 그 이유는 이론 구성의 능력 부족 탓이 아니라 '예술'이란 개념 자체에 모순이 있기 때문이다. 여기서 우리는 엄격성을 신조로 하는 현대 미국의 분석적 미학의 이야기를 참고로 들어보자. 웨이츠(M. Weitz)에 의하면 '예술'이란 말의 정의는 저마다의 입장에서 예술의 본질을 실재정의(사실의 진술)로서 했기에 제각기 다르다. 예술의 필요하고도 충분한 성질을 말할 참된 정의라는 것이 도대체 불가능하다. 그 이유는 예술이 매우

복잡한 내용을 가지고 있어, 개개의 한정된 성질의 조합으로써는 그 모두를 포섭할 수 없다는 것도 이유이지만, '예술'이란 용어에는 본래 어떤 필요하고도 충분한 성질의 조합이 없음에도 불구하고 그에 대해 완전한 기술이 논리적으로 가능한 듯이 생각한 데 그 근본적 오류가 있다는 것이다. 그래서 그는 비트겐슈타인(L. Wittgenstein)의 게임(game)론을 도입하여, '예술이 무엇인가'를 알려면 예술 뒤에 숨어 있는 어떠한 보편적 성질을 파악할 것이 아니라, '예술'이라 불리는 조건의 '가족적 유사'(family resemblance)를 결정해야 한다, 그리고 이 유사성을 완전히 망라한 조합을 결정한다는 것은 정의를 닫는(closed) 결과가 되므로 '예술'이란 용어 적용의 새로운 조건이 유사성을 가진 사례가 나타남에 따라 수정·확장될 때 열린(open) 것이 된다고 말하고 있다.

이처럼 예술을 완전하게 정의한다는 것은 불가능한 일이고, 또 그 유사성을 일일이 검증하여 예술을 정의하는 일도 여기서 할 바 아니다. 그렇다고 해서 예술을 대신할 만한 적절한 용어가 달리 있지도 않는 이상 최소한의 잠정적인 정의나마 내린 다음에 그 말을 사용해야 옳을 것이다. 따라서 우리는 ①예술은 현실생활에 불가결한 실천적인 가치가 아니라는 것 ②예술은 개인의 의식활동의 한 표현(창조와 공감을 일괄해서)이라는 것 ③예술은 그 자체의 구성원리와 법칙을 가진다는 것 정도로 정하기로 하자.

이와 같이 일단 정의해놓고서 바깥에서만 볼 때, 예술은 일종의 '오락'이라는 이야기가 된다. 그것이 다른 오락과 다른 점은 아주 진지하고 고급한 오락이라는 점이다. 예술을 일종의 오락으로 보는 사회학적 관점은 예술이 비현실적 가치, 즉 있으면 더욱 좋지만 없어도 그만인 화장품과 같다는 데 있다. 이 점에서라면 예술가의 존재란 것도 법관·군인·교사·상인·농부·사무원과 같은 '직업'이 아니요, 사회적 분업 어디에

도 낄 수 없다고 한 뒤르켐(E. Durkheim)의 견해가 그다지 무리한 것만
도 아니다.

그래서 뒤르켐은 아마도 "우리 인간은 자신의 활동을 무(無)목적적으
로 살포하는 즐거움 때문에 살포하려는 욕구가 있는데, 여기에 대응하
는 것이 예술이다"라고 하여 예술을 한갓진 놀이로서 규정해버렸던 것
같다. 한데 그러면서도 예술이 진지하고 고귀한 오락이라 함은 그것이
한 개인의 심혈의 표현이요, 또 아무에게나 똑같은 정도로 있지 않은 감
성의 대상이라는 것 때문이다.

예술이 순전한 기분풀이, 즐거운 유희, 아름다움에 대한 취미라면 오
늘날에 와선 그 존재 의의를 크게 상실한다. 현대에는 갖가지 오락이 홍
수처럼 범람하고 있고 특히 영화, TV, 스포츠 등의 오락성 앞에서 예술
은 무력할 수밖에 없을 것이다. 더군다나 진지하고 고급하다는 특성은
복잡하고 생활에 지친 현대인에게는 도리어 아주 인기 없는 항목이 될
것이다. 사실 현대의 대중들은 예술을 고급한 오락으로 취급하는 것을
통념화하다시피 되어 있고 이 오락 취급 때문에 중대한 위협을 받고 있
는 점도 간과할 수 없게 되어 있다. 오락인 한 일개인의 기호에 좌우되
기 마련이며 설사 예술을 선택한다 하더라도 일시적 기분풀이로 보아
넘길 경우 소외를 방지할 방법이 없을 것이다. 그러나 이것은 예술을 예
술로서 받아들이지 않는, 말하자면 진정한 향수 이전의 문제이므로 소
외의 본질적인 원인은 되지 못한다.

오락이 아니라면 뭔가? 여기에 의식활동의 한 표현으로서 오락 이상
의 어떠한 정신적 가치라는 견해가 대신한다. 인간은 일을 통해서만이
아니라 노래를 통해서 자기의 삶(개인이나 전체의)을 실현하고 확대하
고 행복을 추구하는 존재라는 사실에서, 이 무상(無償)의 행위로서 예술
이 정신적 매개물(가치)로서 정립된다. 예술이 인간의 의식활동의 한

표현이요, 정신적 매개물이라면 그것을 보증해주는 것은 다름 아닌 인간적 '공감'일 것이다. 공감은 예술의 충분조건은 아닐지라도 필요조건임에는 틀림없기에, 어떤 형태의 공감이건 공감을 상실할 경우, 그 예술은 소외될 운명에 처한다. 그러나 문제는 공감 일반이 아니라 무엇에 대한 공감인가이다. 다시 말하면 예술의 내용이 무엇인가에 따라 공감의 양과 질이 결정되며 동시에 소외의 구체적인 원인도 드러나게 된다.

예술이 비록 공감을 필요조건으로 가진다 할지라도, 공감하는바 근거는 내용에 있고, 더구나 순수하게 미적인 내용일 때 삶의 진지함을 해친다는 이성론 내지 리고리즘(rigorism)에서 예술의 독자적인 가치를 인정치 않으려는 견해가 지배해왔다. 플라톤(Platon)의 시인 추방론 이후 예술은 철학의 오르가논(organon)으로서, 때로는 이성의 시녀로서, 때로는 교육적 협력이 저토록 되풀이되어온 것도 이에 다름 아니다. 어느 의미에서는 예술을 일종의 수단으로 보는 이러한 견해에 대하여 예술의 독자적인 가치를 방어해주는 것이 있다면 그것은 아마도 '자율성'일 것이다. 인간의 상상력에 의해 창조된 하나의 소우주, 스스로의 질서와 견고한 구조체로서 이루어진 유기체라는 것, 그래서 비록 현실적 요소라 할지라도 그 속에서는 필요한 변경을 가하여 기술적으로 재구성(transformation)되어 있다는 의미에서, 이쯤 되면 예술은 사사로이 수단으로 취급되어질 수는 없을 것이다. 그러나 형식주의가 항용(恒用) 공박(攻駁)되고 있는바, 일체의 내용을 형식에다 환원시키고 혹은 지나치게 추상화할 경우, 종국적으로 형식(따라서 예술)이 소외될 우려마저 없지 않다.

5

이제까지 우리는 예술이 현실생활에 불가결한 필수품이 아니라는 사실 자체 속에 내포해 있는 소외의 계기를, 앞서 내린 정의에 따라 점검해보았다. 그러나 이것은 어디까지나 원칙론에 불과하여 이러한 계기를 아무런 단서(예컨대 역사적·사회적 고려) 없이 그대로 예술소외의 원인으로 삼게 될 경우 예술 그 자체를 부정하는 결과가 되고 말 것이다. 왜냐하면 이러한 계기를 안고 있으면서도 예술은 장구한 기간에 걸쳐, 인간이 자기를 실현하고 확대하고 행복을 구하는 장소가 되어왔고 그것은 지금도 변함이 없기 때문이다. 다시 말하거니와, 이러한 계기는 예술의 필연적인 요건이자, 스스로를 와해시킬 수 있는 약점도 된다. 때문에 문제는 일반적인 데 있지 않고 언제나 구체적인 데 있다. 즉 예술의 소외는 역사적인 현상이지 현상학의 문제가 아니다.

오늘날 정상적인 사람의 입으로부터 현대예술은 난해하다는 말이 나온다. 이에 대해 난해한 것은 예술이 되려다 만 것이요, 진짜 좋은 예술은 난해하지 않다는 변호도, 또 그 나름대로 응분의 이론적 근거가 마련되어 있다. 그리고 이 변호가 극단의 주관성이나 특수한 전문적 지식에서 나온 것이 아니라면야 아무도 그것에 대해 무심할 수도 배격할 이유도 없다. 그러나 이 모든 것을 십분 고려하고서 그래도 난해하다고 판정될 경우, 난해의 요인은 이미 그가 정상적인 이해의 능력권을 이탈해버린 데 있음을 쉽사리 짐작해볼 수 있다. 왜 정상인의 능력권을 이탈해버린 것일까? 바꿔 말하면 한 예술가는 왜 난해한 작품을 창작해야만 하게 되었는가? 그 이유는 모름지기 진정한 의미의 창조를 추구한 때문인가, 아니면 외부로부터 작가에게(결과적으로 작품에까지) 가해진 영향력 때문인가? 이에 대한 해답을 찾기 위해 우리가 전자에만 초점을 고

정시키는 일이 결코 유효한 방법이 못된다 함은, 오늘날 예술의 소외가 개인 대 개인(예술가)의 범위를 넘어 수많은 정상인에 대해서 일어나는 현상이라는 것을 굳이 지적하지 않아도 무방할 것이다.

예술의 소외란 엄격히 말해서, 스스로가 비인간화된다는 것, 예술로부터 인간적인 것의 계기가 장해를 받거나 아예 방축됨으로써 인간이 소외되는 사태를 말한다. 예술의 비인간화가 20세기 예술 일반의 특징적인 면모임은 새삼 지적할 필요조차 없겠지만, 그것을 누구보다도 먼저 그리고 긍정적인 측면에서 파악한 사람이 스페인의 철학자 오르떼가 이 가세뜨(Ortega y Gasset)란 것도 널리 알려진 사실이다. 여기서 우리는 그가 20세기 예술의 비인간화의 경향으로서 들고 있는 바를 일단 참고 삼아 상기해보는 것이 유익할 것 같다. 그에 의하면 지난 세기 동안 과학의 급속한 발달로 종교가 기력을 잃게 되자 그 대신 예술이 인간 구제의 임무를 떠맡아 수행했지만, 금세기에 들어와 예술은 그러한 인간사(人間事)의 심각성으로부터, 인간적 파토스나 감정 전념 작용으로부터 스스로를 해방시켜 일종의 초절주의(超絶主義, Ultraism)의 길을 취했던 것이라고 하면서 그 경향으로서 예술은 ①비인간화함 ②살아 있는 형태를 피함 ③예술작품 이외 다른 아무것도 아님 ④유희이며 그밖의 다른 것이 아님 ⑤본질적으로 아이러니임 ⑥창작에 세심하게 전념함 ⑦어떤 중요한 가치이기를 포기함의 일곱가지를 들었다(José Ortega y Gasset, *Dehumanization of Art*, New Jersey: Princeton University Press 1948, 14면 참조). 이처럼 20세기 예술이 본질부터가 비인간적·반대중적인 반란일진대, 당초부터 그것은 대중으로부터의 소외를 각오한 행동이었음은 두말할 것도 없다. 이 반란의 대상(代償)이 아무리 값진 것이고, 소수 우월자의 향수가 정상적인 다수의 몰이해를 질적으로 압도한다 할지라도 오르떼가의 말대로 두개의 카스트의 분열을 필연적이게 했고, 분열을 용인한

예술에 참된 발전을 기대할 수는 없다. 여기서의 문제는 이러한 반란의 원인이 작가 일개인에게서가 아니라 적어도 작가 자신이 현실에 대해 어떻게 반응했는가(의식적이건 무의식적이건)에서 찾지 않을 수 없다는 데 있다. 예술가라고 해서 언제나 미적·상상적 세계에서만 사는 뮤즈가 아니요, 그도 남들과 똑같이 대지에 발을 딛고 일을 하고 밥을 먹으며 세금을 내고 남과 더불어 기쁨과 고통을 함께하며 살아가는 자연적·사회적 존재이다. 이러한 그가 남보다 더 예민한 감수성과 풍부한 상상력을 가졌기 때문에 예술가가 된 바로 그 이유에서 그는 현실에 대해서 남보다 더 민감하고 풍부하게 반응한다. 그 때문에 그가 만일 자기 눈앞의 현실과 주위의 세계와의 일치를 느낄 때는 즐거움의 노래를 부르겠지만, 그 반대에 부딪쳤을 때 남보다 큰 실망과 고독을 안고 의식 세계로 급속히 후퇴할 것이다. 여기서 그가 예술가로서의 임무를 다하기 위해서는 현실에 대해 탄력성 있는 반격을 가함으로써 소외 극복의 길을 찾든가 아니면 상상력의 세계 속으로 도주하여 자기소외를 비현실적으로 해결하든가, 양자택일할 수밖에 없다. 현실과의 불일치에 의해 소외를 경험하는 작가가 취하는 길 ─ 소외로 인한 예술가의 심리현상 ─ 은 절망하든가 나르시시즘으로 도피하든가이다. 소외와 나르시시즘과의 관계에 대해 하우저는 다음과 같이 적고 있다.

역사적으로 보아 나르시시즘은 소외와 같은 정신적 표현이며 그와 함께 희망이 상실되고 유기되고 자아 속으로 퇴각한다는 감각의 표현이다. (…) 나르시시스트는 비사회적 경향을 가진 개인이다. 그는 일체의 관심을 자기에게 집중함으로써 타인과의 모든 직접적인 관계를 잃고 점차 그들에게서 후퇴하고 마침내는 타인으로부터 소외될 뿐 아니라 타인과 적대하게 된다. 그는 단지 자기만을 존경한다. 또 그는 타인들에 대해서 오

직 자기에 대한 존경만을 요구한다. (…) 저토록 만족하고 있다고 자칭하는 나르시시스트의 자아상(ego-image)은 패배의 대상(代償)이며 또 그가 거부당하든가 그가 스스로를 거부한 희망을 실현한 대용물이다(Arnold Hauser, 앞의 책 117면).

이처럼 나르시시즘이 소외된 사회에서만 일어나는 일종의 병적 현상이요, 현실감각의 상실이 곧 외계 전체에 대한 상실이라면, 이 길을 취하는 예술가는 현실에 대해 무력하고 빈곤할 수밖에 없으며 동시에 그의 예술 또한 소외되는 운명에 처할 것이다. 현실감각을 상실해버린 이상, 현실에의 무력과 빈곤의 대상(代償)을 자아의 제어할 줄 모르는 환상에서 찾음으로써 끝내는 인간으로부터 감각과 이성의 조화도, 심리와 도덕 사이의 어떠한 피결정성(被決定性)이나 방향성도 잃게 되며, 이 토양 위에서 다름 아닌 순수예술의 도덕이 성장한다. 이를테면 지드(A. Gide)의 『지상의 양식』에서 보는 "너의 행위가 선인가 악인가를 판단하지 말고 행동하라. 네가 선을 사랑하는가 악을 사랑하는가를 염두에 두지 말고 행동하라"는 니힐리즘이나 "네 속에 있는 것 외에는 아무 데서도 발견할 수 없는 것만을 고집하라"는 나르시시즘이 바로 그러한 경우이다. 일체의 현실관계를 끊어버린 단계에서는 주관주의와 객관성의 원리 사이의 규준의 전도(轉倒)가 행해진다. 2차적인 것, 순간적인 것, 영적인 것, 신비, 어둠, 죽음 등의 미학이 절대적인 가치로 신봉되고 형식에 대한 주물화(呪物化)가 나타난다. 사실 낭만주의 이후 오늘에 이어지는 일련의 순수예술은 이를 첨예화해온 것이었다. 그것을 촉진시킨 원인을 우리는 서구 자본주의의 성장과 퇴폐로 인한 여러 모순에서 발견하게 된다. 자본주의, 상품생산의 사회에 절망하면서도 미적 세계로 도피하지 않고 절망과 고뇌를 직접 표출하는 방식을 취한 이른바 표현

주의도 현실감각을 추상해버림으로 해서 결국 전자와 함께 소외되는, 야누스의 다른 하나의 얼굴에 지나지 않았다. 이 사실을 더욱더 뒷받침하는 예로서 우리는 전후 미국의 추상표현주의를 지적할 수 있다. 추상표현주의는 거대한 기계문명과 독점자본주의 체제에 대한 개인적 절망과 극단적인 소외를 경험한 예술가가 자아를 행동적으로 내던져 자아를 부정하고 그 부정을 통해 최소한의 자아나마 고수하려 했던 회화양식이었지만, '자기창조'를 통해 자아를 회수하지도 못했을뿐더러 표현형식을 철저히 비인간화함으로써 대중으로부터의 소외를 필연적이게 했던 것이다. 이들 가운데 자살자가 많은 것이 그 구체적인 방증이다.

아무튼 현대예술의 소외는 예술로부터 일체의 인간적인 계기를 추방해버린 데서 결과하며 그렇기 때문에 거기에는 창조는 있되, 현실의 생생한 체험과 풍부한 인간적 공감은 찾을 길 없다. 제들마이어(H. Sedlmayr)가 『근대예술의 혁명』에서 적절히 표현한 바처럼, "오늘날의 예술은 완전히 자유롭게 되었고 제멋대로 할 수 있게 되었다. 남은 문제는 단 하나, 안 팔린다는 것뿐"이라고 한 말은 현대예술의 소외의 한 단면을 선명히 비춰준다.

6

소외라는 말조차 소외되고 있는 오늘의 상황에서, 소외를 극복한다는 말만으로도 엄청난 부담감을 느낄지 모르나 그렇다고 해서 극복하려는 노력마저 하지 않고 마냥 표류하고 있을 수는 없는 일이다. 이를 위해 모든 영역이 하나같이 노력을 게을리해서는 안되겠지만, 예술은 예술대로 그렇게 할 수 있는 힘을 가졌고 그 힘을 찾아내야 한다. 정치

와 같이 더 강하고 현실적인 힘에 의해 살기 좋은 세상이 실현된다면 예술의 소외도 자동적으로 해소될 수 있으리라고 생각할 사람도 행여 있을지 모르나 그것은 환상일 뿐 아니라 실현될 가망도 없다. 그러면 예술에서 미력한 대로나마 그런 어떠한 힘을 찾아낼 수 있는가? 여기서 우리는 예술의 필요성을 다시 한번 검토함으로써 거기에 접근함이 좋을 것 같다. 예술의 필요성은 인간존재의 내부(심리학)와 외부(사회학)에서 다 같이 응분의 근거를 가지고 있다. 심리학적으로 보면, 예술은 인간이 인간 자신에게 선물하는 최상의 기쁨이다. 스스로를 해방하고 확대·고양하는 데서 얻어지는 기쁨, 스스로가 한없이 풍부하게 되는 기쁨이기에 단순한 쾌감이나 지적 흥미, 실천적인 만족 이상의 것이며, 그렇기에 그것은 자기형성, 자기실현을 돕는 힘이 된다. 이와의 평행선상에 사회기능도 조응하는 것이니, 인간과 인간, 인간과 사회를 친밀하게 결합하고 '전체적 인간' '문화적 종합'을 실현하는 데 강력한 효력을 가짐을 뜻한다. 예술을 인간이 자아와 세계를 인식하고 실현하는 철학의 오르가논으로 보는 근거도 여기에 있다. 예술의 필요성을 이렇게 규정한다고 해도 모든 예술양식이 다 그러하다는 말은 결코 아니다. 적어도 이 규정에 정확히 대응하는 예술개념은 '건강한 예술'이다. 건강한 예술이란 것이 어떠한 구체적인 규정 없이 사용될 경우는 역시 추상성을 면치 못할 것이다.

건강 또는 건강성이란 본래 생리학적인 개념이다. 한 생명체를 구성하고 유지해가는 모든 조직 요소가 어떠한 장애를 일으키지 않고 정상적으로 기능하는 상태를 이름하며, 이 상태하에서 자체의 가능성을 남김없이 실현해나간다. 마찬가지로 인간이 건강하다 함은 생명체로서의 육체적 정상상태뿐만 아니라 정신의 정상상태, 이를테면 이성과 감성, 지각력과 상상력, 이해와 사랑이 조화된 발전을 해나가고 있는 상태

이며, 그러할 때 인간은 그의 모든 현실적·잠재적인 것을 남김없이 획득하는 것이니 이것이 곧 풍부화다. 이는 한 개인의 경우뿐만 아니라 공동체에 대해서도, 사회 전체에 대해서도 똑같이 적용된다. 예술이 건강하다는 것은 이에 대한 유추로서 이해해도 무방하다. 앞 장에서 내건 정의에 따라 규정한다면 예술의 건강성이란 ①대환희(풍부함) ②지각과 상상의 통일에서 행해지는 인간적인 체험 ③정상인이면 누구나 공감하는 형식이라 해도 좋을 것이다. 그러므로 예술의 건강성은 예술가의 건강에서 물어야 할 터이나, 예술이 미적 활동이요 미적 세계를 추구한다는 논리에서 본다면 약간의 혼란도 없지 않다. 그 혼란이란 예술을 미적 가치 또는 형식구조만으로 한정해서 일체의 비(非)미적 요소를 방축해버릴 때 나타나는 경우가 그러하다. 아름다움이란 그 자체만으로 존재하기도 힘들지만, 그것은 전체적인 인간체험과 인식에의 관련 속에서 비로소 정당한 가치를 획득한다. 여기에 또 진정한 공감의 바탕도 있다. 이와 반대개념으로서 우리는 불(不)건강한 예술, 예술에서의 병적인 것을 생각할 수 있다. 건강한 예술의 반대를 모두 병적인 예술로 단정할 수 있는가는 별문제로 하더라도 불건강하다고는 할 수 있을 것이다. 불건강한 예술, 반(反)예술성은 인간이나 사회의 퇴폐상을 그리는 것 전부를 포괄하는 것은 물론 아니며, 그것을 조장하게끔 그릴 때, 그보다도 인간의 전체성을 깨뜨릴 때, 더 정확히 말해 미적 가치를 절대화하여 규준의 전도를 행할 때가 더욱 문제이다. 그렇다 해서 그것이 외적으로 병적이지는 않다. 이러한 전도의 예를 우리는 앞에서 하우저의 나르시시즘의 해석에 따라 볼 수 있었거니와 오늘의 우리 예술 가운데서도 발견할 수 있다.

건강한 예술, 예술에서의 건강성의 추구는 첫째 예술적 종합을 형상화하는 일과, 둘째 그것을 저해하고 있는 현실적 모순들을 그 극복의 꿈

과 함께 그리는 일, 두가지를 생각할 수 있다. 둘째의 경우는 그러므로, 정확히 말해서 건강을 되찾기 위한 예술이라는 이야기가 된다.

건강성이란 결국 한 유기체 전체에 있어서의 정상상태를 의미하는 개념이므로, 개인과 사회와의 관계에서 볼 때 개인은 건강한데 사회가 불건강하다는 모순된 사태는 있을 수 없다. 물론 현대의 상품생산의 사회, 기술과 전문화, 조직과 관료제의 사회가 연출하는 마력이 개인으로서는 어찌할 수 없게 압박하고 있는 것도 사실이지만 따지고 보면 그것 자체는 어디까지나 중립적인 것이요, 배후에서 그것을 조작하는 개개인의 비정상성에 원인이 있음은 말할 것도 없다. 똑같은 이유에서 오늘의 예술이 소외되고 있다는 것은 그 구실이야 어떠하든 예술가가 개인적으로도 사회적으로도 건강하지 않거나, 적어도 겉으로는 그런 것처럼 보여도 미적 건강성을 그리지 않거나, 그 회복을 위한 노력의 표현마저도 방기한 데 있다. 뒤집어 말하면 예술적 종합을 거부한, 오르떼가의 말대로 하면 '예술의 비인간화'를 선언하고 일체의 인간적·현실적 현상으로부터 멀리 도주해버린 데서 이미 스스로의 불건강과 데포르메 (déformer)를 초래했던 것이다. 거기에는 이미 어떠한 기쁨도 인간적 체험도 공감의 형식도 찾을 수 없다. 예술이 전문화되고 자율성을 획득한 오늘에 와서 인간과 현실을 찾는 예술적 종합을 꾀한다는 것이 무슨 말이냐고 할지 모르나 이 말이 결코 19세기로 후퇴하자는 의미는 아니며 후퇴하려야 할 수도 없다.

예술의 건강성을 되찾는 일이 예술의 소외를 극복하는 가장 현실적이고도 가능한 방법이라면 예술가의 건강을 회복하는 작업부터 선행되어야 할 것이다. 개인으로서뿐만 아니라 사회적 존재로서도, 사회의 불건강을 두고 개인이 건강할 수도 없거니와 예술가가 이를 외면한다는 것은 반인간적이요, 반대중적·반사회적이 된다는 것은 예술을 소수를

위한 것으로 삼거나 예술의 필요성을 부정하는 것밖에 안된다.

오늘의 많은 우리 예술이 저러한 서구예술의 변종일진대 사정은 마찬가지이다. 그러므로 건강한 예술을 창조한다는 것은 기쁨과 인간적 체험, 공감의 형식을 창조하는 일이며 인간을 풍부하게 해주고 대중과 사회를 되찾는다는 의미로 생각해도 무방하다. 대중과 사회를 되찾는다는 것은 결코 대중과 사회에 대한 투항(投降)이 아니라 그 반대다. 즉 사회적 체험과 개인적 체험, 사회와 예술가의 개성적 자유를 종합함을 뜻한다.

갖가지 소외가 지배하는 오늘에 있어 데포르메 된 개개인은 물론, 분열된 인간과 공동체와의 사이를 결합하고 참된 관계를 회복하게 하는 예술이 건강한 예술이라면, 이러한 예술을 창조하는 예술가의 정신을 '사랑'으로 봐도 좋고 '휴머니즘'이라 말해도 좋다. 휴머니즘을 인간의 생명·가치·교양·창조력·잠재적 가능성을 존중하고 지킨다는 본래의 의미에서 쓴다면 말이다.

오늘에 있어 예술이 왜 필요한가는 예술가가 그의 이웃·공동체·사회로부터 무엇을 함께 체험하고 또 무슨 꿈을 요청받고 있으며, 예술가는 공통의 체험과 꿈을 어떻게 그려야 하는가에 답하는바 휴머니즘에서 풀어져야 할 것이요, 이에 답하고 답하려고 노력하는 데서 예술의 소외가 극복될 길도 찾아질 것이다.

『창작과비평』 1971년 봄호

20세기 예술과 사회배경

1

20세기는 인류 역사에서 일찍이 없었던 대변혁을 일으키고 있는 시대라고 말해지고 있다. 과학기술의 경이적인 발달과 산업자본주의의 고도화는 인간의 물질적 토대와 생활방식을 근본적으로 바꾸어놓았을 뿐만 아니라 정신영역에 깊이 영향하여 사고 및 행동양식을 전면적으로 변화시켜놓고 있다. 기술의 진보와 대량생산은 인간의 물질생활을 더욱 편리하게, 더욱 풍부하게 해주는 반면 인간관계나 개인의 사고 및 행동양식을 부단히 획일화한다. 개인의 노력에 대신하여 집단적 행동이 등장하고 질보다는 양이, 두뇌의 역할마저 기계가 대신하게끔 되어가는 오늘의 현상은 변혁적이라 하지 않을 수 없으며 더욱이 그것이 전 세계적으로 급속히 확대되고 있는 데서 변혁을 절감하게 된다. 그렇기에 앙드레 시그프리드(André Siegfried)는 20세기를 가리켜, '교양의 문명에서 기술의 문명에로' 근본적인 전환이 행해지고 있는 시대라고 정의하면서 지금 이 두 문명 사이에 치열한 격투가 벌어지고 있다고 말한

바 있다.

시그프리드의 말을 참고하지 않더라도 현대의 가장 두드러진 특징이 기술문명이라 함은 누구나 아는 바이지만, 그와 동시에 현대가 산업자본주의의 시대라는 사실을 떼놓고 이야기할 수 없게 되었다. 근대 시민사회의 성립에 있어 부르주아지가 이룩한 공적은 실로 지대한 것이었다. 그러나 부르주아지가 막상 사회의 주도권을 장악하면서 시민사회는 '가진 자'와 '안 가진 자'로 분열하게 되었는데, 자본가 계급에 의한 지배체제와 지배방법이 점차 교묘해지면서 전에 없던 갖가지 사회적 모순을 드러내게 되었다. 그것은 마침내 두 세력 간의 대립을 불가피하게 했으며 양자의 대립은 사회주의국가의 출현과 더불어 오늘날 동서 양대 진영의 이데올로기 싸움으로 발전하였다. 인간에 의한 인간의 지배는 어느 시대, 어느 사회에서나 있어왔다고 하면 그만일는지 모르나 이를 지양하는 데 인간의 삶의 목표가 있고, 역사는 그 목표를 향해 움직여왔다는 사실을 생각할 때 오늘의 사태는 역사발전에 어긋나는 것이라고 하지 않을 수 없다. 비록 그것이 역사에 대한 역행은 아니라 하더라도 인간에 의한 인간의 지배가 여전히 존재하고 그것이 지난 세기와는 심히 다른 양상을 띠고 있다는 점이 현대의 특징이 되어 있다.

이러한 지배관계는 한 사회 내에서뿐만 아니라 민족, 국가와 국가 사이에도 존재한다. 이를테면 선진국과 후진국 사이의 관계가 그러한데, 지난날에는 정치적인 식민지로써 나타났지만 오늘날에는 문화적인 차원에까지 깊이 연루되어 있는 것이 보통이다. 문화라고 해서 정치나 경제 혹은 사회적 제관계와 무관계한 것이 아님은 말할 나위도 없다. 한 사회집단의 이러저러한 생활양식 전체를 그 집단의 문화라고 할 때, 선진국의 문화는 곧 그들의 생활양식이며 그것이 후진국의 생활양식에 비해(특히 정신생활에 있어), 반드시 우월하다는 법은 없다. 보편성이

란 입장에서 보아 비록 본받을 만한 것이요, 또 비정치적인 분야라 하더라도 그것이 침략국의 문화로서 침략세력에 의해 후진국에 전해질 경우 배후의 정치적인 의도를 고려함이 없이 생각할 수 없는 일이다. 따라서 후진국의 문화 문제는 이러한 관계에서 논의되어야 한다는 주장이 나오게 된 것도 당연하다.

다음, 우리는 현대사회의 특징으로서 대중의 진출과 문화의 세속화를 들 수 있다. 산업의 기계화와 양산체제·민주제도·관료기구 등이 진전됨에 따라 인간은 개인으로서가 아니라 조직 속의 일원으로서 살기를 강요당한다. 그 결과 사회 어느 곳에서나 익명의 대중이 출현하게 된 반면 개인은 조직 속에 흡수되고 대중에 매몰되어 자아의 상실을 경험하게 된다. 자아에 대한 인식이 아직 미숙했거나 개인의 사회참여가 여러가지로 규제되고 있었던 경우는 별문제이다. 이러한 것이 어느정도 확보되어 있음에도 개인의 의사나 희망이 조직이나 집단에 의해 말살되고 혹은 획일화된다는 데 문제가 있는 것이다. 문화의 세속화는 근대적 인간의 출현과 더불어 이루어지기 시작하였다.

근대 이후 지식의 보급과 합리주의 정신은 모든 인간으로 하여금 자유와 평등의 원칙 위에 서게 했을뿐더러 보다 많은 사람들에게 문화적인 능력을 가지게 하였다. 즉 글을 읽을 줄 알고 사고를 발전시킬 수 있는 사람이면 누구나 다소의 문화를 섭취하고 사용할 수 있게 되었고 그러한 사람이 증가함에 따라 문화의 보급과 그 세속화도 그만큼 확대되었다. 이는 각종 전달매체가 개발되면서 더욱 급속히, 보다 광범하게 진행되었다. 그러나 문화의 세속화는 지식의 정도나 능력에 따라 엘리트와 평범한 사람 사이의 분열을 불가피하게 하였으며 그것은 마침내 엘리트문화에 대해 대중문화라는 형태로 나타났던 것이다. 따라서 오늘의 대중문화는 문화의 세속화에 의한 산물이기는 하지만 통속성 혹은

평범함을 내용으로 한다는 점에서 엘리트문화와는 기본적으로 다른 성격을 지니게 되었다.

현대사회의 또다른 특징으로서 우리는 가치체계의 상대화 내지 다원화를 지적할 수 있다. 사회형태의 변화는 가치체계의 변화를 동반하게 마련인데, 현대인의 가치체계는 곧 현대사회의 다원화와 구조적 모순을 그대로 반영하고 있다. 한편에서는 자유와 평등의 원칙이, 다른 한편에서는 경쟁과 상거래의 원칙이 준수됨으로 해서 모든 인간으로 하여금 실용주의·개인주의를 생활규범으로 삼게 하였다.

이에 따라 일체의 인간관계나 행동양식은 오직 상대적으로만 가치를 지니며 상대주의는 필경 기준의 상대화를 낳고 기준의 상대화는 가치의 다원화를 초래하였다. 하나의 가치가 아니라 상호 이질적인 여러 가치가 동등한 무게를 가지고 공존하는 것이야말로 현대의 특색이 아닐 수 없으며, 초개인적인 가치나 보편적인 이념보다는 현실적이고 자아중심적인 생활에 집착하는 현대인의 생활태도는 이에 근거하고 있다.

이밖에도 현대를 이루고 있는 특징적인 양상은 얼마든지 찾아낼 수 있다. 그것이 어떤 것이든 간에 지금까지 말한 중요 양상에 관련되어 있는 것이고 보면 일일이 열거하지 않아도 좋을 것이다. 다만 우리는 이러한 근원적인 변화가 20세기 예술에 어김없이 반영되었다는 것과 그것이 구체적으로 어떻게 반영되고 혹은 작용하게 되었는가를 살펴보기 위한 전제로서 중요한 몇가지를 들은 데 불과하다. 여기서 이들 중요 양상에 따른 예술상의 변혁을 간단히 요약한다면, 첫째 기술의 발달은 복제예술을 출현시켜 예술의 세속화를 촉진하였고, 둘째 부르주아지의 지배와 산업사회의 모순에 대한 반동으로서 이른바 예술의 순수화가 더욱 강조되었으며, 셋째 대중의 진출과 문화의 세속화는 대중예술을 산출해냈다. 그리고 넷째 가치체계의 다원화는 각종 예술양식의 급격

한 생기교체(生起交替) 현상을 빚어냈는데 그것은 실상 양식의 붕괴 내지 상실과 다름없는 현상이었다. 이밖에 전위예술, 예술의 국제화와 민족성의 문제 등도 변혁에 수반한 현상들인데 이상의 현상은 그 어느 것이건 중요 양상에 대해 복합적인 관계에서 나타난다는 것은 두말할 것도 없다. 이를테면 전위예술이 한편에서는 기술의 진보에 대한 반동으로서, 다른 한편에서는 부르주아 산업사회 및 대중예술을 전적으로 거부한 데서 나온 경우와 같은 것이 그러하다.

어떻든 20세기의 예술은 20세기의 복잡한 양상을 어떤 형태로건 반영하고 있음은 당연한 일이로되, 그것이 19세기의 예술현상 내지 예술양식과는 너무도 판이하게 변모했다는 점에서 늘 논란되어오고 있다. 20세기의 예술현상이 아무리 복잡하고 예술형식이 난해하다 할지라도 금세기의 소산인 한 그것을 통해서 우리는 오늘의 상황에서 인간의 삶을 가로막고 있는 것이 무엇이며 참으로 인간다운 삶을 위한 예술이 어떠했으며 또 어떠해야 하는가를 아울러 찾아보지 않으면 안될 것이다.

이를 위해 먼저 예술이 인간의 삶과 어떠한 관계에 있으며 인간의 삶을 어떻게 반영해왔는가를 역사적·사회적 관점에서 살펴보는 것이 좋을 것 같다.

2

예술의 기원을 더듬어올라가보면 시초에는 전혀 비예술적인 데서 비롯하였음을 알 수 있다. 인류 최초의 예술품이라 일컬어지는 구석기시대의 동굴벽화는 장식이나 감상을 위해서가 아니라 구석기인들의 절박한 현실적 요구에서, 즉 하우저의 말에 따르면 '먹이를 구하는 투쟁에

서의 하나의 무기'로서 그려졌던 것이다. 일체가 생존을 위한 배려에서 영위되던 이 단계에 있어 예술은 주술의 수단으로서 완전히 실용적인 목적에 결부되어 있었다. 인지가 발달하고 생산경제에 접어들면서 신앙이나 제의가 주술을 대체하고 동시에 예술은 관념을 표상하는 수단으로서 이 목적에 사용되기 시작했다. 다시 역사시대에 돌입하면서 예술은 실용적인 목적에서 점차 밀려나 정신생활의 일면을 담당하기에 이르렀지만 그러나 그것이 현실이나 관념을 감성적으로 표상하고 전달하는 강한 힘을 가졌다는 것 때문에 지배계급에 의해 그들의 생활의식을 나타내는 수단으로 쓰이게 되었다. 고대국가에서 예술이 지배계급의 현실적·정신적 생활에 있어 얼마나 중요한 역할을 담당해왔는가는 고대 이집트나 그리스 미술에서 쉽게 확인할 수 있다. 특히 고대 이집트의 신전이나 초상 조각은 오로지 지배계급의 종교생활을 반영한 것에 지나지 않았다. 따라서 그 표현형식도 제작자의 창의 따위는 아랑곳없이 이른바 주문자의 의도에 따라 결정되었다. 이를테면 조각이나 벽화에서의 왕 또는 귀족의 인물 표현이 '정면성'의 원리에 따라 심히 양식화되어 있는 것은 예의·존경·명예·권위 등 관념적 요소를 중시한 데 기인한 것으로 풀이되고 있다. 이와 같은 것은 이집트뿐만 아니라 중세의 그리스도교 미술에 있어서도 크게 다를 바 없었다. 787년 니케아 제12차 종교회의 때의 그리스도교 미술에 대한 결의문의 일부가 그것을 잘 뒷받침한다. 즉 "종교화의 내용은 예술가의 창의에 맡겨진 것이 아니다. 그것은 가톨릭교회 및 종교적 전통에 의해 정해진 원칙에서 나오는 것이다. (…) 그리는 것만이 예술가의 일이며 화면의 구성이나 배치는 성직자의 소관이다."

중세 그리스도교 미술이 시간이 흐름에 따라 양식상의 변모를 보이기는 했지만 그 내용에 있어서는 조금도 변함이 없었던 원인은 성직자

계급에 의해 신앙과 교회 교육을 위한 수단으로 취급되었기 때문이다. 신앙과 무관한 학문이 승인될 수 없었듯이 그리스도교를 떠난 예술이 존재할 수 없었으며 예술가도 무명의 한 직인(職人)으로 제작에 참여했을 따름이다.

중세의 예술관에 결정적인 변화를 가져오게 한 것은 르네상스의 합리적 정신과 휴머니즘이었다. 이 정신의 토대가 되었던 것은 자치도시의 성립과 시민계급의 성장, 경제 및 사회생활에 있어서의 합리성의 추구였던 것은 물론이다. 합리주의는 인간을 자연으로부터 독립시켜 일체의 것을 이성에 의해서만 파악하고 분석하고 구성하려는, 말하자면 인간을 신의 위치에 두려는 사고방식이다. 여기서 르네상스적 영웅, 즉 '천재'가 나타나게 된다. 중세에 있어서는 예술작품이 제작자를 넘어서 존재했지만 르네상스에 와서는 예술작품은 예술가의 창조물일 뿐 아니라 예술가는 작품을 넘어서 존재한다는 생각이 지배하게 되었다. 그것은 예술이 '교리나 교회를 위해서'라는 구속에서 벗어나 그 자신을 목적으로 하게 된 데 있다. 예술의 자율화와 더불어 제작자는 개성과 독창력을 발휘하는 '예술가'로서 탄생하게 되었다. 예술가의 출현은 근대적인 의미의 '예술'을 성립하게 하였으며 그것은 동시에 예술 향수자(享受者)의 출현을 의미하게도 된다. 아무튼 이제 예술은 자유로운 개인이 세계를 파악하고 자기를 표현하는 방식이 되었고, 삶의 중요한 가치로서 서로 나누어 가질 수 있는 것이 되었다.

르네상스의 예술가들은 아무런 거리낌 없이 예술을 창조했는데 그들의 사회가 시민계급과 궁정계급으로 양분되어 있었음에도 불구하고 예술상의 분열을 일으키지 않았던 것은 양자의 생활의식이나 취미, 혹은 미적 이상이 일치해 있었기 때문이다. 그러나 14세기 말경 도시적 민주제에서 왕제적 절대주의로 서서히 바뀌면서 초기의 시민적인 예술은

궁정적인 성격을 띠게 되었다. 다소의 변화를 가져왔다 하더라도 르네상스적 고전주의가 완전히 붕괴되지는 않았었다. 18세기 프랑스의 절대군주제 밑에서 이루어진 고전주의도 이딸리아 르네상스의 그것과 마찬가지로 상승하는 시민계급과 귀족계급과의 균형의 산물이었다. 그때문에 고전주의 예술 및 그 토대인 합리주의에서도 시민적인 요소와 궁정귀족적인 요소가 결합되어 있다. 서로 모순되는 요소가 어떻게 결합할 수 있었는가는 부알로(N. Boileau)의 합리주의에서 그 근거를 찾을 수가 있다. 그에게 있어 '이성'은 곧 '양식'이며 그 양식은 질서와 절도를 지키는 신사의 도덕으로서 절대주의를 위협할 위험이 있는 개인의 자유나 예술가의 주관성을 통제하기 위한 것에 지나지 않았다. 다시 말하면 보편적이면서 주관적인 자아를 실현하려는 요구도 절대주의 체제에 위배되지 않는 한에서 용인된다는 것이다. 그러나 보편성과 합리성에 대한 요구는 귀족계급에서보다 시민계급 쪽이 더 강렬했고, 따라서 국가적 통제나 신사의 이상을 타파하면서 그것을 실현해간 데에 17세기와 18세기 예술가들의 위대성이 있었다. 몰리에르(Molière)의 연극, 볼떼르(Voltaire)의 문학, 라모(J. P. Rameau)의 음악이 모두 그러한 예인데, 이들 예술의 고객이 대부분 귀족계급이었다는 것은 일종의 아이러니라 할 수 있다. 그러나 그것이 결코 아이러니가 아니었던 것은 보편성과 합리성이 이들 사이에서 다 같은 이상으로서 받아들여졌다는 것과 시민계급이 귀족계급에 정치적으로 맞설 만큼 성장하지 못하고 있었기 때문이다. 이보다도 더 주목할 만한 것은 그것이 정치가 아니라 예술이라는 데 있다. 여기서 우리는 지금까지 보지 못했던 예술의 새로운 지평 ── 개인의 상상력에 의한 창조행위가 인간해방의 한 수단일 수 있음을 발견한다.

3

 사르트르(J. P. Sartre)는 『문학이란 무엇인가』에서 근대 프랑스 문학의 전개를 다음 3단계로 나누어 추적하고 있다. 즉 17세기는 작가와 독자가 일치했던 시대, 18세기는 작가가 귀족계급과 시민계급 양쪽에 어필함으로써 보편성을 획득했던 시대, 19세기는 작가가 시민사회에 속하면서 그와 대립함으로써 부정을 표명한 시대라는 것이다. 이것은 문학뿐만 아니라 예술 전반에 걸쳐 해당된다. 18세기가 '마침내 잃게 될 천국'이었다 함은 이 시대의 작가는 귀족계급과 시민계급의 중간에 서서 상호 적대적인 두 독자층에 동시에 어필함으로써 문학의 자율성을 의식하고 보편적인 인간으로서의 자기를 발견했기 때문이다. 그리고 보편성의 자각은 귀족계급의 억압으로부터 자기해방을 도모하는 시민계급의 요구에 합치해 있었다.

 자아의 해방과 확대를 원리로 하는 예술을 낭만주의라고 한다면 19세기의 예술사상이 곧 낭만주의이다. 낭만주의는 원래 특권계급의 속박에서 벗어나 자유와 평등을 획득하고자 하는 시민계급의 이데올로기이며, 따라서 그만큼 전투적인 성격을 지닌 운동이었다. 그것은 단순히 고전주의에 대한 반발이 아니라 고전주의의 형해화(形骸化)를 전적으로 거부함으로써 르네상스 이래 발전해온 인간해방의 물결을 계승하고, 이를 비약적으로 진전시키고자 한 휴머니즘이라고 할 수 있다. 그렇기 때문에 비교적 형식이 자유로운 소설과 감정에 직접 호소하는 음악에서 그 꽃을 피웠다. 음악에 있어서 감정의 해방, 혹은 자기감정의 표현을 강력하게 실현했던 사람은 베토벤(L. van Beethoven)이었다. 베토벤에서 비로소 음악은 개성의 표현이라는 근대적 성격을 가지게 되었다. 그의 창작방법은 선율적인 주제가 감정을 응축하면서 통일적으로

전개하여 장대한 우주를 출현하게 하는 데 있었으며 감정을 표현하기 위해서는 기존의 법칙을 타파하면서 새로운 형식을 만들어내는 일을 서슴지 않았다. 한마디로 말하여 개성을 보편화하는 것, 이것이 낭만주의 예술의 기본 성격이었다. 그러나 베토벤의 후기 실내악곡이 보여주고 있는 것처럼 개성의 보편화는 음악을 누구나가 받아들이는 것으로써가 아니라 오히려 예술가가 사회로부터 고립하여 내면 속에 침잠해버리는 결과를 낳았다. 슈만(R. A. Schumann)이나 쇼팽(F. F. Chopin)도 각기 개성적인 감정을 자유로이 표현한 점에서 낭만파였지만 그들이 표현한 것은 시민적 감정과는 거리가 먼 것이었다. 19세기를 통해 음악은 예술의 왕좌에 올랐음에도 그것은 선택된 음악가·음악애호가·지식인 사이에만 통용될 뿐 기술적으로나 내용에 있어서나 일반 시민의 손길에서 점차 멀어져 갔다. 그리하여 마침내 정신적인 것의 표현인 순수 음악과 시민의 오락으로서의 대중음악으로 분열되었다.

이러한 현상은 문학에서도 일어났다. 시민계급의 이데올로기를 대표했던 낭만주의는 시민사회의 성립과 동시에 등을 돌려 예술의 자율성이란 이름 밑에서 시민사회에 적대하였던 것이었다. 낭만주의 작가들은 한편에서는 귀족계급의 고전주의와 싸우면서 다른 한편에서는 시민계급에 대해 증오와 경멸을 나타내었다. 왜냐하면 근대 시민사회는 자본가들에 의해 지배되고 있는 만큼 그 공리주의는 자아의 보편화라는 그들의 이상과는 크게 어긋나기 때문이다. 이 사정을 사르트르는 다음과 같이 적고 있다.

작가들이 진심으로 바랐던 부르주아지의 정치적 승리는 작가의 조건을 뿌리부터 뒤흔들어 문학의 본질마저 의심하게 했다. 작가는 그렇게 노력하고서 단지 자기의 손실을 준비했을 따름이었다고까지 말할 수 있다.

문학의 입장을 정치적 민주주의의 입장에 일치시킴으로써 그들은 의심할 바 없이 부르주아지가 권력을 탈취하는 것을 도왔다. 그러나 승리를 거두었을 순간 그들의 요구 대상, 바꾸어 말하면 그들 저작의 오직 하나의 영구한 주제가 사라짐을 보아야 했다. 요컨대 문학 본래의 요구를 억압당하던 부르주아지의 요구에다 결부하고 있던 기적적인 조화는 그 양쪽이 실현되었을 때 깨뜨려졌다.

이리하여 억압당하던 부르주아지의 요구가 소멸되었을 때 문학 본래의 요구만이 사회 밖으로 떨어져나오게 되었다. 그것이 '예술을 위한 예술'의 주장이며 작가나 예술가를 일종의 승직자 또는 순교자시(視)하는 예술왕국을 이루어놓게 하였다. 19세기의 작가는 부르주아 사회에 살며 스스로도 부르주아이면서 부르주아지를 위해 쓰기를 거절했기 때문에 오로지 자기를 위해 쓰는 수밖에 없었다. 자기를 위해 쓴다는 것은 자기를 사회로부터 격리시켜 자기 속에 있는 보편적인 것, 즉 '예술 그 자체'에 몸을 바치는 것이다. 다시 사르트르의 말을 빌리면 "인간과 부(富)의 지배를 부르주아에게 맡기고, 정신적인 것을 시대적인 것과 구별한 이상 일종의 승직이 다시 생겨날 법도 하다"는 것이다. 사르트르의 판단은 보들레르(C. P. Baudelaire)의 "예술가는 자기 자신 이외의 누구에게도 책임을 지고 있지 않다. 그는 다음에 오는 세기에 오직 자기의 작품만을 물려줄 따름이다. 그는 자기 혼자의 보증인이며 자손 없이 죽는다. 그는 자기 자신의 왕이고 사제이고 신이었다"라는 구절에서 더욱 뒷받침되고 있다. 그러고 보면 19세기의 저명한 작가·예술가들이 거의가 반사회적인 아웃사이더로서 불행한 생애를 보낸 것도 당연한 운명이었다.

어쨌든 예술에 있어서 자아의 보편화를 추구했던 낭만주의는 예술을

신격화하고 예술가를 그에 봉사하는 순교자로서 대접하였으며 속물적인 부르주아 사회 바깥에서 생활하는 보헤미안을 낳았고 생활의 예술이라는 전도된 현상을 초래하였다. 이를테면 플로베르(G. Flaubert)는 부르주아 계급을 증오했을 뿐 아니라 그 자신 부르주아임으로 하여 낭만주의자의 생활태도마저 두려워하여 더욱 예술 속으로 몸을 감추었던 것이다. 예술을 신격화했던 근대예술의 반사회성은 예술가로 하여금 방랑과 광기로 내몰고, 혹은 허무와 침묵 속에 빠지게 하여 인간적인 파멸을 가져오게 했음은 주지하는 대로이다.

낭만주의 예술가는 정신적인 것을 존중하지 않는 부르주아 사회의 속물근성에 대항하기 위해 예술을 신격화하고, 그에 헌신하는 자기들을 승직자로 보며, 사회와는 무관계한 별천지에 살면서 자아의 보편화를 달성하려고 하였다. 이것이 바로 '예술을 위한 예술'의 주장이었는데 거기에는 특권계급에 맞서 인간의 보편성을 내세운 면도 있지만 반면에 부르주아지의 공리주의에 반항함으로써 시민적 제가치나 보편성 자체를 부정하는 것이 되었다. 다시 말하면 현실에 대한 예술의 무용성은 자기 목적성을 강조함으로써, 예술은 이미 시민사회의 이데올로기이기를 그치고 소수 엘리트들에 의해 현실 바깥에서 추구되는 일종의 유희가 되고 말았다. 낭만주의를 부정하면서 한편 그 산물인 예술지상주의를 이어받은 것이 인상주의였다. 인상주의는 역사적으로 보면 르네상스 이래 발전해온 합리주의, 즉 세계를 통일적인 시점에서 객관적으로 파악하려는 정신의 마지막 단계라 할 수 있으나, 실은 부르주아지의 분석적 정신(실증주의)의 산물이었다. 인상주의 회화는 자연을 보다 더 충실히, 그리고 생생하게 재현하려는 데 목적이 있었다. 그러기 위해 태양 광선 아래에서 순간순간 변화하는 자연의 모습을 뒤쫓고, 색채분할법에 의해 그것을 보다 과학적으로 그려내려고 했다. 그러나 결과적

으로 순간에 치중하고 순간의 실체는 빛과 색채 속에 해소되어 막연한 '인상'만을 남기게 된다. 화가는 그 막연한 인상을 좇고 그것을 위해 필경 자기의 감각만에 의해서 화면을 구성하기에 이른다. 주제는 의미를 잃고 화면은 감각의 만화경으로 바뀐다. 회화로부터 회화 이외의 요소를 모두 배제함으로써, 인상주의는 순수회화의 기초를 확립하였다. 그 점에서 인상주의는 '예술을 위한 예술'의 이념을 낭만파 이상으로 고양시켰다고 할 수 있다. 낭만주의는 자아의 보편화를 목표로 했으나 인상주의는 자아를 시각에 한정시킴으로써 보편성을 획득했다. 그리고 그 그림은 세기말의 번영을 구가하는 서구 부르주아지의 취미에 맞는 예술양식이 되었던 반면 인간으로서의 보편적 통일을 잃음과 동시에 인간을 지탱하는 실재도 상실하였다. 거기에는 세계를 분석적으로 바라보는 부르주아의 의식, 부르주아임을 만족하지 못하는 불만, 종교도 도덕도 사회로부터도 등을 돌린 채 오로지 감각의 즐거움만을 찾고 그러면서도 감각만으로는 만족 못하는 고독한 의식이 비치고 있다.

요컨대 인상주의는 19세기 부르주아 사회가 촉진해온 인간해체와 인간의 파편화를 반영한 예술이었으며, 그것은 다음에 오는 20세기 예술의 분열상을 예고해주는 것이었다.

19세기 예술이 낭만주의와 인상주의만으로 점철되었던 것은 아니다. 낭만주의나 인상주의가 부르주아 사회에 절망한 또는 파편화한 예술가들이 자아 속으로 미적인 도피를 감행한 예술인 데 비해, 자본주의의 모순을 폭로하고 부르주아지의 기만성을 고발함으로써 인간과 사회의 회복을 도모하려는 예술이 한편에서 있어왔다. 발자끄(H. de Balzac)의 소설, 꾸르베(G. Courbet)와 도미에(H. Daumier)의 그림 등 이른바 '비판적 리얼리즘'이 그것으로, 비판적 리얼리즘은 부르주아지의 '예술을 위한 예술'에 맞서서 부르주아지로부터 억압받는 민중의 현실적 해방을

지향하는 예술이었다. 그 정신은 프루동(P. J. Proudhon)의 "회화는 당대를 그리는 것이며, 당대의 사회를 민중의 입장에서 비판하는 것이지 않으면 안된다"는 말 속에 잘 요약되어 있다. 리얼리즘은 19세기 프랑스에서 처음 생겨난 것은 아니며 17, 18세기의 시민정신 속에 그 뿌리를 가지고 있었다. 그러나 후자가 보편성의 실현을 목표로 한 데 비해 전자는 민중의 현실과 입장에 확고히 섰다는 점에서 크게 달랐다. 이러한 태도는 짜르의 폭정에 신음하는 민중의 편에 서서 활약한 많은 러시아 작가들의 입장이기도 했다. 따라서 리얼리즘이 당시의 부르주아지로부터 예술적이 아니라거나 상스럽다거나 하고 비방받은 것과는 관계없이 인간해방을 도모해온 역사발전에 가장 부합하는 예술이었던 것이다. 그것은 20세기에 들어와서 더욱 유효한 예술이념으로 받아들여졌던 것인데 인간을 위협하고 민중을 억압하는 반동세력이 날뛰면 날뛸수록 인간을 지키고 민중의 해방을 바라는 요구도 그만큼 절실하기 때문이다. 리얼리즘은 20세기에 와서 실로 힘찬 발전을 거듭하였으니 이를테면 고리끼(M. Gor'kii)의 소설과 네루다(P. Neruda)의 시, 리베라(J. de Ribera)와 시께이로스(D. A. Siqueiros) 혹은 벤 샨(Ben Shahn)의 회화, 브레히트(B. Brecht)의 연극, 예이젠시테인(S. M. Eisenstein)의 영화, 쇼스따꼬비치(D. D. Shostakovich)의 음악 등에서 그 예술적 성과를 확인할 수 있다. 그뿐만 아니라 우리는 반독재·반봉건·반식민지 투쟁의 예술과 문학 속에서 오히려 더 많은 것을 발견한다. 여기서 말하는 리얼리즘이란 흔히 이해되고 있는바 표현형식으로서의 리얼리즘이 아니라 현실의 제모순을 그 지향해야 할 사회적 이상과 함께 그리는 '이념'으로서의 리얼리즘을 의미한다. 따라서 그 형식은 하나일 수 없고 각 영역에 따라서도 다르되, 그러나 정상적인 지각과 교육을 받은 사람이면 누구나 공감할 수 있는 것이어야 함은 물론이다. 민중의 예술 감각은 언제

나 실제 생활과 결부되어 있기 때문에 보수직인 반면 건강하다. 실제 생활과 결합하여 정상적으로 변화하는 이 미적 감성이 예술적 창조의 토대가 된다. 이 점을 고려하지 않고 임의적인 형식으로 제작할 때 혼란을 일으키게 하며 그 반대일 때는 상투형에 떨어진다. 오늘의 작가들이 이념의 명징성에도 불구하고 예술적인 성과에 미달하는 이유의 하나도 여기에 있다. 그러나 그것은 실상 낭만주의 이후의 부르주아 예술형식이 끼친 해독 때문이다.

4

오늘날의 인간은 현실생활에 있어서나 정신생활에 있어 다른 무엇보다도 '인간적인 것'의 실현을 갈망하고 있다. 이러한 갈망은 현대사회에 있어 '인간적인 것'이 '비인간적인 것'에 의해 부단히 위협받고 억압당함으로써 인간의 비인간화와 자아상실 위기에 직면하였음을 절실히 의식하기 시작했기 때문이다. 인간소외가 개인적으로나 사회적으로 오늘날만큼 심각한 문젯거리가 되었던 때는 없었다. 인간의 지능은 계발되고, 사회적 조건은 개선되었으며, 물질생활은 전례없이 풍부해졌음에도 불구하고 인간다운 삶은 여전히 저해되고 있다. 그 이유는 어디에 있는가? 한마디로 발전 그 자체가 인간의 행복과는 어긋나는 방향에서 행해지고 있다는 데 있다. 즉 기술의 발달이 산업자본주의를 가속화하여 인간을 조직 속에 몰아넣으며, 민주주의가 대중의 참여라는 구실 아래 권력자의 손에 유린당함으로써 인간은 보이지 않는 기구의 결정에 따라 움직일 수밖에 없게 된 것이다. 이 이중의 인간소외가 정치와 문화의 전분야에 걸쳐 문제해결을 기본적으로 가로막고 있는 장애이다. 단

순한 듯한 이 장애가 실은 현대의 예술로 하여금 걷잡을 수 없는 반란과 난맥상을 나타내게 하였다. 그런데도 많은 예술사가·미학자들은 그 원인을 여기에서 묻기보다는 '정신적 기반'에서 찾으려고 하였다. 이를테면 제들마이어의 '중심의 상실'이나 베이들레(V. Veydle)의 '양식의 죽음'의 견해가 그러하다.

제들마이어는 현대의 위기는 자율적 인간의 자기 이반에 기인한다고 말하면서 '중심의 상실'을 다음과 같이 설명한다.

> 이 장해는 인간에 있어 신적인 것과 인간적인 것이 무리하게 분리되어 있다는 것, 인간과 신, 즉 그리스도와의 사이에 중개자가 상실되었다는 데서 알 수 있을 것이다. 인간이 상실한 중심이란 다름 아닌 신이다. 즉 현대의 가장 깊은 병소(病巢)는 신과의 저해된 관계이다.

이 근거 위에서 그는 현대예술의 여러 상(相)을 소상하게 풀이하였지만, 요컨대 그것은 신앙의 상실을 시대의 질병으로 보는 실존철학자의 견해와 다를 바 없다. 베이들레 역시 같은 입장에서 현대예술을 양식의 죽음으로 정의하면서 그 원인을 정신적 공동성의 상실에 돌리고 있다. 그에 의하면 양식은 어떤 하나의 깊은 공동성의 나타남이며, 의지에 의해 만들어지는 것이 아니라 무의식 속에 그 뿌리를 가진 것으로서 예술가의 모든 개인적 활동의 집약적인 예정 운명이다. 따라서 공동성, 공통의 혼이 깨뜨려지면 양식은 죽고 만다는 것이다. 세잔(P. Cézanne)이나 발레리(P. Valéry)의 예술이 위대하지만 공동성에 기초하지 않은 고독의 예술이었으며, 그것은 이미 낭만주의의 열병에서 나타났고 현대의 예술은 그 연장선에 있다는 것이다. 그는 이를 극복하는 길을 예술과 종교의 재결합에서 찾고 전성기의 그리스도교 예술을 그 증거로 들었다.

거기에서는 예술적 영감과 종교적 영감이 깊이 결부되어 있었고 예술가는 무명의 직인이기는 하지만 결코 고독하지 않았으며, 예술가와 대중 사이의 분열도 없었고 순수예술과 통속예술의 구분도 없었으니까. 베이들레의 희망대로 될 수 있다면 좋겠지만, 그러나 현대의 상황은 그 점에서 지극히 비관적이다.

제들마이어나 베이들레에 비해 까수(J. Cassou)의 견해는 한결 구체적이다. 그는 먼저 인간과 예술의 관계를 근대의 변화된 사회환경에서 추급한다. 근대예술의 혁신적인 양상은 생활조건의 변혁에 따른 인간성의 반응이며 기술의 진보가 비극적인 사태만을 가져다주지 않음을 인정한다. 중요한 것은 이 새로운 생활조건에 가능한 많은 인간적 자유와 존엄을 도입하는 데 있고, 인간의 정신적 요구나 표현 또는 진리에 적합시키는 데 있다는 것이다. 그에 의하면 '예술가 고유의 의식은 강제받는 조건 혹은 단지 주어진 조건을 넘어 자연의 통합과 현실의 파악을 겨냥하고 그것을 풍부히 하며 인간적인 것을 긍정하려는 노력'이며, 그것은 예술의 전달력을 통해서만 가능하다. 그러나 대다수의 현대회화나 음악은 이것을 거부한 데 문제가 있다는 것이다. 말하자면 까수는 생활조건이 바뀌었기 때문에 현대의 예술은 19세기의 예술과는 달라야 함을 인정하면서 한편 오늘의 예술이 예술 본래의 전달력을 회복함으로써 개인과 사회와의 분열을 막을 수 있다고 전망하고 있지만, 그러나 그가 말하는 '인간적인 것'이 사회적 현실과 함께 구체적으로 밝혀지지 않고 있는 점에서 설득력이 약하다. 이들 세 사람의 견해는 각자 그 나름대로의 일리가 없는 바는 아니나, 문제를 심히 관념적으로 파악하고 있는 것만은 분명하다. 만인이 다 종교를 가질 리도 없고 신앙이 모든 현실 문제를 해결해주지도 않으며 막연히 '인간적'이라는 것도 있을 수 없다. 문제는 훨씬 더 구체적인 데 있다. 즉 앞서 말한 현대자본주의 사

회의 구조적 모순과 인간소외에서 찾아야 할 것이다. 물론 현대문명의 위기가 정신의 황폐화나 도덕의 타락에 있다 함은 인정 못하는 바 아니나, 그것을 유발시키는 것은 정신 그 자체 속에 있지 않고 생활의 현실적 토대에 있다. 인간이 물질 내지 현실생활과 떠난, 정신만의 치외법권 지대의 생활이 따로 있지 않는 이상 현실생활은 정신생활을 부단히 간섭하고 변화시킨다. 따라서 현대의 실존적 상황 ── 보이지 않는 족쇄에 채워져 인간성이 암살되고, 인간과의 유대와 공감을 차단당하고 있는 인간소외는 그러한 방향으로 몰아가는 사회체제 이외의 다른 곳에 있지 않다. 인간소외가 개인에 의한 것도 개인에 의해서 해결될 성질의 것도 아닌 이유도 여기에 있다. 따라서 오늘의 예술이 심한 분열현상을 나타내고 있는 원인도 오늘의 사회적 모순에서 찾아야 할 것이다.

5

보통 20세기의 예술은 19세기의 예술에 대한 근본적인 반란이라고 말해진다. 그 뜻은 아마도 르네상스 이래의 합리주의·인간중심주의를 거부했다는 의미에서 나온 말일 것이다. 그러나 엄밀한 의미에서 이 정의는 다음 두가지 이유에서 수정되어야 마땅하다. 첫째 20세기의 예술이 모두 합리주의·인간중심주의를 거부한 것은 아니라는 점, 둘째 그것은 소위 '현대예술'(modern arts)을 전제로 한 경우이되, 이 '현대예술'도 19세기의 낭만주의나 인상주의 예술관을 한편에서는 부정했으면서 다른 한편에서는 이어받고 있다는 점에서이다. 이를테면 '근대회화'는 인상주의 회화에 대한 반발에서 비롯했으면서 인상주의가 개시한 순수 조형을 더욱 밀고나갔던 것이 그러했다. 따라서 이렇게 볼 수 있는 근

거는 말할 것도 없이 서구의 자본주의 체제가 기본적으로 변화하지 않았다는 데 있다. 어떻든 서구의 근대예술은 대단히 복잡한 경향을 띠고 나타나는 것이 사실인데 그 공통적인 특색은 자연주의 미학원리를 거부하는 극단적인 주관주의라는 점이다. 이 주관주의는 기이하게도 주관 그 자체를 부정하는 역설적인 사태를 낳았다. 입체주의는 자연을 선과 면으로 해체하여 신선한 공간을 만들어냈지만 자연의 해체는 그것을 보는 인간의 해체이며 인간과 자연 사이를 유기적으로 맺고 있는 통일성의 소멸을 뜻한다. 이는 합리주의를 부정하고 예술에 의한 예술 그 자체를 파괴하려 했던 다다이즘이나 초현실주의의 경우도 마찬가지였다. 아니 야수파에서 현대추상화에 이르기까지 서구의 회화는 해체된 인간적 통일을, 해체 그 자체를 갖가지 방식에 의해 회복하려는 것이었다. 전후 미술에서 나타난 극단의 경우를 허버트 리드는 신랄하게 비판하고 있다. 이러한 것은 음악에서도 발견할 수 있다. 음악에 있어서의 인간해체는 드뷔시(C. A. Debussy)에서 비롯했으나 스뜨라빈스끼(I. F. Stravinsky)와 쇤베르크(A. Schönberg)에 의해 결정적으로 나타났다. 스뜨라빈스끼는 종래의 기법을 대담하게 파괴하여 충격적인 불협화음이나 격변하는 리듬에 의해 비합리적인 것을 표출하였고, 쇤베르크는 음악이 정서의 표현임을 부정하고 12음 기법에 의해 순수한 음향적 지각만의 소우주를 구성하였다. 어느 경우이건 이는 부르주아 사회의 모순과 인간의 위기를 반영하고 있다. 현대음악이 현대의 뛰어난 작곡가에 의해 만들어진 예술이긴 하지만 그것이 과연 인간의 삶을 풍부하게 해주고 인간해방에 기여하는 것인가에 대한 의문이 없을 수 없다. 사르트르와 앙세르메(E. Ansermet)의 글은 이 문제에 대해 많은 암시를 준다. 사르트르는 비전문가의 입장에서 현대음악에 회의를 나타내면서 그 인간적·사회적 기능을 묻고 있고, 앙세르메는 현대음악을 지휘해온 전문

가로서 부정적 견해를 피력하고 있다. 앙세르메에 의하면 오늘의 작곡가는 '감각적 오브제와 음악적 오브제'를 혼동하고 있으며 작품의 제작보다는 제작의 새로운 기법에 열중함으로써 결국 우리의 생활방식과 공통하는 자연의 환경으로부터 음악을 끌어내버린다는 것이다. 음악이 표현 아닌 언표기능을 가지는가의 문제는 많은 전문학자들에 의해 논의되어온 사항인데 —사르트르도 비전문가답지 않게, 음악이 지시적인 의미는 갖지 않고 감각적인 느낌만을 가진다는 점을 강조하고 있다— 스뜨라빈스끼는 음악의 언표기능을 명백히 부정하면서 "음악이란 음에 의한 시간의 질서 부여이다"라고 정의하고 있다. 이것은 "현대미학의 기준은 순수하게 기술적인 질의 것"이며, "시란 가장 엄밀하게 사용된 언어의 예술이다"라고 말하는 발레리의 그것과 일치한다. 아니 그것은 현대의 모든 예술에서 보여지고 있는 공통된 특색이다. 문제는 악음이나 시어나 물감이 언표기능을 가지고 있는가 아닌가보다도 작가가 대중을 위해 작품을 만들기를 거부하고 예술로 하여금 아무것도 말하지 않게 한다는 데 있다. 그 점에서 사르트르는 음악의 현실 참여는 음악가의 양심과 태도에서 물어질 성질이라고 단언하고 있다. 현대예술가는 확실히 예술에 있어 '무엇을'보다는 '어떻게'라는 문제에 전력을 경주해왔다. 따라서 그것은 예술로부터 외재하는 목적을 제거하려는 '순수예술'의 방향을 취하게 되었다. 예술의 각 장르는 각기 고유의 기술과 소재를 가짐으로 해서 서로에 대해 결백을 지키는 금칙을 만들어놓게 되며 동시에 그것은 기술의 세련화, 창작의 방법화를 촉진시키게 되었다. 예술로 하여금 무엇을 말하기를 거부한 이상, 남은 것은 오직 형식뿐이다. 의미와 전략을 갖지 않는 형식은 사람이 살지 않고 모든 기능이 정지된 호화로운 궁전과 같다. 그런데도 이것이야말로 참으로 귀하고 보람 있는 사업이라는 생각이 지배하게 되자 형식에 대한 물

신화가 나타나기 시작했다. 어떤 형식이건 '형식'은 전달성을 가진다는 원칙에서 보면 순수예술도 무엇인가를 말하고 있는 것은 틀림없다. 그러나 사람끼리 주고받는 삶의 진실성을 굳이 외재적인 목적이라 해서 기피할 경우 형식이 담을 수 있는 것은 순수하게 내면적인 것이다. 이리하여 현대예술은 작가의 '내면적인 필연성'의 산물로서 보는 이에게 마치 선문답과 같은 것을 요구하게 된다. 전후에 와서는 작품으로 하여금 무엇을 말하게 하지 않을뿐더러 일체의 자기표현이나 그 흔적마저 거부하려는 작가까지 나타나게 되었다. 이는 인간을 자아의 주체이게 하는 자아신앙이 와해된 데 기인하며 사회적 모순에 의해 인간의 파편화가 더더욱 철저하게 진행되었음을 반영한 것이다. 전후의 미술, 특히 전위미술은 기계문명과 부르주아 산업사회에 대한 철저한 반발에서 나온 것이며, 그것은 첫째 작가들이 부르주아 계층의 엘리트라는 것, 둘째 반대중적이라는 것, 셋째 인간소외, 시민사회의 위기의 반영이란 낭만주의의 변종에 지나지 않는다. 전위미술이 그린버그(C. Greenberg)의 말대로, 부르주아에 의한 것이면서 부르주아 계층으로부터 냉대를 받고 있다는 것은 아이러니가 아닐 수 없다.

아무튼 현대예술의 '형식'에 대한 물신화를 타파하고 형식으로 하여금 말하고자 하는 내용의 운반체(즉 전달기능)로 회복시킨 예술가들도 적지 않았다. 이들은 예술의 순수화·비의화를 단호히 거부하고 예술이 삶의 진실을 나누어 가지는 언어요, 때로는 인간의 삶을 위협하는 일체의 사회적 부조리와 투쟁하는 무기일 것을 강조하였다. 막스 베크만(Max Beckmann)이나 벤 샨의, 브레히트와 예이젠시테인의 예술이 그 대표적인 것이라 할 수 있다. 특히 후자들에게 있어 형식은 순수예술의 경우 못지않게 중시되었는데, 그것은 형식이 내용을 담는 그릇이라는 피상적인 이유를 넘어 형식과 내용은 서로 간섭하고 서로 넘어서는 변

증법적 관계에 있음을 간파하였기 때문이다. 이들 예술의 위대성은 이러한 원리를 실현한 데 있었다.

다음, 과학기술의 발달과 보급은 현대예술에 커다란 영향을 주었다. 그것은 첫째 예술에게 강력한 표현수단을 제공했을 뿐만 아니라 예술을 특권계층의 소유로부터 대중에게 개방하였고, 둘째 기능주의를 낳게 하였다. 예술의 민주화는 벤야민(W. Benjamin)이 간취했듯이, 예술의 '예배적 가치'를 상실하게 하였다. 예술작품은 이념적인 것을 개시해주는 것이면서 다른 무엇과도 대체되거나 반복할 수 없는 성질을 가진다는 점에서 예배적 요소를 가지고 있었으나 사진·영화·레코드·복제인쇄 등의 보급으로 그것이 점점 소멸하여갔다. 반면 예술은 보다 많은 사람들에게 제공되었고, 대중이 예술 그 자체나 예술가의 인격을 예배하는 대신 예술을 통해 자아와 자기 사회에로 향하는 계기를 만들어주었다. 예술의 민주화는 동시에 '예술을 위한 예술'의 신화를 타파하고 예술가로 하여금 대중에게 어필하는 길을 크게 넓혀주었던 것이다. 그러나 문제는 예술생산이 상업자본가의 손에 의해 좌우됨으로써 민주화 그 자체와는 어긋나는 사태를 가져온다는 데 있다. 이것이 기술의 발달이 예술과 대중을 가깝게 만들면서도 떼어놓는 이유 중의 하나이다. 사르트르가 "우리에게 독자는 있어도 대중이 없다"고 한 말처럼 오늘날 대중이 읽고 보고 들어야 할 참된 문학·미술·음악이 실제로는 소비되지 않고 있으며 그러한 작품이 충분히 생산되지도 않고 있는 실정이다. 대중은 상업자본가에 의해 조작되는 통속예술을 강요받으며 그에 접하는 동안 그들의 미의식도 생활양식도 획일화되어 사회적 둔감에 빠져버린다. 통속예술 혹은 대중예술에 대한 세밀한 상업문명의 부수물이며 인간의 현실도피를 부채질한다고 말한 캐플런(A. Kaplan)의 지적은 주목할 만하다. 아울러 통속예술을 부르주아 사회구조와의 깊

은 연관 속에서 추급한 하우저의 글도 이에 대한 깊은 이해를 제공한다. 한편 기술발달은 예술에 깊이 침투하여 부정적 또는 긍정적 형태로 작용하였다. 전자가 기계문명에 대한 반발과 증오를 나타낸 데 비해 후자는 기능주의로 발전하였다. 기능주의가 가장 위세를 떨친 분야는 건축예술이다. 그러나 기능주의가 인간의 삶에 우선하는 것으로 받아들여질 때 얼마나 위험한 사태를 초래하는가는 많은 학자들에 의해 지적된 바 있지만 현대 기능주의 건축을 인간학적인 입장에서 통렬하게 비판한 사람이 멈퍼드이다. 그는 건축에 있어서의 기능과 상징의 통일을 회복하는 것이야말로 건축가의 임무이며 그럼으로써 예술 — 삶의 갱신이 이루어질 것이라고 전망하였다.

실용적인 것이건 정신적인 것이건 예술은 인간의 삶을 보다 풍부하게 해주는 것이며, 이 이념은 역사발전의 법칙과도 일치한다. 그럼에도 '현대미술'은 이 법칙에서 어긋나 있는 것처럼 보인다. 그것이 현대의 위기 증상을 반영하고 있다는 점에서 의의를 가지고 있으나 결코 그 극복을 위한 예술은 아니기에 말이다. 오늘의 예술이 참으로 인간을 위한 것이 되기 위해서는 인간의 삶을 가로막고 있는 모든 '비인간적인 것'과 그것을 유발하는 사회적 모순과 대결하면서 극복되어야 할 이상과 함께 그리는 것이 되지 않으면 안된다. 그렇게 함으로써 예술은 오늘의 삶을 갱신하고 풍부하게 하는 귀중한 재산일 수가 있다.

『예술의 창조』(태극출판사 1974)

제2부
문화시론

이성의 회복은 가능한가

합리주의와 비합리주의

현대를 일컬어 다원화의 시대라고 한다. 얼핏 듣기에는 매우 추상적이고 모호한 말 같지만 오늘의 사회나 문화현상의 어느 한 부분을 주의 깊게 관찰할 경우 적어도 그것이 현대의 한 특징이 되고 있음을 알 수 있다. 산업과 기술이 발달하고 사회적 제관계가 복잡해짐에 따라 인간의 일체의 행동양식이나 사고방식이 그에 대응하여 나타난다는 것은 지극히 당연한 현상이로되, 그것이 전례없는 증폭의 '리듬'을 가지고 진행되고 있다는 점에서 그러한 말이 붙여지고 있지 않은가 한다. 이제 개인과 개인 간의 관계는 말할 것도 없고 개인과 사회 혹은 국가와 국가 간의 관계도 급속도로 분화하고 얽히면서 다원화해가고 있다. 다원화는 이질적인 것의 공존을 뜻하는 만큼 그것은 필경 기준의 다원화를 낳게 마련이며 하나의 기준은 마치 운동경기의 '룰'과 같이 오직 그 해당 사항에서만 통용되는 상대주의적 성격을 띤다. 상대주의가 오늘날 사회생활 전반에 깊이 침투되고 있음을 우리는 얼마든지 발견한다. 이를

테면 A와 B는 친구로서는 만나지만 직업상으로는 오히려 방해가 된다거나, 'X는 너에게는 쓸모가 없어도 나에게는 불가결한 존재이다'와 같이 일체의 것은 오직 상대적으로만 가치를 승인받고 의미를 지니는 것으로 다루어지고 있다. 이러한 현상을 현대의 가장 두드러진 생활철학(生活哲學)으로 받아들이려 하거나 긍정적으로 설명하려는 이론들 또한 쏟아져 나오고 있다. 이 경우 대개는 매우 현실적인 실증주의에 의거하거나 혹은 자연과학 특히 현대물리학의 성과를 인용하여 제법 그럴싸하게 설명함으로써 다원화와 상대주의를 현대인의 사고 및 행동양식의 필연적인 소산으로 규정하려 든다. 물리학의 상대성 이론이나 불확정성 원리가 인간생활이나 사회적 제관계에 있어 얼마만 한 타당성을 지니는가에 대해서는 많은 철학적인 의문이 제기되지만, 자연과학의 상대주의를 인간생활의 영역에 그대로 끌어들여 적용시킨다고 할 때 사실과 가치판단 사이의 혼란을 낳게 할 뿐 아니라 인간존재나 인간관계를 물(物)의 관계로 바꾸어버릴 위험이 있다. 인간사(人間事)를 보편타당한 법칙에 의해 지배되고 있는 중립적인 대상으로 관찰하고 분석했던 실증철학도 실상 상대주의와 물화(物化)를 용인한 이론으로서 한몫을 차지해왔다는 것은 여러 논자(論者)들에 의해 지적되고 비판된 바 있다. 인간사가 물(物)의 관계에서 다루어지길 거부하면서도 여전히 상대주의를 사실로서 인정할 경우 주관주의에 빠질 염려가 있다. 어느 경우이건 상대주의가 일체의 인간관계나 행동양식의 보편적 원리로서 받아들여진다고 할 때, 무엇이 가장 옳고 가치 있는 것이며 무엇이 반가치인가는 모호해지고 말 것이다. 이리하여 "모씨(某氏)는 부정축재를 했지만 행정능력이 탁월하다"거나 "선의(善意)의 독재는 무질서한 민주주의보다는 낫다"와 같은 전도된 가치판단이 암암리에 승인받으며, 혹은 합리적이라는 이름하에 상거래 윤리가 생활 깊숙이 파고들며, 그 반면

최소한의 윤리규범이나 정의·행복·평화·민주주의·휴머니즘 등등 인간을 인간답게 살게 해주는 보편적 이념이나 지상(至上)의 가치가 완전히 추상된 채 빈 껍질만을 남기게 된다.

이러한 사태는 근대자본주의 사회가 추구해온 합리주의의 결과이며 합리주의는 언제나 '이성'의 이름으로 이성에 의해 주도되어왔다는 것은 주지하는 바와 같다. 그러나 근대사회의 합리주의가 진행됨에 따라 비합리적인 것이 그만큼 증대되어왔다는 사실을 놓고 생각할 때, 합리주의와 비합리적인 것을 동시에 가져오게 하는 '이성'의 정체를 묻지 않을 수 없다.

이성의 정체

이성에 대해서는 누구나 익히 알고 있는 것으로 되어 있다. 알고 있을 뿐만 아니라 이성적으로 생각하고 판단하며 이성의 명(命)하는 바에 따라 살아간다고 여기고 있다. 그러나 실은 이성적으로 생각하고 행동하지 않을 수도 있고 그렇게 했는데도 결과가 반드시 이성에 귀결되지 않는 일도 있다. 더욱이 주관적으로는 합리적이면서 객관적으로는 불합리하다든가 사회적으로는 합리적인 것이 개인에게도 그대로 타당하지만은 않은, 모순된 사태를 낳기도 한다. 그래서 흔히 주관적 이성, 객관적 이성 혹은 개인적 이성 등등의 명칭을 붙여 사용하고 있음을 본다.

그러면 이성은 무엇인가? 사전의 정의에 따르면, 이성은 개념에 의해 사유하는 능력임과 동시에 마땅히 해야 할 일을 하게 하는 이념의 능력이다. 칸트(I. Kant)는 이성의 이 두 기능을 구별하여 전자를 순수하게성(혹은 오성悟性), 후자를 실천이성이라 부르고 실천이성은 이념에 의

해 오성의 작용에 통일과 체계를 주는 능력이라고 하면서 순수이성에 대한 실천이성의 우위를 내세웠다.

일반적으로는 순수이성과 실천이성을 따로 구별하지 않고 함께 이성이란 말로 사용하며 '합리적'으로 사유하고 행동하는 전체 능력으로 이해하고 있다. 오직 합리적으로 사유하고 행동하는 것만이 인간다울 수 있으며 일체의 인간사나 삶의 궁극 목적도 그렇게 함으로써 실현될 수 있는 것으로 믿고 있다. 다시 말하면 이성(합리적인 것)을 인간생활의 수단이요, 목적으로 여긴다. 이성을 인생의 수단이요, 목적으로 삼고 살 수만 있다면 더없이 좋겠지만 합리적으로 행동하는 것이 반드시 옳게 사는 것이 아닌 사태가 너무도 많이 일어나는 까닭에 이성에 대한 문제가 늘 제기되곤 한다. 인간은 혼자 사는 것이 아니라 남과 더불어 사회 속에서 사는 것이므로 이성의 문제 역시 그 차원에서 논의되어왔음은 당연하다.

이성적인 것은 비이성적인 것 없이는 생각할 수도 없고 실제로 나타나지도 않는다. 그러면 비합리적인 것은 무엇이며 그것은 또 어떻게 해서 생겨나는가? 개인에 있어서나 사회생활에 있어 합리적으로 행해질 수 없는 부분이 본래부터 있다. 인간의 감정이나 의지의 영역, 요컨대 사랑이라든가 행복이라든가 애국심 등과 같은 것이 그러하다. 그러나 여기서 말하는 비이성적인 것은 인간으로서 바르게 행동하고 옳게 사는 일에 반하는 일체의 파괴적인 요소, 더구나 그것이 이성에 의해 추진되었음에도 오히려 이성에 반하는 결과를 낳는 경우를 두고 말한다. 이성적인 것이 결과적으로 비합리적인 것을 낳게 된다는 것은 그것이 합리적이 아니었거나 주관적으로 합리적이었거나 아니면 삶의 궁극 목적에 대해서보다는 이미 설정되어 있는 목적을 단지 합리적으로 수행하기 위한 수단으로 전용(轉用)되었거나 하기 때문이다. 근대자본주의

사회의 합리화가 이성의 변질을 가속시켜왔다 함은 많은 논자들에 의해 거듭 확인된 바 있지만 개중에는 그 철학적인 근원을 데까르뜨(R. Descartes)의 '자립적 이성'에서 찾는 사람도 있다. 데까르뜨에 있어서의 이성은 그 자신의 의식 속에 자기와 세계에 대한 오직 하나의 확실성을 발견하는 고립된 개인의 이성이다. 그것은 일체의 대상에 자기의 이성을 적용할 수 있음을 전제로 하며, 확실하고 증명 가능한 것만을 합리적인 것으로 받아들인다. 그밖의 것은 이성 자신이 포착할 수 없고 지배하고 통제할 수도 없는 것이므로 비합리적인 것으로 내던져버린다. 데까르뜨적인 이성은 결국 근대과학의 발상지였으며 그에 못지않게 근대사회의 합리화와 비합리주의의 토양이 되었다는 것이다. 어떻든 근대 이후 이성이 어떤 형태로건 부르주아지 내지 독재권력의 도구화가 되어왔던 사실을 감안할 때, 오히려 비합리적인 실존(實存)을 물음으로써 이성의 회복을 꾀하려 했던 야스퍼스(K. Jaspers)의 입장도 어느정도 이해된다 하겠다.

이성의 이지러짐

제2차 세계대전 이후 선진국은 선진국대로, 후진국은 후진국대로 저마다의 많은 현실적인 문제에 직면해왔다. 선진국의 경우 물질적 조건은 충분히 갖추었음에도 불구하고 '유토피아'의 꿈은 좀처럼 실현되지 않고 있다. 산업이 고도로 발달하고 기술적인 지식이 인간의 사유와 활동의 범위를 넓혀갈수록 개인으로서의 인간의 자율성, 거대한 대중조작(大衆操作)의 장치에 반항하는 힘 그리고 상상력이나 판단력은 쇠퇴되어 비인간화 내지 인간상실을 가속화시켰다. 후진국에 있어서는 정

치적으로나 사회적으로나 인간상실을 조장하는 요소는 더욱더 많다. 어느 경우이건 모두 인간의 위기 문제에 귀결되는 것이고 보면 인간을 이 지경으로 몰아넣고 있는 원인을 인간 자신에게서 찾는 작업이 없을 수 없다. 많은 전문적 학자들이 이 문제에 관심을 기울이고 있음은 주지하는 대로이지만, 고도 산업사회에 있어 "진보적 합리화가, 그 이름에서 진보가 지지를 받고 있는 이성의 실체를 말살하는" 자기모순에 관해 비판을 가함으로써 주목을 끌었던 사람이 막스 호르크하이머(Max Horkheimer)이다. 특히 그의 저서 『이성의 이지러짐』(Eclipse of reason) (1947)은 오늘의 인간위기를 초래한 이성의 변질 및 도구적 이성 비판을 내용으로 하고 있다.

호르크하이머는 먼저 근대사회에 있어서 이성이 주관화, 도구화되어 온 현상에 주목한다. 종래 이성이라는 개념은 인간정신이나 사회, 혹은 자연의 질서를 다스리는 객관적인 힘의 표현으로 생각되고 인간의 생활은 이러한 질서를 발견하고 이에 따라야 하는 것으로 여겼다. 정신의 주관적 능력인 이성 역시 이러한 질서를 발견하고 따르는 능력으로 이해되었다. 그런데 오늘날에 있어 이성은 분석하고 추리하고 연역하는 주관적인 능력으로만 이해되고 있다. 그러한 이성은 주어진 규범에 대한 행위의 타당성이나, 자명(自明)한 것으로 되어 있는 목적에 대한 수단의 적합성 여부에만 관심을 가진다. 규범이나 목적 자체가 합리적인가 아닌가는 문제 삼지 않으며, 문제 삼는다 해도 그것이 주관적인 의미에서 합리적인 것, 즉 자기보존에 관한 주관적 관심에만 집착할 뿐이다. 따라서 개인의 이해나 공리적 가치 따위를 초월한 객관적인 이념에 대해서는 맹목(盲目)한다. 호르크하이머는 이를 '주관적 이성'이라 부르면서 주관적 이성은 그 속에 객관적 의미를 내실(內實)로서 갖지 않음으로써 사실상 형식화하며, 자율성을 방기함에 이르러선 스스로 도구의

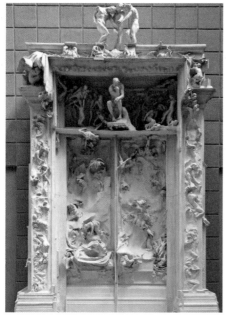

로댕 「지옥의 문」 일부, 1880~1917년.

위치로 전락하고 만다고 말한다.

이리하여 이성의 조작상의 가치만이 강조되고 인간이나 자연을 지배함에 있어서의 이성의 역할이 유일한 기준이 된다. 보편적 의무나 이념이나 진리 따위는 명목으로 남을 뿐, 무원칙한 관용이나 상대주의가 그에 대신한다. 주관적 이성에 있어서 유일한 권위는 사실을 분류하고 가능성을 계산하는 과학이다. 애매성을 허용치 않는 과학에 따르면 논리 규범이나 진리는 절대적이 아니며, 정의나 자유 따위는 그 자체에 있어 부정(不正)이나 억압보다 더 낫다고 하는 주장은 증명 불가능하다. 이런 주장은 마치 빨강색이 파랑색보다 아름답다거나 사과는 배보다 더 맛이 있다와 같이 무의미하며 무용할 따름이다. 마찬가지로 확실성과 공리성을 내세우는 이성(합리주의)에 의하면 어느 하나의 생활양식, 종교

혹은 철학이 다른 것보다 더 낫고 더 참되다는 주장이 있을 수 없는 것처럼 하나의 체제가 다른 체제보다 더 우월하다거나 딜 합리적이라고 할 수 없게 된다. 이성의 형식화, 즉 주관적 이성은 이러하여 도구로서 무엇에나 순응하게 된다. 진정한 휴머니즘의 옹호자로서 혹은 그 반대자로서도 쓰이며, 진보와 혁명의 이데올로기에 봉사할 수도 있고 아니면 이기주의와 특정 권력의 이데올로기적 조작에 몸을 내맡기기도 한다. 이성이 사유 일반을 부정하고 자기성찰에 맹목하며 진리 기준을 주체의 만족에 둠으로써 자기 긍정적, 자기 변명적 정신으로 변질함을 일컬어 호르크하이머는 "이성의 이지러짐"이라고 표현하였다.

이성의 이지러짐이 사회 과정에서 일어나고 보면 이성을 개인의 사항으로서보다도 사회적 차원에서 문제 삼아야 하는 이유도 여기에 있다.

위장(僞裝)과 여론조작

앞서 말한 바처럼 이성은 그 본래의 의미에서 올바로 사유하는 정신 능력이다. 무엇을 분석하고 추리하고 연역할뿐더러 바르고 그릇됨을 판정하고 비판하며 바르게 행하는 일을 맡아 한다. 따라서 인간은 이성의 힘으로 과학을 발전시켰음과 아울러 자유라든가 평등, 정의, 행복 등을 추구해왔다. 18세기 서구의 계몽철학은 이성의 힘이 인류의 발전에 보인 위대한 전진이라 할 수 있다. 그러나 인간에 의한 인간의 지배가 점차 간악해감에 따라 합리주의로부터 이득을 본 것은 반동(反動)과 반(反)계몽주의였다. 호르크하이머가 지적한 대로 "계몽이 어느 단계에까지 진전하면 미신과 편집병(偏執病)에로 방향 전환을 한다"는 까닭이 여기에 있다. 한갓 수단으로만 간주되던 언어나 관념이 사용자의 조작

여하에 따라 마술적인 대상으로 전환되며 그것에 의해 지배세력의 세론(世論)조작이나 대중조작이 행해지는 사태가 발생한다. 그리고 그 결과는 민중의 우중화(愚衆化), 신화 혹은 미신을 출현케 한다. 오늘날처럼 전달매체가 다양하고 거대화한 시대에 있어서는 통속소설에서 대중음악에 이르기까지 문화 전반에 걸쳐 그 위력을 떨치게 된다.

18세기의 계몽철학이 위대한 전진을 이룩했던 데 반해 그후의 실증주의는 사실성과 공리성, 확실성에 집착함으로써 본질적으로 현실긍정적이 되었다. 현실을 초월한 기준을 방기하고 상대주의의 입장에 설 때 현존 질서의 모순을 파악하고 혹은 사회조직의 변혁을 바라는 주체적인 인간활동은 거부된다. 나아가 현존 질서의 우월성을 인정할 뿐 아니라 만사는 실력에 의해 결정된다는 사고방식마저 승인하고 만다. 이는 누구보다도 부르주아지나 독재권력이 원하는 바이며 실증주의적 이성은 실상 이들의 시녀로 전락하였었다. 마르쿠제(H. Marcuse)가 파시즘을 실증주의의 연장선에서 파악하여 거기서 상대주의로부터 폭력만능(暴力萬能)에로의 필연적인 전개를 발견하는 것이나 고도 산업사회에서의 지배와 관리체제를 그 변종으로 풀이하는 것도 그 때문인 것 같다.

지배권력은 언제 어디서나 이성을 앞세우며 만사가 합리적이어야 한다고 역설하면서 실제로는 이성을 변질케 하고 비합리주의를 조장해왔다. 그뿐만 아니라 그들의 이익과 목적 달성에 방해가 되는 요소를 제거하기 위해 거침없이 폭력을 행사한다. 폭력의 형태는 위장이나 세론조작에서부터 전쟁도발에 이르기까지 다양하며 그 방법 또한 교묘하고 조직적이며 철저하다. 이리하여 인간은 사회권력의 압도적인 기구 속에서 한갓 도구적 존재로서 조직과 체제에 순응하며 살아가고 있는 것이 오늘의 현실이다.

숄 남매의 행동

인간 스스로가 도구화되고 있는 사태하에서 인간은 현실에 반사적으로 적응함으로써 자기보존을 하며 체제 내의 한 분자로서 살아야 한다고 할 때, 그가 취해야 할 길은 현실에 복종하든가 반항하든가 양자택일이 있을 따름이다. 현실을 긍정적으로 받아들이는 경우는 더 말할 것도 없지만, 불합리하고 불만스러운 줄 알면서도 그에 반항할 기력마저 없는 사람은 현실에 스스로를 내맡길 수밖에 없다.

반면 현실과 타협하여 누구보다도 더 잘 살 수 있음에도 반항의 길을 취한다는 것은 쉬운 일이 아니다. 이러한 사람을 두고 이상주의자라고 말할지 모르나, 그의 행동이 환상에서 온 것이 아닌 한 철저히 현실적인 것이다. 그것은 "현실은 진실이 아니다"라는 이성적 사유에 근거를 가진다. 소크라테스(Socrates)로부터 솔제니찐(A. I. Solzhenitsyn)에 이르기까지 혹은 조르다노 브루노(Giordano Bruno)에서 이름없는 희생자에 걸치는 '반항하는 개인'의 영웅적인 행위는 인류사의 지침이 되어왔다. 그 가운데서 학생의 몸으로 나치정권에 항거하여 반전운동(反戰運動)을 벌이다 희생된 숄(Scholl) 남매의 행동은 감동적이다. 숄 남매는 나치가 전쟁에 광분하던 즈음 당시 뮌헨대학 학생으로서 몇몇 친구들과 함께 「백장미통신(白薔薇通信)」이란 비밀 반전(反戰) 팸플릿을 내며 반전운동을 벌이고 있던 중 어느날 새벽 대학 낭하의 벽에다 반전 삐라를 붙이다 대학 관리인에게 발각, 비밀경찰에 체포되어 그의 동료들 그리고 그들을 가르치던 쿠르트 후버(Kurt Huber) 교수와 함께 대역죄로 사형에 처해졌다. 전쟁이 끝난 후 숄 남매의 언니의 손으로 엮어진 『백장미(白薔薇)』란 이름의 책에 의해 비로소 그들의 행위가 세상에 알려지게 되었다. 그 언니는 그 책에서 이들의 동기에 대해 "이들은 지극히 단순한

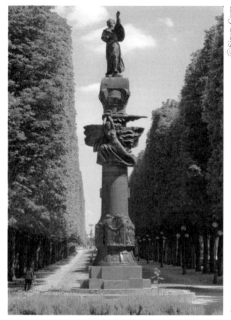

부르델, 미츠키에비치 기념비, 1909~29년.

것을 지켰을 뿐이다. 즉 개인의 자유, 각자의 자유로운 개성의 발달과 자유로운 생활에 대한 권리를 지키기 위해 일어섰을 뿐이다. 그들은 색다른 이념에 몸을 바친 것도 아니며 위대한 목표를 추구한 것도 아니다. 그들이 원한 것은 모두가, 나도 당신들도 인간적인 세계에 살고 싶다는 것이었다"라고 적고 있다.

이들의 행위는 당시의 현실에서 보면 바위에 머리통 깨기 이상의 맹랑하고 무모한 행동이 아닐 수 없었다. 그럼에도 지극히 단순한, 그러나 가장 기본적인 이념을 위해 몸을 내던졌던 것이다. 이처럼 소박하고 천진난만하기까지 한 행위가 순교자 혹은 국가적 영웅 이상의 고귀함을 지니는 것은 이성의 빛을 간직하고 있기 때문이다. "인간적인 세계에 살고 싶다"는 절실한 소망이 이들로 하여금 현실에 용감하게 반항할 수

있게 한 "소크라테스의 다이모니온"이었다.

인간적인 세계에서 인간답게 산다는 것이 결코 추상적이거나 공허한 말이 아니며 공허하게 되는 것은 그만큼 현실에서 벗어나 있다는 반증이다. 정치적 탄압이나 사회적인 긴장이 없다고 해서 현실이 없거나 구체적이지 않은 것은 아니다. 현실에 순응해서 살아가는 만큼이나 반항한다는 일도 구체적인 인식을 토대로 해서 가능해진다. 현실은 카메라의 감광판에 수납적으로 기록되는 것과 같은 그런 것이 아니다. 따라서 현실인식도 분석하고 추리하는 이성의 능력만으로는 불충분하다. 무엇이 현실이며 무엇이 인간의 발전을 가로막고 있는가를 총체적으로 파악하는 데 있다.

그럼으로써 현실은 구체적으로 인식될 뿐 아니라 그것을 목적적으로 형성하는 길도 아울러 찾아질 수 있게 된다. 서로 분리되어온 두 이성(주관적 이성과 객관적 이성)의 변증법적인 종합이라 해도 좋을 것이다. 그것은 과학적 사유의 이성인 동시에 인간적 자유와 현실의 이성이다.

개인으로 말하자면 한 과학자가 인류의 복지를 위해 새로운 에너지 개발에 전력을 다하면서 개발된 에너지의 무기화(武器化)에는 단호히 반대하는 일이며, 지식인이 자신의 안일보다는 고통받는 민중 편에 서서 권력에 항거하는 일일 것이다.

불행히도 지성을 팔아 통치권력의 이데올로그로 봉사하며 무기개발에 가담한 과학자, 순수 속에 몸을 숨긴 예술가들이 무수히 있음으로 하여 역사는 반동세력(反動勢力)의 손에 넘겨지고는 하였다.

이성의 위기는 개인의 위기, 개인의 몰락에서 온다. 개인은 이성을 자기의 도구로서 생각하기 때문이다. 따라서 개개인이 자기의 이성을 회복하면 사회는 건전해질 것이라고 생각할 수 있을지 모른다. 그러나 그것은 소박한 환상에 불과하다. 개인은 언제나 사회적이라는 이유에서

만이 아니라 개인이나 사회 제력(諸力)이 추구해온 이성(과학과 실증주의)이 비합리화를 초래했다는 것과 이 비합리화는 다시 합리화를 가장한 비이성(통치권력, 이기주의 등)에 의해 전단(專斷)되어왔기 때문이다. 이렇게 볼 때 정의는 불의를 이김으로써 정의로서 빛날 수 있고 행복은 불행을 극복하고서야 존귀할 수 있듯 이성은 이성적이 아닌 것과 대결하는 데서만 승인된다. 여기에 이성의 변증법, 즉 이성의 전투성이 있다.

17, 18세기 합리주의는 지배세력의 중세적(中世的) 미신과 기만성을 타파함으로써 합리적일 수 있었다. 그러나 다음 단계에서 그것은 또다른 비합리성을 불러오게 됨으로써 급속히 반동화하고 말았다. 실증주의가 알게 모르게 체제 순응적이 되어온 데 근대지성의 비극, 즉 '이성의 이지러짐'이 있었다.

호르크하이머가 도구적 이성에 대해 '비판적 이성'을 내세우면서 "계몽이나 지적 진보라는 것에 의해, 악한 세력, 악마나 요정, 맹목한 운명이라는 것에 대한 미신으로부터의 인간의 해방, 간단히 말해서 불안으로부터 해방됨을 뜻한다면, 오늘날 이성이라 불려지고 있는 것을 거절하는 것이야말로 이성이 다할 수 있는 최대의 공헌이다"라고 결론짓고 있는 대목도 이러한 문맥에서 이해된다.

호르크하이머나 마르쿠제의 '거절의 정신'은 고도화한 관리사회의 모순을 해결하기 위한 철학이며 또 그것이 현실적으로 어떻게 구체화할 수 있는가에 대해서는 많은 의문이 따른다. 현실에 돌아가서 생각할 때 앞서 든 숄 남매의 행동이 훨씬 더 호소력을 지닌다. 그것은 사변(思辨) 이전의 행동이었고 그 동기가 가장 구체적인 현실성 —— "인간적인 세계에 살고 싶다"—— 에 있기 때문이다. 이들의 행동을 흔히 그와 같은 압정(壓政)하에서만 있을 수 있다거나 지난날의 한갓 용기있는 행동 정

도로 몰아버리는 수가 있다. 그러나 수많은 지식인이 나치에 협력하고 혹은 굴복했던 사실에 비하면 더없이 맑고 투명하다. 투명하고 값진 것이긴 하지만 어디까지나 개인에서 비롯하여 개인으로 끝났다는데서 그 한계성을 지닌다.

'인간적인 세계에 살고 싶다'든가 '인간답게 산다'는 가장 기본적인 소망이 상황에 따라 긴장을 잃거나 혹은 일상성에 매몰되어버리는 수가 허다하다. 그것이 심해지면, 자기 집 살림살이보다는 인류의 운명을 논하고 남의 나라 전쟁이나 쿠데타에 흥분하는 사람이 지탄의 대상이 된다.

실은 자기의 삶을 외부의 세계와 단절해버리는 것이야말로 인간답게 산다는 명제를 추상화해버리는 일이 아니겠는가.

이성의 회복은 그러므로, 오늘날 전세계적 규모로 만연되고 있는 온갖 비이성적인 것, 비인간적인 것을 파악하고 대결하는 일에서, 구체적인 현실비판을 통해서 가능하다. 그것은 결국 일차적으로는 지식인의 자기회복에 맡겨질 수밖에 없다.

『월간중앙』 1973년 11월호

청년문화는 반문화인가

지금 우리에게 청년문화가 있는가? 젊은 세대의 세계가 재조직되는 '에너지'가 강화·확대될 때 새로운 문화와 삶의 갱신(更新)이 준비될 것이다. 청년문화는 대항문화로서의 힘이어야 한다.

이념의 부재와 기능주의

요즘 청년문화란 것이 일각에서 논의되고 있는 듯하다. 우리에게도 청년문화가 있어야겠다고도 하고, 비행적인 청년문화는 더러 있었어도 건전한 청년문화는 형성된 것 같지 않으며 그렇다고 비관할 것만도 아니라고도 한다. '청년문화'란 말이 몹시 생소하게 느껴지는 필자로서는 우선 몇가지 의문부터 말하는 것이 정직한 이야기가 될 것 같다.

청년문화라는 것이 한 사회조직체 속에서 연령적으로 따져 청년층의 문화를 말함인지, 아니면 청년층이 성인들과 다르게 가지는 어떤 특수한 문화형태를 말함인지 얼핏 이해가 가지 않으며 만일 전자라면 어느

시대 어느 사회에나 있어왔고 또 지금도 있으니 새삼 그러한 '레테르'를 붙여 논의해야 할 이유가 무엇이며, 후자라면 뚜렷이 유형화된 것이 지금 우리에게 있는지를 살펴보아야 하겠으되 군이 '문화'라는 말을 붙여 말해야 할 까닭이 있는가 하는 일련의 의문들이다. 문화라는 것을 누구 말처럼 거창하게 생각할 것이 아니라 생활양식과 사고방식 일반을 지칭하는 개념으로 사용한다면 못 붙일 이유도 없을는지 모른다. 그렇게 보면 소년들 사이에는 소년문화가 있고 깡패에게는 깡패문화가 있다는 식으로 청년문화를 생각할 수 있고 청년층이 소년층이나 성인들과는 다른 만큼 청년 특유의 문화라는 것이 있다는 논리가 성립된다. 청년문화라고 하든 청년세계라고 하든 용어법을 가지고 무슨 시비를 하자는 것이 아닌 이상 그것은 아무래도 좋다. 문제는 왜 지금에 와서 그것이 논의의 대상이 되며 꼭 논의되어야 할 만큼 우리 젊은이들의 문제가 심각하며, 또 그것이 젊은이들의 문제로만 다루어져야 하는가 하는 점이다. 외국에 청년문화라는 것이 있고 또 그것이 적지 않은 논란거리가 되고 있으니, 차제에 우리도 그런 것을 논의해보자는 식의 이야기라면 수긍키 어렵다.

지금 우리에게 청년문화라는 것이 있는가? 그러한 하나의 추상개념으로 오늘의 우리 젊은이들의 생활양식이나 사고방식을 규정할 수 있을까? 외형상으로는 수많은 젊은이들이 있고 그들 나름의 생활과 사고방식이 있으니, 없다고 할 수도 없으리라.

우선 젊은이를 한 시기를 기준하여 20대라고 친다면 대학을 다니거나 대학을 졸업하여 사회생활을 시작한 이들이고, 그밖에 고등교육을 받지 못한 같은 또래의 더 많은 젊은이들이 있다. 고등교육을 받지 못한 이들은 일찍부터 사회생활을 시작하여 성인사회에 흡수·동화되면서 청년기를 보내게 되며, 대학을 졸업한 이들 역시 기성사회의 초년생으

로서 생활한다. 전자와 후자 사이에는 같은 20대라는 사실을 제외하고는 현실적 조건이나 사회적·문화적 경험이 같지 않다. 같은 조건과 같은 경험이 비교적 가능한 곳은 대학이라 할 수 있다. 대학은 같은 연령의 젊은이들이 같은 목적하에서 같은 생활을 하는 하나의 특수사회이므로 공통성을 가지고 이야기할 수 있고 그런 뜻에서 청년문화는 곧 대학생 문화로 집약된다고 말해진다.

그러나 지금 우리의 대학이 하나의 공통성 내지 동질성을 가지고 있는가? 대학문화를 이야기하려면 적어도 현실적으로 대학의 이념과 기능이 확립되어 있어야 하고 대학생활의 동질성이 전제되어야 한다. 다시 말하면 대학은 진리를 탐구하고 진리에 입각하여 생활하며 사회에 봉사하는 유능한 인간을 길러내는 곳이라고 하는 이념이 확립되어 있어야 하고, 그 이념이 사회적으로나 교육적으로 강력히 보강되어야 한다. 그렇지 않을 때 대학은 기능주의로 기울어지고, 기능화는 끝내 대학을 학관(學館)이나 학사(學士) 제조공장으로 전락시키고 만다. 해방 후 우리 대학의 양적 팽창과 질적 저하는 대학의 이념이나 동질성을 스스로 파괴해왔다. 대학 간의 격차는 커지고 격차가 큰 만큼 대학생 간의 격차도 커서 이를테면 일류 대학의 학생과 삼류 대학의 학생 사이에는 개인적인 능력차를 고려하고라도 어떤 동질성을 발견하기 어렵게 되어 있다. 이념의 부재와 동질성의 결여는 각자의 현실적 조건에 지배되게 함은 물론 성인사회의 도도한 탁류(濁流)의 흐름을 막을 길이 없다.

대항문화 아닌 외국의 모방

A는 시골에서 소까지 팔아가며 삼류 대학을 어렵게 다니는가 하면 B

는 도시의 부유한 가정에서 자라 온갖 혜택을 한몸에 누리며 일류 대학을 다닌다. 같은 일류 대학생의 경우라도 어떤 학생은 하루 3시간씩 '입에 거품을 무는' 벅찬 아르바이트를 해가며 대학을 다니는가 하면 어떤 학생은 테니스도 치고 맥주 홀에도 다니며 여유만만한 대학생활을 한다. 후자는 장밋빛 인생의 화려한 미래가 약속되고 있는가 하면 전자는 암담과 실의의 무서운 꿈을 꿀 수밖에 없을 것이다. 그렇기 때문에 전자의 경우 대부분의 학생들은 대학에 깊은 회의를 느낀 나머지, 본의에서 혹은 본의 아니게 전공서적 대신 육법전서(六法典書)나 외우고 취직시험 준비로 대학생활을 보내게 된다. 이러한 예는 물론 두개의 극단에 속한다. 그러나 이 두 극단 사이에는 수많은 중간형(中間型)이 있고 각 중간형은 저마다 다른 현실적 조건과 경험 그리고 사고방식을 반영하고 있다. 말하자면 오늘의 우리 대학 내지 대학생은 우리 사회의 구조적 모순을 그대로 반영하고 있다. 그리고 이들의 생활이 성인들의 그것과 그다지 다를 바 없다. 이를테면 어떤 사건에 대해 성인과 같은 관심, 같은 반응을 나타내며 같은 술집에서 술을 마시고 같은 노래를 부르며 역시 같은 양장점에서 옷을 해 입는 식으로 말이다. 이들은 시간적으로나 공간적으로나 성인들과 같은 세계에서 호흡하고 있는 것이다. 그러므로 '대학'이라고 하는 하나의 공통된 장(場)을 통하여 형성되는 생활이나 경험, 모럴(moral) 혹은 의식의 동질성 ── 적어도 성인사회의 그것과 확연하게 구분해서 이야기할 수 있는 것들만의 문화적 토대가 뚜렷이 있는 것 같지 않다.

대학생의 경우가 이러함에 오늘의 젊은 세대를 한묶음으로 하여 청년문화를 이야기하기는 더욱 어려울 것 같다. 왜냐하면 오늘의 젊은 세대 사이에는 연령적 = 심리적인 특성을 제외하고는 동질적인 요소보다도 상호 이질적인 요소가 더 많은 것 같으며 따라서 그들은 기성문화의

일부 혹은 연장선에서 그것을 사용하고 있는 것으로 보이기 때문이다.

이렇게 볼 때 오늘의 우리 젊은 세대 사이에 청년문화라는 뚜렷이 성격 지워진 어떤 것이 있는 것 같지 않다. 있다면 일부 젊은이들 사이에서 흔히 보이는 일종의 행태가 있고 그것도 독자적인 것이라기보다는 외국 젊은이들의 그것을 유행으로 받아들인 것에 지나지 않는 듯하다.

요즘의 젊은이 특히 대학생들의 외양이나 행동에서 하나의 공통점을 발견할 수 없는 것은 아니다. 이를테면 장발(長髮)을 하고 다닌다거나(여대생의 경우 몸에 꼭 끼는 바지를 즐겨 입는다든가), 포크송과 통기타를 즐기고 테니스 라켓을 메고 다니며 혹은 청년작가 모씨(某氏)의 소설을 밤새워 읽고 맥주 홀을 드나들고 하는 따위가 모두 그것이다. 이러한 풍조를 반영하여 대학가에는 막걸릿집 대신 생맥줏집이 생겨나고 양주까지 팔고 있다고 한다. 그뿐만 아니라 한때는 강의실 안에까지 카드놀이가 성행하여 대학 당국의 골치를 썩인 일도 있었다. 대학가에서 책방이 점점 자취를 감춘다거나 양장점이 늘어난다거나 하는 현상은 어제오늘의 일이 아니라 치고라도 지금 말한 일련의 행태는 분명히 정상적이 아니며 그래서 그것이 마치 청년문화의 한 특징처럼 인식되고 있다. 행태도 넓은 의미에서 문화라고 한다면 이런 것들은 분명히 '비행(非行)적인 청년문화'에 다름 아니다. 이같은 문화 내지 풍조는 말할 것도 없이 일부 젊은이들의 왜곡된 의식의 소산이다. 외국의 경우 예컨대 '히피'만 하더라도 장발을 하고 맨발로 다닌다거나 직업을 기피한다거나 문명의 편익을 거부하는 따위의 행동은 그 나름의 어떤 당위성을 지닌다고 말해진다. 이들은 고도 산업사회·관리사회가 지닌 구조적 모순 때문에 젊은이의 열망이나 인간다운 삶의 희망이 좌절당하는 데서 오는 하나의 반동으로서 의식적으로 체제로부터 '드롭아웃'(dropout)되는 것이며, 따라서 그들의 주장이나 행동은 그들 나름으로 기존 문화

에 대한 대항문화로서의 성격을 지닌다고 한다. 그러면서도 이들의 주장이 미숙하고 기존 체제는 너무도 완강하기 때문에 어쩔 수 없이 저항의 한 심정적 표현에 머물고 그것이 일종의 하위문화라는 한계를 지니게 된다고도 했다. 외국의 경우는 그렇다 치고 우리의 경우는 어떤가? 앞에 든 경우는 우리의 기존 문화에 대한 대항문화로서보다도 외국의 경우를 모방한 느낌이 강하다. 때문에 모든 젊은이의 의식이나 공감을 바탕으로 한 표현이 되지 못하고 일부 젊은이들 사이에서 보여지는 일시적 유행에 불과하다.

우리 사회는 우리 사회대로 젊은이들이 기를 펼 만큼, 학업에만 전념할 만큼 건전하지도 관용적이지도 못하다. 그렇기 때문에 대학생들이 거리로 뛰쳐나오기도 하고 일부는 일탈하여 현실을 도피하기도 하고 또 일부는 현실에 집착하여 출세를 꿈꾼다. 그렇다고 대학이 이러한 분열을 막을 만큼 풍부한 정신적 견인력(牽引力)도 현실적인 수단도 갖고 있지 않다. 그 한 예로서 우리는 대학 내의 '서클'활동이나 대학축제라는 것을 들 수 있다. 대학생들의 서클활동은 단순한 친목의 의미를 넘어 학구열을 촉진시키고 인격을 수련케 하며 인간과 인간의 재결합을 가능케 하는 대학생활의 필수적인 덕목 중의 하나이다.

자유로운 서클활동이 대학생 문화를 창출하는 하나의 원동력이라면 대학축제는 그 집중적 표현이라고 할 수 있다 그럼에도 서클활동은 제대로 행해지지 않고, 행해진다 하더라도 고작 남녀끼리 '미팅'이나 하고 놀러갈 궁리나 하는 정도이며, 대학축제 또한 대개의 경우 운동경기와 쌍쌍파티로 지새거나 아예 축제 자체가 관심 밖으로 밀려나버리기도 한다. 서클활동과 대학축제가 제구실을 하지 못하고 있는 데는 여러 가지 이유가 있을 수 있다. 입학 후의 실망이나 전공학과에 대한 불만, 각종 억압으로 인한 불안이나 방황, 대학 당국의 규제나 간섭 등등이 그

러한 이유일지도 모른다. 이유야 어떻든 그것이 제대로 행해지지 않는다는 것은 일체감의 부재(不在)와 대학생활의 빈곤을 반증해주는 것이고 따라서 어느 의미에서는 반(反)문화적인 요소가 되어가고 있는지도 모른다.

구조적 모순 반영한 대학생활

이러한 사태를 가져오게 한 책임은 어디에 있는가? 일부는 정부 당국 내지 사회에, 일부는 젊은 세대 자신에게도 있다. 앞의 경우, 우선 교육적인 측면에서 보자면 현행 교육제도는 대단히 불합리한 것처럼 보인다. 이를테면 중학교는 고등학교에 가기 위해서 있고, 고등학교는 대학에 가기 위해서 있는 듯한 인상을 준다. 중학교나 고등학교가 그 자체로서는 목적이 뚜렷할지 모르나 그 기능의 사회화(社會化)가 이루어지지 않고 있다.

다시 말하면 중학교나 고등학교 졸업으로는 사회가 잘 받아주지 않는다는 것이다. 그렇기에 많은 사람들이 무리를 감수하면서도 애써 대학을 가야 하고, 중학교 고등학교는 대학에 가기 위한 중간 단계로 따라서 입시 위주의 교육에 치중하는 결과가 되어버렸다.

입시의 과열이나 교육상의 모순을 타파하기 위해 추첨제와 평준화 작업이 행해지고 있는데 중등교육의 사회화가 병행되지 않는 한 오히려 바보 교육이 되지 않을까 우려된다. 아무튼 몇개의 입시 관문을 통과하면서 상당수의 젊은이들이 대학에 진학한다. 그러나 대학의 교육은 어떠한가? 이념의 부재와 기능주의 교육은 진리니 이상이니 인격의 수련이니 하는 것과는 거리가 멀다. 그렇다고 철저한 기능주의 교육체계

로 편성되어 있는 것도 아니며 편성된다 하더라도 그것이 곧장 사회로
이어질 만큼 수용 태세가 마련되어 있는 것도 아니다. 몇몇 학과를 제외
하고는 졸업 후의 '좁은 문'은 여전히 남아, 치열한 경쟁을 유발시킨다.

그렇기에 상당수의 경우 전공학과와는 관계없이 취직시험 공부를 해
야 할 판이다. 이러한 상황 속에서 대학생은 대학생으로서의 삶을 충실
히 살지 못하고 늘 불안해하며 현실과 학문 사이를 끊임없이 동요할 수
밖에 없다.

한편 사회는 사회대로 동요를 거듭하고 있다. 냉혹한 현실추구와 타
산주의(打算主意)는 갖가지 사회적 부조리를 낳고 가치를 전도시키며
모럴의 결핍을 초래하였다. 무엇이 참으로 가치 있고 어떻게 사는 것이
사람답게 사는 것인가가 불명(不明)할 정도이다.

재화주의·기회주의·향락주의

남을 짓밟아도 그만, 짓밟혀도 그만인 그런 삶이 되풀이되는 동안에
사람들은 어지간히도 둔감해져버렸다. 사회적 둔감은 젊은이들에게 관
심을 가지지도 대접해주지도 않게 되었다.

대접해주지 않음은 물론 젊은이들의 정당한 외침이나 비판적인 소리
에 귀 기울이려고도 하지 않는다. 젊은이는 자라나는 도상(途上)에 있는
존재이므로 무조건 공부만 하고 장래를 위해 실력을 쌓아야 한다고 믿
고 있다.

학생들의 서클활동을 정당하게 보려 하지 않고 비판의식을 위험시하
며 '데모'라도 했다 하면 불령(不逞)학생 취급을 하려 든다. 사회나 당국
은 학생들이 상아탑 속에 틀어박혀 세상이야 어찌되든 진리 탐구에 몰

두할 것을 바랄 것이다.

그러나 그럴 만한 제반 조건도 갖추어져 있지 않으며, 불행히도 그들이 배우고 있는 그 '진리'라는 것과 그들의 눈에 비친 현실 사이에 적지 않은 모순을 발견한다. 그래서 비판을 하며, 비판의 정당성이 잘 받아들여지지 않으니까 행동으로 옮겨지고, 행동화하니까 불법이라 하여 막고, 그래서 밀고 밀리고 하는 악순환이 되풀이되어왔다. 이러한 사태를 그 누가 원하겠는가. 문제해결의 실마리는 좀더 깊은 데 있는 것 같다.

아무튼 그러는 동안 젊은이들은 현실적으로나 심리적으로나 갈등을 일으키고 분열하면서, 건강해야 할 의식이 점차 파괴되기 시작했다. 그들 스스로의 입을 통해 패배주의, 기회주의(機會主義), 향락주의(享樂主義)가 대학생 사이에 풍미하고 있다는 말을 우리는 종종 듣게 되는데 이러한 자아비판이 그 증거일 것이다.

이 모든 책임이 전적으로 기성사회 쪽에 물어져야 할 것 같지는 않다. 다시 말하면 대학생 내지 젊은 세대에게도 일단의 책임은 있다. 자아의 확립을 위한 엄격한 수련과 고된 노력이 충분하게 행해지지 않고 있다. 외부와의 대결 못지않게 자아와의 대결에도 철저해야 하고 튼튼히 무장되어야 한다. 그러나 오늘의 젊은 세대는 이 점에서 미흡하다는 비난을 받는다.

그들은 대체로 향외적(向外的)이고 직정적(直情的)이며 구체주의(具體主意, concretism)에로 쏠린다. 즉 직접 눈에 비치는 것, 손에 닿는 것, 구체적인 것에 집착하며 원대한 목표나 거시적인 계획 따위는 아랑곳없이 매사를 순간에 환원시키려들며 도시의 경박한 상업문화는 이에 어김없이 조응한다. 그러는 동안 결과적으로 자신을 비하하고 빈곤하게 만들어간다. 이렇게 볼 때 오늘의 젊은이들이 처한 객관적·주관적 상태는 어느 하나도 만족스럽지 못하다. 그들은 어느 의미에서 잃어버

린 현실 속에 살고 있다고 해도 과언이 아니다.

청년문화는 성인문화에로의 한 과정이고 그 간(間)에서 미숙한 문화로 인식되기도 하나 성인문화＝기성문화가 상투화하거나 한계점에 이르러 자체 모순을 드러내게 될 때 이에 대항하여 갱신의 '에너지'로서 나타날 수 있다. 문화는 언제나 이같은 모순과 극복의 변증법적 과정을 통해 발전해왔고 그것이 곧 문화발전의 합법칙성(合法則性)이라고 말할 수 있다. 그런데 모든 문화가 그 갱신 과정에서 반드시 기성문화 대(對) 청년문화의 대립형태를 취했던 것은 아니지만, 역사적으로 중요한 위치를 차지하고 있는 것들은 일종의 청년문화적인 성격을 지니고 있다. 다시 말하면 새로운 문화의 담당자가 청년층이거나 혹은 젊은 세대가 실질적으로 주도했다는 사실이다.

시대갱신하는 새 문화

이를테면 서구의 중세 봉건문화에 맞서 르네상스 문화에 불길을 지른 단떼(A. Dante)나 조또(Giotto di Bondone) 및 그 후속 부대는 대개 20대 안팎의 젊은이들이었다. 또한 근대 시민문화의 초석을 이룬 백과전서파(百科全書派)가 그 전투적 용감성을 발휘한 것도 청년 시절이었고 독일의 '질풍과 노도', 러시아의 '브나로드', 그리고 중국의 5·4운동 등도 모두 당시의 젊은 지식인들에 의해 주도되었다.

우리나라의 경우 실학파나 일제하의 항일문화운동의 주역들이 역시 그러하였다. 이러한 사례들은 역사 속에서 얼마든지 찾아낼 수 있다.

어떻든 이 새로운 문화는 그것이 당시의 젊고 혁명적인 청년층에 의해 주도되었다는 점에서나 시대갱신(時代更新)의 원동력으로 작용했다

는 점에서나 문자 그대로 청년문화라는 이름에 합당하는 것이었다.

우리는 보통 문화의 발전을 매우 추상적으로 인식하고 있다. 이를테면 어떤 하나의 문화가 성립하기 위해서는 그 토대가 전제되어야 한다든가 하나의 문화는 그 토대의 붕괴와 함께 사멸하고 새로운 토대의 출현과 더불어 새로운 문화가 탄생한다는 식으로 말이다. 그러나 문화의 발전은 어떠한 경우에도 자연스러운 교체의 원리 ── 일정한 시기에 가서 물려주고 물려받는 그런 것이 아니다.

기성문화는 새로운 문화(혹은 문화 담당자)로부터 끊임없이 도전받으며 마침내 자체 모순 때문에 정복당한다. 반면 새로운 문화는 기성문화가 지닌 모순을 파악하고 그 극복에 나서는 새로운 문화 담당자에 의해 성립된다.

이때 새로운 문화 담당자가 반드시 청년층이라야 한다는 이유는 없지만 앞서 든 바와 같은 역사상의 중요한 문화적 갱신은 대체로 청년층에 의해 수행되었다는 데 의의가 있다. 한 나라의 문화는 물론 기성세대에 의해 영위되고 있지만 기성세대가 한계점에 달하거나 모순이 격화할 때 청년층에 의해 결정적인 도전을 받게 됨은 두말할 것도 없다. 따라서 한 나라의 청년문화는 그 나라의 성인＝기성문화와의 관계 속에서 살펴보지 않으면 안된다.

남의 나라의 경우는 그만두고 현재 우리의 경우는 어떠한가?

우리의 성인문화는 어떤 독자적인 양식이나 특성을 갖고 있지 않다. 전통문화와 외래문화 ── 각가지 문화적 요소와 경험이 한데 뒤섞여 심한 난맥상을 나타내고 있다. 그것은 물론 다난했던 우리의 현대사에 기인하였으되 그러나 기성세대의 문화창조 태세나 역량이 주체적으로 발현되지 못한 데도 원인이 있었다.

다시 말하면 기성세대는 격동하는 역사 속에서 살아남기에 급급하

여 그밖의 것을 돌볼 겨를이 없었다. 그러는 사이 의식은 사회적 현실에 추월당하여 외래문화를 수용하는 데 있어서나 전통문화를 계승하는 데 있어서나 지극히 소극적이었다. 그뿐만 아니라 이들은 앞선 세대와 다음 세대 사이의 정신적 긴장이나 대결도 없었다. 그런 의미에서도 4·19는 중요한 의의를 지닌다. 4·19는 기성세대에 대한 젊은 세대의 반격이었고 문화적인 측면에서도 위대한 전진의 서곡(序曲)이었다. 이들에 의해 기성세대의 모순이 비판되고 기성세대와의 대결이 비로소 선명해지기 시작하였다.

그것은 세대 간의 대결이란 의미를 넘어 낡은 문화에 대한 새로운 문화의 승리이기도 했다. 그러나 그 승리가 광범한 문화혁명으로 확대되지 못하고 좌절한 이유는 어디에 있는가? 그후 거듭된 정치적, 사회적 긴장 상태와 그들 자신의 조급성 때문이었다. 다시 말하면 그들은 후속 세대와 함께 이 에너지를 조직화하여 시대갱신의 문화혁명으로 전환하지 못했던 것이다. 그 결과 많은 젊은이들이 벽에 부딪쳐 파편화하거나 기성문화의 드높은 탁류(濁流) 속에 휘말려갔는데, 이는 인간다운 사회를 건설하고 삶을 갱신하는 일이 얼마나 힘든 것인가를 다시 한번 생각하게 해준다.

의식의 혁명과 투명한 역사관

젊은이가 대접받지 못하고 터전마저 변변치 못한 곳에 젊은이의 삶이 따로 있을 리 없다. 젊은이의 삶이 없는 마당에 건전한 '청년문화'를 논한다는 것은 부질없는 이야기가 될지 모른다. 그러나 젊은이는 뭐라고 해도 역시 맑고 순수하고 열정을 지닌 존재요, 무한한 잠재력이다.

그들은 진리와 정의에 살고 개혁과 이상에 불타 있다.

이러한 그들을 오늘의 우리 사회는 줄곧 방치해왔고 때로는 학대하고 때로는 무장해제시켜 '잃어버린 현실' 속에 살기를 강요하고 있다. 그들의 반항, 일탈, 향락, 패배, 기회주의, 혹은 무기력은 그들 자신보다도 기성세대에 물어져야 한다. 젊은이들이 건강해지길 바라고 건전한 청년문화를 이야기하기에 앞서 그들을 이 상태로 몰아놓고 있는 제반 현실 문제를 살피고 그 장애를 걷어치우는 작업부터 해야 할 것이다.

그렇다고 오늘의 젊은 세대가 모두 그런 것은 아니다. 개중에는 사려 깊고 냉철하며 자신이나 남에 대해 엄격하며 신중하게 행동하는 젊은이나 대학생들이 얼마든지 있다. 이들은 투명한 역사 감각과 높은 사명감을 가지고 기성문화의 모순이나 사회적인 병리를 비판한다.

이들은 또 자기 바로 앞의 세대와 자기 세대가 지닌 조급함이나 반(反)문화성도 비판하면서 잃어버린 현실의 회복을 기도한다. 이들은 말하자면 오늘의 어둠을 밝히는 첨병(尖兵)들이라 할 수 있다. 이들을 중심으로 젊은이들의 세계가 재조직되고 그 에너지가 강화·확대될 때 새로운 문화, 삶의 갱신이 준비될 것이다.

젊은이들이 호연지기(浩然之氣)를 기르고 낭만도 있고 멋도 있어야겠다. 그러나 이러한 것 모두가 의식의 혁명 없이는 공허할 뿐이다. 따라서 청년문화는 오늘의 젊은이들이 현실을 회복하고 그들의 삶을 되찾음과 아울러 기성세대와 낡은 문화에 반격을 가하는 그 본래의 의미에서 이야기되어야 할 것이다. 오늘의 기성세대가 삶을 갱신할 만한 힘을 이미 잃고 있는 만큼 우리는 젊은 세대에게 그것을 기대할 수밖에 없지 않겠는가.

『월간중앙』 1974년 4월호

문화적 주체성의 의미

"문화는 민족 전체의 삶의 표현인 만큼 문화의 창조도 자기 공동체의 삶, 즉 역사나 현실적 조건 등에 관한 깊은 자각에서 출발하지 않으면 안된다. 금후(今後)의 문화는 민중의 인간회복이라는 방향에서 이루어져야 한다."

자기의 삶과 모방

사람은 누구나 자기의 삶을 스스로 살려고 하지 남에게 의존하거나 남의 식으로 살기를 원하지 않는다.

개인적으로 보면 인간은 어떤 형태로건 자기의 삶을 가지고 있고 그 사람의 주체로서 경험하고 사고하고 행동하게 마련이므로 남의 식으로 산다는 말이 명제로서는 몹시 부당하게 생각될지 모른다. 그럼에도 실제로는 남의 식으로 사는 사람이 있고 그렇게 사는 것을 자기의 삶으로 착각하는가 하면 그것이 오히려 참되고 귀한 삶인 것처럼 여기는 사람

도 있다.

인간은 혼자 사는 것이 아니라 남과 더불어, 서로 배우고 가르치며 함께 어울려 살아가는 사회적 존재이므로 타인의 삶이나 사람의 방식과 필연적인 관련을 맺게 된다.

그러나 이를 원칙으로서 충분히 고려하고서도 남의 식으로 산다든가 남에게 쉽사리 동화되어버리는 사례들을 흔히 보게 된다. 이를테면 우리말이 버젓이 있는데도 남이 외래어를 그럴싸하게 구사하니까 그것을 본뜬다든가, 남이 사치를 하니까 어울리지 않게 사치를 부린다거나, 남의 문장을 애써 닮으려고 한다거나 하는 따위와 같이, 정상인에게 보이는 일종의 모방행위가 그러하다.

일상생활에서 보여지는 이러한 현상을 우리는 '유행'이라고 부르며 대수롭지 않게 생각하게 되는데 그와 같은 사례가 일상생활의 차원을 넘어 도덕·종교·학문·예술 등 말하자면 정신생활에서까지 발견하게 되는 데 문제가 있다.

어느 면에서 우리는 이같은 행동양식을 모방본능으로 해석할 수도 있다. 아리스토텔레스에 의하면, 인간이 하등동물보다도 우월한 성질의 하나는, 인간이 지구상에서 가장 모방적인 동물이며 또 먼저 모방에 의해 배운다는 데 있다는 것이다. 아리스토텔레스가 모방을 이처럼 중시한 데는 모방행위 그 자체보다도 모방을 지적(知的) 인식 내지 학습의 수단으로 파악한 데 있었다.

인간은 식물적인 존재가 아니요, 자연과의 끊임없는 투쟁을 통해 자연을 자기화하고 자기를 대상화하는 동안에 물질적·정신적으로 발전해왔다. 이것을 한걸음 앞서 실현한 사람이나 집단의 생활양식을 뒤떨어진 사람이나 집단이 배우고 익힘은 지극히 당연한 현상이다.

다만 인류가 진보해가는 문명의 초기 단계에서 모방이 그 최초의 그

리고 본질적인 계기였음을 지적한 점에 아리스토텔레스의 적극적인 의미가 있었다.

이렇게 볼 때 뒤떨어진 사람이 앞선 사람을 모방하고 미개인이 문명인의 생활양식을 배우고 익히며 마찬가지 뜻에서 후진국이 선진국의 학문이나 기술, 제도, 생활양식 요컨대 문화를 섭취함으로써 발전을 도모하게 되는 것은 역사발전의 합법칙성이다. 그 점에서 일반적으로 문화는 인류 공동의 재산이요, 문화교류에 있어 선진문화에 대한 후진국의 강한 모방성이 지적되기도 한다.

그러나 후진국이 선진국의 문화를 섭취하는 일은, 낡은 옷을 새 옷으로 갈아입는 것처럼 그리 간단하지가 않다.

왜냐하면 각 집단이 그 나름대로 형성해온 토대나 문화적 요소 내지 경험이 다르며, 또한 집단 내에서 문화를 담당하는 층에 따라서도 각기 다르게 영향하기 때문이다.

이는 전혀 이질적인 두 문화가 서로 접촉하는 과정에서 더욱 두드러진다. 즉 전통문화와 외래문화 사이의 갈등, 외래문화의 섭취 과정에서 집단 내에 발생하는 갈등이나 혼란이 바로 그러한 예가 된다. 보편성의 차원에서 보면 뒤떨어진 사람이 앞선 사람을, 후진국이 선진국의 문화를 섭취함은 당연한 논리이되, 문화라는 것이 대단히 복합적인 요소로써 이루어지는 만큼 각 집단의 이러저러한 삶의 특수성으로부터 떼어놓고 생각할 수 없다. 따라서 선진국 문화의 어떤 부분은 후진국에 대해 유효한 영향을 주지만 어떤 부분은 반드시 이롭게 해주지만은 않는 수도 있다.

이념을 반영한 지배층 문화

그것이 비교적 가능한 부분은 과학기술과 같이 인간의 삶을 실제로 이롭게 해주는 물질적 내지 실용적인 분야이며 반면 정신생활 면에 있어서는 문제가 한결 복잡하다. 그럼에도 이것을 한묶음으로 생각하는 것은 문화를 진보의 개념으로 파악하고 높은 문화는 낮은 문화 쪽으로 흐른다는 전제 밑에, 역사 밖에서 초연하게 관조할 경우에만 성립되는 이야기이다.

어떻든 역사적으로 보면 한 집단이나 국가가 외래의 선진문화를 받아들이는 과정에서 일차적으로 그것을 섭취하는 데 급급한 나머지 어느 틈에 동화되거나 전혀 원치 않는 방향으로 변질해버리는 사태가 발생하기 때문에 문화를 받아들이고 창조함에 있어 주체성의 문제가 늘 제기되고는 한다.

'문화'는 라틴어의 '쿨투라'(cultura)에 그 기원을 가지며 쿨투라는 본래 '경작(耕作)' 또는 '재배(栽培)'라는 뜻이었으나 고대국가에서는 '종교적 의식'을 의미하였고 그것이 다소 전용(轉用)되어 '교양(敎養)' 또는 '문화(文化)'라는 뜻으로 쓰이게 되었다고 한다. 따라서 문화는 자연에 대립하는 것으로서 "자연을 대상으로 하여 인간이 일정한 목적에 따라 삶을 가꾸고 그 이상을 실현해가는 과정 전체"라고 경외되는가 하면 오늘날의 인류학이나 사회학의 정의대로 하면 "인간이 사회의 구성원으로서 획득한 능력이나 습성의 복합적인 전체"를 뜻하는 것으로 되어 있다. 구체적으로는 언어·지식·기술·도덕·법률·신화(神話)·과학·예술·관습(慣習)·놀이 등 일체의 행위를 포괄한다.

이렇게 늘어놓고 보면 너무도 광범해서 개념 파악이 어렵고 실체 역시 요령부득하다. 그래서 일반적으로 자연은 인간의 외부에도 있고 자

신 속에도 있다고 보고 자연을 물질적으로 정복하고 가꾸는 것을 물질 문화, 인간의 내면생활을 가꾸고 높이는 것을 정신문화라고 부르며 후자를 보통 '문화'라는 의미로 사용하고 있다.

자연을 다스리건 정신을 가꾸건 사람 그 자체를 위한 행위이기 때문에 결국 문화는 인간의 삶의 이러저러한 양식이라고 해도 잘못이 없을 것 같다. 삶의 양식인 만큼 삶을 있게 해주는 토대라든가 인간관계라든가 전통이라든가 하는 것과 떼어놓고 생각할 수 없다.

역사적으로 보면 공간적으로 닫혀 있던 시대에 있어서 인간의 생활은 지역 단위로 이루어졌거나 상호접촉이 가능한 범위 안에서 공통된 생활양식을 가지고 있었다. 사회적으로 보면 인간의 인간에 의한 지배가 시작되면서 지배자와 피지배자는 각기 다른 생활양식을 가지게 되고 그 집단의 문화는 지배층에 의해 주도되었다.

다시 말하면 계급사회에 있어서는 그 집단을 현실적으로 지배하는 상류층이 문화 담당자였다. 때문에 그들의 생활양식(즉 문화)은 어떤 형태로건 그들의 '이데올로기'를 반영하게 마련이었다. 역사를 거슬러 올라갈수록 지배층은 권력과 교양을 독점하여 소위 '상위문화'를 이루었고 반면 피지배층은 현실과 정신생활을 모두 규제당함으로써 심히 보잘 것 없는 생활양식을 나타낼 수밖에 없었다. 전자에 비해 이를 '하위문화'라고 부르기도 한다.

식민지 문화의 전적(全的) 대결

근세 이후 지역 간의 거리가 점차 좁혀지고 지역 특유의 문화형(文化型)이 허물어지기 시작하면서 문화의 교류는 전세계적 규모로 확대되

어갔다. 이와 더불어 근대 시민사회의 출현으로 봉건제의 계급적 문화도 소멸해갔다.

이는 역사발전에 따른 문화의 일보 전진에 틀림없으나 그렇다고 곧 세계가 하나의 문화권을 형성했다거나 문화의 계급성이 사라진 것이 아님은 말할 것도 없다. 새로운 사태의 출현은 당연히 새로운 모순을 수반하게 마련이다. 프랑스혁명 이후 부르주아지의 등장과 엘리트에 의한 지배가 바로 그것이었다. 근대사의 주역이었던 엘리트는 대개 부르주아지 출신이거나 아니면 부르주아지와 결탁하여 그들만을 위한 세계 건설에 주력하였다. 그들이 실증주의를 앞세우며 과학기술을 개발하고 자유와 평등과 민주제를 외치면서 산업자본주의를 밀고 나가는 사이에 물질문화의 급속한 성장을 가져왔으며, 그것을 그들 국가의 민중이나 후진국으로 하여금 본받아야 할 이상으로 믿게 하였다.

그것이 얼마나 그릇된 이상이며 그 위해가 오늘날 세계 도처에 얼마만큼 크게 나타나고 있는가는 굳이 설명할 필요가 없다.

서구 부르주아지 문화는 또한 '교양'을 신조로 삼은 나머지 문화를 일체의 사회적 문파(門派)에서 떼어놓은 데 그 특색이 있다. 물질생활과 정신생활이 따로 분리될 수 없고 사회의 모순을 두고 개인의 행복이 만족스러울 수 없음에도 그들은 이 양자를 별개의 것으로 생각하였다.

이 분리는 현실과 직접적인 관련이 적은 분야일수록 강조되었으니 이를테면 신앙이라든가 철학 또는 예술 등은 오로지 개인의 사항으로서만 의외를 지니는 것이었다. 여기에 그들의 스노비즘(snobbism)이, 아울러 부르주아 문화의 허위성(虛僞性)이 생겨나게 되었다. 엘리트가 그들과 결탁하건 혹은 절망하건 결과에 있어서는 마찬가지였다. 즉 실증주의와 낭만주의는 부르주아 문화의 쌍생아(雙生兒)에 다름 아니며 20세기 전위예술도 비록 부르주아 사회를 거부하면서 동시에 비정치화

를 도모했던 점에서 낭만주의의 또다른 변종에 지나지 않았다.

근대 서구의 물질문화와 문화의 비정치화는 이리하여 본래의 목표와는 상관없이 부르주아 정치세력에 교묘히 이용되면서 후진국에 대해 폭력적으로 작용하게 되었다.

근대 이후 소위 선진국과 후진국 간의 문화교류는 정치적인 측면을 떠나 생각할 수 없지만 흔히 말하듯 문화 자체만을 가지고 보더라도 문화의 식민지 현상을 뚜렷이 드러내었다.

문화의 식민지화란 선진국 국민의 사상이나 생활방식을 부러워하고 닮기에 급급한 나머지 그들 자신의 생활과 역사 감각이 마비를 일으켜 자주적 역량이 저해 또는 상실해버리는 것을 말한다. 선진국의 우수한 기술과 제도, 생활방식을 낙후한 국가가 받아들여 그들의 생활을 보다 편리하고 풍부하게 가꾸게 한다는 점에서 문화의 보편성을 말할 수 있으나 그것은 두 나라 사이에 평등과 우호의 원칙이 지켜질 때만 가능한 이야기이다.

지금까지 선진국과 후진국 간의 관계에 있어 이 원칙이 현실적으로 지켜진 경우는 단 한번도 없었다. 선진국 내의 지배세력이 구조적으로 변화하지 않는 한 후진국은 그들의 희생물 이상으로 대우받지 못하는 것이다.

분리할 수 없는 정치와 문화

이러한 기본적 모순을 고려함이 없이 보편성만을 주장하고 나선다면 지난날의 영국이 인도에 대해, 일제의 통치가 우리의 근대화에 기여했다는 오류를 긍정하게 된다. 그들은 보통교육이나마 실시하여 많은 문

맹자의 눈을 뜨게 했고 서구의 근대적인 지식과 기술, 제도 혹은 생활방식을 전해줌으로써 우리 민족의 계몽을 앞당겨 실현해주었다고 할 수 있겠기에 말이다.

이와 같은 발상은 저들의 입장에서 식민통치의 죄악상(罪惡相)을 은폐하기 위해, 정치와 문화를 분리시켜 생각할 경우에나 있을 수 있다.

일제가 식민통치 기간에 전해준 문화는 우리의 현실이나 자주적 요구에 반해서 우리 민족을 보다 효율적으로 지배하고 수탈하기 위한 목적의 소산 이외에 아무것도 아니었다. 다시 말하면 우리 민족의 주체의식이나 자주적 역량을 뿌리부터 뭉개버림으로써 식민통치를 영구화하자는 것이었다. 그것은 기본적으로 조작된 문화였고 그 한계도 뚜렷했음은 말할 나위도 없다.

이렇게 볼 때 보편성을 말하기 위해서는 그것이 가능한 조건 내지 토대가 전제되어야 하며 그러하지 못할 경우에는 그것을 가로막고 있는 것을 찾아야 할 것이다. 여기에 특수성의 문제가 떠오른다.

특수성은 한 집단이나 민족이 고유의 생활양식과 전통에 입각해 있다는 의미에서뿐만 아니라 다른 집단이나 민족과 현실적으로 평등한 관계에 있지 않다는 이중의 의미에서이다. 요컨대 선진국에 의한 후진국의 지배라는 역사적·사회적 현실이 특수성을 이룬다. 식민통치에 착취당하는 마당에서 어찌 민족의 온전한 삶이 있을 것이며 그것을 가꾸고 높이는 일이 쉬울 수가 있겠는가.

그것이 가능하다면 극히 제한된 범위 내에서 혹은 식민지에 동조하는 부류에 한할 것이다. 때문에 자기와 자기 민족의 삶을 찾고 가꾸기 위해서는 식민통치로부터 해방되는 길밖에 없으며 그러기 위해서는 민족의 모든 현실적·정신적 역량을 총동원하여 투쟁하는 일만이 있을 뿐이다. 이때 투쟁의 모든 표현이 문화이며 문화는 그 투쟁 속에서 만들어

지는 것이다. 그것은 식민통치에 대한 전적인 거부이듯 식민지 문화와의 전적 대결에서 출발하지 않으면 안되었다.

그러므로 문화의 보편성과 특수성(혹은 세계성)과 민족성의 문제는 식민자와 피식민자라는 모순관계에서 밝혀져야 마땅하다.

문화의 수용과 창조에 있어 주체성의 문제가 중요사항으로 제기된다. 지금까지 많은 이들이 우리의 주체성에 관해 이야기해왔는데 그런 사실 자체가 그동안 우리가 얼마만큼 주체적이지 못했는가를 반증한다. 또한 주체성에 대한 논의가 대부분 관념적이고 추상적인 것에 머무른 데도 이유가 있는 듯하다.

주체성이란 쉽게 말해서 자기 삶의 주인으로서 삶을 가꾸고 높이고 혹은 지키는 데 있어서의 확고한 마음가짐이라고 할 수 있다. 개인의 경우뿐만 아니라 집단이나 국가의 경우에도 마찬가지이다. 그러나 집단이나 국가는 개개인이 모인 집합체이므로 문제가 단순하지만은 않다.

프란츠 파농의 민족문화론

개인은 주체성이 확고한데도 집단이나 국가가 그러하지 않을 경우도 있으니까 말이다. 모든 구성원이 다 바른 마음가짐을 가졌다면 그런 일이 있을 수 없을 테지만 불행하게도 그러하지 못한 사람이 그 집단이나 국가를 대표하고 있을 때 이런 문제가 생기고, 그것이 구성원 전체의 삶에 여러가지 차질을 가져오게도 된다. 그 반대의 경우도 있을 수 있다. 즉 특정한 정치권력이 민족이나 국가의 주체성을 강조한 나머지 이른바 국수주의에 기울어질 때 그 역시 바람직하지 않은 사태를 초래하기도 하는 것이다. 그러므로 주체성의 문제 역시 역사적·사회적 문맥에서

파악해야 한다.

문화라는 것이 몇 사람에 의해 이루어지는 것이 아니라 집단이나 민족 전체의 삶의 표현인 만큼 문화의 창조도 자기 공동체의 삶, 즉 역사라든가 현실적 조건이라든가 특수성 등에 관한 깊은 자각에서 출발하지 않으면 안된다. 그러한 사례를 우리는 역사 속에서 얼마든지 발견할 수 있다.

예컨대 고대 그리스의 문화는 그들을 둘러싸고 있던 이민족(異民族)에 대한 자신의 특수성을 인식하고 실현해가는 데서 이루어졌다. 하우저에 의하면 고대 그리스에서 예술형식의 자율화가 맨 처음 나타났는데 그 이유는 "그리스인들은 소아시아에서 이질적인 것에 둘러싸여 있었음으로 하여 자기들의 특수성을 의식하게 되었고 그러한 자의식 내지 이와 결부된 자기강조가 필연적으로 자주성과 자율성의 이념을 초래했다"는 데 있었다고 한다.

18세기의 독일이 영국이나 프랑스에 비해 문화적으로 뒤떨어져 있었을 당시 이를 극복하기 위해 내세운 괴테(J. W. von Goethe)의 이른바 "민족적인 것이 세계적이다"라는 이념이나, 19세기 러시아 민중의 낙후한 생활을 앞당기기 위해 내걸었던 벨린스끼(V. Belinsky)의 같은 테제도 그러한 자각과 의지의 표현이었다.

민족적인 것에 대한 인식은 금세기에 들어와서 피압박민족의 제국주의 침략에 대한 해방투쟁의 이념으로 고조되어 나타났다. 그것이 주로 정치적인 측면에서 내셔널리즘으로 발전했던 것은 주지하는 대로이다. 그러나 정치와 문화를 하나로 파악하며 식민지의 문화 문제를 선명히 한 사람은 알제리 해방운동의 기수(旗手) 프란츠 파농(Frantz Fanon)이었다.

파농은 서구문화의 식민지에 대한 관계를 폭력으로 정의하고, 이 폭력

으로부터 해방되기 위한 싸움은 흑인이라고 하는 자각(negritude)에서 비롯되지 않으면 안된다고 말한다. 그것이 민족문화이며 민족문화는 백인에 의한 흑인문화로부터 흑인의 인간회복을 위한 지름길에 다름 아니다. 파농의 민족문화론(民族文化論)은 다음 단계에 가서 민족적임으로써 자기와 남을 함께 해방하는 세계성의 차원으로 발전하고 있다.

이상에서 우리는 진정한 주체성이 삶을 갱신하는 에너지로서 어떻게 작용하는가를 살펴보았는데 오늘의 상황은 그것을 더욱 절실히 요구하고 있다. 선진국과 후진국의 모순관계는 조금도 해소되지 않고 있으며 어느 면에서는 더 교묘한 형태로 변모하고 있다. 대다수 개발도상국은 지난날의 식민지 문화의 잔재를 청산하면서 다른 한편에서는 거듭되는 각가지 문화적 도전을 이겨나가야 하는 어려움을 안고 있기에 말이다.

주체성의 문제는 바깥쪽에만 있는 것이 아니라 안쪽에도 있다. 지난날의 계급사회에 있어서 민중은 삶의 주체성을 거부당했었다. 오늘날에 있어서도 그들은 엘리트들에 의해 여전히 자기 삶의 주체가 되는 것을 억압당하고 있다. 엘리트는 엘리트임으로 하여 현실적으로나 정신생활에 있어서나 민중과는 다른 차원에서 산다. 그뿐만 아니라 이들은 대개 자기의 우월성을 과시하며 가능한 한 민중과 격리되기를 원한다. 이 양자는 실상 서로 다른 생활의식, 다른 문화형(文化型)을 가지고 있는 것이다. 말하자면 엘리트는 '하이브라우'(highbrow)한 문화를 영위하지만, 민중은 대중문화·상업문화의 희생물이 된다.

민중과 유리된 세계시민들

이는 한 집단 내부의 분열이 심하면 심할수록 더욱 두드러지게 마련이다. 이러한 불균형은 한 민족이 참으로 인간다운 삶을 통해 창조적인 문화를 건설하는 데 더없이 큰 장해가 된다. 이에 대한 인식 없이 문화정책을 펴나간다고 할 때 그것은 문화에 맹목하거나 아니면 정치적 목적 때문일 것이다. 더구나 '민족문화'를 표방한다고 할 경우 그것은 이미 누구를 위한 것도 아니다.

오늘날 우리의 문화는 심한 혼란을 빚고 있는 듯이 보인다. 서구문화의 범람, 전통문화와 외래문화의 갈등, 하이브라우한 엘리트문화와 대중문화의 대비, 이러한 현상이 다원화(多元化)란 이름으로 승인되는가 하면 문화의 위기라고 우려하며 주체적 문화의 건설을 소리 높이 외치기도 한다.

그리하여 고유문화를 표방하고 나서기도 하며 보편성에 입각하여 그 국수화(國粹化)를 경계하기도 한다. 전통문화와 외래문화 사이의 문제가 늘 논의되지만 어떤 신통한 해결점을 찾지 못하고 있는 것 같다. 그것은 문화에 대한 개념 정립이 불투명한데다가 우리의 구체적인 삶 자체로부터 떼어놓고 생각하려는 경향 때문이 아닌가 싶다. 삶을 말할 경우에도 언제나 개인의 삶만이 중시되고 공동체의 그것은 추상화되기 일쑤였다.

역사적으로 보면 우리 민족은 부단히 선진문화의 영향을 받으며 그것을 섭취하고 자기화하는 동안에 공동체의 삶을 가꾸고 높여왔다. 우리의 문화가 독특한 성격을 가지게 된 것은 주위의 민족과는 다른 민족적 특수성을 인식하고 실현해온 데 기인한다. 의식주에서 민속, 예술에 이르기까지 확실히 독특한 성격을 우리의 전통문화는 가지고 있다. 그

것은 요컨대 지난날의 삶의 모습이었다.

그러나 이러한 전통문화가 직접적인 도전을 받게 된 것은 서구문명이 이 땅에 밀려들면서였다. 전혀 이질적인 두 문화가 마주치는데서 오는 갈등도 심히 벅찬 것이었지만 우리 문화의 방향을 기본적으로 뒤흔들어놓은 것은 침략세력에 주체적으로 대처하지 못한 데 있었다.

그것은 뭐니 해도 당시의 문화 담당층, 소위 개화 엘리트들의 과오로 돌려 마땅하다. 이들은 근대 서구문화의 진실성과 허위성을 판별하지도 못한 채 무작정 섭취하기에만 급급하였다. 게다가 이들 엘리트에 대한 일제의 유혹·협박은 끈질겼고 문화·가치·기술 등의 부분에서의 후위전(後衛戰)도 집요하게 전개되었다. 일제하 문화운동의 실패는 대다수 엘리트들이 '문화의 정치화'라는 파농의 테제를 외면했뿐더러 해방투쟁의 주체인 민중과 일체가 되지 못한 데 있다. 식민지 문화가 우리의 의식을 얼마만큼 변질시켜놓았는가는, 상당한 지위에 있는 사람들이 지난날을 동경한다거나 주석(酒席)에서 일본 군가를 불렀다는 사실에서 간단히 확인된다.

그후의 우리 문화는 여전히 엘리트들에 의해 주도되어온 듯이 보인다. 이들은 일본·미국·유럽 등 각각 다른 문화적 경험을 가지고 있고 또한 외국의 문화를 수용함에 있어서도 보편성·다원성·세계성을 앞세우며 민족적·주체적이라는 말을 탐탁하게 여기지 않는다. 상당수는 서구문화를 주체적으로 받아들이려는 노력보다는 그것에 동화되는 것으로 만족하며 민족의 현실이나 민중의 생활은 아랑곳없이 세계시민임을 자처한다.

젊은 엘리트들이 외국에서 유학하고 상당한 기술과 학문을 익히고도 국내에 마땅한 시설이 없다는 이유로 돌아오지 않으며 돌아와서도 민중 속에 들어가 삶을 함께하기를 꺼린다. 해방 후 지금까지 수많은 엘

리트들이 배출되었고 그들이 일해왔음에도 국민 전체의 생활은 여전히 낙후하고 사회적 부조리는 가시지 않으며 인간다운 삶과 사회의 건설은 지지하기만 하다. 외국에서 오랜만에 귀국한 이들이 그동안의 발전상에 놀랐다는 발언이 지상(紙上)에 보도되는 것을 가끔 본다. 그것은 대개 도시에 빌딩이 늘어서고 고속도로가 뚫리고 초가지붕이 슬레이트로 바뀌었다는 식의 물리적 변화를 두고 하는 소리이다.

이를 곧 평가라도 받은 양, 우리도 이제는 중진국권(中進國圈)에 들어섰다고 만족해한다. 그런데도 부정식품(不正食品), 문화재 해외반출, 자연파괴는 끊이지 않고 있다. 이따위 것은 문화의식이 낮은 자들의 소행이라고 치자. 서양 팝송·주간지·전위예술·추첨제 이런 것들은 어떻게 이야기해야 좋은가. 이런 것을 능가할 위대한 학문이론이, 가치관 정립이, 예술작품이 만들어진 적이 있었는가.

문화의 주체성, 즉 자주적 문화의 건설이 얼마나 빗나간 방향에서 행해지고 있었는가를 단적으로 대표해주는 예는 적지 않다.

주체적 문화의 건설을 가로막고 있는 요소는 많다. 개인주의·물질주의 생활의식이라든가 서구문화에로의 편중, 문화의 비정치화 등등. 그러나 무엇보다도 중요한 원인은 민중의 인간회복이 좌절되고 있기 때문이다.

여기서 우리는, 금후의 문화는 민중의 인간회복이라는 방향에서 이루어져야 한다는 것을 말할 수 있게 되었다. 그것은 오늘의 민중은 정치의 주인이라는 민주주의 원칙에서뿐만 아니라 민중의 해방을 통해 스스로의 삶을 회복하고 보다 나은 삶을 실현해간다는 의미에서다.

엘리트에 의해 주도된 문화는 특정 세력 또는 독점자본을 위한 것이었지 민중을 위한 것이 아니었음은 서구의 근대사에서, 우리 역사의 경험에서 알 수 있었다. 엘리트에 의해 주도된 문화는 계획되고 조작되고

때로는 심히 허위적이기까지 하였다. 반면 민중의 현실과 이상과 의지로 표현되는 문화행위는 실로 주체적이고 자발적이고 창조적일 수 있는 것이다.

지난날의 문화는 어차피 지배층이나 엘리트에 의한 것이었지만 앞으로의 문화는 민중의 손에 돌려져야 한다. 그것은 양적인 의미에서의 집단문화(mass culture), 질적인 의미에서의 대중문화(popular culture)가 아니다. 대중문화 또는 하위문화는 엘리트와 지배세력이 민중에 대해 조작해낸 문화일 따름이다.

흔히 문화는 문화를 아끼고 가꿀 줄 아는 자의 것이라고 말한다. 인간이 자기의 삶을 가꾸고 풍부하게 함으로써 인간이 되었고 인간이기 때문에 문화를 만들고 아낀다는 그 본래의 의미에서, 어느 누구인들 문화를 가꾸고 아끼려 하지 않을 사람이 있겠는가.

문제는 모든 사람이 함께 그렇게 하지 못하게 되어왔던 사회적 제모순 때문이었다. 그 의미에서 민중의 문화는 반드시 민중의 해방을 전제로 해야 하며 자발성에 기초해야 한다. 지금까지는 엘리트가 한 나라의 문화를 대표해왔으나 그것은 역사발전의 한 단계에 지나지 않았다.

오늘날 한 나라에서 노벨상 수상자, 세계적인 석학, 세계적인 예술가를 아무리 많이 배출한다 하더라도 한편에서는 여전히 학대받고 비참하게 사는 사람들이 존재하는 사회를 누구도 부러워하거나 바람직한 이상으로 받아들이지는 않을 것이다. 마찬가지로 남과의 관계를 떠나 자기만의 현실, 자기만의 이상이 있을 수 없듯 자기의 현실을 두고 세계만을 생각한다는 것은 공허한 환상일 뿐이다.

남의 침략으로부터 자기를 지키고 자기 및 공동체의 삶을 아울러 실현하기 위한 전제가 '민족적'인 것이라고 할 때, 우호와 평등의 원칙에 서서 남으로부터 앞선 학문과 기술을 배우고 전하는 세계성의 차원에

서 그것은 극복되어야 할 전제이다.

그러나 이 일은 쉽사리 이루어지는 것이 아니라 싸움에 의해서만 가능하다. 그리고 그 싸움 속에서야말로 참으로 새롭고 가치 있는 삶이 피어나게 될 것이다.

『월간중앙』 1974년 6월호

내한공연을 통해 본
한국인의 예술감상 태도

　수년전부터 우리나라에도 외국의 음악가, 악단, 무용단의 내한공연 혹은 명화 전시회가 부쩍 많아지고 있다. 외국에 가지 않고서도 세계적으로 이름있는 예술가들의 노래나 무용, 혹은 그림을 이곳에 앉아 듣고 볼 수 있게 되었으니 다행하다면 다행하다. 아니나 다를까 주최자 측의 내한공연 광고권이 날개 돋친 듯 팔리기 시작하고 며칠이 안 가 매진이 되어 수지를 톡톡히 맞춘다는 것이다. 그래서 시내 신문사들은 다투어 외국의 예술가들을 불러들이고 그때마다 관중은 자동적으로 동원이 된다. 이 사실 하나만을 놓고 보면 우리나라도 문화수준이 상당히 높고 서울은 바야흐로 세계 어느 수도에 빠지지 않을 만한 문화도시가 되었다고 자부할 수 있을지도 모른다.

　확실히 공연이 있는 시간이 되면 택시의 행렬이 줄을 잇고 주차장에는 자가용 차가 홍수를 이룬다. 회장(會場)에는 정장을 한 선남선녀들이 에티켓을 지키면서 객석을 메우고 한곡이 끝날 때마다 우레와 같은 박수를 보내고 앙코르를 연거푸 청하고 그러다가 공연이 끝나면 아쉬운 듯 저마다 대기시켜놓은 차를 타고 나간다. 밀려나가는 차와 사람들의

행렬로 하여 또 한차례 근처의 교통이 마비된다. 다음 날 주최 측의 신문에는 예외 없이 '○○ 씨의 연주회 성료' '수천 청중 완전 매혹' 등의 글귀와 함께 '한국 청중의 수준과 매너에 놀랐다' 운운하는 연주자의 코멘트까지 붙어 보도된다. 이상이 요즘 흔히 보는 외국인 내한공연의 스케치이다.

음악회나 무용공연과는 품격이 좀 다르긴 하지만 명화 전시회의 경우도 예외가 아니다. 이를테면 지난해 모 신문사가 주최한 '삐까소(P. Picasso) 명화전' 같은 것도 적지 않은 관람료에도 불구하고 예상외의 관람객이 밀어닥쳐 전시 기간을 몇차례나 연장했었던 사실을 기억할 것이다. 그때에도 그것을 주선한 그 나라 담당 관리가 한국 사람들의 미술에 대한 열의나 수준에 찬탄을 금치 못했다고 하면서 다음 명화전을 위해 기꺼이 협조하겠다는 뜻을 전했다고 보도되었다.

그러나 정작 우리나라 사람의 음악회나 무용 발표회 혹은 연주 공연에 이르면 사정은 전혀 달라진다. 자가용 행렬이 끊어지는 것은 고사하고 걸어서 오는 사람 수도 부쩍 줄어들어 겨우 출연자의 가족이나 친지 아니면 중고교생들이 자리를 메울 정도이고 심한 경우는 객석이 텅텅 비는 일까지 허다하다. 미술 전람회만 하더라도 관람료 같은 것은 아예 받지도 않는데도 한산하기만 하다.

이 상반된 현상을 어떻게 설명해야 할 것인가? 그 이유를 우리는 먼저 예술의 내용이나 질(質), 쉽게 말해서 수준이라는 관점에서 생각할 수 있다. 국내인의 연주나 공연 가운데는 확실히 수준 이하의 것이 적지 않고 스스로 관객(청중)을 잃는 요소를 내포하고 있다. 그러나 일정한 수준을 유지하면서 하나의 예술작품으로서 훌륭히 감상될 수 있는 것이 없는 것도 아니다. 반면 외국인의 연주나 공연이라고 해서 모두가 세계 일류만은 아니며 더러는 국내 예술가에 못 미치는 것도 있다. 그럼에

도 국내인의 경우는 늘 한산하고 외국인의 공연에는 그토록 많은 사람이 몰려든다는 사실은 그것이 예술감상의 태도나 질의 문제에 있지 않다는 이야기가 된다. 오히려 미술 외적인 요인이, 이를테면 선전, 유행, 허영, 자기과시 요컨대 스노비즘에 더 많이 기인하고 있음을 짐작할 수 있다. 이는 같은 한국 사람의 경우라도 해외에 나가 활약하거나 명성을 떨치는 사람의 초청 연주 때 모여드는 청중 수를 보면 더 잘 확인할 수 있다.

원래 관객(청중)에는 하나의 관객이 있는 게 아니라 여러개의 관객이 있고 각자는 저마다 취향이나 지식, 생활 정도 혹은 요구를 달리하되 어떤 공통 인자를 가지면서 관객층을 이루고 있다. 그리고 그들이 음악회에 가고 전시회에 가는 것은 반드시 예술감상만을 목적으로 하지 않는 수도 있다. 그러나 일단 가는 이상 일종의 기대의 심리상태를 갖게 되고 또 공연이 시작되는 순간부터는 일체의 예술 외적 조건과는 관계없이 본마음으로 돌아가 순수한 관조적 태도에서 작품을 감상해야 하는 것이다. 예술작품의 감상은 흔히 말해지고 있는 바와 같이 심리적으로는 이중(二重)의 의미에서 '황홀'이다. 첫째는 작품 자체를 향수(享受)하는 데서 오는 만족감이고, 둘째는 일상적인 생활상태로부터 해방되는 데서 오는 기쁨이다. 예술감상은 그러므로 그것을 소유하는 자의 것이 아니라 옳게 감상하고 공감할 줄 아는 자의 것이다. 값비싼 명화를 소유했다고 해서 그 그림의 진가를 안다고 할 수는 없으며 자가용 차를 타고 비싼 입장권을 사서 공연장에 들어간다고 해서 그가 반드시 훌륭한 관객이라고 할 수 없다. 그것은 수많은 장서와 호화로운 서재를 가진 사람이라고 해서 반드시 훌륭한 학자요, 지식인이라고 말할 수 없는 것과 조금도 다를 것이 없다.

올바른 감상과는 반대되는 것은 미적 스노비즘이다. 그것은 실제로

는 심히 권태롭게밖에 느낄 수 없으면서도 굉장한 감동을 받은 체하는 경우를 말한다. 그리고 이러한 미적 스노비즘은 호화 혹은 고가(高價)라는 관념과 깊이 맺어져 있는 것이 특징이다. 그러므로 예술 외적 조건에 지배되는 사람의 경우가 대개 미적 스노비스트라고 말해도 무방하다. 외국인의 음악회나 공연에 비싼 입장료를 내고 들어와 깊은 감동을 받은 체하는 사람들이 이러한 부류이며 그렇지 않아도 요즘의 내한공연장은 부유층의 사교장이 되어가고 있다는 소리가 높고 보면 그 관객이나 감상 태도가 어떠한가는 쉽게 짐작할 수 있다. 그런데도 그들이 한국의 관객(청중) 수준을 대표하고 우리 문화의 척도인 양 인식되고 있다는 데 문제가 있는 것이다.

물론 부유층이라고 해서 진정한 관객이 못된다거나 모두가 다 미적 스노비스트라고는 할 수 없으며 부유층 아닌 사람 가운데도 미적 스노비스트는 있다. 순전히 개인적 차원에서 본다면 예술은 취미사항이며 때문에 제 돈 내고 들어와 감상을 하건 말건 탓할 바가 못된다고 말할지 모른다. 그러나 그것은 예술을 위해서 불행한 일일뿐더러 국민경제면에서도 문제가 되지 않을 수 없다. 왜냐하면 외국의 저명한 예술가를 초빙하는 데는 막대한 외화가 지불되기 때문이다. 외화를 벌어들이기 위해 국민의 온갖 희생이 강제되고 있는 마당에 부유층의 문화적 허영을 만족시키기 위해 외화를 쓴다는 것은 낭비라는 의미를 넘어 도덕적으로 용납될 수 없는 일이다. 이에 대해 한 나라의 문화적 수준은 돈으로 계산할 수만은 없다고 말하는 사람이 있을는지 모른다. 그 정당성을 그런대로 받아들인다고 할 때 그러면 과연 그만한 값어치를 누리고 있는가 하는 것이 문제가 된다. 이 점에서도 우리는 긍정적인 대답을 발견하지 못한다. 요즘 우리나라에서 행해지고 있는 외국인의 공연은 실상 상업주의의 산물일 뿐만 아니라 이 상업주의에 정합하는 일부 부유

층의 허위의식의 반영이기 때문이다. 그러나 그보다도 더 위험한 것은 이러한 허위의식이 대다수 시민들로 하여금 현실을 상실케 한다는 점이다.

우리가 두려워하는 것은 외국인의 공연 자체가 아니라 그것을 통해 부유층이 만들어내는 허위의식이며 그 허위의식에 희생되는 수많은 시민들의 생활과 문화감각이다. 구체적으로 말해서 일부층을 제외하고는 그 엄청난 관람료를 내면서 예술감상을 하러 갈 사람은 그다지 많지가 않다는 것이다. 그럼에도 그들은 굳이 내한공연을 즐기고 현대를 사는 문화인으로 행세하기 위해 무리를 해가면서까지 공연장을 찾아가는 것이다. 이러한 사람들을 어떻게 말해야 좋을까? 과연 현대를 사는 문화인 혹은 진정한 예술애호가라고 할 수 있을까 아니면 정신 나간 사람이라고 해야 할 것인가? 스스로야 어떻게 생각하건 또 그 정도야 어떠하건 허위의식에 사로잡혀 스스로의 생활과 문화감각을 파괴당하고 있는 자라 해도 결코 지나친 말은 아니다.

우리의 조건이 허락한다면 외국의 이름있는 예술가를 불러들여 그들의 연주를 듣고, 그림을 감상하는 데 반대할 사람은 아무도 없을 것이다. 그리고 그것이 부유층이건 가난한 예술학도이건 본래의 의미에서 감상되고, 그 효력이 어떤 형태로든 사회에 환원되어 건강한 삶과 문화를 발전시켜나가는 데 이바지한다면 더 바랄 것이 없다. 그러나 지금 우리의 현실은 그럴 만한 경제적 여유도 없고 또 그것이 건전한 방향에서 받아들여지지도 못하고 있다. 더구나 빈번한 외국인의 공연에 관객이 몰리는 통에 국내인의 예술은 더욱 위축되기만 한다.

이 모든 현상이 결코 바람직한 것이 아니라는 사실을 인식하는 일이 중요하고 그것을 인식했을 때 거부할 수 있는 용기가 필요하다. 용기라기보다는 차라리 건강한 예술의식이라고 할 수 있다. 예술을 깊이 이해

할수록 평가를 할 수 있어야 하고 올바른 평가는 동시에 선택과 결단을 동반하기에 말이다.

『덕성여대신문』 1975. 4. 19.

제3부
미학 및 미술사 논고

추상미술과 시각체험에 관한 소고

 매년 수많은 미술전이 우리 주변에서 열리곤 한다. 그리고 해를 거듭할수록 추상적인 경향의 미술이 우세해가고 있다. 추상미술이 이른바 전위미술의 한 주자로 등장한 지도 60여년. 그동안 숱한 시련을 이겨, 구미제국에서는 이미 대중화한 지 오래이다. 그 반면 자연재현의 추상적 미술조차 충분히 향수(享受)할 수 없었던 우리들에게 있어 그것은 여전히 '이해할 수 없는 미술'이 되어 있다. 이렇게 한국에서의 추상미술은 시초부터 소비대중에게서 소외된 채 양자 사이의 갭(gap)은 깊기만 하다는 데 문제의 심각성이 있게 된다. 그러면 이 양자 사이의 갭은 끝내 메워질 수 없는 것인가? 만일에도 가능하다면 그 방책은 어떤 것인가? 이 물음에 대한 해답은 시각체험과 조형언어가 밟아야 했던 필연적인 변천 과정과 그 난해의 요인을 구명함으로써 스스로 풀어질 줄 믿는다. 따라서 여기서는 추상미술에 대한 가치나 평가의 문제는 논외로 하고 다만 그 이해를 위한 '아리아드네의 실마리'를 찾는 데 초점을 맞춰보기로 한다.

1

흔히 예술작품을 예술 외적인 제요인을 가지고 설명하려는 사람이 있다. 가령 경제학자 케인스(J. M. Keynes)가 말한 '과시적 소비'(conspicuous consumption)의 견해는, 예술 향수의 양적 소비는 설명하지 못하며 더욱이 예술창조의 양식적 변천은 그 법칙과는 별무관(別無關)한 것이다.

여기서 우리는 다만 예술작품을 둘러싸고 맺어지는 창조와 향수(享受)의 정신적인 거래관계를 실용적인 상품의 생산과 소비에 비유해서 생각해볼 수는 있다. 우리가 소설을 읽고 음악회에 가고 혹은 전람회장을 찾는 것은 오로지 제 나름의 정신적인 욕구를 충족시키려는 데 있으며 따라서 예술의 소비는 당연히 향수자(享受者) 일개인의 취미와 선택에 좌우되기 마련이다. 그러므로 우리가 예술 이외의 소비대상을 찾거나 혹은 우리의 구매력(예술의 이해능력)이 낮거나, 반대로 예술작품이 지나치게 난해하다거나 하면 작품 소비는 그만큼 줄어들지도 모른다. 그러나 작품의 생산자들이 소비대상의 능력이나 성향에는 아랑곳없이 일방적으로 생산을 확대시키고 있기 때문에 양자 사이에는 마침내 갭이 생기고 예술작품은 소외되지 않을 수 없게 된다.

그러면 진일보(進一步)하여, 추상미술과 소비대중 사이에 발생하는 갭의 원인은 무엇인가? 한마디로 요약한다면 그것은 작가와 대중이 동일한 '시각성(視覺性)'에 입각해 있으면서도 추구 방향이 다르기 때문에 양자가 서로 맞먹어들지 못한다는 데 귀착된다. 다시 말하면 일반 대중은 습관화된 시각의 "구질서(舊秩序)"를 완강히 고집하고 있는 반면에 모든 추상적 미술(가)는 시각험험(視覺驗驗)의 혁명적인 "새 질서"를 부르짖는 데 있다. 전자는 자연적 형상을 보이는 그대로 재현하는 '물체조형적(物體造形的, Ideoplastisch)'인 것을 그 기준으로 하고 있지만, 후

자는 자연적 형상의 여하한 재현도 거부한 순수한 조형, '관념조형적 (觀念造形的, Physioplastisch)'인 독자성을 극대화하는 데서 비롯한다. 때문에 후자에는 자연의 구체적인 형상은 물론 그 기준도 법칙도 없고, 오직 색과 형태의 이상야릇한 암호적인 것이 표현될 뿐이다. 그러므로 이 양자 사이의 대립적인 충돌은 필연적인 현상이며, 더욱이 전자의 시각 질서에 익어온 사람들에게 있어 후자는 언제나 수수께끼요, 알 수 없는 암호일 수밖에 없다.

어떤 대상을 자연적 형상 그대로 재현하는 것과 재현된 형상의 표현성은 동일한 시각에서 추구되는 양면성임에도 불구하고, 대부분의 사람들은 대상의 '인지(認知)'에만 주목하고 그 '표현성'은 등한시하거나 기껏해야 대상인지(對象認知)에 따르는 한갓 피문(彼紋)현상으로 만족해버린다. 다시 말하면 현대의 추상미술을 보고 "모르겠다"는 대답 속에는 작품 속의 사물이 눈에 익어 있는 자연의 사물이 아니기에 모르겠다는 것이지 색과 형태 그 자체를 모르겠다는 의미는 아니다. 그렇기에 그들은 표현된 대상이 무엇인지 모르는 이상, 색과 형태(조형언어)가 빚어내는 묘미는 알 수도 없고 알 필요도 없다는 것이다.

현상의 이론적 인식 태도에 부단히 지배당해온 미적 태도 — 이것이야말로 신예술(新藝術)을 난해의 울타리로 몰아넣는 첫 난관이 되어 있다.

그다음으로 우리는 '모던아트'가 왜 자연적 형상의 재현을 거부하고 순수한 조형표현의 세계로 치닫게 되었는가 하는 문제에 봉착하게 된다. 여기서 필자는 그렇게 될 수밖에 없었던 미술사적 과정을 잠시 추적해봄으로써 물음의 해결에 한발자국 다가설 수 있으리라고 본다.

2

근대 이후의 미술사학자들이 한결같이 주장하고 있는 바와 같이 인간의 조형의지(造形意志, will to form)는 본질적으로 두가지 양상을 동시에 가지고 있다. 그 하나는 "자연의 성실한 재현, 자연에의 진실"을 지향하는 '사실(寫實, realism)'이고 다른 하나는 "자연으로부터 끌어낸 또는 유리(遊離)된 것, 구체적인 것에서 이끌어낸 순수 내지 본질적인 형식"인 '추상(抽象, abstvaction)'이 그것이다.

이 양자는 시대적 이념에 따라 각각 상이하게 나타나긴 했으나 미술을 끌어온 수레의 두 바퀴와 같은 것이었다. 그러나 르네상스 시대에 와서 자연의 재발견과 생(生)의 유기적 과정에 대한 신뢰와 공감은 마침내 미술로 하여금 자연주의적 대상묘사(對象描寫) —— 사실의 방향으로 굳히게 했고 이후 19세기 중엽에 이르기까지 그것은 확고부동한 대전제가 되었던 것이다.

그러나 근대 시민사회의 발달과 근대적 자아의 출현으로 말미암아 미술은 점차 자필적(自筆的)인 세계를 모색하게 되고 표현수단의 발달은 그 영역마저 확대하게 됨으로써 르네상스 이후의 자연묘사의 법칙이 하나씩 허물어지기 시작했다. 이렇게 하여 19세기에 접어들면서 새로운 미술의 출현이 필연적으로 기대되고 있었다.

여기에 그 결정적인 첫 전환점을 이룬 것이 저 인상파(印象派)의 등장이었다. 인상파야말로 시각예술의 순수성과 자율세계를 열어준 일대 혁신운동이었으며 '모던아트'의 방향을 결정지어준 도표였다.

이러한 인상파의 공적은 첫째 색채법에 대한 혁명이었고, 둘째 자연묘사에 있어서의 주관성의 강조였다. 즉 그들은 스펙트럼의 원리에 의한 색채분할법을 사용하여 화면으로부터 일체의 어둠을 몰아냄으로써

이전의 회화와는 판이한 밝고 생기찬 화면을 완성할 수가 있었다.

다음은 자연의 충실한 재현보다도 그것을 보고 느끼는 작가의 주관적인 감각성을 중시했다는 점이다.

그러나 그후 세잔은 인상파의 이러한 표현방식이 사물의 실체를 망각하고 있음에 반대하여 사물의 항존적(恒存的) 실체를 추구하기 시작했다. 그것을 위해 그는 대상의 외형묘사를 폐기하고 대상을 단순화, 추상화함으로써 새로운 조형구책(造形構策)에 도달하게 된 것이다. 그가 표현한 사물은 외계(外界)의 가시적인 사물도 인상파의 감각적인 자연도 아니며 오로지 세잔에 의해 창조된 사물이요, 자연이었다. 그의 이같은 혁신은 실로 획기적인 것이었으며, 이후 미술은 다시 크게 선회하여 두번째 전환점을 이루었다.

인상파와 세잔, 특히 세잔이 열어놓은 조형구책의 세계에서 다시 한걸음 나아간 것(세번째 전환점)이 1910년대에 나타난 입체파운동이었다. 이들은 마침내 자연대상의 재현과는 완전히 절연하고, 오로지 작가 스스로의 발상에 의한 주관의 형태적 이미지를 표현하려고 했다. 거기에서 물체는 변형되고(deform) 해체되고(decompose) 혹은 다시 구성되면서(composition) 간단없는 추상화 작업이 진행되기 시작했다. 이로부터 미술은 실로 500년의 낡은 관습을 내던지고 색과 형태로써 발언(發言)하고 순수조형의 세계로 치닫게 되었다.

입체파를 기점으로 하여 분류하기 시작한 모던아트는 그후 제1차 세계대전을 계기로 수많은 다양한 유파를 낳게 되고, 그 가운데 지금까지 꾸준히 주류를 형성해온 것이 '초현실주의'와 '추상미술'(abstract art)이다. 처음 하나의 유파로서 비롯했던 추상미술이 현대미술의 대명사처럼 되어 있는 것은 그것이 입체파 이후 줄기차게 추구되어온 조형의 순수화(純粹化, purification)의 가능적 지평을 개시하고 약속해주고 있기

때문이다.

3

지금까지 보아온 바와 같이 입체파 이전의 미술은 주어진 대상을 어떻게 묘사하느냐, 다시 말하면 시각적 질서인 '자연척 공간'을 어떻게 그대로 재현하는가 하는 것이 문제였다. 그러나 이 "구질서"는 현대인의 정신세계와 시각체험을 지나치게 구속하는 것이었으며 이미 독립된 표현수단은 그 울타리를 뛰어넘고 있었다. 더욱이 19세기 이후의 미술사적 성과는 전술(前述)한 인간의 본질적인 추상에의 의지를 이론적으로 뒷받침함으로써 더욱 박차를 가했던 것이다. 이제 "주어진 대상을 어떻게 묘사하느냐"의 문제로 바뀌었다. 즉 시각적 질서인 '자연 공간'은 감성적 질서인 '만들어지는 공간'으로, '무엇에 대한 색'이 아니라 '색 그 자체'로서의 생명을 지니고 발언하게 되었다는 뜻이다.

이렇게 볼 때, 르네상스 이래 지배해왔던 대전제와 구질서로부터 해방되어, 현대의 시각체험을 통한 새로운 조형의 지평을 개척하려는 것이 현대미술의 모험이요, 추상의 세계이다.

이것은 모든 전위예술이 그러했듯이, 가령 주인공이나 플롯을 무시하고 독자 스스로가 그 속에 참여할 것을 요구하는 앙띠로망(anti-roman)이나, 기존의 음형식(音形式)을 외면하고 아무 맥락 없는 기계의 소음까지 끌어들어 새로운 음표상(音表象)을 엮어내는 전자음악이 모두 제 나름의 구질서로부터 해방되려는 요구에서 출발한 것과 공통된 지반에서 비롯한다고 볼 수 있다.

이러한 모험이 왜 감행되는가 하는 물음은 현대예술이 무엇인가 하

는 물음이요, 나아가 현대가 무엇인가 하는 물음이기에 쉽사리 해답되어질 문제는 아니다. 그러나 이에 대한 헤겔과 리드의 논술은 우리에게 적지 않은 시사를 주고 있기에 우선 그것을 일별해보기로 한다.

철학자 헤겔(G. W. F. Hegel, 1770~1831)은 인간의 모든 정신현상을 발전하는 이념의 자기표현으로 보고, 이념이 감성적 형식을 통하여 나타나는 것이 예술이라고 규정하였다. 따라서 이념이 발전함에 따라 그것이 취하는 형식도 각각 다르므로, 인류의 초기 단계에 있어서는 불확실한 이념이 불명확한 형식을 통해 나타나 이념과 형식이 부조화를 이루며(상징적 예술), 다음 확실한 이념이 명료한 형식을 통해 나타나 양자가 완전 조화를 성취하고(고전적 예술), 발전하는 이념은 다시 형식과의 사이에 부조화를 가져오게 된다(낭만적 예술)는 것이다. 그뿐 아니라 이념은 다음 단계에서는 감성적 형식이란 유한성(有限性)을 벗어나 표상의 세계로(종교), 그것은 다시 절대지(絶對知)(철학)에로 지향될 때 끄로체(B. Croce)의 이른바 "예술의 죽음"은 필연적인 것이 되겠지만, 기실 현대에 이르러 예술이 소멸하고 절대지(絶對知)만이 지배하고 있지 않음은 말할 것도 없다. 이에 대한 상론(詳論)은 논외로 하고, 다만 그가 제시한 이념과 형식 사이의 변증법적 발전관계에 대한 해석에 주목할 필요가 있다. 끊임없이 발전하는 이념은 그전 단계와는 다른 감성적 형식을 필연적으로 요구한다. 다시 말하면 현대인의 이념은, 그것이 취하려는 감성적 형식이 입체파 이전의 대상적·구체적·유기적이 아닌 비대상적·추상적·무기적(無機的)임을 요구한다는 점이다. 그뿐만 아니라 우리는 이후의 미술 역시 그러한 법칙을 통해 무한히 변천되리라는 것도 동시에 예상할 수가 있다.

다음으로 미술비평가 리드(H. Read, 1893~1968)는 현대 추상미술의 철학적 배경을 다음과 같이 해석하고 있다. 즉 입체파 이전의 사실주의

는 "생(生)의 유기적 과정에 대한 신뢰와 공감을 표현하는" 미술이었는데 반하여 추상미술은 "무(無)에 직면한 현대인의 반항이며 유기적 원리를 거부하면서 그러한 상황에 있어서도 인간정신의 창조의 자유를 긍정하는 불안(angst)의 표현"이라는 것이다. 그러므로 추상미술은 당연히 현대의 실존철학의 전개와 불가피한 상관관계를 가지고 있다고 보았다.

현대는 과학의 시대이다. 다시 말하면 기계문명이 발달하면 할수록 상대적으로 인간존재에 대한 위협은 그만큼 증대하고 있다. 때문에 인간회복에 대한 요구는 날로 강렬해가고, 방향은 과학 아닌 예술의 세계로 향하게 된다. 과학에의 요구와 예술에의 요구는 원래 상호 배반적인 성격을 가진 것이다. 과학은 구체적이고 보편타당한 객관적 진실을 추구하지만 예술은 추상적이고 개성적이며 주관적 진실이 정서의 세계를 파고든다. 그것은 과학이나 논리적 인식론이 영원히 해명할 수 없는 인간존재의 다른 측면이다. 때문에 그것은 인간존재를 불안 속으로 몰아넣고 있는 과학의 질서 ── 유기적, 합리적, 일반적 ── 를 거부하고 그에 의하지 않는 감정(感情)의 유의의(有意義)한 형식(significant form)을 추상하게 된다.

4

그러면 우리는 모든 "구질서"를 타파하고 형성되는 그 별스런 암호를 어떻게 보아야 할 것인가? 이 물음에 "시각체험"과 "조형언어의 독자성"의 문제가 대응하게 된다.

미술을 가리켜 시각예술 또는 조형예술이라 부르고 있다. 이 경우 전

자는 그 성립 근거가 시각이라는 뜻이며, 후자는 그 성립 수단인 색과 형태가 스스로 발언하는 독자적인 언어임을 뜻한다.

시각은 그 본질적 기능이 구체적인 것이므로 구상적(具象的)이요, 환상적인 청각의 기능과는 다르다. 때문에 시각은 인간의 모든 인식적 활동에 대한 직접적인 수단이 되고 있는 반면, 시각은 비가시적인 것에 대해서는 그만큼 완고하고 습관화함을 면치 못한다. 비근한 예로서 영화화된 문학작품이 원작이 주는 감동에 도저히 미치지 못하는 원인의 하나는 소설이 지닌 비가시적인 상상적인 측면을 시각적으로 제한하고 있기 때문이다. 이러한 시각의 제한은 미술의 경우 더욱 크게 작용한다. 추상미술을 보고 모르겠다는 사람은, 저마다 "각표상(覺表象)"에 강인하게 지배당하고 있는 데서 오는 결과인 것이다. 그러나 한편 시각은 인식론이나 심리학에서 말하는 단순한 지각작용의 기능을 넘어, 우리의 감정 체험을 발전시켜가는 하나의 장역(場域)이다. 이것은 대상을 촉발시켜 인식에로 이끌어주는 작용과는 달리 시각이 감정과 직결되어 부단히 작용함을 의미한다. 때문에 미술의 진정한 창조나 향수(享受)는 시각을 떠나서는 존재할 수가 없다. 어떤 미술작품이 몇번이고 되풀이되어 감상되어지고 그때마다 새로운 느낌을 가져다주는 것은 바로 시각의 이러한 작용 때문이다. 그뿐만 아니라 동일한 대상을 여러 화가가 그렸을 경우 그것이 각각 다르게 표현되는 것 역시 시각성에서 연유한다. 이와 같이 시각체험은 무수(無數)하고 다양한 것이기에 미술사(美術史)를 시각의 심화와 확대의 변천사라고도 부르고 있는 것이다.

다음, 이른바 "조형언어"란 색(色)과 태(form)를 의미한다. 추상미술의 이해를 가로막고 있는 요인의 하나가 이것이다. 전술(前述)한 바와 같이 자연의 재현적 묘사의 경우, 이것은 그 자연대상에 종속된 것에 지나지 않았다. 가령 빨간 사과를 그렸을 때 빨간색은 모델인 사과 자체가

지닌 색이요, 둥근 형태도 사과가 지닌 형태였을 뿐, 대상인 사과를 떠나서는 있을 수 없다고 생각했다. 그러나 색과 형태에 대한 시각체험은 미술가들로 하여금 점차 그 독자적 생명을 발견케 했고 마침내 인상파 이후 자연의 재현적 미술로부터 결별함과 동시에 그 독자성이 전방으로 크게 떠오르게 된 것이다. 이리하여 색과 형태는 그 스스로가 생명을 지니고 발언하는 것으로 다루어지게 되었으며 따라서 그 형식화의 여러 요소, 즉 '조형문법(造形文法)'(필촉筆觸, 선線, 표면表面, 양量 색가色價, 구도構圖) 또한 전과는 다른 의미와 효과를 지니면서 조형언어를 돕게 된 것이다.

5

지금까지 필자는 추상미술에 대한 난해의 원인과 시각체험의 의미를 밝혀보았다. 그러면 다시 출발점으로 되돌아가 어떻게 하면 추상미술이 일반 대중에게 이해되고 소비될 수 있는가 하는 물음에 대한 해답을 정리해보기로 한다.

현대의 추상미술은 아주 별스런 암호처럼 보인다. 구질서나 조형의 고전문법(古典文法)에 비춰본다면 그것은 확실히 그 작가만의 비밀이요, 암호일는지 모른다. 그것을 이해하고자 그 작가에게 해설을 요구해보았자 신통한 대답을 얻지 못한다. 왜냐하면 미술은 이론적 지식이 아니라 조형언어에 의한 감정표현의 한 형식이며, 현대에 사는 그로선 자기 시각체험을 그렇게밖에는 달리 표현할 수 없기 때문이다. 그렇기에 그것은 사물의 도해(圖解)나 지시적 내용의 전달과는 거리가 먼 것이다. 만일 그가 그와 같은 명백한 전달을 원했다면 그것이 명백하도록 도해

하거나 그렇지 않으면 그에 적합한 다른 수단을 택해야 했을 테니까.

거듭 말하거니와 예술은 사물이나 의도의 논변적(論辯的) 형식이 아니라 감정의 형식이고 상징화이다. 때문에 예술은 인식되고 해독되어질 것이 아니라 공감되고 추체험(追體驗)되어져야 하는 것이다. 따라서 거기에로 이르는 길은

첫째, 작품에 임하여 하품(下品) 이외의 일절의 것으로부터 해방될 것이 전제가 된다. 이른바 칸트의 '무관심적 태도'(Disinterested attitude)이다. 대개의 경우 사람들은 의식적이건 무의식적이건 작품 이외의 사항에 지배되어 작품 그 자체와의 순수한 감정 소통을 방해당하고 있다. 가령 제목을 보고 그에 대한 사실관념을 굳이 찾으려고 애쓰는 따위가 그러한 경우의 한 예이다. 인상파 이후의 미술의 독립은 그러한 미술 외적인 요소 — 철학적 관념, 문학적 내용 등 — 와 절연한 데서 이루어져 왔다.

둘째는 500여년 동안 이어온 "구질서의 관습"과 "고전문법"의 (미술의) 낡은 외투를 벗어던지고 우리가 사는 시대와 그 시각체험에 적극적이어야 한다. "구질서"의 고집은 다음 셋째 요인과 함께 추상미술 이해에 대한 직접적인 방해 요소가 되고 있다. 그림자는 반드시 검은 색조로, 사과는 반드시 둥글게… 이것은 자연묘사의 고전문법에서 익어온 관습이요, 그 이상으로 현상계에 대한 물리적 척도이다.

그렇기에 그것은 그만큼 우리의 시각체험을 구속하고 있는지도 모른다. 그러나 미술이 그러해야 한다면 그것은 이미 100년 전에 발명된 사진기가 대행해오고 있지 않는가! 자연묘사와 그 기술이 미술이었던 시대는 지났다. 이제 인간 스스로가 형태를 창조하고 색채의 언어에 귀 기울이는 것이다. 현대미술의 순수성과 자율성을 부르짖으면 짖을수록 비현실적(추상의) 세계로 기울어질 수밖에 없다. 더구나 예술은 아무

리 하여도 현실 그 자체는 아니다. 그림 속의 풍경이 아무리 아름다워도 가볼 수 없으며, 소설 속의 주인공이 아무리 훌륭해도 자기의 연인이 될 수 없듯.

셋째는 새로운 조형언어와 그 문법을 익혀야 한다는 점이다. 우리가 조형의 "구질서"에서 벗어나면 날수록, "새 질서"란 이미 독립된 조형언어와 그 문법에 의해 빚어지는 순수조형의 세계이다. 여기서는 색과 형태가 스스로의 리듬과 멜로디, 하모니를 가지고 노래하고 있는 것이다. 슈미트(G. Schmidt)가 "인상파 이후의 회화는 '말하는' 그림이 아니라 '노래하는' 그림이며, 화가로 하여금 음악가이게 한다"고 말한 것도 이 때문이다.

이러한 사정은 현대미술의 경우뿐만 아니라 여타 예술에서도 마찬가지이다. 음악사가(音樂史家) 베커(P. Bekker)는 약 반세기 전에 일반 대중이 현대음악을 이해·소비하지 못하는 원인의 하나는, 그들이 귀에 익어온 모차르트(W. A. Mozart)나 베토벤 등 고전음악의 음표상(音表象)을 고집하기 때문에, 그와는 다른 현대음악의 음표상을 이해하지 못하기 때문이라고 말하면서, 만일 모차르트나 베토벤이 현대에 살고 있다면 그들 역시 오늘날 우리가 난해하다고 하는 것에 유사한 음악을 작곡했을 것이라고 말하였다.

시대는 언제나 전진할 뿐 후퇴를 모른다. 그에 따라 인간의 사고방식과 감성적 양상도 항상 새로워지게 마련이다. 그런데 기이하게도 예술의 세계에 있어서 대중은 애써 "구질서" 속에 안주하려드는 반면 예술가는 괴롭고 험난한 길을 개척하고 있다. 그러므로 대중이 그 속에서 안주하고 있는 한 그들은 시종일관 새로운 예술에 맹목하며 따라서 양자 사이의 갭은 메워질 길이 없다.

가세뜨(J. O. Y Gasset)는 현대의 이러한 새로운 예술을 일컬어 "예술

가의 예술"(Artistic art)이라고 말하고 있다. 그것은 현대예술이 예술가
만의 전유물이라는 뜻이 아니라 오늘날의 예술이 누구에게나 이해되기
에는 너무도 자기 목적적이기에 그것을 이해하기 위해서는 그만한 노
력과 참여가 뒤따라야 한다는 의미이다.

「효대학보」 1969. 2. 27.

예술의 비인간화 (1)

현대예술의 난해성에 관한 미학적 고찰 ─ 오르떼가 이 가세뜨

　도대체 현대예술이란 무엇인가? 현대예술은 왜 이해하기 힘든 수수 께끼가 되어가고 있는가? 그러한 예술도 과연 인간생활에 기여한단 말인가? 이러한 일련의 의문은 우리 누구나가 현대예술에 대해 가지는 일반적인 의문이요, 동시에 불평이다.

　이 문제에 대해 일찍이 미학적인 진단을 가한 것이, 오르떼가 이 가세 뜨의 「예술의 비인간화」(Dehumanization of Art)이다. 이 글이 쓰인 것은 1925년이었지만 여기서 그가 밝혀낸 요소는 오늘날의 서구예술에서도 여전히 핵심을 이루고 있다 하겠으며, 더욱이 이 논문은 그후 여러 학자들의 현대예술 진단에 선구가 되었다는 점에서 주목을 끌어왔다.

　그는 현대예술이 난해하게 된 것은 한갓 변덕이나 우연적인 현상이 아니라 숙명적이라고 전제하면서 19세기의 예술이 대중적이요, 인간구 제(救濟)의 거창한 임무를 띠고 전개되었던 것과는 달리, 20세기의 예술은 그러한 심각성으로부터 인간을 해방시켜 "명징한 예술의 왕국"을 지향하는 데 있다고 말한다. 따라서 그것은 미적 감수성에 뛰어난 소수 인에게 전유(專有)되게 마련이며, 그래서 현대예술은 그 본질부터가 비

㉖대중, 반㉗대중적인 성격을 띠고 나타난다고 설명한다. 이러한 진단은 그후 각 전문 분야의 학자로부터 반박을 받기도 했지만, 현대예술의 난해의 요인을 '비인간화'(예술의 순수화)란 관점을 통해 조명했다는 점이 높이 평가되고 있다. 그러므로 그의 이러한 이론은 우리가 현대예술을 이해하는 데 적지 않은 시사를 던져주고 있다는 점에서 여기 그 일부를 옮겨 싣기도 했다.

필자 오르떼가 이 가세뜨(Ortega y Gasset, 1883~1955)는 오랫동안 마드리드대학에서 철학을 강의한 스페인의 세계적인 철학자요, 문명비평가이기도 하다.

그리고 이 글은 멜빈 레이더(Melvin Rader)가 편찬한 『A Modern Book of Esthetics』(New york: Holt, Rineholt & Winston 1966)에서 번역한 것이며, 부제는 역자가 임의로 붙인 것임을 부기해둔다.

역자(譯者)

예술가의 예술

새로운 예술(new art)이 누구에게나 다 이해될 수 있는 것이 못된다 함은, 그것을 창조하는 충동이 본질적으로 인간에게 적합하지 않다는 것을 의미한다. 그러한 예술은 보통 사람들의 취향에 맞는 것이 아니며, 보통 사람보다 월등하다고는 할 수 없지만 적어도 그들과는 다른 특별한 계층에로 향하는 예술이라는 것은 부인할 수 없다.

이 문제를 고찰함에 있어 미리 밝혀두어야 할 것이 있다. 그것은 "도대체 사람들은 무엇을 가지고 미적 기쁨(aesthetic pleasure)이라 부르는가" 하는 점이다. 이를테면 사람들이 연극을 보고 좋다고 말할 때 그들

마음속에서 일어나는 것은 무엇인가? 그 대답은 빤하다. 어떤 극(劇)이 재미있다는 것은 그들의 관심이 눈앞에 전개되는 인간의 운명에 쏠리기 때문이다. 즉 극중 인물의 사랑, 미움, 슬픔, 기쁨 등에 감동되어 극중 인물이 마치 실재의 인물이기나 한 것처럼 그들 속에 빨려들어 동화된다. 그래서 사람들은 가공의 인물을 실재의 인물로 착각하게 해주는 예술작품을 보고 "좋다"고 말한다.

서정시를 읽을 때 시인의 배후에 있는 인간의 사랑과 슬픔을 찾으려 하고, 그림을 볼 경우엔 그들과의 생활이 마냥 즐거우리라 생각되는 남녀가 그려져 있을 때 흥미를 느끼며, 풍경화의 경우는 거기에 그려져 있는 실재의 풍경이 참으로 아름답고 정취가 있기에 꼭 가보고 싶은 충동을 느낄 때 그 풍경화가 "아름다워" 보일 것이다.

이것은 대부분의 사람들에게 있어 미적 기쁨은 그들의 일상생활 속에서 가지는 심적 운동과 본질적으로 다를 바 없는 정신적 태도임을 의미한다. 미적 기쁨은 일상적인 정신적 태도에 비하여 공리적인 면이 적고, 강도는 한결 짙되 고통스러운 결과가 수반되지 않는다고 하는 비(非)본질적인 성질에서 다를 뿐이다. 그리고 예술이 표현하고 있는 대상은 일상생활에서 나타나는 것과 동일한 것, 즉 인간과 그 감정(passion)이다.

그러므로 보통 사람들은 예술을 흥미 있는 각가지 인간사와 접촉시켜주는 수단의 앙상블이라 생각하고, 그래서 예술 본래의 형식 — 허구, 환상 등 — 이 인간의 형상과 상황에 관한 인식과 충돌하지 않는 한에서 그것을 받아들인다.

그런데 예술작품 속에서 순수한 미적 요소가 우세하여 존(John)이나 메리(Mary)의 이야기를 이해할 수 없게 되면, 그때는 그만 당황하여 극이나 소설 또는 그림을 보면서도 어쩔 줄 모른다. 이 반발은 당연하다.

왜냐하면 그들은 외적인 현실(reality)에 대한 실제적인 태도, 즉 감동을 받고 나서 열중하게 되는 태도 이외의 태도에는 습관화되어 있지 않기 때문이다. 그러한 정서에로 끌어주지 않는 예술작품을 그들은 이해할 수가 없는 것이다.

여기서 명백히 이해해두어야 할 점은 예술작품이 표현하고 있는 인간의 운동(運動)을 함께 기뻐하고 괴로워한다는 것은 진정한 예술 향수(享受)의 기쁨과는 거리가 멀다는 점이다. 더욱이 작품 속의 인간적인 요소에 공감한다는 것은 엄밀한 의미의 미적 기쁨과는 원리적으로 모순된다.

이것은 매우 간단한 시각상의 문제이다. 우리가 어떤 물체를 보려면 시각기관을 알맞게 조절해야 한다. 시각의 조절이 정확하지 않으면 물체가 흐려 보이거나 전혀 보이질 않는다. 우리가 지금 유리창을 통해 정원을 바라보고 있다고 상상해보자. 이때 우리는 시선이 유리를 통과하여 꽃과 잎사귀에 가닿도록 눈을 조절할 것이다. 시각의 초점이 정원이기 때문에 우리의 시선은 유리를 의식하지 않고 똑바로 거기로 향할 것이다. 유리가 맑으면 맑을수록 그만큼 유리를 덜 의식할 것이다. 그런가 하면 이번에는 정원으로부터 주의(主意)를 빼돌릴 수도 있다. 즉 시선을 후퇴시켜 유리에다 그것을 고착하면 된다. 그러면 정원은 사라지고 그 대신 유리에 달라붙은 것 같은 색채 덩어리만을 볼 수 있을 것이다.

그러므로 정원을 보는 것과 창유리를 보는 것과는 두개의 상반된 작용이다. 즉 하나가 다른 하나를 거부하며 쌍방은 제각기 다른 시각 조절을 요구한다. 이와 마찬가지로 예술작품 속에서 존과 메리 혹은 뜨리스딴과 이졸데(바그너의 동명 악극의 주인공들)의 운명에 감동되기를 바라는 나머지 자기의 정신적 지각을 거기에다 조절하려는 사람은 예술작품을 온전하게 감상할 수가 없을 것이다. 이러한 사람들에게는 뜨리스딴

띠찌아노「카를 5세의 기마상」,
1548년.

의 불운이 오직 실재적인 것으로 받아들여지는 한에서만 감동을 줄 것
이다. 그 반면 예술적 대상은 그것이 실재적이 아닌 한에서만 예술적일
수가 있다. 띠찌아노(V. Tiziano)가 그린 「카를 5세의 기마상(騎馬像)」
을 감상하려면, 진짜 생존하고 있는 카를 5세를 화면 속에서 보려고 해
서는 안되며 이미 알고 있는 실재의 영상 대신 픽션을 보아야 하는 것이
필수조건이다. 초상화의 모델인 인물과 그 인물을 그린 초상화는 전혀
다른 두개의 대상이며 따라서 우리는 둘 중의 하나에 관심을 갖게 된다.
전자에서 우리는 카를 5세와 "함께 살며" 후자에서는 그러한 것을 예술
적 대상으로 "관조하는" 것이다.

　그런데 예술작품이라는 투명한 유리에 주목할 수 있는 사람은 그다
지 많지 않다. 그 대신 그들은 그것을 통과하여 작품이 나타내는 인간적

인 사실(reality)에 열중한다. 만일 그들을 보고 그 인간적인 사실에서 잠시 떠나 예술작품 그 자체에 주목해보라고 권한다면, 그들은 그런 것은 보이지 않는다고 대답할 것이다. 그도 그럴 것이 그들은 거기에서 어떠한 인간적인 사실도 볼 수 없는 대신 단지 예술의 투명성(순수한 요소)을 볼 뿐이기 때문이다.

19세기에 있어서 예술의 추이는 지나치게 불순(不純)했었다. 이 시기의 예술가들은 순수한 미적 요소를 최소한으로 줄이고 작품의 대부분을 인간적인 사실로써 구성했다. 이런 뜻에서 19세기의 모든 표준적인 예술은 아무튼 사실주의적이었다고 말해야 할 것이다. 베토벤도 바그너(W. R. Wagner)도, 샤또브리앙(F. A. R. de Chateaubriand)도 에밀 졸라(Émile Zola)도 사실주의자였다. 오늘의 시점에서 볼 때 낭만주의와 자연주의는 서로 접근하여 사실적(realistic)이라는 그들 공통의 기반을 드러내고 있다 할 것이다.

이러한 종류의 작품은 일부분만 예술작품이거나 예술의 대상일 뿐이다. 그것을 감상하는 데는 '미적 감수성을 구성하고 있는 본질적이고 투명한 성질'에 자신을 조절해야 할 어떤 능력도 필요치 않다. 인간에 대한 감수성을 소유하고 타인의 근심이나 기쁨에 공감하는 것만으로 충분하다. 따라서 우리는 19세기의 예술이 어찌하여 그다지 인기가 있었던가 하는 사실을 이해할 수가 있다. 즉 19세기의 예술은 예술이 아니라 인간사의 발췌라는 점에서 그만큼 대중적이었다. 종래 서로 다른 두 개의 예술 — 소수인을 위한 예술과 다수인을 위한 예술 — 이 병존했던 시대에는 후자는 언제나 사실적이었다는 것을 기억해야 할 것이다. 예를 들면 중세에 있어서, 귀족과 평민의 두 계급으로 나누어졌던 사회의 이중(二重)구조에 따라 "전통적" 혹은 "이상주의적"인 귀족예술과 "사실적" 혹은 "풍속적"인 서민예술 두개가 있었다.

필자는 여기서 순수예술의 가능 여부를 논란할 필요가 없을 것 같다. 그것은 다분히 불가능하리라고 보지만, 그 이유를 밝힌다는 것은 지루하고 힘든 일이기 때문에 일단 보류하기로 한다. 게다가 그 문제는 우리가 지금 이야기하고 있는 문제에 관해서는 그다지 중요한 것도 아니다. 한데 비록 순수예술이 불가능하다고 할지라도 예술을 순수화하려는 경향이 있음은 의심할 여지가 없다. 이러한 경향은 낭만주의적인 작품과 자연주의적인 작품을 지배해온 인간적인, 너무도 인간적인 요소를 조금씩 배제해갈 것이다. 이 과정에서 작품에서의 인간적인 요소가 무시되어도 좋을 만큼 희박해질 때가 이르게 될지도 모른다. 그때가 되면 우리는 특수한 예술적인 감수성을 지닌 사람만이 이해할 수 있는 예술을 갖게 될 것이다. 그것은 대중을 위한 예술이 아니라 예술가의 예술이며, 민주적인 예술이 아니라 계급(階級, caste)의 예술일 것이다. 이것이 신예술(新藝術)이 사람들을 두 계급으로 ── 그것을 이해하는 사람과 이해하지 못하는 사람, 즉 예술가와 비예술가 ── 나누고 있는 이유다. 신예술은 예술가의 예술이다(현대예술은 전문가의 예술이다).

필자는 신예술의 존재방식을 찬양하는 것도 아니며 구예술의 그것을 비난하는 것도 아니다. 동물학자가 서로 대조적인 두종류의 동물의 특징을 지적하듯이, 이 두 예술이 지닌 각각의 특징을 밝히고 싶을 뿐이다. 신예술은 이미 세계적인 현상이 되어 있다. 최근 20여년 동안에 베를린, 빠리, 런던, 뉴욕, 로마 마드리드의 가장 예민한 젊은이들은 전통예술이 그들에게 전혀 쓸모없는 것이 되었다고 하는, 부정할 수 없는 사실에 주목해왔다. 그뿐 아니라 그들은 그것을 혐오하기까지 하였다. 이러한 사람들에 대해서는 두가지 처치방법을 생각해볼 수 있다. 즉 그들을 총살하든가 아니면 그들이 말하는 것을 이해하려고 노력하든가, 둘 중의 하나이다. 그래서 만일 우리가 후자를 택한다면 그들의 예술관이

매우 이치에 합당한 것임을 알 수 있을 것이다. 그것은 변덕스러운 일시적 착상과는 거리가 멀며, 예술이 지금까지 쌓아온 모든 성과의 필연적인 눈부신 귀결인 것이다. 그러므로 신양식(新樣式)에 대항해서 낡아빠진 구양식(舊樣式)을 완고하게 고집하는 것이야말로 변덕이요 에고이즘이며 헛된 행위이다. 도덕의 경우와 마찬가지로 예술에 있어서도 단지 개인적인 판단에만 의존할 것이 아니라 시대가 요청하고 또 부과하는 것을 승인하지 않으면 안된다. 시대의 질서에 순종하는 것이 개인에게 남겨진 가장 희망적인 선택이다. 비록 그 사람이 신양식을 가지고선 무엇 하나 훌륭한 작품을 창조할 수 없다 할지라도, 다시금 바그너풍의 악극을 작곡하려 하거나 자연주의적인 소설을 쓰려고 한다면 실패할 공산은 더욱 클 뿐이다.

예술의 세계에서 같은 것이 반복되는 것은 조금도 이상하지가 않다. 시대의 양식은 그 넓은 틀 속에 여러가지 다른 형(型)의 작품을 낳는다. 그러나 마침내 그 풍부한 광맥이 소진할 때가 온다. 이것이 낭만주의 및 자연주의의 소설이나 희곡의 운명이었던 것이다.

이 두가지 장르에서 나타난 오늘날의 불모성을 (작가의) 재능의 부족으로 돌리는 것은 너무도 소박한 오류이다. 이들 예술형식으로서의 가능한 형(型)의 구성방식이 개척될 대로 되어 소진해버렸기 때문이다. 이러한 상황 속에서 미발굴 광맥을 찾아내는 재능을 가진 새로운 예술적 감수성의 출현을 맞이한다는 것은 행운이라 하지 않을 수 없다.

신양식을 분석해보면 거기에는 다음과 같은 서로 깊이 관련되어 있는 경향을 보게 된다. 즉 (1)예술로부터 인간적인 사실(human reality)을 제거한다. (2)생존하는 것의 형상을 피한다. (3)예술을 예술 이외의 어떤 것도 아니게 한다. (4)예술을 완전한 유희(遊戲)로 본다. (5)예술의 본질을 아이러니에 둔다. (6)가짜를 경계하고 창작에 세심한 주의를

기울인다. (7)예술을 중요한 가치를 지닌 보편적인 행위로 생각하지 않는다.

다음에는 이들 현대예술의 특징에 대해 간단히 설명해보기로 한다.

현대학(現代學)상의 몇가지 단편

어떤 저명인사가 지금 임종에 처해 있다. 그의 부인이 그 옆에 있고, 의사가 환자의 맥박을 재고 있다.

그 뒤쪽에는 신문기자와 화가의 얼굴이 보인다. 신문기자는 직업상 여기에 왔고, 화가는 우연히 들렀던 참이다.

부인, 의사, 신문기자, 화가 이렇게 네 사람은 동일한 사건을 목격하고 있다. 그런데 한 인간이 임종에 처해 있다는 이 단일한 사건은 이 네 사람에게 각각 다른 양상으로 나타난다. 그 양상이 판이하므로 공통성을 인정하기가 어려울 정도이다. 슬픔에 잠긴 부인과 그 장면을 조용히 응시하는 화가 사이에는 엄청난 거리가 있으므로 차라리 부인과 화가는 두개의 전혀 다른 사건을 목격하고 있다고 하는 편이 더 정확할지도 모른다.

그래서 동일한 현실이라 하더라도 그것이 서로 다른 시점에서 보아질 때 여러개의 현실로 분화된다는 것이 밝혀진다. 그리고 이 여러개의 현실 가운데 어느 것이 참된 진짜 현실인가가 의심스러울 것이다. 그 해답은 어느 경우를 막론하고 임의적임을 면치 못한다.

그에 관한 선택은 각자의 입장에 근거하는 것이므로 이들 현실은 모두 등가적이며, 어느 것이나 그 시점(입장)에서 볼 때는 모두 진짜 현실이다. 따라서 우리가 할 수 있는 일은 각자의 시점을 분류하고 그중에서

가장 보편적이고 자발적으로 보이는 것을 선택하는 일이다. 그렇게 함으로써 우리는 절대적이라고 할 수는 없지만 적어도 실용적이고 규범적인 성질을 갖춘 현실의 개념을 얻을 수가 있다.

임종의 장면에 참석한 네 사람의 시점을 구별하는 가장 확실한 방법은 각자가 처한 입장의 차원, 즉 임종이라고 하는 공통적인 사실로부터 각자가 취하는 정신적 거리를 측정하는 일이다. 부인의 입장에서는 이 거리는 거의 영(零)에 가깝다.

이 통탄할 사건은, 그녀의 가슴을 미어지게 하고 송두리째 점유하고 있기 때문에 그녀의 인격과 일체가 된다. 바꿔 말하면 부인은 그 사건에 휘말려들어 그 일부가 되어 있다.

우리에게 어떤 사건이 관찰된다는 것은, 그 사건을 우리 자신으로부터 멀찌감치 떼어놓음으로써 그것이 우리 자신의 생의 일부이길 바라기 때문이다. 그러므로 부인은 그 장면에 참석하고 있다기보다는 그 일부가 되어 있으며 그 사건을 "관찰"하는 것이 아니라 그 사건 속에 "살고" 있는 것이다.

「효대학보」1970. 3. 11.

예술의 비인간화 (完)

현대예술의 난해성에 관한 미학적 고찰 ―
오르떼가 이 가세뜨

의사는 부인보다는 한결 멀어진 거리에 있다. 그에게 있어서 이 사건은 직업상의 문제이다. 그는 부인처럼 눈앞이 캄캄할 정도가 되어 그 상황 속에 휘말려들지는 않는다. 하지만 직업상의 의무로 해서 그는 이 사건에 신중히 관여해야 한다. 그에게는 책임이 부과되어 있고 그것은 또 그의 의사로서의 명예에 관계될지도 모른다. 그렇기에 그는 비록 부인만큼 전심적(全心的)으로 휘말려들지는 않는다 할지라도 역시 이 사건에 참여하고 있다. 그는 자기의 내심(內心)으로서가 아니라 자기 인격의 직업상의 부분에서 이 사건의 극적인 핵심에 끌려든다. 즉 그는 자기의 애정에서 우러나는 정서에서가 아니라 직업이라는 주변의식에서 우러나는 정서에 의해 그 슬픈 사건을 직접 "살고" 있는 것이다.

다음 신문기자의 시점에 선다면, 우리는 그 고통스런 현실로부터 훨씬 물러나 있음을 알 것이다. 따라서 이 시점에서는 문제의 그 사건과 아무런 감정상의 접촉을 갖지 않는다. 신문기자는 어떤 자발적, 인간적인 관점에서가 아니라 의사와 마찬가지로 직업상 어쩔 수 없이 거기에 와 있다. 그러나 의사는 직업상 사건에 개입해야 하지만 반대로 신문기

자는 직업상 초연해야 한다. 즉 그는 관찰하는 데 그쳐야 한다. 그에게 있어 이 사건은 어디까지나 하나의 장면이요, 나중에 신문 칼럼에 실을 한갓 보도자료에 지나지 않는다. 그는 거기서 일어나고 있는 일에 조금도 동요하지 않는 만큼, 심리적으로는 사건 바깥에 있다. 즉 그는 그 속에 "살지" 않고 그것을 "관찰한다." 더욱이 그는 나중에 이 사건을 독자들에게 어떻게 전하는 게 좋을까를 머릿속에 그리면서 관찰한다. 그는 독자들의 관심을 돋우어 그들을 감동시키고, 가능하다면 그들이 한때 고인(故人)과 두터운 관계에 있기나 했듯 그들을 올려보고 싶을 것이다. 그 순간 그의 뇌리에는 학창시절에 읽었던 호라티우스의 격언 ── "만일 나를 울리고 싶거든 네 자신이 먼저 울지어다"(Si vis me glare, dolendum est primum ipsi ti di) ── 이 떠오를지도 모른다.

호라티우스의 격언을 좇아 기자는 나중에 그것을 기사 작성에 적용할 목적으로 그 기분이 되려고 한다. 이렇게 하여 신문기자는 그 사건 속에 "살 수"는 없지만 "사는 체할 수"는 있다.

끝으로 화가는 냉랭한 태도로 그저 이 현실을 물끄러미 바라볼 뿐이다. 거기서 일어나고 있는 일은 그에게는 아무런 관계도 없다. 말하자면 그는 이 사건으로부터 수십마일이나 떨어져 있다고나 할까. 그의 태도는 순순히 정시적(靜視的)이므로 해서 사건을 매우 불성실하게 관찰한다고까지 할 정도이다. 그렇기에 그는 이 사건이 내포한 비극적인 의미를 알 수가 없고 단지 가시적인 것 ── 명암이나 색채가(色彩價) 따위 ── 만을 주목한다. 화가의 경우, 심리적인 거리는 가장 멀고 감정의 개입은 가장 적은 것이다.

이상의 지루한 분석은 만일 그것이 현실과 우리 사이의 심리적인 거리의 척도에 관한 명백한 이해를 제공해주는 것이라면 그로써 족할 것이다. 이 척도에 있어 근접도(近接度)는 사건에 참여하는 감정의 개입도

를 나타내며 원접도(遠接度)는 우리가 현실의 사건을 객관화하고 그것을 순수한 관찰의 주제로 전환시키는바 현실과의 유리도(流離度)를 나타낸다. 이 척도의 한쪽 끝에 설 때, 우리는 인간, 사물, 사태 등 이른바 "생존(生存)된 현실"이란 측면에 직면하고 다른 한쪽 끝에 설 때는 "관찰된 현실"이란 측면에 맞서게 된다.

　이 견지에 서서 우리는 미학의 본질적인 문제를 취급해야 한다. 이것을 제외하고서는 예술의 생리를, 그 신구(新舊) 여하를 막론하고, 충분히 분석할 수가 없다. 여러가지 시점을 이루고 있는 현실의 제측면 가운데는 다른 모든 측면을 파생시키고 또 그 기초가 되는 하나의 측면이 있다. 그것은 "생존된 현실"(Lived reality)이다. 만약 한 인간의 임종의 고통을 뼈저리게 체험해보지 못했다고 한다면 의사는 그 사건에 무관심할 것이고, 독자들은 그 사건을 보도하는 기자의 연민에 찬 문장을 이해할 수 없을 것이며, 슬픔에 잠긴 사람들에게 둘러싸여 누워 있는 환자를 그린 화가의 그림을 이해할 수 없을 것이다. 그 대상이 사람이건 사실이건 마찬가지이다. 사과의 본래 모양은 우리가 그것을 먹으려 할 때 보는 모양 그것이다. 그밖에 생각해볼 수 있는 사과의 여러가지 모양 — 이를테면 1600년대의 화가가 그린 바로크풍의 장식으로 그려져 있는 형태, 세잔의 정물화에 그려진 형태, 혹은 소녀의 뺨에 비유된 형태 등등은 모두 다소간 사과 본래의 양상을 간직하고 있다. 이와 같이 "생존된" 형태가 남아 있지 않은 그림이나 시는 이해하기 힘들 것이며, 그것은 마치 일상적인 의미를 박탈당한 언어로 짜진 담화(談話)가 무의미한 것처럼 무의미할 것이다. 이것은 현실의 척도상에서는 "생존된" 현실이 우위성을 가지며 그것을 "유일한" 현실로 생각하게 한다는 것을 의미한다. 생존된 현실이란 말 대신 인간적 사실(human reality)이라 불러도 좋을 것이다. 임종의 장면을 태연히 바라보는 화가는 "비인간적"인 것

처럼 보인다. 그러면 인간적인 시점이란 우리가 사태, 사람, 사물과 함께 "사는" 시점일 것이다. 거꾸로 말하면 모든 현실 — 여자, 풍경, 사건 등 — 은 언제나 우리가 그 속에서 "생존하고" 있을 때(그러한 측면을 가지고 있을 때) 인간적이다.

그러면 여기서, 세계를 구성하는 현실의 제상(諸相) 가운데는 이를테면 관념이란 것이 있다는 것을 말해둘 필요가 있다.

우리는 무엇을 생각할 경우, 관념을 "인간적"으로 사용한다. 가령 나뽈레옹에 관해 생각할 경우, 우리는 나뽈레옹이란 이름의 위인을 생각하는 것이 보통이다. 그런데 심리학자는 인간 나뽈레옹을 던져버리고 그 대신 나뽈레옹에 대한 관념을 관념으로서 분석하기 위해 탐구의 목표를 자기 심중(心中)에서 찾기 때문에 보통 사람과는 다른 "비인간적"인 태도를 택하게 된다. 심리학자의 관찰법은 일상생활에서 행해지는 관찰법과는 반대이다. 거기에서 관념은 대상을 생각하기 위한 도구가 아니라 관념 그 자체가 사고의 대상이고 목적이 된다. 다음에서 우리는 신예술에 의한 관념의 "비인간적"인 도치법(倒置法)의 의외의 예를 보게 될 것이다.

예술의 비인간화

현대예술은 무서운 속도로 각가지 방향과 시도를 감행하면서 변모해 왔다.

어떤 작품과 다른 작품과의 차이를 강조한다는 것은 극히 쉬운 일이다. 그러나 이 모든 예술작품 속에서 때로는 그것이 서로 엇갈리는 수도 있다는 것이 긍정될 공통적인 근거를 미리 결정함이 없이, 그 차이점과

특징을 강조한다는 것은 무의미하다. 서로 다른 사물은 그것들을 유사하게 하는 것, 즉 그들 속에 있는 어떤 공통적인 성질에 의해 구별된다는 것을 아리스토텔레스가 이미 가르쳐주었다. 모든 인체는 피부색을 가졌기 때문에, 인간의 피부색은 서로 다르다는 것을 알 수 있다. 종(種, species), 유(類, genus)를 상세하게 열거한 것이며 따라서 종은 다양한 형태 속에 그 공통의 상속재산을 나타낼 때 그 차이점이 이해된다.

필자는 현대예술의 구체적인 동향에는 그다지 흥미가 없으며, 극소수를 제외하고는 하나하나의 예술작품에 대해서는 더욱 그렇다. 그리고 연달아 나타나는 새로운 예술작품에 대한 나의 평가가 누구에게나 다 흥미 있으리라고 생각지 않는다. 예술작품을 칭찬하거나 헐뜯는 데 시종하는 사람은 글을 쓰지 않는 편이 좋을 것이다. 그러한 사람은 실제로 이 어려운 일을 하기에는 적합하지 않은 사람일 테니까. 스페인의 비평가 레오뽈도 알라스(Leopoldo Alas Clarin)가 어느 굼뜬 극작가를 보고 항상 말해왔듯이 그러한 사람은 다른 일에 이를테면 가정을 돌보는 일 따위에 노력하는 편이 훨씬 나을 것이다. 이미 그것을 성취했다면 다른 건설적인 일을 하든가. 중요한 것은 새로운 미적 감수성이 틀림없이 존재한다는 점이다. 이 새로운 감수성은 창작가들뿐만 아니라 감상자들 사이에서도 발견된다. 필자는 앞서 신예술은 예술가의 예술이라고 했는데 여기서 말하는 "예술가" 속에는 작품을 창작하는 사람들뿐만 아니라 작품의 순수한 예술적 가치를 향수(享受)할 수 있는 사람들도 포함된다.

구체적인 동향이나 다양한 개인의 작품에서 현저히 나타나는 바와 같이, 이 감수성은 그러한 각종 경향의 수적(數的)인 그리고 생산적인 원천이다. 그러므로 이 감수성의 성격을 명확히 해두는 것이 중요하다.

그런데 현대의 모든 예술작품의 일반적인 특징을 추구해보면, 현대

예술은 예술을 비인간화하려 하고 있음을 발견한다. 앞에서 필자가 언급한 것을 상기한다면 이 진단(診斷)은 어지간히 정확한 의미를 가지고 있음을 알 수 있을 것이다.

그러면 여기서 신양식(新樣式)으로 그려진 그림(현대회화)과 1860년대의 그림을 비교해보자. 손쉬운 방법으로 우선 그 양쪽 그림이 다 같이 표현하고 있는 동일 대상 이를테면 한 남자, 한채의 집, 하나의 산(山)을 비교하는 데서 출발하자. 1860년대의 화가는 대상이 그림으로 그려지기 이전의 "생존된" 또는 인간적인 사실의 한 부분이었던 모양 그대로를 그림으로 나타내려 했음을 쉽게 알 수 있다. 혹은 그가 본래의 현실보다 더 미묘하고 더 미적으로 표현하려는 의도를 가지고 있었는지도 모른다. 하지만 그의 주된 관심이 닮게 그리는 데 있었음은 부인할 수 없다. 사람, 집, 산 등은 그들에게는 예부터 익어온 친구였기에 곧장 이와 같이 인식되었던 것이다. 그와 반대로, 현대회화에서는 그러한 것을 알기가 어렵다. 그래서 감상자들 가운데는 아마도 현대화가들이 그것을 닮게 그리는 데 실패했다고 생각할지도 모른다. 하기야 1860년대의 그림 가운데 "실패작"이 없지는 않았을 것이다. 즉 그려진 대상과 외계(外界)의 자연대상과의 사이에 상당한 격차를 나타내는 그림이 있었을 것이다. 그러나 비록 그러한 격차가 있었다손 치더라도 전통적인 화가의 실패(닮게 그리지 않았음)는 그 대상들이 "인간적"인 데 있었다. 즉 그것은 닮게 그리려고 노력했지만 실패한 것으로, 이는 마치 세르반떼스가 작중(作中)의 화가 오르바네하로 하여금 "이것은 수탉이다"(『돈끼호떼』 제2부 제3장) 하고 관중에게 설명을 시키고 있는 사태에 비슷하다. 그런데 20세기의 회화에서는 이와 정반대의 것이 일어난다. 즉 "자연적"(자연 = 인간)인 데서 벗어난다는 것이 화가의 솜씨 부족으로 잘못 그린 데 있지 않고 인간적인 대상(현실세계)과는 반대의 것을 의도

한 데 있다. 이들 화가는 서투르게나마 현실에 육박하려들지 않고 오히려 현실을 회피하려고 한다.

그는 대담하게도 현실을 왜곡하고 그 인간적인 측면을 파괴하고 그것을 비인간화하려고 한다. 전통적인 회화에서 표현된 것은 무엇이든 능히 이해할 수 있다. 사실 수많은 영국인들은 「모나리자」에 매혹되었던 것이다. 그런데 현대회화에서 그려져 있는 대상에 대해 이처럼 공감한다는 것은 불가능하다. 현대 화가들은 생존된 현실로서의 제측면을 박탈해버림으로써, 우리를 일상적 세계에로 날라다주는 다리를 부숴버리고 배를 소각해버렸다. 그들은 우리를 난해한 세계 속에 감금해두고 일상적인 인간적 교섭으로써는 불가능한 교섭방식을 가지고 대상과 교섭하기를 강요한다. 그렇기에 우리는 사상(事象)과 함께 살게 하는 일상적인 교섭과는 전혀 다른 새로운 교섭방식을 마련하지 않으면 안된다. 즉 그러한 비일상적인 형상에 적합한 기발한 태도를 창안해내어야 하는 것이다. 자연 그대로의 생활태도를 폐기한 다음에 창안해낸 이 새로운 생활태도야말로 우리가 예술의 이해니 예술의 향수니 하고 부르는 것이다. 이 새로운 태도가 결코 감정이나 정숙(情熟)의 결핍을 의미하는 것은 아니며, 이러한 감정 또는 정숙은 본래의 인간생활의 감정상의 기복에서 보는 것과는 전혀 다른 심적(心的) 구계(區系)에 속하는 것이다. 이들 초사물(超事物, Ultra-object)이 우리 내부의 예술정신에 일깨워주는 것은 제2차적인 정서이다. 즉 그것은 엄밀한 의미에서 미적인 감정(Aesthetic sentiment)이다. 이 새로운 미의식을 초절주의(超絶主義, Ultraism)라 부르는 것이 가장 적절한 명칭일지도 모른다.

그래서 사람들은 사람, 집, 산과 같은 저들 인간적인 형상을 송두리째 걷어치우고 그 대신 전혀 독창적인 형상을 만들어냄으로써 그 목적을 쉽사리 달성할 수 있으리라고 생각한다. 그러나 첫째로 이것은 쉽사

리 실행될 수 있는 게 아니다(삐까소는 몇몇 작품에서 이것을 철저하게 시도했지만 모두 보기 좋게 실패했었다). 아무리 추상화된 장식적인 선(線)이라 할지라도 그 속에는 "자연적"인 형상의 집요한 기억이 도사리고 있는 것이다. 둘째로 —— 이것이 가장 중요한 점이지만 —— 우리가 비인간적이라고 말하는 예술을 포함하고 있지 않다는 것뿐만 아니라 능동적으로 비인간화의 작업을 하기 때문에 비인간적(inhuman)이다. 인간적인 세계로부터 벗어나려는 의도 속에는 괴상한 동식물지(動植物誌)를 실현한다는 "종착점"보다는 인간적인 형상을 파괴한다는 "출발점"에 더 큰 관심을 보이고 있다. 젊은 화가들의 목표는 사람, 집, 산에 전혀 닮지 않은 어떤 것을 그리려는 것이 아니라 가급적이면 덜 닮은 사람, 그 변형을 증명하는 데 필요한 최소한의 본질형태만을 간직하고 있는 집, 그전에 산이었던 것으로부터 마치 뱀이 껍질을 벗듯 기적적으로 불쑥 솟아 오른 원추형(圓錐形), 이러한 것들을 그리려는 것이다. 현대 화가들에 있어서의 미적 기쁨은 "인간적 내용"을 넘어선 그 승리에서 나온다. 그렇기 때문에 그들은 어느 경우에서나 그러한 승리를 구체화하고 교살된 희생물을 사람들에게 보일 필요가 있는 것이다.

"현실"(reality)은 실상 가장 어려운 것임에도 불구하고 보통 사람들은 그것을 벗어나기는 매우 쉽다고 생각한다. 아주 무의미한, 따라서 이해를 강요하지 않는 무(無)내용적인 것을 말하거나 그리기는 쉽다. 가령 다다이스트들이 한 것처럼 아무런 관련도 없는 단어들을 늘어놓는다든가 제멋대로 선을 긋는다든가 하면 될 것이다. 그러나 "자연적인 것"의 모방이 아닌, 그럼에도 불구하고 실체를 가진 것을 구성할 수 있는 것은 천재(天才)에 의해서만 가능하다. 이것은 다다이스트들에 의해 장난삼아 시도되었다. 한데 신예술의 이같은 성과의 적지 않은 기행(奇行)이 유기적(有機的) 원리로부터 부정할 수 없는 설득력을 가지고 파생

하여, 현대미술이 하나의 통일된 유의의(有意義)한 운동이라는 것을 증명하고 있는 점은 실로 흥미롭다.

"현실"은 언제나 자기로부터 예술가가 탈주하는 것을 방지하기 위해 숨어서 지키고 있다. 더욱이 얄미운 것은 "현실"은 천재의 탈주를 예상하고 있다는 것이다. 그렇기 때문에 탈주를 성취하려면 노회한 책략이 필요하다. 현대예술가는 율리시스의 경우와는 반대로, 페네로페(율리시스의 아내)로부터 도망쳐서 시르세의 황홀한 왕국을 향해 암초 사이를 항해하지 않으면 안될 것이다. 일순(一瞬)이나마 그가 복병(伏兵)하고 있는 "현실"의 눈을 피하는 데 성공했다면 그때, 우리는 용(龍)을 퇴치하고 밟고 선 성(聖) 조르조나 된 듯한 오만한 예술가의 저 제스처를 눈감아주자.

이해에의 초대

19세기에 호감을 샀던 예술작품 속에는 언제나 "생존된 현실"이 그 중핵(中核)을 이루고 있었고 이 생존된 현실이 곧 미적인 실재로 간주되었다. 그것을 소재로 하여 예술은 작용을 개시하며 그 작용의 목표는 인간적인 핵심에 품위를 더하고 거기에다 수식(修飾)과 광휘평정(光輝平靜), 반향을 부여하는 것이었다. 대부분의 사람들에게 있어 예술작품상의 그러한 구조는 가장 자연스럽고 또 하나의 가능한 방식이었다. 그들에게 있어서 예술은 인생의 거울이요, 하나의 기질을 통해서 본 자연이요, 인간 운명의 재현 등이라고 생각되었다. 그러나 젊은 예술가들은 그에 못지않은 깊은 확신을 가지고 정반대의 이론을 주장한다. 미래는 언제나 젊은이의 주장이 정당할 터인데 어찌하여 늙은이들이 빈사(瀕死)

의 고함소리를 칠 필요가 있을 것인가. 분개하여 소리치지 않는 게 좋지 않겠는가. 레오나르도 다빈치(Leonardo da Vinci)는 "비난의 소리 높은 곳에 참된 과학은 없다"고 했으며 철학자 스피노자(B. Spinoza)도 "한탄하지 말고 노여워하지 말고 이해하라"고 하면서 우리들을 훈계하지 않았던가.

가장 확고하고 의심할 나위 없는 신념도 때로는 가장 의심스러운 법이다. 그것은 우리를 제한하고 경계를 치고 감옥을 만든다. 능력의 범위를 넓히려는 불굴의 열망이 없다면 인생은 하찮은 것일 게다. 인간의 삶은 보다 충실히 살려는 열망에 비례한다. 통속적인 시계(視界)에 머물기를 고집하는 것은 노쇠(老衰), 즉 생존 에너지의 쇠퇴를 뜻한다 우리의 시계는 생리적인 세계의 연장이고 유기체의 일부이기에 생명이 왕성한 시계는 확장되고 우리 호흡의 리듬과 일치되어 탄력 있게 파동칠 것이다. 그 반면 시계가 외피(外皮)에서처럼 굳어진다는 것은 늙어서 노쇠하기 때문이다.

예술작품은 뮤즈(예술가)에 의해 화장(化粧)하여진 인간적 중핵(中核)으로 이루어져야 한다고 아카데믹한 사람들이 생각하는 것처럼 그렇게 명백한 것은 아니다. 이러한 생각은 무엇보다도 예술을 화장품으로 보려는 데 있다. "생존된 현실"의 지각과 예술형식의 지각은 앞서 설명한 바와 같이, 우리 지각기관의 서로 다른 조절을 요구하기 때문에 본질적으로 모순된다. 그러므로 이중의 시각(Dsadle salnce)을 요구하는 예술은 사팔뜨기의 예술일 것이다. 19세기의 예술은 더러 그러했다. 그러한 예술작품은 평범한 예술성을 나타내는 작품과는 다르며, 취미사(趣味史)에 있어서도 가장 변태적인 종류의 예술이었다. 위대한 작품을 낳은 시대는 그 어느 시대를 막론하고 "인간적인 내용"을 창조의 중심에 두지 않으려고 했었다. 그리고 10세기의 예술 감수성을 지배했던 배

타적인 사실주의(realism)의 지상명령은 미의식의 진화상 유례없는 변종으로 기억되어야 할 것이다. 그러므로 새로운 예술사상은 외견상으로는 터무니없는 것처럼 보이지만 적어도 어느 점에서는 예술의 왕도에 복귀하는 것이라고 생각된다. 왜냐하면 이 왕도란 "양식(樣式)에의 의지"(the will to style)이기 때문이다. 그러니까 양식의 창조(stylization)란 현실을 변형하는 것이고 비현실화(derealize)하는 것이다. 양식의 창조는 곧 비인간화(dehumanization)를 의미하며, 반대로 현실을 비인간화하지 않고 양식을 창조할 수는 없다. 한편 사실주의가 예술가로 하여금 사물의 형상(현실)에 순응하기를 바라는 것은 양식의 창조를 포기하라고 권하는 것이다. 수르바란(F. de Zurbarán, 1598~1664, 스페인의 자연주의 화가)의 열렬한 찬미자들은 적절한 표현을 찾지 못한 나머지 이 화가의 작품에는 '성격'이 있다고 말한다. 이와 마찬가지로 루커스(J. S. Lucas, 1849~1923, 영국의 화가), 소로야(Joaquín Sorolla y Bastida, 1863~1923, 스페인의 화가), 디킨즈(C. Dickens, 1812~1870, 영국의 소설가), 갈도스(B. P. Galdos, 1842~1920, 스페인의 소설가)의 작품의 특징도 양식이 아니라 성격이다. 이와는 달리 18세기의 예술가는 성격이 없는 대신 노련한 양식을 창조했던 것이다.

『효대학보』 1970. 3. 21.

고야 회화에서의 민중성*

1

스페인의 근대 화가 고야(Francisco de Goya y Lucientes, 1746~1828)는 그의 유명한 그림 「나체(裸體)의 마하」(La Maja desnuda)에 얽힌 전설적인 이야기로 인하여 널리 알려져 있다. 이 그림은 「착의(着衣)의 마하」(La Maja vestida)와 대폭(對幅)을 이룬 작품으로 그의 역량이 십분 발휘되어 있는 걸작품에 속한다. '마하'(Maja)란 고야가 살던 시대 스페인의 멋쟁이 여성의 모드(mode)를 뜻하며 고야는 그러한 마하와 마호(Majo, 멋쟁이 사내), 즉 18세기 스페인 귀족사회의 로꼬꼬적인 풍속을 많이 그렸었다.

당시 스페인의 제일가는 마하였던 알바(Alba) 공작부인이 한때 고야의 패트런이었다는 사실로 미루어 그녀가 이 그림의 모델이었을 뿐 아니라 고야와의 사이에 모종의 관계가 있었을 것이라는 억측이 하나의

* 이 논문은 1991년도 교비연구비 지원에 의해 작성된 것임.

전설을 낳게 했다.

이들 사이에 과연 모종의 관계가 있었는지는 수수께끼로 남아 있지만, 고야가 이 두 작품에서 그리고자 했던 것이 로꼬꼬적인 취미 이상의 것이었다는 점은 확실하다. 고야의 전기(傳記) 작가 리온 포이히트방거(Lion Feuchtwanger)도 이 점을 지적하여, 이 두 작품이 단지 옷을 입고 있다거나 옷을 벗고 있다는 구별을 넘어 육체 그 자체의 표정의 변화를 나타내고 있다고 말하면서 인간의 삶을 이루고 있는 진짜 요소는 "행복-불행이라는 이중의 실체"이며 그밖의 것은 모두 부차적인 의미에 불과하다고 적고 있다.•

이렇게 보면 이들 작품의 모델이 알바 공작부인인가 아닌가, 혹은 여자의 육체의 양면성을 과연 나타내고 있는가 아닌가 하는 통속성을 떠나 고야가 확실히 행복을 갈망하는 모종의 기아(飢餓) 상태와, 행복이 가져다주는 포화(飽和) 상태를 육체를 빌어 나타내었다고 볼 수 있을 것이다.

한 젊은 여자의 육체를 통해 "행복-불행"의 양극을 표현하려고 했다는 것은 비록 그것이 심리적인 것 이상의 무엇을 상징하고 있다 할지라도 그 한계가 뚜렷하고 고야가 이에 시종했다면 그를 하나의 지식인 화가로 내세우는 일 자체가 여간 궁색한 일이 아닐 수 없을 것이다.

그러나 우리는 여기서 저 유명한 그림 「5월 2일의 봉기」와 「5월 3일의 총살」의 작자가 고야였다는 점을 상기할 필요가 있다. 이 두 작품은 나뽈레옹의 스페인 침략에 항거하여 일어선 스페인 민중들의 투쟁과 침략군이 이들을 무참하게 처형한 역사적 사건을 다룬 불후의 명작으로 고야의 또다른 일면을 대표하고 있다. 「나체의 마하」와 「5월 3일의

• L. Feuchtwanger, *Goya*, 1951, 16면.

고야 「나체의 마하」, 1795~1800년.

「총살」이 동일한 작가의 것임을 알 때, 그리고 주제 면에서 전자와 후자 사이의 엄청난 간격을 발견하게 될 때 우리는 고야라는 한 인간에 대해 새삼 당황하지 않을 수 없다. 이를 어떻게 이해해야 좋을 것인가?

2

고야는 18세기 스페인의 궁정화가였다. 따라서 그는 직업상 왕가나 귀족들의 초상화를 제작해야 했고 이들의 취향에 맞는 로꼬꼬적인 풍속화를 그렸으며 성당의 벽화도 그렸다. 그러나 그는 프랑스혁명 후 피레네산맥 저 너머 밝아오는 "이성(理性)의 세기(世紀)"에 눈뜸으로써 아직도 중세의 몽마(夢魔)들이 득실거리는 스페인의 현실을 목격할 수 있었고, 이를 증언하고 구축하기를 서슴지 않음으로써 위대한 지식인일 수가 있었다. 고야는 두세기에 걸쳐 살며 자기 시대의 역사를 몸소 체험했을뿐더러 육체상으로도 쓰라린 고통을 겪어야 했다. 그의 예술의 진

폭이 크고 다양한 것도 이에 기인하지만 그러나 그 속에는 한 국민 생활의 전체 모습이 반영되고 있다는 점에서 어느 작가와도 구별된다. 어떻든 한 사람의 참된 예술가, 지식인으로서의 고야를 추적하기 위해서는 당시 스페인의 사회상과 그에 맞서 싸우고 갈등하는 그의 모습을 구체적으로 살펴보아야 할 것 같다.

프란시스꼬 데 고야는 1746년 사라고사 근처의 한 한촌(寒村)에서 태어났다. 13세 때 사라고사의 화가 호세 루장(José Ruzan)의 아틀리에에 들어가 도제생활을 하며 화가가 되는 데 필요한 기초 실습과 지식을 익힌다. 4년 후 마드리드에 가서 왕립미술아카데미에 응시하였으나 실패하고 3년 후의 응시에서도 다시 실패, 그래서 동향 출신의 선배 화가 프란시스꼬 바이에우(Francisco Bayeu)의 아틀리에에 들어가 그의 밑에서 일을 하게 된다. 그는 투우, 사냥, 서민적인 축제에 열을 올리는 직정적(直情的)이고 솔직한 성격의 소유자였는데, 특히 마드리드에서의 실패와 뜨내기 시절에는 난폭한 젊은이로서 여러차례 상해 사건을 일으켰고 한때는 로마에까지 도망치기도 했다고 전한다.[•]

젊은 시절의 실패와 방랑 그리고 혹독한 가난은 그로 하여금 불굴의 투지를 단련하게 했을 뿐만 아니라 폭넓고 현실적인 인간으로 성장하게 하였다. 25세가 되던 해 고야는 한 사람의 독립된 화가로서 향리 사라고사에 가서 활약하기 시작한다. 3년 후에는 왕립 타피스리(tapisserie) 공장의 하도(下圖)를 그리는 화가로 임명되어 다시 마드리드에 가며 그곳에서의 업적을 인정받아 미술아카데미 회원으로 선출된다.

그동안 그의 처형 바이에우와의 충돌, 그의 작품을 이해하지 못하는 귀족으로부터의 굴욕, 그의 명성을 시기하는 동료 화가들의 음모, 아카

• F. J. Sanchez Canton, 日本版「ゴヤ論」, 美術出版社 1972, 36~37면.

데미 회화부장(繪畵部長) 선거에서의 참패 등 숱한 고난을 겪으면서도 점차 마드리드의 넓은 세계로 파고들었고 까를로스 3세로부터 궁정 초상화가로 임명된다.

까를로스 3세 치하의 마드리드는 로꼬꼬의 마지막 난숙(爛熟)을 구가하며 축제와 유희, 가면극, 투우, 사랑놀이 등 향락으로 지새우던 시절이었다.

이 시기까지의 고야는 왕과 귀족들의 초상화 제작과 로꼬꼬적인 풍속화 그리고 타피스리의 하도 그리기에 몰두하는 한 사람의 직업화가에 지나지 않았다. 1789년 그의 나이 43세 때, 까를로스 4세가 즉위하자 고야는 정식으로 궁정화가에 피임(被任), 그의 지위를 보장받는다. 그리하여 자신의 거친 성질을 억제하고 "확고한 이념을 가지고, 인간이 지녀야 할 위엄 같은 것을 갖추며" 직무에 충실하려고 애쓴다. 그러나 이 시기를 전후하여 고야는 하나의 전환(轉換)을 나타내기 시작한다.•

오르떼가 이 가세뜨(Ortega y Gasset)에 의하면, 그때까지 한갓 환쟁이에 지나지 않았던 그가 당돌하게도 알바 공작(公爵)과 같은 가장 신분이 높은 귀족들과 사귀며 한편으로는 계몽사상의 지지자인 진보적인 지식인, 정치가들도 알게 된다. 이들을 통해 루쏘(J. J. Rousseau)나 볼떼르 혹은 프랑스 백과전서파의 서적을 접하게 된다. 이들 서적은 당시 스페인의 종교재판에 의해 금서로 지정되어 있던 것들이다. 이리하여 고야는 식물적인 삶에서 벗어나 지식인으로 성장하며 자기 주위의 부조리와 스페인의 현실에 눈을 돌리기 시작한다.•• 이에 대해 오르떼가는 다음과 같이 적고 있다.

• E. Fischer, *Auf den Spuren der Wirklichkeit*, Hamburg: Rowohlt 1965, 160~61면.
•• 같은 책 162면.

고야는 순수하게 서민적이라 불리었던 테마를 그리기 시작하였다. 바로 그가 순수하게 서민주의자이길 완전히 그만둠으로써 말이다.•

3

고야의 생애와 예술에 보다 큰 전환점을 이룬 1792년, 그는 원인 모를 중병을 앓았고 병이 나았을 때에는 완전히 청력을 상실, 귀머거리가 되고 말았다.

이후부터 그는 되도록 사람과의 접촉을 제한하며 패시믹한 환상 세계에 빠져들며 대낮에도 이성을 위협하는 갖가지 환상들을 보고는 하였다. 청력의 상실은 그로 하여금 점차 내면의 세계로 향하게 하여 「화재(火災)」「마녀들의 주문」「정신병원」 등의 환상적이고 극적인 작품을 그리게 되었다. 이 무렵 고야는 한 친구에게 보낸 편지 속에 다음과 같이 적어놓고 있다.

나는 내 불행에 대한 고통으로부터 벗어남으로써 왜곡되었던 상상력을 활발하게 하고 또 내 병을 치료하는 데 든 무거운 비용의 일부나마 충당하기 위해 일련의 작품을 제작하고 있다. 여기서는 아무런 감흥도 발견도 없는 주문화 제작에서 늘 제외되어야 했던 나 자신의 눈을 회복할 수 있을 것이다.••

• 오르떼가 이 가세뜨 「고야론(論)」, 장선영 옮김, 『독서생활』 1976년 10월호, 73면.
•• M. Stearns, *Goya and His Times*, Paris: Franklin Watts Inc. 1966, 51~52면.

고야「로스 까프리초스」 43번, 1799년.

이때를 전후한 약 4년간에 걸쳐 제작한 일련의 작품이『로스 까프리
초스』(Los Caprichos, 변덕)이다.『까프리초스』는 모두 80점의 그림으로
된 동판화집(銅版畵集)으로 그 내용은 중세의 잔재가 뿌리 깊이 남아 있
는 스페인의 사회적 모순을 통렬하게 비판하고 풍자한 것들이다. 무지
(無知), 에로티시즘, 상류계급 비판, 마법(魔法), 해학의 다섯개의 주제와
그 변주로 구성되어 있으며, 그림마다 스스로 우의(寓意)를 해석한 주를
붙여놓고 있다. 예컨대「이성이 잠들면 괴물들을 낳는다」는 작품은 한
화가가 낮잠을 자고 있고 그 주위에는 올빼미, 박쥐, 괴물들이 악몽과
같이 우글거리고 있는 그림이다. 이 그림에서 고야는 당시 스페인의 모
든 사회계층을 지배하며 그들을 파멸시키고 있는 갖가지 요귀와 미신,
불합리를 폭로하고 있다.•

「이제 시간이다」라는 그림은 승려들이 난행(亂行)을 다하고 지친 나머지 하품을 하고 있는 장면을 그려놓은 것이다. 여기에다 고야는 다음과 같은 주석을 붙여놓았다.

새벽이 가깝다. 자 마녀, 요귀, 유령들이 돌아가실 시간이다. 이것들이 어두워진 다음 모습을 나타내는 것은 좋다. 그러나 낮에 이들이 어디에 숨어 있는가는 아무도 모른다. 만일 누군가가 그러한 괴물들을 잡아 아침 10시까지 우리에 가두어놓을 수만 있다면 뿌에르따델솔(Puerta del Sol) 광장에서 구경시키는 것만으로 한 재산 톡톡히 벌 테지.••

종교재판의 위선을 비판한 「이 오욕(汚辱)!」은 참회복을 입고 죄수 모자를 쓴 창녀가 고개를 떨군 채 종교재판의 판결문에 귀 기울이고 있는 그림인데 그는 "빵과 버터를 위해 기꺼이 그리고 열심히 사회에 봉사한 용감한 여자를 이렇게 취급하다니 치욕이다!"라고 덧붙여놓았다.•••

이밖에도 그는 마녀재판과 승려의 횡포 그리고 무지와 인습이 빚어내는 사회의 단면을 풍자하고 특히 환자의 맥을 짚고 있는 당나귀, 법관석에 나온 올빼미, 눈과 귀를 막는 종교재판 등을 신랄하게 풍자함으로써 지배기구를 공격하고 있다.

『까프리초스』가 출판되어 나오자 고야는 종교재판소에 불려갔고 그의 동판화집은 곧 판매금지 처분을 당했다. 이 판화집에 대한 당시의 세평은 그의 유화작품을 훨씬 능가할 정도였다고 하는데 그 이유는 내용도 내용이려니와 대상을 관찰하고 형상화하는 고야의 놀라운 리얼리즘

• E. Fisher, 앞의 책 165~66면.
•• Goya, *Los Caprichos*, New York: Dover publishing 1969, 48면.
••• 같은 책 38면.

정신과 묘사력 때문이 아니었던가 한다. 종교재판소가 겁을 집어먹게 된 이유의 하나도 역시 박진감 있는 묘사력에 있었을 것이다. 『까프리초스』는 지식인으로서의 고야의 실질적인 전진을 나타낸 획기적인 작품이었다. 이후부터 그는 호벨라노스(Jobélanos)와 같은 진보적인 정치인들과 깊이 사귀며 진리와 이성을 신봉하는 계몽주의자로 변모해갔다.[*]

1790년대에 들어서면서 스페인은 드디어 정치적·사회적 위기를 맞게 되었다. 우매한 왕 까를로스 4세는 자기의 왕권과 교회의 안전을 지키기 위해, 궁정과 귀족들의 사치한 생활을 위해 국고를 낭비했다. 그 결과 피레네산맥을 넘어 침입한 프랑스 혁명군에게 굴복, 바젤강화조약을 맺어야 했다.

강화 후 한때는 재상 마누엘 고도이가 융화정책을 취하여 호벨라노스와 같은 진보적인 정치인을 중앙무대에 복귀시키기도 하였으나 고도이는 곧 종교재판소와 결탁하여 진보주의자를 탄압하고 추방하며 반동체제를 강화했다. 고야는 그의 보호자인 호벨라노스, 사베토라 등이 차례로 투옥 또는 추방되고 중세의 몽마(夢魔)들이 되살아난 것을 보았다. 그러면서도 진실과 이성에 대한 그의 신념은 흐려지지 않았다. 그동안 그는 아카데미 회화부장, 다시 수석 궁정화가로 승진하고 있었지만 내심은 정반대의 방향으로 향하고 있었다.[**]

1800년에 제작된 작품 「정신병원」과 「까를로스 4세 일가」가 그것을 뒷받침해주고 있다. 「정신병원」은 귀머거리 상태에서 자기의 의지와 싸우고 있는 자신의 처지를 상징하고 있는 작품이라고도 볼 수 있지만, 그보다도 당시 스페인의 반동체제와 사회상에 대한 깊은 절망감을 표현

* Alfonso E. Perez Sanchez and Eleanor A. Sayre, *Goya and the Spirit of Enlightenment*,(특히 Nigel Glendinning의 Goya's circle) Little Brown Co., 1989, 14~24면 참조.
** E. Fischer, 앞의 책 173~75면.

한 작품으로 보는 것이 더 옳을 것이다. 유화작품인 「까를로스 4세 일가」의 경우 고야의 눈은 냉혹할 정도로 비판적이다. 이 집단 초상화에서는 왕족의 존대나 권위를 분식(粉飾)하기 위한 배려는 추호도 없다. 우매한 까를로스 4세의 얼굴, 권력의 화신 마리아 루이사(왕비)의 맹금에 흡사한 표정, 탐욕적인 페르디난도 왕자의 자세 등이 각 인물의 심리에 육박할 만큼 냉혹하게 그려져 있다. 이 작품이 고야가 수석 궁정화가로 임명되던 해에 그려졌다는 사실을 고려한다면 현실적인 승진과는 반대로 왕가에 대한 그의 비판의식이 어떠했으리라는 것을 짐작할 수 있다. 클링겐더(F. D. Klingender)는 그의 『민주적 전통 속의 고야』에서 다음과 같이 적고 있다.

　　고야의 마음속에서는 이성과 환상이 끊임없이 싸우고 있었다. 『까프리초스』에서 마지막 연필 스케치에 이르기까지 이 갈등의 산물 아닌 것이 없다. 이성의 빛이 어둠을 비치려고 안타까운 싸움을 하고 있던 이 냉혹한 반동의 시대에 취약한 이성에게 생겨난 환상적인 괴물들이 광포하게 이성을 공격했다. 그러한 괴물들에게 결코 압도되지 않았던 데 고야의 위대함이 있다. 그는 깊은 절망 속에 빠져 있을 때조차도 자유의 궁극적인 승리를 믿고 있었던 것이다.●

　　반동체제가 극성을 부릴수록 그는 잠자코 궁정화가로서의 직무에 충실하려고 했다. 그리하여 귀족과 대신들, 그밖의 수많은 초상화를 의무적으로 그렸고 상당한 재산도 모았다. 외적으로는 평온한 생활이었지만 점점 적막을 느끼게 되었다. 호벨라노스의 투옥, 알바 공작부인의 죽

● F. D. Klingender, *Goya in democratic Tradition*, New York: Schocken Books 1968, 121면.

음, 그를 항시 격려해주던 고향 친구 사빠떼르마저 죽고 말아 고야는 귀머거리라는 육체의 감옥 깊이 묻힌 나날을 보냈다.●

1808년, 고야의 나이 62세. 그는 이후로 다시 독창적인 작품을 그리리라고는 꿈에도 생각하지 않았을 것이다. 그러나 정치적 음모에 의해 조국 스페인이 잔학하고 무의미한 전쟁으로 굴러떨어지고, 이 전쟁을 배경으로 하여 고야는 새로운 작품을 낳게 된다. 거기에 그려진 선연(鮮然)한 진실에 의해 고야는 위대한 예술가의 한 사람이 된다.

스페인 국왕 까를로스 4세와 그의 불실한 아내 마리아 루이사, 그들의 장남인 조폭한 페르디난도가 지배권 다툼을 벌인 것이다. 이 싸움에서는 나뽈레옹도 한몫을 했다. 그는 뽀르뚜갈 공략을 구실로 일찍부터 군대를 스페인에 보내고 있었다. 이를 겁내어 국왕은 페르디난도에게 왕위를 물려주었다. 한데 자기를 지지해주리라 생각했던 페르디난도가 나뽈레옹의 사주로 양친과 대결을 하고 나섰다. 피를 피로써 씻는 육친 간의 싸움, 나뽈레옹은 이 기회를 틈타 권력을 잡고 마드리드에 진격을 개시했다.●●

이것은 리처드 시켈(Richard Schickel)의 『고야론(論)』에서 인용한 부분인데 7년전쟁 발단의 사정을 간결하게 기술하고 있다. 마드리드에 진격한 나뽈레옹군은 페르디난도와 까를로스 4세 부부를 각각 꾀어 납치한 뒤 나뽈레옹의 동생 조셉 나뽈레옹을 왕위에 앉혔다. 5월 2일 독립을 부르짖는 마드리드 시민의 봉기가 있었고 체포된 수백명의 시민들은 그날 밤과 다음 날 새벽 마드리드 교외의 쁘린시뻬 삐오(Príncipe Pío) 언덕에서 차례로 처형되었다. 이후 6년간에 걸쳐 점령군의 가혹한 압정

● F. J. Sanchez Canton, 앞의 책 231~35면.
●● Richard Schickel, *The World of Goya*, London, 1968.

과 스페인 민중의 필사적인 항쟁이 되풀이되면서 살육과 굶주림과 죽음이 스페인 전토를 휩쓸었다. 까를로스 4세 부부와 마누엘 고도이는 로마로, 페르디난도는 발렌시아로 망명한 채 스페인의 민중들의 참상을 외면했다. 1812년 웰링턴이 이끄는 영국군에 의해 스페인은 해방되고 중산계급 출신의 자유주의적인 의원들에 의해 민주적인 헌법이 기초되면서 한때 서광이 비치는 듯했다. 그러나 2년 후 발렌시아에서 돌아온 페르디난도 7세는 웰링턴을 업고 귀족과 교회와 결탁하여 이 헌법을 파기하고 자유주의자들을 투옥 또는 추방하여 공포정치를 실시하였다.•

이 엄청난 정세의 와중에서 고야는 역사를 몸소 체험했고 그것이 그의 생애와 예술에 다시 새로운 국면을 열게 하였다. 처음 나뽈레옹이 진격해왔을 때 자유주의자들을 포함한 많은 스페인인들은, 프랑스의 개혁정신의 도래로 환영하였다. 고야 역시 점령군의 피해와 잔학에 대해서는 비판적이었지만 새로 태어난 프랑스의 영향을 받는다는 점에서는 다른 반항자와 같은 태도를 취하지 않았다. 따라서 그는 이른바 '아프란세사도스'(Afrançesados, 프랑스 지지의 스페인 친구)로서 조셉 나뽈레옹의 통치에 협력하여 그들의 초상화를 그려주기도 하였다. 물론 그 사이 '개혁'과 '침략'에 대한 심적 갈등이 없지도 않았지만 그러나 막상 점령군의 횡포와 민중들의 항쟁 그리고 전쟁으로 인한 참상을 하나하나 목격하는 동안 그는 역사의 목격자요, 증언자가 되어갔다. 그리하여 이 전쟁 6년간에 걸쳐 제작한 작품이 연작판화『전쟁의 참화』(Disasters of the war)이다.『전쟁의 참화』는 모두 82점으로 된 동판화집인데, 전쟁 그 자체보다도 점령군의 탄압과 횡포에 대한 스페인 국민의 피어린 저항과 통분(痛憤)을 표현한 작품집이다. 그 내용은 대부분 약탈, 고문, 학살 등

• Alfonso E. Perez Sanchez and Eleanor A. Sayre, 앞의 책(Ane's Freedom in Goya's age) 참조.

으로 되어 있고 어느 것이나 작가 자신의 분노가 깔려 있지만, 그러나 회화적 효과에 부심하거나 감상적인 애국심 또는 적개심에 열광함이 없이 작가의 눈은 잔인하리만큼 냉엄하고 리얼하다. 이밖에도 지배계급의 위선과 부패를 풍자하고 고발한 작품이 함께 실려 있는데 그 때문에 이 판화집은 페르디난도 치하에서는 발표가 되지 못했다.[*]

스페인이 해방되던 해 고야는 프랑스군의 압정에 맞서 싸운 스페인 민중의 영광스러운 항쟁을 길이 남기기 위하여 「5월 2일의 봉기」와 「5월 3일의 총살」을 제작하기 시작했다.

이 역사적 사건이 있던 날, 그는 현장을 직접 목격하며 분노했을 뿐만 아니라 그 장면을 즉시 스케치해두었다고 한다.[**] 전자는 이집트인 기병대에 맨주먹으로 항거하는 민중들의 투쟁을, 후자는 나뽈레옹 점령군대가 삐오 언덕 아래에서 등불을 밝혀두고 총살형을 집행하는 장면을 그리고 있다. 고야는 특히 「5월 3일의 총살」에다 "인간들에게 두번 다시 이런 잔학을 되풀이하지 않도록 전해 남기기 위하여"라는 말까지 덧붙여놓았다.[***] 이 작품은 그후 마네의 「막시밀리안 황제의 총살」, 삐까소의 「한국전쟁(6·25)」의 모델이 되었을뿐더러 역시 삐까소의 작품 「게르니까」와 함께 압제자에 대한 영원한 고발장이 되었다.

페르디난도 7세가 돌아왔을 때 고야를 불러 "너는 사형 또는 추방령을 받아야 마땅하지만 위대한 화가이므로 용서해주기로 한다"고 말했었다 한다. 그는 권력유지를 위해 혈안이 된 나머지 자유주의자들을 마구 투옥하고 추방했으며 게릴라 대장이요 구국의 영웅인 호앙 마르린까지 반역자로 몰아 학살했다. 고야는 위정자의 권력욕, 무능, 위선, 변

• F. D. Klingender, 앞의 책 117~18면 참조.
•• 같은 책.
••• Jose Gudiol, *Goya*, Barcelona: Ediciones Poligafa 1984, 217면.

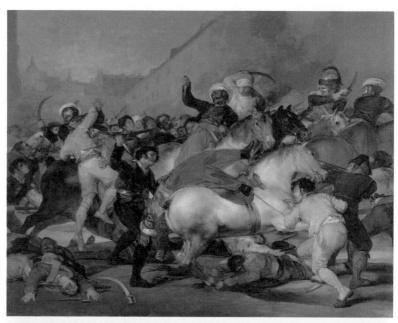

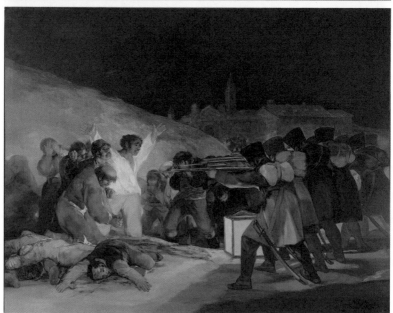

고야 「5월 2일의 봉기」, 1814년(위), 고야 「5월 3일의 총살」, 1814년(아래).

절을 다시 한번 확인하게 되었고 그래서 이후부터 더욱 내면으로 파고 드는 한편 그의 의식은 뚜렷이 민중에게로 향하기 시작했다. 그는 전쟁을 겪는 동안, 스페인의 민중은 학대받으면 받을수록 불굴의 힘을 발휘하는 것을 몸소 보고 알게 되었던 것이다. 그런가 하면 그 민중들은 또한 여전히 미신을 버리지 못하고 산 이시드로(San Isidro)에의 순례를 미친 듯이 되풀이하고 있는 것도 알고 있었다. 그것은 당시 고야의 화면에 때로는 밝고 건강한 형상으로, 때로는 무서운 환상으로 나타났다. 이로부터 궁정화가직을 물러나기까지 그는 궁정과 교회의 주문을 기피하며,「여자 물장수」「대장간」 등 서민들의 삶의 모습을 그리는 한편, 판화집(版畵集)『투우』『속담』을 제작하였다. 『투우』는 빈곤과 억압의 생활에서 해방되기를 바라는 스페인 민중들의 전통적 놀이로서 밝게 그려졌으며,『속담』은 민중 속에 나도는 속담과 갖가지 소문을 풍자한, 말하자면『까프리초스』의 속편에 해당한다. 그러나『까프리초스』에 비해 훨씬 비판적인 의미가 숨어 있다.

1819년 고야는 궁정화가직을 물러났다. 병세의 악화와 현실에 대한 절망감으로 '낀따 델 소르도'(Quinta del Sordo, 귀머거리의 집)라 불리는 자기 집에 칩거하여 주문화(注文畵) 아닌 자기 그림을 그리기에 몰두하였다.「악마의 향연」「새턴」 등 14점의 이들 '검은 그림'은 어느 것이나 전율적인 환상을 재현해놓은 작품이다.「새턴」은 농업의 신(神) 새턴(Saturn)이 자기의 아이를 자기가 먹고 있는 전율적인 내용이다.• 새턴은 로마신화의 주피터의 아버지인데 이러한 신화에 공상과 환상을 맡긴 고야의 심정은 무엇이었을까. 그것은 아마도 스페인 민중들이 자기

• 새턴은 로마신화에서 농업을 관장하는 신으로, 당시 스페인 민중의 대다수가 농민이었던 만큼 농민계급에의 상호갈등·투쟁을 시사.

가 자기를 파괴하고 있음을 비판하려는 데 있었을 것이다. 여기서 우리는 반동정치, 이단(異端) 심문, 전쟁과 살육 등 시대의 불합리에 대한 고야의 분노와 알레고리를 본다.

그는 이밖에도 『전쟁의 참화』에 추가할 두개의 그림을 그렸는데, 그중 하나는 '진리'가 매장당하자 승려들이 이를 둘러싸고 기뻐하고 있는 장면, 다른 하나는 '진리'가 되살아나자 군중들이 놀라 어쩔 줄을 모르고 당황하는 장면이다. 그리고 갈릴레이에서 비롯된 종교재판의 희생자를 그린 연작, 교회가 가용하는 몽매(蒙昧)를 거부하도록 민중에게 호소하는 내용의 그림 등 일련의 작품도 이 시기에 그려진 것들이다. 귀머거리요, 이미 노쇠한 74세의 이 화가는 이제 명실공히 의식과 행동이 일치하는 지식인 화가가 되어 있었던 것이다.

1820년경 스페인에는 자유주의자들의 끈덕진 노력으로 다시 민주적인 헌법이 제정되고 개혁의 움직임이 일기 시작했다. 그러나 비열한 군주 페르디난도는 이른바 '성(聖) 루이의 10만명의 아들들'(신성동맹군)인 프랑스군을 끌어들여 개혁론자들을 다시 탄압하고 전제군주정체를 더욱 공고히 하였다. 자유주의자의 일당으로 처신하던 고야는 보복을 피해 잠적했다가 약 3개월 후 프랑스의 보르도로 자진 추방(망령)을 하였다. 먼저 망명해 있던 모라딘은 한 편지 속에서 이때의 고야를 다음과 같이 적고 있다.

귀머거리이고 늙고 마비되고 쇠약해진 고야가 여기를 왔다… 그는 아주 만족해 하며 마음 놓고 천천히 세상을 바라보려고 했다.[•]

• M. Stearns, 앞의 책 297면.

얼마 후 그는 빠리를 방문했다. 프랑스 내무성은 그가 누구와 접촉하는지를 감시하도록 명령을 내리고 있었다. 하나 그후 경찰은, 그를 찾는 사람도 없고 프랑스 말이 서투른데다 아무것도 듣지 못하므로 줄곧 방안에만 있고 간혹 바람을 쐬러 나갈 뿐이라고 보고했다고 전한다.° 그는 한달 후 보르도로 돌아와 정주하며 일찍이 스페인에서는 맛보지 못한 마음의 자유를 누리며 그림을 그렸다. 최후의 대작 「보르도의 젖 짜는 여인」을 그린 이듬해, 고야는 이역의 땅에서 82세로 숨을 거두었다.

4

고야는 근대 최초의 위대한 리얼리스트였다. 흔히 그를 야누스적인 양면성을 가진 화가라고 평한다. 사실 그는 오랫동안 궁정화가의 지위에 있으면서 지배계급을 위한 그림을 수없이 그렸고 한편으로는 반체제적인 작품도 아울러 제작하였다. 그러는 동안 현실과 이념, 개혁과 민중 사이를 동요하며 늘 갈등하였다. 그러나 실상 계몽사상을 접하고 자유주의자가 되면서 비판의식에 눈떴고 스페인의 뿌리 깊은 중세적 모순을 구체적으로 파악할 수 있었다. 프랑스군의 침입과 6년간의 항쟁, 되풀이되는 반동정치를 체험하면서 그의 비판의식은 더욱 첨예화해갔다. 그는 화가였다. 화가로서의 눈이 현실적인 입장을 넘어 그를 지식인으로 만들어갔던 것이다. 고야 예술의 본령은 무지를 지식으로, 몽매를 각성으로, 환상을 실재로, 인간을 위협하는 몽마(夢魔)와 그 공포의 현실적인 근거를 파헤치고 고발하는 이성과 리얼리즘의 예술이었다. 고

° 같은 책 297~98면.

야는 예술적인 감각이나 기법에 있어서도 헌신적이었다. 그의 기법은 그후 들라크루아(F. V. E. Delacroix), 도미에 그리고 인상파 화가들에게까지 깊은 영향을 주었다.

근대의 여명기에 살며 초조와 분노와 반역과 망명으로 점철된 그의 인생은 말 그대로 한 지식인의 수난사이다. 고야의 유해는 근대의 날이 환히 밝은 1901년에야 조국 스페인으로 옮겨졌다.

참고 문헌

Jose Gudiol, *Goya*, Barcelona: Ediciones Poligrafa 1984.

F. Goya, *Los Caprichos*, New York: Dover Publications 1969.

F. Goya, *Disasters of the War*, New York: Dover Publications 1970.

F. J. Sanchez Canton, *Vida y Obras de Goya*, Editorial Peninsular 1951(日本版「ゴヤ 論」, 美術出版社 1972).

E. Fischer, *Auf den Spuren der Wirklichkeit*, Hamburg: Rowohlt 1965.

F. D. Klingender, *Goya in the democratic Tradition*, New York: Schocken Books 1968.

Claud Roy, *L'Amour de la Peinture*, Paris: Gallimard 1956.

Monroe Stearns, *Goya and His Time*, Paris: Franklin Watts Inc. 1966.

Hugh Thomas, *Goya, Third of May 1808*, The Penguin Books 1972.

G. A. Williams, *Goya and Impossible Revolution*, The Penguin Books 1984.

オルテガ『藝術論集』, 神吉敬三 譯, 東京: 白水社 1970.

오르떼가 이 가세뜨 「고야론(論)」, 장선영 옮김, 『독서생활』 1976년 10월호.

Alfonso E. Perez Sanchez and Eleanor A. Sayre, *Goya and the Spirit of Enlightenment*, Little Brown Co., 1989.

『문학사상』 1974년 2월호

미학의 학문적 의의

현대의 지식인들에게 있어 '미학'은 그리 낯선 용어가 아니다. 아니 정확히 말해서 '미학'은 오늘날 비평가나 저널리스트들의 상용어처럼 되어 있고 그래서 일반 지식층 사이에서도 적잖이 애용되고 있음을 본다. 이를테면 문학작품을 논평하거나 예술작품의 형식구조를 이야기할 때면 으레 '○○ 미학'이니 '미학적 ○○'이니 하는 용어법을 거침없이 구사하는 것이 그 예이다. 그런데 실상 그들이 알고 있는 미학이나 미학적 지식은 하잘것없을 뿐 아니라 대개의 경우 '미학(美學)'이란 용어가 지닌 언어적 매력 때문에 학(學)으로서의 미학은 아랑곳없이 그저 한갓 언사주의적(言辭主義的) 취미에서 쓰고 있는 게 통례인 것 같다. 하기야 이러한 자들로부터 입는 용어상의 수난은 비단 미학만이 아닐 테지만. 아무튼 즐겨 쓰면서도 잘 알지 못하고 있다는데서 언사(言辭) 취미와는 관계없이 일말의 호기심을 불러일으킬 수 있고 바로 그러한 호기심에 대한 요구가 이 글을 쓰게끔 유도한다.

엄밀한 의미에서 우리말의 '미학'이란 용어 자체가 본래의 의미로부터 환골탈태된 말이다. 왜냐하면 미학의 원어인 Ästhetik(독

일어), aesthetics(영어)는 어원상으로 희랍어의 aisthesis(감각, 지각), aisthànesthai(지각하다)에서 유래한 말이며, 미학의 최초의 명명자인 바움가르텐(A. G. Baumgarten, 1714~62) 역시 이러한 본래의 의미를 좇아 Ästhetik을 '감상적 인식의 학'(science of sensuous knowledge)으로 정립했다. 독일어의 Ästhetik에 합당한 우리말로는 '지각의 학' 또는 '감성학(感性學)'으로 불러야 옳을는지 모른다. 그러나 모든 학문의 명칭이 현대에 와선 탄생 당초의 어의(語義)나 개념으로부터 적잖이 변화되어 왔음을 생각할 때, 미학의 학문적 성격으로 보아 Ästhetik을 '미학'이라 개칭한 것이 그다지 어긋난 처사는 아니다.

여기서 미학이 문자 그대로의 '아름다움'(das Schöne)만을 대상으로 하는 것이 아니라 '미적인 것'(das Ästhetische = 감성적인 것) 전반을 포괄한다는 점에 주의해둘 필요가 있다.

역사적으로 볼 때 이렇듯 '감성의 학'으로서 출발한 미학은 다음 단계에 가선 '취미의 학'으로서 그 학문적 정립의 길을 모색한다. '취미에 관한 학'이 성립할 수가 있을 것인가? 만일 그것이 가능하다면 각자 취미만큼의 미학이 성립한다는 역설이 되고 만다. 한데 기묘하게도 바로 이 점에서 미학의 학문적 진통이 시작되었다. 본래 '학(學, Wissenschaft)'이란 체계화된 일체의 지식을 말하며, 체계화란 약간의 명제를 일정한 원리에 따라 합목적적으로 조직하는 것을 뜻한다. 때문에 취미에 대한 이론화 작업도 제 나름의 취미에 대한 사견이나 한갓 형식논리를 넘어 정신의 한 능력으로서의 취미의 기본 구조, 취미작용의 여러 측면(미적 향수(享受)·예술창작), 그리고 그 소산으로서의 예술작품 등에 관한 분석적인 탐구를 목표로 삼았다. 즉 오늘날의 용어를 빌리자면 미의식 내지 미적 체험에 관한 탐색 작업이었다. 17세기를 전후하여 활발히 전개되었던 이러한 작업은 그후 칸트(I. Kant, 1724~1804)에 의해 정밀한 학

적 검증을 거쳐 비판적으로 종합되면서 미학은 비로소 하나의 (독립된) 학문으로서의 토대를 굳히게 되었다. 그러나 한편 칸트의 이러한 방향 정립은 결과적으로 미학을 철학에 다 묶어둠으로써 정작 미학 본래의 발전을 마비시켰다. 그리고 철학의 굴레를 벗어나 미학 본래의 영역(예술의 과학)을 확보·발전할 수 있게 된 것은 실로 1세기나 뒤의 일이다.

미학 본래의 학문적 입각점은 예술과 지식(Wissen)의 중간 항이다. 예술은 순수한 사유의 대상이 아니라 체험과 상상 그리고 창작의 영역이다. 때문에 체험과 상상에 대한 연구와 더불어 작품의 창작과 형성에 대한 다각적인 이론화 작업이 미학의 주된 과업이다. 체험이나 감정 혹은 상상력 등이 지닌 불명료한 성질 때문에 이론화 작업이 지둔했던 것도 사실이며, 또 그것 때문에 다른 학문에서는 볼 수 없는 수많은 이론을 낳게도 했던 것이다.

그러면 진일보하여 좀더 구체적인 문제에 접근해보기로 하자.

발레리(P. Valéry)는 일찍이 "미학은 어느날 철학자의 관찰과 욕망에서 비롯했다"고 전제한 다음, 그러나 "미학은 감성의 학이다"(L'esthétique, c'est L'ESTHÉTIQUE)라고 천명한 바 있다. 이 짤막한 두 문장은 미학의 성격을 실로 간결하게 표현해주고 있다.

모든 학문이 그러하듯 미학 역시 희랍의 용어법을 빌리자면 필로소피아(philosophia, 지혜)에서 비롯했다. 인간의 애지욕(愛智欲)이 커감에 따라 필로소페인(philosophein)의 대상과 방법이 다양하게 분화하여 오늘에 보는바 각종의 개별 과학이 이룩되었지만, 이러한 분화현상은 정신과학을 두고 생각할 때도 다를 바 없다. 우리는 흔히 정신과학을 분트(W. Wundt)의 규범학에 따라 나누어 생각하는 수가 많다. 즉 정신생활의 3영역 ─ 사유의 반영으로서의 지식(＝진리), 행위의 실태로서의 행동(＝선), 취미의 투영으로서의 예술(＝미)이 곧 그것이요, 그 각각들

을 논리학·윤리학·미학이 맡고 있다고 하는 ── 이 그것이다. 이처럼 정신생활의 하나인 미적 영역을 대상으로 하여 그 이론적 반성 전체를 문제 삼는 것이 미학이다라고 일단 정의할 수가 있을는지도 모른다. 그러나 이러한 정의만으로써는 매우 불충분하여 미학의 성격을 구체적으로 파악하기가 힘들 뿐 아니라 자칫하면 오해를 불러일으킬 염려마저 있다. 그러면 미학은 정확히 말해서 어떤 학문인가? 모든 학문의 정의가 다 그러하듯 미학 역시 한두마디로 설명하기는 힘들다. 그러므로 여기서도 가장 소박하고 기초적인 정의 ── "미학은 미(美)와 예술에 대한 이론적 탐구를 목적한다"에서 출발하기로 하자.

우리들은 흔히 '미란 무엇인가?' 하는 물음을 제기하고 이에 대해 각각 제 나름의 대답을 마련해보기도 한다. 가령 미는 (1)조화를 이루고 있는 형상이다 (2)즐거운 감정을 주는 것이다 (3)만족을 주는 가치다 등등으로 대답할는지 모른다. 그런데 이 해답들은 어느 것도 완전한 것이 못된다. 왜냐하면 (1)의 '조화' 혹은 '다양의 통일'은 고대 희랍 이래 지배적인 견해였지만, 모든 미가 반드시 조화로써 성립하지는 않는다. 다음, (2) '쾌감(快感)' 역시 마찬가지이다. 심리적 반응 면에서 볼 때 미가 쾌감을 유발시켜주는 것은 틀림없으나 쾌감을 주는 것이 모두 미는 아니다. 왜냐하면 쾌감은 관능적, 지적 혹은 행위적 태도에서도 경험하기 때문이다. 이 점에 대해선 일찍이 칸트가 그 특질을 정치(精緻)하게 비교·분석했었다. (3)의 미의 가치는 물적 가치나 윤리적 가치의 기준인 유용성이나 목적 개념과는 무관한 점에서 이들과 구별되지만 그 판정이 주관에 좌우되기 때문에 객관적인 평가기준을 띠지 못한다. 이렇게 볼 때 미가 무엇인가 하는 물음 자체가 미궁 속에 빠지고 만 듯한 착각을 느끼게 된다. 미학은 이에 대한 '아리아드네의 실'을 마련하려 한다. 즉 현대의 미학이론에 의하면 미는 대상이 지니는 속성도 아니며 주

관의 감정 판단만도 아닌 객관-주관의 다이내믹한 긴장관계를 통해 파악되는 장소로서 성립한다는 것이다. 동일한 대상에 대해서도 사람마다 달리 체험될 뿐 아니라, 동일한 대상을 동일인이 시간과 장소를 바꿨을 때 달리 체험된다는 저 걷잡을 수 없는 미의 정체를 어떻게 설명해야 옳을 것인가? 이론학(論理學)상으로 보면 미적 판단작용은 객관적 명징성(明證性)을 갖는 진리나 선의 그것과는 명백히 다른 것이다. 즉 미적 판단은 주사(主辭)에 대한 빈사(賓辭)의 무한한 진행적 통일에서 이루어진다. 그래서 미의 이러한 변용성을 두고 헤라클레이토스(Herakleitos)적 성격이라고 일컬어왔으며 베커(O. Becker, 1889~1964) 같은 학자는 미의 이같은 존재론적 성격에 주목하여 '덧없음'(Hinfälligkeit)이라고 정의하기도 하였다.

그런데 이들은 어느 것이나 지나치게 추상적일뿐더러 그 성과마저 만족스런 것이 못되었기에 19세기 후반에 와선 예술에 대한 보다 과학적인 연구를 목표로 하고 나선 일련의 움직임이 있었다. 이 새로운 경향은 일대 방향 전환을 기도한 것이었다. 왜냐하면 예술은 미(美)만을 목적으로 한 것이 아니라 비(非)미적인 요소나 동인(動因)(종교적·윤리적·정치적·사회적 등)에 의해 형성되는 것이며, 이에 대한 연구도 그에 상응하는 새로운 방법이 요구되었기 때문이다. 종래의 형이상학적 미학이나 예술철학이 예술작품을 전혀 취급하지 않았던 것은 아니다. 그러나 예술에 대한 연구에 있어 창조적인 면을 도외시하고 오직 향수적(享受的)인 면에 치중함으로써 창조와 향수를 일관성 있게 해명하지 못하고 이 양자를 분리시키는 결과를 가져왔던 것이다. 새로운 경향은 이러한 방법을 극복하려는 데도 일단의 목적이 있었다.

그러면 현대미학의 주요 과제와 방법은 무엇인가? 그중의 중요한 몇 가지만을 들어 간단히 설명해보겠다.

첫째 과업은 미의식(美意識)의 구조 및 미적 체험의 특성을 밝히는 일이다. 지난날에 있어서는 이것을 감성적 인식 또는 일종의 판단작용으로 설명했으며 직관이라고도 했다. 그러나 이 직관의 정체가 명확히 해명되지 않은 채 은폐되어 있었다. 그런데 현대의 이론은 지각(知覺)의 분석을 통해 직관의 정체를 명시해준다. 현대 미국의 미학자 올드리치(V. C. Aldrich, 1903~1998)에 의하면, 미적 지각 방식은 단순히 사상(事象)을 포착하여 정신에 연결시켜주는 일에 그치지 않고 포착하는 순간 순간마다 동시에 판단작용을 한다고 설명한다. 그리고 그의 이러한 견해는 게슈탈트(Gestalt) 심리학에 의해서 뒷받침되고 있다. 그렇기 때문에 애스팩트(aspect, 객관적 인상)의 파악뿐만 아니라 애스팩트의 변경까지도 변경된 그대로 즉시 파악된다는 것이다. 이것은 예컨대 현대의 추상회화의 제작과 감상을 동시에 설명해주는 주목할 만한 이론이 되고 있다.

다음, 둘째 과제는 미적 대상의 구조적 특성을 분석·종합하는 일이다. 이것은 필경 예술작품의 형성원리와 형식분석에 주안점을 둔다. 앞서도 말한 바와 같이 미는 대상의 속성이 아니다.

현대의 예술은 이같은 미의 범주를 폐기한 지 오래이다. 그러면 무엇이 미적이며 작품의 예술성인가? 이 물음에 해답하기 위해선 작품을 구성하고 있는 각가지 미적 요소와 형식 면을 주목하지 않을 수 없다. 클라이브 벨(Clive Bell)이나 수잔 랭거(Susanne K. Langer) 같은 학자는 작품의 예술적 특성을 "유의의(有意義)한 형식"에서 찾는다. 그렇게 함으로써 종래 이론에서 보인 창조와 향수, 형식과 내용 사이의 불일치를 극복하려고 한다.

다음, 셋째로 미적 가치와 예술의 자율성에 대한 연구가 또 하나의 과제가 된다. 종래에는 미적 가치를 보다 고차적인 것(윤리적), 종교적 가

치에 종속시켜 해석하거나 혹은 실용적 가치에 결부시켜 평가하려 했었다. 가령 종교화(宗教畫)나 교훈시(敎訓詩) 혹은 제식무용(祭式舞踊) 등과 같이, 다시 말하면 비실용적 가치인 미적 가치를 이성적인 것, 신적(神的)인 것, 영원한 것, 에토스(ethos) 등에 결부되는 한에서 평가하려 했던 것이다.

끝으로 미적 현상 특히 예술현상 일반에 대한 통합적인 연구를 과제로 삼는다. 이러한 방향은 현대에 들어오면서 새로이 그리고 더욱 절실히 요청되고 있다. 지난날 이에 대한 연구는 일방통행을 면치 못했다. 왜냐하면 예술현상을 조명하는 각자의 측면에서 각자가 준거하는 학문의 성과를 그대로 적용시켰기 때문에 여러가지 시행착오를 낳았던 것이다. 미학을 구심점으로 하는 예술현상의 통합적인 연구야말로 현대미학에 부여된 새로운 과업이며 또한 학문 상호간의 상호 연관적 연구를 요구하는 오늘의 추세에 부응하는 길이기도 하다.

『상록』 1970년 8월호

현대에 있어서의 미학의 추세

1

모든 학문은 '존재하는 것'에 대한 이론적 반성의 산물이다. 이론적 반성이 심화를 거듭함에 따라 존재하는 것에 대한 다각적인 조명이 요청되고, 그것은 마침내 학문의 대상과 방법을 결정하고 체계화한다. 그리하여 적어도 근대 이후 학문의 영역에서는 점진적인 분가(分家)현상이 나타났다.

이제 통례(通例)에 따라 바움가르텐의 "감성의 학(學)"을 미학의 탄생으로 보는 한, 미학은 근대 이후의 여러 개별학보다는 비교적 빨리 분가한 편에 속한다. 그런데 이처럼 일찍 분가한 미학이, 그후에 나타난 여러 개별학보다도 엄밀한 의미의 과학으로서의 발전이 더뎌온 이유는 무엇 때문일까?

그 이유는 첫째, 비합리적인 것을 합리적으로 설명해야 하는 숙명적 비극에 연유한다. 이 비합리적인 것이 무엇인가는 여러가지로 논의될 수 있는 사항이지만, 여기서는 일단 인간의 감정적 체험권(體驗圈)에서

명멸·변화하는 부분으로 정의해두자.

둘째, das ästhetische를 각자의 주관에 의한 체험적인 가상(假象)으로 파악하고 이를 기술함에 있어 내성적 방향(introspective research)을 취했기 때문에 필경 철학의 울타리 속에 가두어놓게 하였다.

셋째, 미적 현상을 풀이함에 있어 각자가 '준거하는 틀'(a framework of reference)에 의해 재단되어왔다는 점이다. 때문에 미학에 있어서는 다른 학문 분야에서 보기 힘든 각가지 이론의 분규현상을 나타내었다.

그런데 현대에 들어서면서 철학 자체가 이른바 '엄밀한 과학'으로서 재정비됨에 따라 상기(上記)한 약점을 지니고 있는 미학을 등한시하거나 더욱 심하게는 철학의 대상권에서 추방하려는 움직임까지 보이게 되었다. 예컨대 현상학(現象學)에 있어 미학의 그림자가 점차 희미해져 간 것이 그 첫째의 경우이며, 초기의 논리실증주의자들이 취한 바처럼 미학의 추방을 정면으로 들고 나선 경우가 그 둘째의 사례이다.

이러한 사태는 그러나, 어느 의미에서는 오히려 미학 자체에 대한 자기반성과 새로운 전환점을 마련한 계기가 되었다. 가령 철학적 미학에 있어 오늘날의 존재론적 연구나 언어분석 및 예술기호론의 탐색은 바로 추방에의 거절과 반성에서 비롯하였고, 특히 후자의 경우는 과거 어느 이론보다도 엄밀한 과학으로서의 미학을 지표(指標)하게끔 되었다.

이제 현대에 있어서의 미학의 추세를 살핌에 있어 다음 몇가지 논점 아래에서 보아가는 것이 좋을 것 같다.

(1) 미학 본래의 영역과 방법, 즉 'aesthetics proper'는 과연 무엇인가?

(2) 지난날 이 'aesthetics proper'를 은폐시켜온 요인은 무엇이며, 오늘날 이를 타개하여 새롭고도 참된 방향을 제시·수행해나가는 것으로는 어떤 것이 있는가?

(3) 이에서 얻은 성과가 우리의 미의식 구조 및 예술현상을 해명하는 데

어떻게 수용·되고, 나아가 한국의 미학은 어떻게 정립되어야 할 것인가?

이들 물음은 그 하나하나가 커다란 문제영역이기에 여기서 자세히 고찰할 수 없으며 그 대강만을 간단히 언급해보기로 한다.

2

상식에 속하는 일이긴 하지만, 여기서 분명히 밝혀두고 넘어가야 할 사항이 하나 있다. 그것은 미학에 줄곧 붙어 다니는 저 기묘한 의혹 '미학과 철학(좀더 정확하게는 예술철학)과는 어떻게 다른가?' 하는 문제이다. 이에 답하기 위해 우리는 여러가지 미학 지식을 동원하여 그 다른 점을 애써 밝혀보려고 할 것이다. 예컨대 미학은 '감성적 인식의 학(學)'이라든가 혹은 '예술에 관한 학(學)'이라든가 등등으로. 그러나 이러한 정의가 불명료(不明瞭)함에 스스로 당황하기 일쑤이다. 왜냐하면 미학을 그 시초의 어의(語義)대로 '감성적 인식의 학'이라 할 때, '감성적 인식'이 철학이 다룰 수 없는 어떤 특수한 대상은 아니다. 한편 정서나 상상력에 관한 학으로 정의할 경우 심리학의 손길이 거기에 미칠 수 없다는 논거도 없다. 초점을 이동하여 예술은 철학도 심리학도 아니라는 관점에서 예술에 관한 학으로 정의할 수 있을지도 모른다. 한데 이역시 타당성 있는 정의는 되지 못한다. 미학이 비록 예술을 중요 대상으로 삼고 있긴 하지만, 예술의 연구가 전적으로 미학 속에 포섭되지는 않는다. 엄밀히 말하면 미학은 예술의 유개념(類槪念)도 그 반대도 아니다. 한걸음 나아가서 미학이 예술의 한 측면──미적 구조나 형성원리를 대상으로 삼는다고 할 때, 예술의 형태학(形態學, morphology) 내지양식론(樣式論)과의 구별이 명백한 것도 아니다. 여기에다 예술 개별학

의 제문제가 다시 포개어진다. 이렇게 보아갈 때, 미학의 정의를 둘러싼 노력은 아포리아(aporia)에 빠지고 마는 느낌이다. 그러면 'aesthetics proper'는 무엇인가? 미학의 대상과 방법은 전기(前記)한 것들과 어떻게 조정됨으로써 그 성격을 뚜렷이 할 수 있는가?

이러한 의문점에 대해 최근 콜먼(F. J. Coleman)은 다음과 같이 말하고 있다. 즉 '밸런스, 조화, 미(美)에 대한 연구가 미학'이라는 고전적 정의는 오늘에 와선 합당치 않게 되었으며, 그렇다고 옥스퍼드사전의 '취미 혹은 미에 대한 지각의 철학'이란 것도 별무용(別無用)하다고 전제하면서, 어떠한 형식상의 정의보다는 지난 2500여년간에 제출되어온 미학상의 물음들을 음미하는 편이 더 타당하다는 것이다. 그래서 그는 그러한 물음들을 10개의 범주로 나누어 검토한 끝에, 결론적으로 미학은 이 물음들을 분석·해답하는 데 관계하는 철학의 한 분과이며, 구태여 그 특성을 일의적(一義的)으로 표현하자면 '미적 관점'(a aesthetic point of view)이라 말하는 편이 옳다고 말하고 있다.

콜먼이 미학을 철학의 포섭 개념으로 삼는 바의 그 철학이나, 수잔 랭거가 "철학적 물음을 제기하지 않는 것이란 아무것도 없다. 특히 예술은 실로 풍부한 철학적 물음을 제출한다"고 할 때의 그 철학은 다 같이 어떠한 것에 대한 근원적인 물음 내지 이론적 반성 일반을 뜻하는 학문(學問, Wissenschaft)의 뜻임은 두말할 필요도 없다. 윤리학과 철학, 식물학과 생물학과의 관계가 명백하듯이 미학과 철학 역시 그러한 관계에서 적어도 규범학상으로는 조정(措定)되어 있다. 콜먼이 전술(前述)한 바에 이어 서술하고 있는 바와 같이 정치적, 종교적, 순수하게 지적 생활로부터 미적 생활을 구별하고 특수성을 밝히는 일, 즉 '미적 관점'에서 발생하는 문제 일반을 다루는 것이 다름 아닌 미학이라는 것이다. 때문에 미학과 철학 사이의 기묘한 의혹은 미학 측에서보다는 '철학'이란

심히 포괄적인 명사에서 발생하고 있음을 알 수 있다.

각설하고, 콜먼의 '미적 관점'이란 규정은 우리로 하여금 앞서 말한 아포리아에서 벗어날 수 있는 강력한 인식 근거를 마련해준다. 어떠한 사상(事象)에 대한 미적 관점 및 거기에 조응하는 문제들이 미학의 고유한 영역이요, 그 한에서 미학은 예술철학도 예술심리학도 예술사회학도 예술사도 아니다.

그러나 이로써 미학의 성격이 완전히 밝혀졌다고 볼 수 없다. 왜냐하면 그 점에서라면 미학은 앞의 여러 학들의 한 작은 부분에 국한될 수도 있기 때문이다. 실제로 인간의 생(生) 자체는 각 부분이 독립된 설합체계로 구분되어 있는 것도 아니며 정신능력 상호간의 협동 및 전환이 절도 있게 행해지지도 않는다. 생(生)의 형상적 인식으로서의 미(ästhetische), 그 반영으로서의 예술(현실주의적이건 상징주의적이건) 역시 정신능력 상호간의 긴밀한 상승작용에 의해 수행된다. 이것이 어떻게 아프리오리(a priori)하게 가능하고 수행되는가 하는 제조건을 그 부수적 현상과 함께 연구하는 것이 미학인 한, 전기(前記)한 '미적 관점'의 의미는 크게 확대된다. 여기서 영역(대상)의 결정 문제는 방법론의 선택을 불가피하게 만들었다.

다음 방법론에 있어서도 마찬가지이다. 어떤 대상을 고찰함에 있어 여러가지 방법론적인 접근이 있을 수 있지만, 지난날의 미학이론은 그것이 준거하는 타 학문의 방법론에 의해 좌우되었고, 그럼으로써 각종 이론들이 서로 뒤얽혀서, 정작 'aesthetics proper'를 은폐시켜왔다. 모든 학문이 다 그러하듯, 미학에 있어서도 절대 유일한 방법이란 존재치 않는다. 그렇다고 해서 각종 방법론이 뒤얽힌 무정부 상태에서 참된 발전을 기대하기는 어렵다. 문제는 무엇이 보다 유효하고 타당한 방법인가 하는 점이다. 그러므로 현대의 미학은 이 근원적인 문제 ─ 미학 본래

의 영역을 선명히 하면서 보다 타당한 방법을 모색하는 데 모아진다 해도 과언이 아니다.

그러면 이러한 모색의 방향, 즉 현대미학의 주된 흐름을 다음에서 간단히 살펴보기로 한다.

3

지금까지의 미학 연구는 크게 두가지 방향에서 수행되었다. 이성주의적·관념론적 방향(철학적 방법)과 경험주의적·실재론적 방향(과학적 방법)이 그것이다. 쉽게 말하면 전자는 본질학(本質學)이요, 후자는 사실학(事實學)이다.

전자가 철학적인 방법이었으므로 당연히 철학사의 변천과 운명을 같이했다. 초기의 형이상학적 독단론에서 비판철학으로 다시 이성론(理性論)의 시대를 거쳐 현상학 및 실존철학으로, 그리고 현대의 분석철학 내지 기호논리학에 이르는 동안에 명멸한 그 많은 철학이론의 어김없는 적용을 받아왔다. 반면 후자는 19세기 초 심리학의 등장을 효시로 사회학, 인종학(人種學), 예술학, 다시 현대심리학의 게슈탈트 이론 및 정신분석학, 그리고 최근의 정보이론(情報理論)에까지 깊이 영향을 받고 있다.

그런데 여기서 주목할 점은, 이 두가지 상반된 연구방법은 그 어느 것이나 궁극적으로는 방법상의 한계를 가지고 있다는 사실이다. 예컨대 과학적 미학은 하나하나의 구체적인 사실과 경험에서 출발하여 미적인 것이나 예술의 원리를 정립하고 풍부한 사례를 제공하는 점에서는 유효하나, 정신적인 것을 심리적·사회적 기타 어떠한 요소에 환원해버릴

수만은 없다. 이에 반하여 철학적 미학은 전자의 한계점을 넘어 미적 가치의 근거나 의미를 규명함에 있어서는 우세하지만, 구체성과 생동성을 결한 개념의 유희에 빠질 염려가 있다. 슐레겔(F. Schlegel)이 "우리가 예술철학이라 부르는 것에는 대개 철학 혹은 예술이 결해 있거나 아니면 둘 다 결해 있다"고 한 말은 이를 지적한 것 같다. 지금까지의 많은 미학 이론이 이 점에서 저마다의 약점을 지니고 있거니와, 이것을 바꿔 말한다면 미학은 본질학(本質學)임과 동시에 사실학(事實學)이어야 한다는 뜻이며, 이 모순이 바로 미학의 '아킬레스의 뒤꿈치'인지도 모른다.

그러면 앞서 말한 발전 과정에서 결과적으로 미학의 발전에 기여한 성과는 무엇인가? 먼저 철학적 미학의 경우, 플라톤의 형이상학에서 발단했던 미적 이념의 문제는 다음 단계에 가서 칸트에 의해 미(美)의 자율성에 대한 근원적인 모색으로 바뀌었고, 이어 독일 관념미학 특히 헤겔에서 보는바 이념(理念)의 전개방식으로서의 '예술'의 문제가 중요 대상으로 다루어지게 되면서 이후 예술은 현상학적 내지 존재론적 미학에 있어서도 중심 과제가 되었다. 이것은 미학의 대상이 추상적인 것에서부터 구체적인 것에로의 이동임을 의미한다. 이와 함께 철학적 미학이 공통으로 보여준 통폐(通弊)는 첫째 이성주의적인 색채, 둘째 미 = 예술이라는 이상주의적 예술관의 수립, 셋째 관조(觀照)태도에의 편향, 넷째 미적 체험, 즉 예술에 있어서의 내용의 우위 등이었다.

다음, 과학적 미학은 이른바 미의식 특히 쾌(快)·불쾌(不快)의 감정 체험에 대한 탐구(페히너G. T. Fechner)의 실험적 방법과 감정이입설의 내성적 방법에서 비롯하여 성리학(性理學)적 연구에까지 분극화(分極化)했는가 하면, 또 한편으로는 개인의 의식을 넘어 인간 공동체에 대해 가지는 예술의 사회적 기능·효과가 탐구되기도 하고, 혹은 예술의 발생과 진화를 인종학적 방법에 의해 추구하기도 하여 마침내는 예술의

개별적 연구를 통합하는 방법론으로서 '일반예술학'(allgemeine kunst wissenschaft)을 출현케 했다. 이들은 저마다의 고유한 문제성을 가지고 접근했는데 그 공통점은 '예술'의 중요성을 전자의 경우보다 훨씬 뚜렷이 의식했다는 점이며 그럼으로써 일반예술학이나 예술사회학에서 보는 바와 같이 미학에 대한 거절에로까지 나아갔던 것이다. 그런데 여기서 간과하지 말아야 할 점은 이러한 방법들이 비록 그 전개 과정에서 적지 않은 모순을 드러내긴 했어도, 그후의 미학에 대해 새로운 문제성을 제출했다는 사실이다. 왜냐하면 이것을 그대로 용인한다면, 미학은 이들에 의해 사분오열되고 겨우 '미적 관점'만 남아 철학 속에 흡수되고 말 것이기 때문이다. 그러므로 미학이 하나의 개별학으로서 존립하기 위해서는 이 문제성을 어떻게 수용하는가도 과업의 하나이며, 이것은 지금까지도 시원한 해결을 못 본 채 현대미학에 이월(移越)되어 있다. 그렇다고 해서 현대미학의 이론들이 모두 이 문제해결에 전념하고 있는 것은 아니다. 어떻게 보면 여전히 철학적·과학적 방법으로 대별된 채 제가끔 다른 새로운 변주를 시작하고 있는 것처럼 보인다. 그러나 사실 이 변주들은 지난날의 여러 이론이 범한 과오를 바로잡아가려는 데 최대의 노력이 기울어지고 있다. 그 구체적인 사례를 우리는 다음에서 볼 수 있을 것이다.

첫째, 현대에 있어서 철학적 미학의 2대 주류(主流)로 '존재론적 미학'과 '분석적 미학'을 들 수 있다. 전자는 현상학적 미학이 봉착했던 한계점을 극복하려는 데서 비롯했다. 즉 현상학적 미학이 미적 현상을 오직 '본질직관(本質直觀)'을 통해서만 분석·기술함으로써 인간존재의 전체적 관련 속에서 그 근원적 의미를 밝혀주지 못했다. 따라서 존재론적 미학에서는 이 입장을 견지하면서 미적 대상의 구조나 존재 성격을 분석·해명하려 한다. 예컨대 하이데거(M. Heidegger)가 종래의 미학을 비

판하면서 예술의 본질을 '존재의 창건(創建)' 또는 '진리의 개시(開示)'로서 해석하고, 야스퍼스(K. Jaspers)가 예술을 실존해명(實存解明)을 위한 철학의 한 기관(器官)(예술에 대한 사변이 아니라 예술 속에서 철학함을 뜻함)으로 설명하면서 미학의 순수예술에의 경사(傾斜)를 배제하는 일은 모두 그러한 이유에 관계하고 있다. 비록 이들이 구체적인 예술작품 내지 예술가를 설명함에 있어 그들 철학의 한 적용 예로서 다루고 있긴 하지만 예술의 존재 의의를 인간학적 차원에서 문제 삼는 점에서 현대미학에 크게 기여하고 있다. 한편 하르트만(N. Hartmann)의 경우는 해석상에 있어 그 특유의 입장을 보이나, 전체적으로는 지난날의 미학의 범위를 벗어나지 않고 있다.

반면 '분석적 미학'의 경우는 또다른 면을 보인다. 이 역시 현대철학의 한 흐름인 논리실증주의에서 출발하고 있는데, 방법 면에서나 문제취급에 있어 훨씬 더 접근한 양상을 보인다. 논리실증주의는 모든 학문을 성립시키는 원리를 '언어'에 두고, 학문이론을 구성하는 언어의 형식구조나 논리적 기능을 밝혀 진정한 과학적 학문을 수립하려는 것이 그 지표이다. 따라서 분석적 미학은 의미론(意味論)이나 기호논리학의 도움을 받아 미적 대상의 언어 및 형상으로서의 기호가 가진 감정적 의미를 분석한다. 이 연구 방향은 초기의 정서적인 의미표현인 가치언어(價値言語)를 거부하는 정서론(情緖論)의 단계에서, 그 가치언어에서도 새로운 형(形)의 의미를 인정하려는, 이른바 콘텍스트 시어리(context theory)에로 발전하면서 미학 연구의 새로운 국면을 열어주고 있다. 새로운 국면이란, 첫째 종래 미학이론의 통폐인 언어적 혼란이나 다의성(多義性)에서 해방시키고, 둘째 랭거에서 보는 바와 같이 창조와 향수, 형식과 내용을 통합적인 원리에서 설명하며, 셋째 예술을 해석함에 있어, 보다 폭넓은 근거를 제시하려 한 점 등이다. 그럼에도 불구하고 분

석적 미학은 예술을 인간존재의 전체적 관련 속에서 추구하지 않고, 언어의 분석에만 시종하고 있는 데서 방법론의 한계를 보이고 있다.

둘째로 현대에 있어서 과학적 미학으로는 '정신분석 및 게슈탈트 이론'과 '맑시즘 미학', 그리고 '정보이론(情報理論)' 등을 그 주된 경향으로 들 수 있다. 정신분석 및 게슈탈트 이론은 종래 감정이입설의 내성적인 방법이나 주관주의를 극복하여 예술작품의 의미를 보다 객관적이고 명료하게 해석하려 한다. 후자가 예술작품의 의미 근거를 우리의 지각(知覺)에 직접 호소하는 지각구조(知覺構造)의 형(型), 즉 감각 소재의 형식적 구성에서 찾는가 하면, 전자는 미적 체험 및 예술의지를 잠재의식 속에서 찾아 예술의 상징적 의미를 밝히려 한다. 이 상징주의적 경향에 대하여 강력한 현실주의를 토대로 하는 것이 맑시즘 미학이다. 맑시즘 미학은 예술을 하나의 사회적 의식형태로 보고 현실의 반영을 주장하는 이데올로기 자체에선 철학적인 문제들을 내포하지만, 그 방법론에 있어서는 어디까지나 과학적이다. 그밖에 현대에 있어서의 매스 커뮤니케이션의 발달에 주목하여, 미적 대상을 '정보(情報)'의 일종으로서 고찰하려는 소위 정보미학(情報美學)도 한편에선 시도되고 있다.

이상에서 보아 알 수 있는 바와 같이 현대에 있어서의 미학의 방향은 지난날의 미학에서 은폐되어온 여러 국면을 타파하면서 새로운 지향점을 모색하고 있다. 예컨대 미학을 형이상학 또는 의미론적인 혼란으로부터 구제하려는 노력이나 '예술'을 그 구체적인 연구와 함께 다시금 인간의 전체적 관련 속에서 파악하고, 혹은 그 실천적인 측면을 열어 보이는 방향 등에서 그러하다. 이와 함께 우리는 현대에 있어서의 미학의 개념도 지난날의 그것에 비해 크게 수정되고 또한 확대되어감을 알 수가 있다.

4

　끝으로 지금까지 보아온 것과 관련하여 한국미학의 정립에 관한 문제를 간단히 언급해보기로 한다.

　'한국미학'이란 것이 따로이 성립할 수 있는가 하는 것이 그 첫째 의문일 것이다. 우선 이 용어를 두고 생각할 수 있는 것은, 첫째 문헌에 나타난 선조들의 미학 사상을 정리·종합하는 일, 둘째 한국인의 미의식과 예술의 참된 근거를 현대에서 밝히는 작업일 것이다. 어느 경우이건 '한국적 특수성'을 밝힌다는 점에선 일치하며 이 '한국적 특수성'은 다른 민족의 예술형태에 대한 대(對)개념을 이루며 이 대개념이 곧 한국미학이 개념 근거가 된다.

　다음, 한국미학은 어떤 방식에 의해 정립되어야 하는가 하는 방법 문제가 뒤따른다. 이를 위해서 서구의 각종 이론을 도입할 수 있을 것이고 유효한 이론의 도입은 마땅히 필요하다. 그러나 그것의 일방적인 적용만으로써는 충분치 않다. 예컨대 한국인의 미의식은 그들이 그것을 통해 생활했고, 또 생활하고 있는바 역사적·사회적·문화적 제요소의 상승작용에 의해 삼투·형성된 것이며, 그 구체적인 반영태(反映態)로서 한국예술의 특수성을 이루고 있다. 따라서 이 특수성을 이루고 있는 인자(因子)들을 아울러 고찰하지 않고 서구의 이론을 일방적으로 적용시켜 해석하는 한, 그들 이론체계 속에 분해시키거나 왜곡시켜버릴 위험이 있다. 그러므로 한국인의 미의식·예술작품의 특수성에 대한 연구는 서구의 개념체계에 의한 연역적 방법이 아니라, 개개의 구체적인 체험이나 예술작품이 가진 특수성을 귀납법적으로 분석·종합함으로써 가능하다. 예컨대 한국미의 특성으로 입에 오르는 '선적(線的)' '멋' 등의 개념은 비록 그것이 직관적으로 파악된 지각형식(知覺形式)이라 할지라도

그 애매성으로부터 벗어나기 위해서는 이론적으로 증명되어야 한다. 이것을 증명하는 것이 미학이요, 좀더 구체적·객관적으로 증명하는 것이 과학으로서의 미학이다. 그리고 한국미학은 여기에 대응해야 한다.

셋째, 그러면 무엇이 한국인의 미의식·예술의 특수성인가 하는 문제가 있다. 전술(前述)한 바와 같이, 미의식의 문제는 예술작품의 연구를 통해 밝혀져야 한다. 즉 예술작품의 재료, 재료를 매체로서 감응하고 사용하여 형식을 구성하고 그 속에 체험된 내용을 형상화하는 이 일련의 과정 속에 숨은 계기를 철저히 분석·종합함으로써 밝혀져야 한다. 흔히 예술은 현실적인 것에서 멀수록 좋은, 참된 예술이라는 순수주의 내지 상징주의적 견해가 한국예술 해석의 전반에 적용되는 경우를 본다. 이 견해에 의하면, 본질적으로 강한 현실주의적 성격을 지닌 한국의 '서민예술'(소위 민속예술이라 불리고 있는)에 대한 연구는 결정적인 타격을 받는다. 따라서 그것이 의식적이건 무의식적이건 한국미학의 정립을 위한 긍정적인 견해는 되지 못한다.

한국적인 것, 한국적 특수성에 대한 의식의 각성, 한국예술 전반에 걸친 철저한 분석적 연구, 그 귀납적인 종합으로서의 '한국미학'이 정립될 때 그것은 거꾸로 현대의 한국예술 창조에 튼튼한 기초를 제공해줄 뿐만 아니라 한국예술의 특수성(민족적인 것)을 세계성(世界性)으로 높이는 작업을 강력히 뒷받침할 수 있을 것이다.

『미학보』 창간호(1971)

전위미술론

1. 인식과 출발

우리가 살고 있는 20세기는 인류사에서 일찍이 보지 못했던 대변혁을 일으키고 있는 시대이다. 과학기술의 경이적인 발달은 인간의 물질생활은 물론 정신영역에까지 깊이 침투하여 우리의 의식구조를 전면적으로 바꾸어놓고 있다. 개인에 대신하여 집단이, 질보다는 양이, 두뇌의 역할마저 기계가 대신하게끔 되어가는 오늘의 현상은 확실히 혁명적이라 아니할 수 없다. 그렇기에 앙드레 시그프리드는 20세기를 가리켜 '교양의 문명에서 기술의 문명에로' 근본적인 전환이 행해지고 있는 시대라고 말하면서 지금 이 두 문명 사이의 치열한 격투가 한창 벌어지고 있다고 진단한 바 있다.

사태가 이처럼 거창하고 보면 예술인들 역시 그와 무관할 수 없으며 오히려 예술은 다른 어느 경우보다도 그것을 더욱 민감하게 반영해왔다고 말하는 편이 옳을 것이다. 금세기 벽두부터 일기 시작한 예술상의 혁명 — 수많은 이즘(ism)의 생기교체(生起交替), 그칠 줄 모르는 실험

과 탐구는 바로 저 '격투'의 반영에 다름 아니며 그것은 지금도 여전히 증폭의 리듬을 가지고 진행되고 있는 형편이다.

매스컴은 세계 곳곳에서 쉴 새 없이 나타나는 새로운 예술의 소식을 전해주고 있고 오늘의 예술은 내일이면 이미 낡은 것으로 취급되리만큼 새로운 것이 잇달아 나타나 우리를 당황케 한다. 그중에는 아직 전통적인 예술의 테두리 내의 것도 있지만 그러한 '준거의 틀'로써는 이해될 수 없는, 그야말로 '새로운' 것들도 수없이 나타나고 있어 '예술'의 개념을 크게 수정해야 할 판이다. 예술의 이같은 변모 내지 다양화 현상을 두고 비관론자들은 '예술의 위기' 또는 '예술의 죽음'이라고 말하는가 하면, 일부 비평가들은 신종 예술이 나타날 때마다 '○○예술'이라는 명칭과 함께 그것이 또 하나의 '전위예술'이라 선언하기를 서슴지 않는다. 이처럼 그 내용이야 어떠하든 소위 '전위예술'이란 것이 오늘날 예술창조의 분야에 깊숙이 파고들어 큰 비중을 차지하게 되었고 또 그만큼 논란의 대상이 되고 있는 게 사실이다.

그런데 막상 '전위예술'에 대한 논란을 검토해보면 찬반 양쪽이 저마다 일종의 미신에 사로잡혀 있는 듯이 보인다.

(1) 전위예술은 이미 화석화(化石化)해버린 예술이념이나 표현형식을 타파하는 새롭고도 창조적인 예술이라 하며, 무조건 광신(狂信)하는 경향, (2) 전위예술이야말로 이미 확립된 예술의 존재질서를 위협하고 파괴하는 반역의 예술이라 보고 무조건 배격하는 경향이 그것이다.

이 두개의 경향은 작가와 향수자(享受者)의 대립으로서만이 아니라 작가들 사이에서도 엄연히 존재하고 있으며 더구나 그것이 개인적인 호악(好惡), 선택을 넘어 미신으로까지 첨예화한 데 문제가 있다. 아무튼 이러한 사태는 바꿔 말하면, 예술에서의 진보와 보수의 대립이라고도 할 수 있는데 맹목적인 진보주의나 지나친 보수주의 그 어느 쪽도 정

당한 것이 아닌 것처럼 앞의 두 경향 중 어느 한쪽만을 그대로 받아들일 수는 없는 것이다. '전위예술'이 20세기 예술을 주도해왔고 우리 시대의 지배적인 창조정신이 되고 있는 게 사실이며 그것이 좋건 싫건 문명의 대전환기에 대응하는 역사적 현상인 이상, 단순히 진보와 보수의 대립으로 볼 것이 아니라 문명의 대전환에 따른 예술 변모의 논리라는 대전제 밑에서 물어져야 할 것이다. '전위예술'이란 말이 자주 입에 오르내리고 논란이 일면 일수록 우리는 그에 대한 질문을 진지하게 던져보지 않을 수 없다.

2. '전위'의 의미

우리말의 '전위'는 프랑스어의 '아방가르드'(avant-garde)를 번역한 말이다. 아방가르드는 원래 전선에 배치된 최전방 부대를 의미하는 군사용어였는데, 이로부터 한 분야에서 최첨단에 서 있는 사람 또는 경향이라는 뜻으로, 다시 예술에 있어서는 '한 시대가 연출하는 지배적인 예술이념이나 취향 혹은 양식을 넘어 장래(將來)할 것을 앞질러 표현하는 새로운 예술가 또는 예술운동'의 의미로 전용(轉用)되어 쓰이게 되었다.

이러한 '전위'의 개념을 가지고 역사를 돌이켜볼 때, 그 시대에 통용되던 사상이나 표현형식에서 한걸음 앞섰던 사상가·예술가들은 모두 당시로서는 선구자, 즉 '전위'였다고 할 수 있다. 이를테면 르네상스 시대의 갈릴레오(Galileo Galilei), 단떼(A. Dante), 조또(Giotto di Bondone) 등은 당시 중세적 세계관에 반기를 들고 새로운 근대적 세계관(그 표현형식도 함께)을 창도(創導)한 점에서 '전위'였으며 17세

기의 계몽철학자들이나 루쏘(J. J. Rousseau)만 해도 당시로서는 뛰어난 '전위적' 사상가였다. 마찬가지로 17세기 네덜란드의 통속적인 미술에 맞서 고독한 작업을 했던 렘브란트(Rembrandt van Rijn)가 그러했으며 19세기의 아카데미즘에 반발한 인상파, 세잔(P. Cézanne)이나 반고흐(V. van Gogh), 20세기 초의 마띠스(H. Matisse)와 삐까소(P. Picasso), 깐딘스끼(W. Kandinsky) 등이 모두 그러했다. 가까운 예로는 미국의 '액션페인팅'(action painting)의 창시자 폴록(J. Pollock)이 1940년대 당시에는 극단적인 전위화가로 불려졌지만 20년이 지난 오늘날 그의 그림은 고전(古典)으로 대우를 받고 있다.

음악의 경우도 다를 바 없으니, 가령 베토벤(L. van Beethoven)이 당시의 고전주의 음악사상과 작곡기법에서 한걸음 나아가 새로운 기법으로 작곡했던 점에서 그는 어느 누구보다도 '전위적'인 작곡가였다. 음악사가(音樂史家) 베커(P. Bekker)는 모차르트(W. A. Mozart)나 베토벤이 당시의 통속적인 청중들에게 제대로 이해될 수 없던 음악을 작곡했던 사실을 지적하면서 그들이 20세기에 태어났더라면 일종의 '전위음악'을 작곡했을 것이라고 말한 바 있다.

이렇게 보아갈 때 참으로 창조적인 예술가들은 그 본래적인 의미에서 가장 전위적인 예술가라고 할 수 있되 그러나 당시도 오늘날도 이들을 아무도 '전위작가'라고 부르지는 않는다. 그 이유는 오늘날 우리가 사용하고 있는 '전위'라는 말 속에는 선구적인 작가, 진정한 창조적인 예술가라는 의미 이외에 또 하나의 다른 의미가 부가되어 있기 때문이다. 그리고 바로 그 또 하나의 다른 의미 속에야말로 현대예술의 특질이 가장 강하게 투영되어 있다고 생각된다.

'전위'란 용어가 예술 분야에서 언제부터 사용되기 시작했는지는 분명치 않으나 20세기에 접어들면서였던 것으로 보인다. 20세기 초부터

연속적으로 일기 시작한 예술상의 혁명은 예술 내부의 조용한 변화가 아니라 19세기의 세계관, 시그프리드의 이른바 '교양의 문명'에 대한 전면적인 반역이었기 때문에 전투의 형태를 띠고 나타났던 것이며 그 과정에서 필시 이 군사용어가 비유적인 의미로 애용(愛用)되었던 것 같다. 직접적으로는 제1차 세계대전 중 취리히에 모인 젊은 예술가들이 일으킨 '다다'(dada)운동에 그 기원을 가지고 있다. 다다운동은 19세기 적 합리주의와 진보에의 낙천관이 끝내는 제1차 세계대전이란 괴멸적인 파괴를 자초하고 만 것을 보고 이성 우위, 진보에의 미망(迷妄)을 철저히 폭로·야유하고 일체의 기존 질서를 무화(無化)하려 했던 반역운동이었다. 그리고 그것은 예술에 있어서도 당연히 일체의 기존 미학을 거부하고 미적 허무주의를 지표했던 것은 물론이다.

다다운동이 결과적으로 가져다준 것은 파괴와 허무뿐이었지만 바로 그 파괴와 허무가 오히려 그후 모든 예술창조의 다시없는 토양이 되었다. 그 점에서 다다운동은, '다다이즘의 사생아'라고 하는 쉬르레알리슴(surréalisme)은 물론 1960년대의 '네오다다'에 이르기까지 각종 유파(流派)에 대해 '전위'로서의 혈액을 나누어준 셈이며 그후의 전위예술은 좋은 의미에서건 나쁜 의미에서건 '다다'의 정신을 이어받고 있다. 즉 '전위예술'은 기존 예술질서에 대한 반역이라는 것, 장래를 앞지른 창조행위라는 것 — 그렇기에 그것은 창조에 대한 끝없는 의혹과 모험으로 운명지어지게 된다. 반역과 창조라는 이율배반성이 전위예술의 운명일진데 그것은 처음부터 모험일 수밖에 없고 그 모험이 성공을 거둘 때 창조적인 예술로 정착되었는가 하면 끝내 모험으로 끝나버린 경우도 허다하였다. 그렇기에 전위예술에 대한 광신과 불신의 양극화도 어쩌면 전위만이 감수해야 할 비극인지 모른다.

3. 20세기의 전위미술

20세기의 미술사는 끊임없는 모험, 즉 무수한 전위미술로 점철되고 있다. 실패도 많았지만 그 대신 새로운 미술창조의 지평을 열어준 원동력이기도 했다. 전위미술이 어떻게 해서 발생했는가에 대해서는 다시 이야기할 필요가 없을 것 같다. 왜냐하면 앞서 말한 대로 생활환경과 의식구조의 변혁에 따른 대응현상이기 때문이다. 정세의 변화에 따라 새로운 '관계의 정상화'를 꾀하게 되는 것은 지극히 당연한 논리이다. 문제는 왜 변화했는가가 아니라 어떻게 변화했는가에 있다.

20세기의 미술이 전체적으로는 20세기 문명의 제상(諸相)의 반영이지만 미술 내부에 국한시켜 볼 때 저마다 반응은 달랐을지라도 하나의 공통성 ── 르네상스 이래의 자연주의 미학과 휴머니즘의 전통을 한결같이 거부한 데서 출발하고 있다. 르네상스 이래의 회화의 주제는 단순히 풍경도 정물도 아니고 어디까지나 화면 배후에 있는 화가 자신의 '인간'이었다. 화면을 통해 화가의 모습을 파악할 수 있기 위해서는 화가와 자연과의 사이에 깊은 신뢰관계를 전제로 해야 한다. 이 신뢰관계를 토대로 한 것이 휴머니즘이요, 자연주의 미학이었다. 그런데 자연주의 미학을 거부했다는 것은 인간과 자연 사이의 신뢰관계를 거부한 것에 다름 아니며 결과적으로 이 양자의 관계를 어떻게 다루어야 하는가의 문제에 부딪치게 된 것이다. 낡은 미학은 죽었고 새로운 미학은 아직 확립되지 않는 단계에서는 오직 실험과 모험이 있을 뿐이다. 그리하여 저마다 '전위'로서 '관계인식'에 대한 자기 나름의 가설을 설정하고 가설과 가설의 대립·공존이 되풀이되는 무정부 상태를 나타내었다.

그러나 이러한 상태는 기본적으로 무엇이 미술이고 무엇이 참다운 창조인가 하는 인식론의 문제를 불러일으켰고 어느 전위이건 이로부터

출발하지 않으면 안되었다. 다시 말하면 현대의 전위미술은 '창조'와 '물음'의 이중성을 동시에 해결하려는 방향에서 수행하지 않으면 안되었다. 예컨대 쉬르레알리슴과 신조형주의의 차이는 쉬르레알리슴이 꿈과 무의식의 세계를, 신조형주의가 직선과 구형(矩形)만으로 그린다고 하는 외면적인 표현형식에만 있는 것이 아니라 회화라는 것의 역할에 대한 인식을 달리한 데 있었다. 현대미술에서의 수많은 이즘의 명멸은 그 반증이 아닐 수 없다.

여기서 우리는 그 수많은 이즘을 일일이 다 들추어볼 필요는 없고 그 대신 제2차 세계대전 후 가장 격렬한 '전위'로서 등장했던 몇몇 사례를 중심으로 간단히 살펴보는 것이 좋을 것 같다. 20세기 전반을 '○○주의'(-ism)로 점철된 시기라고 한다면 20세기 후반은 '○○미술'(-art)의 시기라고 할 수 있다. 1960년대의 팝아트로부터 최근의 키네틱아트(kinetic art)에 이르기까지 각가지 아트가 연속적으로 등장하고 있다. 그리고 20세기 전반의 미술에 비해 후반의 그것은 '전위성'이 다소 변질된 면도 없지 않은데, 거기에는 물론 '전위'의 디노미네이션(denomination)에도 일단의 원인은 있을 것이다. 그야 어떠하든 20세기 후반의 각종 아트가 전반기의 다다이즘의 혈통을 이었으되 그러나 전반과는 크게 다른 변모를 보이고 있는 점도 간과할 수 없다. 단적으로 말하면 그것은 '주관성'의 가설로부터 다시 '존재하는 것 자체', 즉 객관성에로 전환하고 있다는 사실이다.

앙드레 브르똥(André Breton)은 일찍이 '다다'를 가리켜 다다는 예술상의 이즘도 정치운동도 아니며 '정신의 상태'(état d'esprit)라고 지적한 바 있는데, 이는 창조에 대한 끝없는 의혹의 정신을 두고 한 말일 것이다. 확실히 현대미술은 '다다'의 존재 없이는 생각할 수 없는 현상이 적지 않다. 그것은 다다를 형식적으로 모방한다는 의미가 아니라 다다와

공통되는 '정신의 상태' 속에 놓여 있기 때문이다.

그러면 다다와 공통되는 정신의 상태, 다시 말하면 끝없는 의혹의 정신인 20세기 전반기 미술의 자아신앙(自我信仰)(=주관성)을 극복하려 했던 방향은 어떠했던가?

먼저 미국의 화가 폴록의 경우를 보자. 폴록은 1947년경부터 이른바 '액션페인팅'을 시작했다. 그는 마룻바닥에 펼쳐놓은 커다란 캔버스에 모래나 유리를 한데 섞은 화학도료나 물감을 뿌리고 혹은 붓 대신 구둣발로 짓밟아 그림을 그렸다. 이러한 창조행위는 화가의 내적세계를 표현하려는 것이 아니라 오히려 그 반대방향을 취한 데 기인한다. 폴록은 쉬르레알리슴이 철두철미 인간의 자기신앙에 근거하여 보다 깊은 하의식(下意識) 세계를 파고들었으면서도 끝내는 그것이 이성에 의한 답사에 머물고 말았던 점을 간파한 나머지 쉬르레알리슴의 이 근대적 요소를 극복하려 했던 것이다. 그러므로 그에게 있어 행위(action)는 자아의 세계를 심화하기 위한 것이 아니라 오히려 그것을 극복하기 위한 방법이었다.

로젠버그(H. Rosenberg)는 액션페인팅은 '자기창조, 자기결정, 혹은 자기초월'과 관련을 가진 것이며 '자기표현'과는 관계가 없다고 말한 바 있는데, 자기표현이기 위해서는 어디까지나 자아의 시인(是認)이 전제되어야 하기 때문이다. 이렇게 볼 때 폴록은 회화의 새로운 기법을 창안한 것이 아니라 액션페인팅이야말로 진정한 현대의 회화라고 하는 가설을 선택한 것이다.

로스꼬(M. Rothko) 역시 폴록과는 다른 의미에서 비슷한 가설을 선택하고 있다. 즉 그는 이미지가 가지는 일체의 개념성을 배제함으로써 화면을 마치 망망한 바다와 같이 만들었다. 몬드리안(P. Mondrian)이 인간의 불완전함은 외계에 종속한 때문이라고 생각했던 데 비해 폴록

이나 로스꼬는 거꾸로 인간의 내면세계의 특성(또는 한계)을 자기 나름대로 타파하려 했다.

비슷한 예로 '단색의 화가' 이브 끌라인(Yves Kleine)의 경우를 들 수 있다. 끌라인은 화면을 청색 하나만으로써 균질하게 메운 작품을 주로 그렸다. 그가 의도한 것은 청색물감을 칠하는 데 있지 않고 그림을 비물질적인 청(靑) 그 자체로 하고자 한 데 있었다.

그밖에도 그는 빠리의 소화랑(小畫廊)의 내부를 흰색만으로 칠해서 '공허'(Vide)라 이름붙인 전람회를 열기도 했다. 어느 것이건 끌라인이 뜻한 바는 손놀음인 미술에서 그 자신의 흔적을 가능한 한 제거하려는 점에 일관하고 있다. 폴록이나 로스꼬가 자아를 초월하는 방법을 추구한 것에서 진일보하여 끌라인은 자아의 흔적을 없애는 방법을 택한 것이다. 그러므로 작가의 내면세계를 척도로 삼아 작품의 세계를 재고 또 그것을 가지고 창조라고 보던 생각은 여기서는 통용되지 않는다. 청색 하나만으로 된 작품에서 그 무엇을 읽어내려고 하는 것은 처음부터 어긋난 일이다. 끌라인의 청은 내적인 감정과는 전혀 무관하며 다만 객관적인 것으로 존재할 뿐이다. 그리고 그 객관적으로 존재하는 그것이 보는 이를 끌어당기고 기묘한 광채를 발하는 것이다.

또 다른 예는 키네틱아트의 한 작가인 띵껠리(J. Tinguely)이다. 그의 대표작이라 할 「움직이는 폐물기계」는 각가지 기계의 폐품 또는 부분품을 짜 맞추고 거기에 모터를 달아 움직이게 한 것이다. 그런데 이 기계의 운동은 보통 기계가 하는 규칙적인 운동이 아니라 지극히 의외적 (意外的)이고 불확정적인 — 변덕스럽고 혹은 유머러스하고 혹은 냉랭한 운동을 하는 것이 결정적인 특징이다. 이 경우는 작가가 만들어낸 것이면서도 그것을 보는 이는 물론 작가 자신마저도 철저히 거부한다. 여기서 작가 띵껠리가 노린 것은 일체의 고정화(固定化)(그것은 결국 관

넘의 세계에 동화하고 마는 것이니까)를 미술로부터 방축(放逐)하려는 데 있다. 끌라인의 경우가 자아의 제거라 한다면 띵겔리는 자아의 차단이라고 할 수 있을 것이다. 이「움직이는 폐물기계」는 운동을 개념화하고 일반화하려는 것을 끊임없이 차단하니까 말이다.

이상은 전후 새로운 전위미술로 등장했던 몇가지 사례를 든 것에 지나지 않지만, 그것을 통해서 우리는 제2차 세계대전 전과 후의 미술이 크게 변모한 것을 알 수 있다. 그 특징을 한마디로 요약하면 미술 및 미술가의 개념이 크게 변화했다는 사실이다. 지금까지 우리는 종래의 관습대로 미술을 대해왔던 것인데 그것에 따르면, 미술가는 원인이고 작품은 그 결과이며 그 사이에 재료라든가 기법이라든가 하는 매체가 있어 '미술'을 가능케 한다는 것이다. 그리고 그것은 전람회를 그 장소로 한다고 믿고 있었다. 그런데 전람회 미술로서의 미술은, 미술이라고 하는 것을 전람회라는 특수한 장소에다 격리시키는 결과를 가져왔고 결국 작품은 향수자의 유무에 관계없이 그 자체로서 완결된, 독립적인 소우주(小宇宙)로 다루어지게 되었다. 다시 말하면 격리화(隔離化)에 의해 작품의 실체화(實體化)가 이루어졌으며 창조행위는 추상화하고 마는 것이었다.

그러므로 이러한 관계를 타파하여 창조행위에 구체성을 회복시키고 작품의 완결성을 부정하려는 것이 앞서 본 사례들의 공통성이다. 이러한 변화는 동시에 향수자에게도 새로운 관계를 요구하고 있다. 작가가 새로운 가설에 도전할 때 향수자도 그 가설과 같은 차원에서 이행해야 한다. 현대의 미술 ── 적어도 새로운 창조의 지평을 연 일련의 전위미술은, 이미 완성된 것을 단지 수동적으로 향수하는 게 아니라 '존재하는 것 자체'가 주는 다원성·애매성 속에서 무엇인가를 발견하려는 능동성, 즉 '참여'(participation)를 요구한다. 띵겔리의「움직이는 폐물기

계」의 운동이 바로 그 예이다. 이를 두고 어느 비평가는 새로운 의미에서 예술이 가지는 주술성(呪術性)이라고도 말한다. 주술이란 본래 수동적인 상태로는 이루어지지 않는다. 작품의 다원성·애매성을 긍정한다는 것은 작품을 하나의 실체로서 완결 짓지 않고 향수를 함께 포함함으로써 비로소 성립하는 것으로 하려는 것이다.

아무튼 현대미술은 '닫힌 미술'에서 '열린 미술'에로 탈출하려고 하며 탈출의 온갖 몸부림이 각가지 형식과 방법을 낳았고 그것은 지금도 '전위'라는 이름으로 수행되고 있는 것이다.

4. 한국에서의 '전위'

지금까지 우리는 '전위'를 발전의 논리로 파악하여 서구의 20세기 전위미술의 실상을 살펴보았다. 그러면 한국에서의 전위미술은 어떠한가?

1950년대 후반부터 우리나라에도 일련의 전위미술운동이 일기 시작했다. 앵포르멜을 필두로 액션페인팅, 네오다다, 팝아트, 옵아트, 해프닝 그리고 최근의 개념미술(conceptual art)에 이르기까지, 표면상으로는 꽤 화려하게 전개되어온 듯이 보인다. 그러나 그것들은 실상 한국미술 자체의 발전의 논리를 가지고 전개된 것이 아니라 서구의 전위미술을 그때그때 수입해온 것에 지나지 않는다. 이러한 수입품들은 그러므로, 한때의 유행처럼 우리 화단을 휩쓸고 지나갔을 뿐 전위미술 본래의 목적을 성취하지 못하고 있다. 비단 전위미술뿐만 아니라 개화 이후 서양화의 수용이 바로 그러한 과정의 연속에 지나지 않았다. 이유는 말할 것도 없이 한국의 근대화가 밟아온 특수한 사정에 기인한다. 개화 이후 서구문화를 급속하게 도입했던 결과, 소위 개화파와 수구파, 서구지향

형과 전통주의, 양풍(洋風)과 한풍(韓風)이라는 이중구조를 낳게 되었고, 이 이중성은 지금까지도 우리들 사이에 엄연히 존재하고 있다. 그것은 단순히 양식상의 차이가 아니라 의식의 이중성에 관한 문제이며 그렇기에 한국의 근대화에 적지 않는 암영(暗影)을 던져주었다. 그렇게 된 직접적인 이유는 흔히 지적되는 바와 같이, 근대화의 목표를 '서구화'에 두고 서구화＝공업화라고 하는 일면성에서 추구해온 때문이다. 자연과학의 경우라면 문제될 것이 없되 정신영역에까지 이 공리를 그대로 적용한 데 문제가 있었다. 서구문화는 절대 우월한 문화요, 우리가 하루 속히 받아들여 배워야 할 모범으로, 따라서 당연히 '권위'로서 생각하게 된 것이다. 이러한 사태는 한국의 근대문화 전반에 걸친 현상이지만 미술의 경우 더욱 현저히 나타났고 전위미술도 그 연장선상에서 수행되고 있다.

앞서 본 바와 같이 '전위'는 기존(旣存)하는 예술이념이나 양식을 한 걸음 넘어선 창조인 동시에 당대 또는 기존 예술의 권위에 대한 반역을 그 생리로 한다. 그럼에도 한국의 전위미술은 서구의 전위미술을 수입하여 그대로 흉내 내는 데 불과했기에 처음부터 그것은 우리의 특수한 상황과는 아무런 필연성도 없었고 거부되어야 할 권위로 정착하지도 못했다. 지금까지 우리나라 전위운동에서의 '반역'이 우리 기존 미술의 '권위'에 대한 반역이 아니라 한갓된 몸짓이거나 아니면 미술 외의 사회적 모순에 대한 반역으로 시종한 것도 그 때문이다. 표면상으로 보면 새로운 것이 그전의 것을 반역한 것처럼 보이지만 실상은 서구의 전위운동(필연적인 발전의 도식)을 순차적으로 이 땅에 옮겨놓은 데 지나지 않았다.

서구에 있어서는 어떤 하나의 전위운동이 참으로 유효하고 창조적이었을 경우, 다음 단계에는 그것이 하나의 '권위'로, 이른바 '전위 아카

데미즘'으로 정착하는 것이 통례였다. 그런데 우리나라의 전위운동은 서구의 그 '전위 아카데미즘'을 그대로 수입해오는 것으로 만족하며 게다가 그에 대한 인식과 기술적 훈련의 부족, 사회(수요층)로부터의 유리 등으로 '반역'의 감각을 잃어버린다. 반역의 감각을 상실한 곳에서 새로운 창조의 활력을 기대할 수 없음은 너무도 자명한 논리이다.

이상은 한국의 전위미술운동의 실태를 근대화의 모순에서 찾아 주로 서양화의 경우를 살펴보았는데 동양화의 경우는 사정이 한결 복잡하다.

서양화와 동양화의 양립 자체가 우리 근대문화의 이중구조의 반영이었다. 서양화와 동양화의 차이는 캔버스에 유채로 그리느냐 지필묵으로 그리느냐, 화가의 의식이 서구지향인가 전통주의적인가에 있지 않고 배후의 결정 요소인 '감수성'의 질차(質差)에 있다. 즉 서구적 감수성인가 동양적(같은 의미에서 한국적) 감수성인가의 차이이다. 재료만이라면 현재로서도 서로 혼용하는 수가 있고 구별에 무관계한 새로운 재료를 개발하여 사용하고 있다. 이대로 가면 재료는 완전히 자유로워질 것이고 그 점에서 앞으로는 서양화와 동양화의 차이가 지양되어 하나로 통일되리라고 생각할 수 있을지도 모른다. 그렇다면야 그다지 문제될 것도 없다.

마찬가지로 서구지향과 전통주의를 적당히 통합하는 데서 해결점을 찾으려는 것도 애매모호한 절충론밖에 안된다. 문제는 감수성의 질차가 해소되지 않는 한 표면적으로는 아무리 하나로 통일된 듯이 보이지만 이중성은 해소되지 않는다는 것이다. 어느 의미에선 서양화·동양화의 양식적 구분이 없어지는 대신 '서구식 동양화' '동양식 서양화'라고 해야 하는 모순이 더욱 두드러지게 될지 모른다. 감수성 자체가 불변적이 아니고 변하는 것이니까 먼 장래에는 두개의 상반되는 감수성이 어떻게 변화·통일될는지는 모르되, 현재 그것이 엄연히 존재해 있는 이상

서양화·동양화의 이중성을 해소하기 위해서는 우리 고유의 감수성을 회복하는 데서 그 해답을 찾아야 할 것이다. 이 점에서 금후 동양화의 (군이 동양화만이 아니라 창작활동 전반에 걸쳐서의) 전위운동의 가능성과 목표가 떠오른다.

이러한 방향에서 생각해볼 때 수입 일변도였던 서양화보다는 동양화의 전위활동이 한결 유리한 듯이 보인다. 왜냐하면 우선 그것은 반역해야 할 대상과 그 권위가 너무도 뚜렷할뿐더러 정세의 변화 또한 그것을 요구하고 있기 때문이다. 전통적 관념산수(산수만이 아니라 인물·화조·사군자 등 모든 장르가 함께)의 무의미한 답습 자체가 '권위'로서 거부되어야 하고 어떻게든 현대성에서 창조의 활력을 불어넣어야 하니까 말이다. 이 길은 결국 동양화를 동양화로써 극복한다는 의미를 넘어 우리의 참된 전위운동의, 실로 바람직한 방향이 될 것이다.

5. 결어

'반역'과 '창조'라는 본래적인 의미의 '전위'는 어느 시대나 어디서나 있어 왔다. 그리고 그것은 언제나 모험으로서 수행되었다. 하나의 전위운동이 진정한 창조로 정착하는가, 모험으로 끝나는가는 그것이 설정한 목표와 전략에 의해 결정된다.

참된 미술은 모두 전위적이었다. 그러나 전위가 모두 참된 창조는 아니라는 데 오늘의 전위의 특질이 있다. 다만 한가지 오늘의 전위가 사태변화의 산물이었다는 점만은 전제로 해야 할 것이다. 마찬가지로 '반역'이나 '창조'라는 것도 전위의 절대적 요건이 아니라 상대적인 요건임을 잊어서는 안된다. 그러므로 오늘의 전위는 20세기 전반의 그것과

는 역할도 의미도 크게 바뀌었다. 전반기에는 '반역 또는 파괴가 곧 창조'라는 역설의 논리에서, 그리고 슈비터스(K. Schwitters)의 "내가 뱉어내는 것은 모두 예술이다. 왜냐하면 나는 예술가이기 때문에"라는 것만으로도 전위적일 수가 있다. 그러나 후반기에 와서는 그러한 역설의 논리가 통하지 않게 된 것이다. 당시의 전위가 "이미 예술이고자 하지 않았다"(제들마이어H. Sedlmayr)라고 할 만큼 반역적이었고 또 그것이 그후 모든 전위의 원천이었다 할지라도 지금은 사태가 변해버린 것이다.

오늘에 와서는 반역(또는 파괴)과 창조는 별개의 것이 되었다. 오늘의 미술이 오늘의 사태의 필연적인 반영이라면 우리는 전위미술에 대한 인식도 새로이 해야 할 것이다. 창조뿐만 아니라 향수의 체계도 다시 조정하지 않으면 안된다. 현대미술이 향수를 함께 포함하여 창조로 보고 그렇게 제작하고 있는 만큼 향수자 역시 그와 동일한 차원에로 이행해야 할 것이다. 까수(J. Cassou)가 현대미술에 대한 대중의 오해는 대개 19세기적 미학의 편견 때문이라고 했는데, 이 말은 사태 변화를 생각지 않고 예술을 불변적인 것으로 보는 보수성을 지적한 점에서 옳다. 키네틱아트를 감상하면서 19세기의 자연주의 미학을 고집해서는 감상이 불가능할 테니까.

오늘의 사태 변화(즉 20세기의 문명의 방향)가 옳은 것인가 아닌가 하는 문제는 미술의 범위를 뛰어넘는 철학상의 문제이다. 베이들레(V. Veydle)가 현대미술을 두고 "변하면 변할수록 그것은 같은 것이다"(Plus ça change et plus c'est même chose)라는 속담을 인용하면서 "이 말이 현대의 묘비명이 될 때가 올 것이다"라고 한 것은 현대미술을 비방하기 위해서라기보다 현대문명을 비관적인 관점에서 해석한 데 지나지 않는다.

끝으로 한국의 '전위'는 지금까지의 수입의존도에서 하루빨리 탈피하여 한국의 특수한 상황인식과 우리의 감수성의 회복이란 대전제 위

에서 발전의 논리를 추구해야 한다. 어느 면에서는 이것이 금후의 사태 변화(그것을 국제화라 해도 좋다)에 역행하는 것이라고 생각될지 모르나 그와는 다른 의미에서, 즉 한국미술의 이중성의 해소라는 보다 원칙적이고 현실적인 문제에 관한 것이다.

『채연(彩研)』 1호(1972)

제4부
미학강좌

학(學)으로서의 미학

요즘 신문지상이나 잡지 등에 미학이란 말이 부쩍 많이 쓰이고 있음을 본다. 가령 '경쟁의 미학' 혹은 '멋의 미학' 등 기실 미학과는 거리가 먼 내용이면서 단지 미학이라는 용어가 주는 어감상의 매력 때문에 수사학적인 경향에서 사용되고 있는 것이다.

그러므로 필자는 먼저 미학에 대한 서상(叙上)의 그릇된 상식을 시정하고 '학(學)으로서의 미학'의 개념과 의의를 명시할 필요가 있다고 생각한다.

미학(美學, Aesthetics, Aestheik, Esthètigue)이라고 부르는 독립된 학문이 탄생한 것은 독일의 철학자 알렉산더 바움가르텐(Alexander G. Baumgarten, 1714~62)의 저서 『에스테티카』(Aesthetica)에서 비롯했으며 에스테티카란 말은 그리스 말의 아이스테티코스(aisthétikos, 감각에 적합한)에 그 어원을 두고 있다.

바움가르텐에 의하면 아름다움이란 그 어느 것이나 감성적이며 미(美)는 감성적으로 인식된 완전성(完全性)에 불과하므로 이성적 인식을 대상으로 하는 논리학과 동등한 권리를 가지고 감성적 인식을 대상으

로 하는 독자(獨自)의 학(學)이 가능하다는 논거에서 에스테티카를 수립했던 만큼 당초에는 '미(美)이 학(學)'이라기보다는 '감성(感性)의 학(學)'을 의미했던 것이다.

그후 칸트는 인식능력으로서의 감성을 부정하고 '미적 판단력'이라는 용어를 썼으며 셸링(F. W. J. von Schelling)은 '예술철학(藝術哲學)'이라는 이름으로, 피셔(F. T. von Vischer)나 립스(T. Lipps)는 '미(美)의 학(學)'이란 명칭 아래 미와 예술의 문제를 다루었다. 그 어느 것이든 미의 문제를 중심 과제로 삼고 있다는 점에서 현재의 에스테틱스(Aesthetics, 미학)란 명칭이 그대로 쓰이고 있는 것이다.

미학은 우리가 일상적 어법으로 쓰고 있는 "아름다움"만을 문제로 삼지 않고 미적인 것, 미적인 가치가 있는 것 전부를 포괄하고 있다.

즉 미학에 있어서의 미의 개념은 미의 각가지 유형 —— 우미(優美), 숭고, 비애(悲哀), 유현(幽玄), 골계(滑稽) 등 모든 미적 범주를 포섭하는 개념이다.

폴켈트(J. Volkelt)는 아름다운 것〔優美〕에 대립하여 숭고, 골계 등을 성격적인 것으로 규정하고 이 양자를 총괄하는 '미적인 것'(Das Aesthetische)이 곧 미학의 대상이라고 하였다.

그러므로 아름다운 것〔優美〕에 반대되는 추(醜)도 미적 범주에 속하는 것이며 특히 예술작품에 있어서의 추(醜)는 아름다움 그 자체를 보다 효과적으로 고양시켜주는 계기로서 작용하는 것이라 해석되고 있는 것이다.

이와 같이 미학은 자연이나 인생, 예술 등 모든 현상 가운데 나타나는 미적 사실(事實) 일반을 대상으로 하여 일체의 미가 성립하는 근거와 미의식의 성립 과정 내지 성립구조를 탐구하는 것이 그 과제이므로 개개의 미의 객관적인 내용을 탐색하기보다는 오히려 미의식의 성립 과정

을 밝혀야 할 것이며, 따라서 미는 객관-주관의 긴밀한 관계에서 추구되고 해명되어야 한다. 그렇기 때문에 미학은 실로 많은 문제들을 포장(包藏)하고 있다. 그러나 모든 미적 양상의 근원적인 원리, 환언(換言)하면 미적 양상의 분화를 있게 한 구극적(究極的)인 원리를 찾는 것이 미학의 가장 큰 과업이며 그 가능적 지평을 통하여 비로소 미와 예술에 대한 올바른 해답도 가능한 것이다.

나아가 미의 자율성의 문제 역시 이에 못지않게 중요한 과제이다. 미가 진리(眞理), 선(善), 또는 단순한 쾌감(快感)과 어떻게 다르며 미를 의식하고 창조하는 우리의 미적 감정(感情, emotion)은 어떻게 논리적으로 설명될 수 있는가 하는 물음이 그것이며, 이러한 의문은 동시에 미학을 하나의 개별적인 학(學)으로 성립케 한 요건이 되고 있다.

아름다운 것은 우리의 마음을 한없이 즐겁게 해준다. 그렇기에 사람은 누구나 미를 예찬하며 미를 창조하는 예술가가 있었고 또 예술은 길이 남아 있기를 원한다.

아름다움에로 향한 끝없는 동경·정열 ── 그것은 인간으로 하여금 미적 문화를 낳게 한 동인이며 인간을 Homoartife(예술인藝術人)라고까지 규정짓게 한 근거가 되기도 했다.

미가 무엇이냐 하는 물음은 진리가 무엇이냐 하는 물 ──(식별불가) ──로 영원한 수──(식별불가)──지도 모른다. 그러나 미학은 그 물음에 대하여 진지하고도 경애(敬愛)한 해답을 찾고 있는 것이며, 그런 의미에서 미학은 철학과 마찬가지로 결과를 찾는 학문이 아니라 과정이요, 물음(inquiry)의 학(學)이다.

『효대학보』1967. 4. 15.

미에 관한 제견해

우리가 어떤 사물이나 정경 또는 예술작품을 보고 '아름답다'고 말할 경우 그 '아름다움'의 이면에 숨어 있는 미(美)의 본질은 무엇이며 '아름다움'은 우리에게 어떻게 의식되며 또 누구에게나 동일한 내용으로 체험되어지는 것인가? 이러한 물음은 누구나가 한번쯤 가져보는 의문일 것이다.

한마디로 '아름다움'이라 말하더라도 거기에 포괄되는 미의 종류는 수없이 많으며 그 유형 또한 다종다양하다. 그러므로 현금(現今)의 의미론자들은 '미(美)'라는 용어가 지닌 애매함(ambiguity)과 그 오용을 지적하고 의미가 지닌바 정확한 개념을 규명해야 한다고 주장하고 있다.

그야 어떻든 논외로 하고, 미의 본질 내지 원리를 알아보기 위하여 먼저 비근한 예로부터 접근하자.

설악산의 경치는 참으로 아름답다고들 한다. 그 아름다운 경치도 계절에 따라 변화하며 변화할 적마다 아름다움의 내용도 달라진다. 또 같은 가을의 경치를 같은 장소에서 보았다 하여도 그것을 바라보는 사람에 따라, 그 사람의 심경 여하에 따라 각각 상이한 미적 체험을 갖게 한

밀레 「이삭 줍는 여인들」, 1857년.

다. 우리가 소월(素月)의 시를 읽거나 라파엘로(Raffaelo)의 그림을 볼 때, 쇼팽의 음악을 들을 때에도 사정은 마찬가지일 것이다. 그런가 하면 밀레(J. F. Millet)의 그림을 둘러싼 미학자들 사이의 상반된 해석 ─ 영국의 미술사가(美術史家) 프라이(R. Fry)는 밀레의 그림을 전적으로 무시했는가 하면, 매더(F. J. Mather)는 당세(當世) 최고의 예술이라며 격찬을 아끼지 않았다 ─ 은 동시에 우리들 누구나가 느끼는 견해일 수도 있다.

이와 같이 동일주관(同一主觀)이 동일한 대상에 대해서조차 동일한 미적 체험을 가질 수 없다고 하는 이른바 '미의 헤라클레이토스적인 성격'만을 미루어 본다면 미의 본질 또는 근거를 찾는다는 일은 영영 불가능한, 허망된 작업인 것처럼 생각될는지 모른다.

그러나 초점을 좁혀서, 어떤 사물 또는 정경이 아름답게 보인다는 것은 명백한 사실이며 아름다움이 수시로 변모한다는 것 또한 사실이므로 그러한 대상성(對象性)이나 변용성(變容性)이 미의 본질을 이룬다고 생각할 수도 있다. 하지만 이러한 견해는 미가 바깥으로 나타난 현상만을 문제 삼은 데 불과하므로 그것은 미의 한 특질일 수는 있으되 본질이라고는 할 수가 없다. 그러면 현상 그 너머에 모든 미의 분화를 가능케 하는 근원적인 원리는 없는 것일까? 있다면 그것은 무엇일까?

여기서 저명한 미학자들의 견해를 살펴보기로 하자.

고대 그리스의 피타고라스 학파가 우주의 본질을 '수(數)'의 제관계에서 성립하는 조화로 파악하고 동시에 그것을 미의 본질로 생각했던 이래 '조화(調和, harmony) 혹은 다양(多樣)의 통일'의 이론은 현금(現今)의 여러 학자들에 이르기까지 가장 유력한 견해로 여겨져왔다. 허버트 리드(Herbert Read)는 미를 "오관(五官)이 지각하는 형식상의 제관계의 통일"이라 정의했는가 하면, 존재론에서는 미를 하나의 '존재(存在)'로 보고 존재구조를 해명하는 데서 미의 원리를 찾고 있다.

이에 대하여 플라톤 이후의 관념론자들은 미의 현상성(現象性) ── 형식(形式) ── 보다 정신성(精神性) ── 내용(內容) ── 을 강조하여 미의 본질을 우리의 인식주관(認識主觀)에 묻고 있다. 가령 미를 "초감성적(超感性的)인 이데아(Idea)의 인식"이라고 한 플라톤의 견해나, "일절(一切)의 관심으로부터 떠난 만족"이라 규정한 칸트의 입장이나, 감정의 반응면에서 미의 근거를 찾았던 심리학파들의 해석이나, 전달된 감정의 내용으로 설명한 똘스또이(L. N. Tolstoy)의 견해 등은 모두 그러한 예들이다.

전자가 객관적인 입장에서 대상의 구조를 중시한 데 반하여 후자는 주관적인 측면에서 미의식의 구조와 형성 과정을 중시하였다. 이와 같

이 미의 본질은 논자(論者)의 어프로치 방식 여하에 따라 각각 다르게 해석되고 있지만 그중 어느 하나만을 강조한다는 것은 곧 쌍방의 입장을 첨예화할 뿐 결코 문제해결에는 기여하지 못하는 것이다. 왜냐하면 설악산의 아름다움이 누구에게나 동일하게 보이지 않는 것과 마찬가지로 내가 느낀 설악산의 아름다움을 가지고 모든 미를 설명할 수도 없는 것이다. 그러므로 주관적인 관여를 무시하고 대상의 구조만을 분석한다고 하여 보편적인 원리를 찾기는 어려우며, 미의식의 구조를 분석하여 거기서 이끌어낸 원리가 모든 미적 대상에 그대로 타당할 수도 없는 것이다.

결국 미가 무엇이냐 하는 물음을 해결하기 위해서는 '객관-주관의 관계'에서 고찰되어야 한다. 즉 무한히 가능한 사실을 긍정하고, 대상으로부터 미의식에 촉발되는 "장소(場所, locus)"로서 미는 성립한다고 보아야 하며 미의 본질도 이런 관계에서 해명되어야 할 것이다.

『효대학보』 1967. 5. 1.

쾌(快)의 감정과 미

우리가 어떤 사물을 보고 아름답다거나 혹은 숭고하다고 하는 것은 그 대상으로부터 촉발된 내용이 우리에게 그렇게 의식되기 때문이다. 그러면 어떤 것을 아름답다고 의식함은 어떻게 해서 가능하며 미의식의 근거는 우리의 정신활동 어디에서 찾아야 할 것인가? 이 물음은 곧 미가 '인식(認識)'이냐 '느낌'(Fuehlen)이냐 하는 또 하나의 근원적인 물음에 귀착된다.

수많은 철학자들은 미를 인식론적으로 해명하려 했는가 하면, 심리학자들은 미의식의 근거를 감정에서 찾아, 감정의 구조와 효과 면에서 고찰하려 했다. 그 어느 것이든 미의 비합리적인 성격을 합리적인 방법으로 해결하려는 것인 과제였지만 미가 진리나 선(善)과 같이 개념에 의한 인식일 수는 없으며 그렇다고 하여 감정을 논리적으로 정립할 수도 없는 것이었다.

그러므로 미가 '독특한 감정 체험적인 인식'으로 다루어져야 한다는 논거도 여기에 있으며 이러한 관점에서 접근한 최초의 미학자는 페히너(G. T. Fechner, 1801~87)였다. 그는 미적 대상이 인간에게 환기시키는

독특한 '만족 감정(滿足感情)'에 주목하고 개개의 미적 대상으로부터 얻어진 미적 체험의 내용인 '만족 불만족'(Gefallen oder Missfallen)의 법칙을 연구함으로써 미와 예술의 본질을 밝히려 했다.

늦은 봄 저물어가는 산사(山寺)의 풍경은 우리로 하여금 한없는 정밀감(靜謐感)과 평화로움을 맛보게 한다. 베토벤의 합창교향곡을 들을 때 우리는 형언키 어려운 벅찬 기쁨을 경험하며, 셰익스피어(W. Shakespeare)의 비극(悲劇)을 감상할 경우에도 감정의 카타르시스를 거쳐 마침내는 자각된 생(生)의 기쁨과 만족감을 느끼게 된다.

이와 같이 우리의 미적 감정이 체험하는 내용은 각양각태(各樣各態)일 것이나 한마디로 요약하면 만족 불만족이며 그때의 감정은 '쾌(快)·불쾌(不快)의 감정'인 것이다.

미적 체험의 내용을 쾌감정(快感情)으로 설명하려는 것은 비단 페히너뿐만 아니라 많은 미학자들의 관심사가 되어왔다. 일찍이 아리스토텔레스가 예술작품의 본질을 모방이라는 개념 속에 확립하려 했을 때 모방작용에 동반하는 쾌감정(kairein)을 경시하지 않았으며 영국의 감각론자들이 미적 가치의 기준을 쾌(快, please)감정의 효과 면에서 결정하여 미와 쾌감을 동일시했던 것도 그러한 견해의 일단(一端)이었다. 더욱이 서상(敍上)한 감각론에 반대하여 미와 쾌감을 원리적으로 준별(峻別)했던 칸트 역시 미의 특질로서 쾌감정이나 만족이란 개념을 버리지 못했었다.

이러한 견해는 페히너 이후 립스나 폴켈트의 감정이입설에서 특히 고창(高唱)되었다. 그들은 대상의 미를 인간의 심리적인 감정에 투영된 것으로 해석했다.

진일보하여 20세기 초의 지엔(Ziehen)은 미가 주는 효과는 어느 경우를 막론하고 쾌감정이라고 주장하고 이 쾌감정을 다른 종류의 쾌감정

(감각적, 도덕적, 기타)과 어떻게 구별하여 특징짓느냐 하는 문제가 미학의 근본 과제라고 극언(極言)하기까지 하였다. 그러면 쾌감정에 투영된 대상, 즉 우리에게 만족을 주는 것은 모두 미라고 규정해도 좋을 것인가?

감각론자들의 주장대로 '쾌감을 불러일으키는 것이 미(美)'라고 한다면 관능적 쾌감이나 지적 쾌감도 미라는 논리가 성립된다. 가령 가려운 곳을 긁을 때의 쾌감, 식사 후에 오는 만족감, 원했던 물건을 획득했을 때의 기쁨, 일을 할 때의 즐거움 등이 곧 미라고 할 수 있을 것인가? 칸트는 이에 대하여 냉철히 비판하고 미는 '표상에 대한 관심을 떠난 만족'이라고 규정했던 것이다.

심리학파들의 견해에도 여전히 문제는 남아 있다. 그들의 주장처럼 심리적인 반응효과만을 중시한다면 예술과 오락을 어떻게 절별(截別)할 수 있을 것인가.

확실히 미적 감정이 파악한 내용은 쾌·불쾌의 감정이긴 하다. 그러므로 지적 의식과 구별되는 미의식의 특질이 쾌감정에 있다고 주장되기도 하였고, 미나 예술의 관조(觀照)는 인간에게 있어 즐거운 것이라는 것도 부인할 수 없다. 그러나 미적 체험의 내용인 쾌감정을 단순히 감각 면에서 혹은 심리적인 효과 면에서 찾을 것이 아니라 인간의 깊은 내면에서 자각된 생(生)의 기쁨 속에서 찾아야 할 것이다. 이 감정은 대상과의 촉발로부터 일어난 주관적 정서라기보다는 오히려 촉발의 단계에서 자기의 내부로부터 발전되는 자아의 분화, 오데브레히트(R. Odebrecht)의 이른바 "모든 대상성(對象性)으로부터 해방된 인격성(人格性)의 감정"인 것이다. 그렇기에 이 미적 감정은 단지 우연적인 지적 감정을 너머 인간의 생(生)의 근저에서 우러난 생명감정이며 누구에게나 요청될 수 있는 보편적 감정인 것이다.

그러므로 이 근거 위에서 미의 보편성 내지 필연성도 추구·해명되어
져야 할 것이다.

미와 예술의 원리 (2)
— 표상성과 직관

 미와 예술에 있어서 '표상성(表象性)'의 원리는 단순한 형식원리 이상으로 내용규제의 요소가 되는 것인 만큼 좀더 명확히 구명해둘 필요가 있다고 생각한다. 표상성이란 쉽게 말하면 우리가 어떤 대상과 관련하는 일방식(一方式)이다. 인간과 대상과의 관련, 다시 말하면 주관-객관의 관계는 생(生)의 근원적인 성격이므로 인간이 살고 있는 한 이 관련으로부터 떠날 수 없으며 양자의 관련 여하에 따라 각각 상이한 관련방식을 맺게 된다. 인간은 누구나 무엇을 알려고 하고(지식적 태도), 무엇을 행하려 하며(행위적 태도), 또 무엇에 대한 아름다움을 의식하며(미적 태도) 살고 있는 것이다.

 그러면 표상성의 성립 근거인 미적 직관(直觀)은 여타의 관련 방식과 근본적으로 어떻게 다른 것인가?

 먼저 지식적인 관련의 경우를 보자. 흰 백합화를 보고 '이것은 백합화다' 하고 판단하면 그러한 하나의 지식이 성립한다. 이 경우 백합화에 대한 개념을 숙지하고 있는 내가 그 개념을 매개로 대상과 결부하여 보편적인 판단을 내림으로써 백합화란 하나의 지식이 태어나게 된다.

문자를 통하여 문장을 이해하고 정리(定理)를 통하여 수학문제를 푸는 것과 같이 지식의 성립은 인간과 대상 간의 객관적·보편적인 개념을 매개로 한 관련이다. 그러므로 어떤 숙지된 개념을 통하지 않고는 올바른 지식이 이루어지지 않는다.

다음으로 같은 대상을 실천적 행위의 대상으로 하는 경우도 있다. 가령 백합화를 꺾어 꽃병에 꽂는 따위와 같이. 이 경우 인간과 대상 간의 관련은 목적실현(目的實現)에 대한 의지에 매개되어 성립한다. 그 행위가 올바른 행위, 도덕적 행위이기 위해서는 그것을 가능케 하는 의지가 만인(萬人)에게 보편적으로 타당한 의지(가령 양심, 의무, 상식 등)여야 하며 따라서 양자의 관련은 보편적인 의지의 매개 없이는 불가능하다. 이렇게 볼 때 지식이나 행위는 인간과 대상 간의 상이한 생(生)의 방식이며 올바른 지식, 올바른 행위는 그것을 매개하는 개념이나 의지가 일개인의 자의에 의한 것이 아닌 보편타당한 것이어야 한다. 그러므로 이 보편성의 규준(規準)은 때로는 개인의 자유의사에 반역하여 엄격한 강제를 동반하기도 하지만 이를 떠난 참된 지식이나 행위는 결코 성립할 수 없다. 이 점이 과학과 도덕에 있어 관련 방식의 특성이다.

우리의 일상생활은 지식적인 생활태도와 행위적인 생활태도와의 연속적인 교착으로써 이루어지고 있다. 그런 의미에서 우리의 일상생활이란 규준적(規準的)인 구속을 면할 수가 없다.

환언하면 일상적인 인간은 본래적인 생(生)의 자유를 근원적으로 구속당한 상태에 있다고 보겠으며 이 부자유로부터의 해방을 갈망하게 된다.

그러나 여기서 주목할 것은 인간생활의 전부가 개념이나 의지에 매개된 생활이라고는 할 수 없다. 어떠한 것에도 매개되지 않는 생활, 인간과 대상과의 직접적인 합일의 태도도 있다. 직관의 태도가 그것이다.

같은 백합화를 지식이나 행위의 대상으로서가 아니라 오직 그 꽃의 모양이나 색깔에만 관계하여 그 속에 몰입함으로써 스스로에 돌아가려는 태도——미적 태도야말로 직관적 태도이며 '표상성'의 원리, 칸트의 이른바 '목적 없는 합목적성'은 바로 이 직관적 태도의 전형적인 예라 하겠다.

추위나 더위, 쾌락 따위의 체험도 일종의 직관적 태도이긴 하다. 그러므로 미적 직관은 감각적 직관과 상통하는 일면을 가졌다고 볼 수 있으며 때로는 이 양자가 동일시되기도 하였다.

그러나 이 양자는 근본적으로 상이하다. 감각적 직관이 주관적·개인적 범위를 벗어나 보편성을 바랄 수 없음에 대하여 미적 직관은 주관적이면서 동시에 보편성을 요청할 수 있다. 이 보편성은 개인의 체험이 타인의 찬동(贊同)을 요구할 수 있는 가능성을 의미한다. 예를 들어 내가 본 백합화의 아름다움은 어떤 개념이나 의지의 매개 없이 나의 시각의 직관에서 성립한 나만의 체험이다. 그러나 그 체험(백합화)을 그림으로 그렸을 때 그려진 백합화의 아름다움은 내가 체험한 것과 꼭 같은 아름다움을 무수인(無數人)이 볼 수 있게 된다. 이 보편성에의 요청은 오락과 예술과의 본질적인 차이점이다.

다음으로 인간과 신(神)과의 합일(合一), 즉 종교적 체험 역시 일종의 직관이다. 교리의 탐구 끝에 비로소 얻어지는 것이 아니라 신에의 신앙을 통하여 절대의 경지에 들어간다. 그것이 참된 종교적 직관이라면 개인의 체험을 넘어 보편성을 요청할 수 있다. 그러므로 종교적 직관이 미적 직관과 근사시(近似視)되고 예술과 종교가 근접(近接)관계에 있다고 해석된 논거도 여기에 있다.

그러나 이 양자 역시 근본적으로 구별되어야 한다. 종교적 직관은 순수하게 내면적 직관에서 성립한다. 외부 대상과의 접촉을 일절 차단하

고 오로지 내심(內心)에서 신(神)을 구하면 된다. 이에 대하여 미적 직관은 시각이나 청각 또는 언어를 가지고 포착할 수 있는 외계(外界), 즉 표상적 대상을 연상하지 않고서는 불가능하다.

미(美)는 실로 이러한 미적 직관 속에서 탄생되는 것이다. 때문에 이 '표상성'의 원리가 이 양자간의 본질적인 차이이며 미적 직관의 독자성이다.

이상의 고찰을 통하여 미적 직관의 고유한 성격이 지식, 행위, 감각, 신앙의 입역(立場)과 어떻게 구별되며 과학, 도덕, 오락, 종교에 대한 예술의 위치 설정이 어지간히 밝혀졌으리라 믿는다.

『효대학보』 1967. 6. 1.

미와 예술의 자율성

전호(前號)에서 필자는 미(美)와 쾌감정(快感情)의 내면관계에 관하여 거론한 바 있거니와 진일보하여 여기서는 미가 진(眞, truth)이나 선(善, good)과 원리적으로 어떻게 절별(截別)되며, 예술의 자율적 영역은 과연 가능한가 하는 문제를 논급하고자 한다. 이 문제는 현금(現今)에 이르기까지 적지 않은 논란의 대상이 되어왔고, 이에 대한 해명은 미와 예술의 자율성 확립을 위한 결정적인 쟁점이 되었다.

미학이 독립과학(獨立科學)으로서 확립되기 이전에 미(美)는 진(眞)이나 선(善)의 종속개념으로 취급되어 그 적극적인 자율성이 은폐되고 있었으며, 예술 또한 철학이나 종교, 윤리학의 한갓 시녀로 다루어졌다.

그러므로 어느 의미에 있어서 미학사(美學史)는 미와 예술의 자율성에 대한 자각과 논증의 역사였다고 함도 이 문제의 중요성을 대변해주고 있다 하겠다.

독일 낭만주의 철학자들, 특히 셸링(F. W. J. von Schelling)의 미적 세계관에 있어서 미의 근거는 진(眞)과 동일체였고, 끄로체(B. Croce)의 이른바 직관론(直觀論)도 실상은 미(美)를 진(眞)으로써 파악하는 방법

론이었다.

한편 소크라테스 이후 선미합일(善美合一, Kalokagathia)의 사상은 고대 그리스 세계를 관류(貫流)하는 동맥이었으며, 유가(儒家)에 있어서도 미(美)의 개념은 선(善)의 속성에 지나지 않았다.

미학사(美學史)상 적어도 자율성에 대한 자각이 움트기 시작한 것은 르네상스 이후의 일이며 미술의 자율성을 발견한 것은 실로 르네상스 미술가들의 크나큰 공적이었다. 그들은 고대 그리스의 자연모방론(自然模倣論)이나 초현실적인 정신(상징성象徵性), 중세의 표현에 반발하여 미(美)는 보는 데서 성립하는 장소라는 점에 주목함으로써 미술이 시각성(視覺性)을 원리로 하는 독자적 제3의 세계임을 자각하기에 이르렀다. 18세기 프랑스의 데까르뜨 학파의 '참된 것만이 미(美)'(부알로)라는 주지주의(主知主義)로부터 미(美)를 '쾌감정(快感情)'(뒤보스J. B. Dubos)에 구한 감정주의(感情主義)에로의 추이는 미적 주관 및 자율성 확립의 필연적인 과정이었으며, 18세기 영국의 경험론자들에 의하여 '취미'(미)와 '천재'(예술)의 문제가 활발하게 논란된 것도 바로 그 제3의 세계를 찾으려는 탐색이었던 것이다.

그후 이 문제는 칸트의 극명한 이론을 통하여 미와 예술의 자율적 근거가 비로소 확립되었던 것이다.

그의 소론(所論)에 의하면 미는 '표상(表象)에 대한 관심을 떠난 만족'이므로 감관적(感官的) 쾌감과 다를 뿐 아니라 미는 어떤 개념에 얽매어 있지 않으므로 개념을 통해 이루어지는 진(眞)이나 선(善)과도 준별(峻別)된다. 따라서 미는 어떠한 개념이나 목적 없이 오로지 표상과 주관과의 형식적 관계에서 이루어지므로 '목적 없는 합목적성(合目的性)'이 그 성립 근거이며, 이는 인간의 선험적(先驗的) 구조에 연유한다. 고로 미는 지식이나 행위의 대상이 아니라 독자적인 것이며, 예술 역시 예술에

법칙을 부여하는 '천재'의 창조적 성격에 의해 그 자율성이 확보되어야 한다는 것이다.

지금까지 자율성에 대한 역사적 사정을 일별하였거니와 과연 미(美)는 진(眞)이나 선(善)과는 다른 독자성을 가지며, 예술은 스스로의 영역 내에서 자기 입법성을 정시(呈示)할 수 있을 것인가?

이를 두가지 측면에서 살펴보기로 하자.

먼저 인식론(認識論)상으로 보아 1+1＝2와 같이 '명석(明晳), 판명한' 것만이 진리임에 대하여 미를 '명석, 판명한' 인식으로서 정의할 수는 없다. 왜냐하면 일례를 들어 아무리 아름다운 여인의 육체도 현미경으로 보면 그 아름다움은 소멸되고 말기 때문이다. 그렇다고 하여 바움가르텐을 좇아 '명석, 혼돈(混沌)한' 것으로 정의한다면 미는 '불완전한 진(眞)'이라는 오류가 되고 만다. 이것은 미(美)가 진(眞)과는 다른 또 하나의 측면(가정성假定性)을 가졌기 때문이다.

다음 가치론(價値論)상으로 보아 미적 가치는 물적(物的) 가치와 지적(知的) 가치(진) 그리고 의지가 지향하는바 도덕적 가치(선)와 동일할 수 없다.

리케르트(H. Rickert)에 의하여 진(眞)과 선(善)이 '무한적(無限的) 전체(全體)'임에 대하여 미(美)는 개개에 있어 적어도 완성을 목표로 하는 '완결적(完結的) 특수(特殊)'라는 것이며, 쿤(L. Kuehn)은 미적 가치는 이론적·사유적인 것이 아니라 '직관(直觀)의 자기 법칙성(自己法則性)'에 있다고 하였다.

이상에서 보아온바 미와 예술의 자율성은 어느정도 이론적 기반을 얻었다 하겠으나 미(美)와 진(眞)·선(善)과의 내면적 상관관계는 아직도 적지 않은 문제를 내포하고 있다.

헤일(B. Hayle)의 비판을 빌지 않더라도 진(眞, truth)이란 개념이 가

진 의미는 복잡다기(複雜多岐)하며, 미와 진실과의 상관관계는 미의 개념 이상으로 복잡하다.

　(자료 부족으로 이하 원문 생략 ── 편집자)

『효대학보』 1967. 6. 15.

자연미와 예술미

미가 미의식의 구조면에서뿐만 아니라 미의식을 유발시키는 대상의 존재방식과의 상호관계에서 성립하는 것이므로 미적 대상에 대한 어프로치는 전자(前者)에 못지않게 중요한 과제가 되어 있다.

어떤 사상이 아름답다 함은 임의의 대상이 아니라 적어도 '미적인' 특수한 성질을 지닌 대상일 때 비로소 그 교섭이 가능해지기 때문이다.

이러한 미적 대상은 무한히 많을 것이나 미학(美學)에서는 자연과 예술로 이대별(二大別)하고 미적 자연대상에 나타나는 것을 자연미(自然美, Naturschönheit), 예술작품이 간직한 것을 예술미(藝術美, Kunstschönheit)라 부르며 전자가 미적 태도에 있어 '선택적 특수'임에 대하여 후자는 '지향적 의도'라는 대립적 요소를 지니고 있다.

이와 같이 자연미에 대한 예술미의 관계는 서로 대립되는 만큼 이 양 개념을 어떻게 조정하느냐 하는 문제는 미적 대상을 결정짓는 중심 과제가 되었다.

종래 객관주의가 '미 일반'의 개념 밑에 이 양자(兩者)를 통합하려 했음에 반하여 예술학파들은 '미 일반'의 원리가 결코 예술의 제문제를

포섭하지 못한다는 데서 예술미의 독자적 원리를 구명하려 했던 것으로, 이른바 미학 대 예술학의 논쟁도 바로 이 점에 연원하였다.

대체로 자연미는 자연물이나 자연의 유기적 현상으로부터 식물, 동물 그리고 인체에 이르기까지 각층을 이루며 인체를 자연미의 최고 단계로 보고 있다. 한편 예술미는 인간이 의도적으로 제작한 예술작품에 성립하는 미(美) 일체를 일컫는다(여기서 말하는 미는 반드시 "아름다움"만을 지칭하지 않음은 물론임).

그러면 자연미와 예술미의 본질적 상위점(相違點)은 무엇이며 그 상관관계는 어떠한가?

첫째, 예술은 '미(美)일 것을 목적으로 하여'(Zum Zweck des Schönseins) 인간에 의해 제작된 것임에 대하여 자연은 이미 주어져 있는 사상(事象)이기 때문에 제작의 의도가 배제되어 있다는 점이다. 환언하면 예술미는 인간의 정신활동의 소산(所産)이며 자연미는 인간의 정신에 대한 소당(所當)이다. 그러므로 전자는 자발성을, 후자는 수용성을 특질로 하고 있다.

둘째, 자연은 처음부터 정신으로부터 소외된 것이므로 재료를 사용하여 정신을 객관화하는 예술과는 달리 그 외적인 객관화가 불가능하다는 점이다.

셋째, 그러므로 자연미는 순수한 형식관계상에서만 성립하며 제작자의 의도(정신적 교호작용交互作用)와는 단절되어 있는 것이다. 칸트가 "자연이 이와 같이 인간에게 아무런 의도 없이 주는 미의 효과를 자연미"라고 한 것도 이러한 의미이다.

더욱이 자연의 숭고(장미壯美)는 자연의 감각적 형식이 아니라 인간의 미적 이념을 촉발하는 계기에 지나지 않는다 함은 예술작품, 가령 비극(悲劇)의 작중인물이 주는 숭고와는 유형적으로 다르기 때문이다.

©SJörg Bittner Unna

미껠란젤로 「모세상」, 1513~15년.

이에 대하여 예술미는 대상의 외면적 형식관계를 넘어 정신(내용)이 담지되어 있는 것인 만큼 내용을 떠나 성립할 수가 없다. 이 관계를 헤겔은 다음과 같이 설명하였다. "예술미가 자연미보다 한결 고차적(高次的)이라 함은 예술미는 (인간의) 정신에서 발원하기 때문이다. (…) 자연미는 정신에 속하는 미의 단순한 반영으로서 불완전, 불충분한 형상으로 나타난다"고. 그는 나아가 인체미(人體美)는 자연미의 극치이며 인체에서 자연은 비로소 지양되어 정신미(精神美)가 나타나고 마침내 이데아의 현현(顯現)이 가능해진다고 하였다.

자연미에 대한 예술미의 우월성은 비단 헤겔뿐 아니라 독일 낭만주의 철학자들의 공통된 견해로서, 정신을 구극원리(究極原理)로 했던 그들이 예술은 자연의 모방이 아니라 자연이 예술의 모방이라 한 것도 인

간의 정신성을 극단적으로 강조한 논리가 아닐 수 없다.

그러므로 예술미에 있어서는 당연히 제작자(예술가)의 정신이 문제가 된다. 예술가의 정신은 예술미를 결정짓는 요인이며 그 내용인 것이다.「모세상(像)」이 나타내주는 의지의 힘은 조각가 미껠란젤로의 의지의 힘이며 베토벤의 '전원교향곡'은 베토벤 정신에 의해 재창조된 전원(田園) 풍경이다. 그것들은 단순한 대리석(大理石) 괴체(塊體)나 자연의 전원(田園)과는 상위(相違)한 미(美)이다.

그러므로 예술미는 자연미와는 별개의 원리에서 해명되어야 한다는 예술학파(藝術學派)의 주장도 수긍된다. 그러나 자연미와 예술미의 서상(叙上)한 대립 때문에 그 상관성이 곤각(困却)될 수는 없다.

미적 태도상으로 보아 "예술에의 소질이 발전하기 시작할 때 비로소 자연미는 가능해진다"(슐레겔A. W. Schlegel)는 견해나 "자연은 예술에 있어서 자기를 표현적으로 자연미로서 자각하며, 예술은 자연에 있어서 형성적(形成的)으로 작품으로서 실현한다"고 하는 주장은 모두 이 양자(兩者)의 상관관계를 적절히 대변해주고 있는 것이다.

『효대학보』 1967. 7. 1.

미와 예술의 원리 (1)
― 그 형식적 고찰

지금까지 필자는 미학이 포장(包藏)하고 있는 주요 문제점들을 여러 차례에 걸쳐 서술하였다. 이제 진일보하여 미와 예술의 원리를 고찰할 단계이다.

미는 단순히 주관의 관념현상(觀念現象)도 객관의 속성으로도 볼 수 없는 것이기에 당연히 객(客)·주관(主觀)의 관계에 근거를 둔 어떤 독자적인 원리가 예상되어야 하며, 예술 역시 그 다종다양에도 불구하고 '제작한다'는 공통 지반에 입각하여 어떤 보통적인 원리를 찾을 수 있을 것이다. 그러면 그 원리는 어디에서 찾아야 할 것인가? 먼저 형식적 측면에서 고찰해보기로 한다.

한포기의 꽃, 기암(奇岩)의 오묘(奧妙), 인체의 아름다움은 확실히 그 대상의 존재적 성격일는지 모르나 그것은 우리가 그것을 '보는' 데서 비로소 그러한 내용이 성립하게 된다. 다시 말하면 미(美)는 보는 것과는 관계없는 '즉목적 존재(卽目的存在)'가 아니라 보는 데서 창조되는 '보는 것의 존재'라고 할 수 있다.

현실의 꽃은 여러가지 행위의 대상이 될 수도 있고 과학적 관찰의 대

상이 되기도 하지만 미적 대상도 된다. 전자의 경우, 즉 인식적 태도가 시각표상(視覺表象, 현실의 꽃)과 대상(對象, 꽃의 물질적 성질)과의 관계 위에서 성립하는 데 반하여 미적 태도는 시각표상과 주관(主觀, 심의상 태心意狀態)과의 관계, 좀더 엄밀한 의미에서 말하자면 시각표상 그 속에서 성립하는 것이다. 그러므로 '본다'고 하는, 이른바 '시각성'의 근원적인 독자성이 문제가 된다. 더욱이 미술의 제작은 시각성을 통하여 비로소 가능하다. 가령 꽃의 그림은 화가가 꽃을 보는 것으로부터 이루어질 수가 있다. 이 사실은 단순히 자연주의적인 구상회화(具像繪畵)에 한한 것이 아니라 추상회화(抽象繪畵)의 경우에도 그대로 적용된다. 왜냐하면 추상화라 할지라도 그 제작 과정에 있어 색채나 선 또는 형태를 화가가 눈으로 직접 보면서 제작하기 때문에 그 원리는 역시 '시각성'에 귀착될 수밖에 없다.

이렇게 하여 그려진 한폭의 그림은 이미 현실의 사물은 아니므로 인식적 대상이 될 수 없고 오직 미적 대상으로 제한된다. 그려진 사과는 먹을 수도 없고 과학적 연구의 대상이 될 수도 없는 것이다. 이러한 사정은 음악이나 시의 경우에도 마찬가지이다. 현실적인 '소리'나 사건 또는 우주의 신비는 인식적 대상이 될 수 있지만 그것이 음악 또는 시로 재창조되었을 때는 미적 대상으로 제한받게 된다.

이렇게 볼 때 미술은 시각표상을 통하여, 음악은 청각표상(聽覺表象)을 통하여, 시는 언어표상(言語表象)을 통하여 성립하는 것이므로 이들을 총괄하는 '표상성(表象性)'(바깥으로 나타나 있음)이야말로 미와 예술의 공통 지반이며 원리라 할 수 있을 것이다.

이상의 고찰을 통하여 우리는 미(美)란 창조적인 표상성의 소산이라고 하는 해석을 얻을 수가 있다.

그러나 여기서 주의할 점은 표상성을 사실로서가 아니라 원리로 보

아야 한다는 것이다. 이 원리는 완결된 하나의 정지상태가 아니라 무한한 실현에로 향하는 부단한 운동(運動)이다. 그러므로 표상성의 원리는 스스로의 독자적 입장에 철저하려는 의지이긴 하나 1인이 순간적으로 만족치 않고 무수인(無數人)이 영원히 볼 것을 요구하는 의지이다. 이 의지에 따라 표상성은 실현됨을 원하며 객체화(客體化)되면서 보편화될 것을 요구한다. 이는 한 사람의 화가가 그린 그림을 여러 사람이 언제나 감상하며 그 보편성을 요청하게 되는 근거이며 예술극작(藝術劇作)의 근원성이다.

다음으로 예술작품의 제작과 관조는 서로 다른 차원에 속하지만 결국 동일한 표상성의 연속적인 발전이다. 환언하면 자연의 미, 예술의 제작, 예술의 감상은 서로 다른 이질적 세계가 아니라 표상성의 원리에 의해 성립하는 동일한 미적 사실(事實)이다. 그렇기 때문에 예술가는 공중(公衆)의 찬동을 기대할 수가 있으며 공중은 예술가의 작품을 이해할 수 있게 된다.

미와 예술 그리고 제작과 관조를 관류(貫流)하는 원리로서의 표상성은 심리학이나 인식론에서 말하는 의미내용(意味內容)과는 다른 미학 특유의 개념이며 이는 미적 체험과의 연관 위에서 파악되어야 한다.

미적 체험은 무엇인가? 논자에 따라서 때로는 감정이나 직관으로 때로는 판단 또는 가치 등으로 해석되었지만 결국 그것은 표상적 체험인 것이다.

그러면 표상적 체험의 내용은 무엇인가? 다시 말하면 표상성에서 얻어진 새로운 의미가 무엇이냐 하는 문제는 곧 미와 예술의 내용성(內容性)에 대한 물음이다.

「효대학보」 1967. 8. 1.

미와 예술의 원리 (3)
― 그 내용적 고찰

미(美)의 인식은 객일주관(客一主觀)의 긴밀한 관계 위에서 개념이나 의지의 매개 없이 순수한 직관 속에서 성립하며 그때 그 교섭이 이루어지는 장소로서 '표상성'이 문제되었다. 그러면 그러한 미적 직관을 통하여 이루어지는 인식의 내용은 무엇인가? 이에 대한 해답이 곧 표상성의 내용적 원리가 될 것이다.

전호(前號)에서 설명한 바와 같이 미적 직관은 지적 태도 및 행위적 태도와 다름은 물론 감각적 직관이나 종교적 직관과도 다른 특수한 관련 방식이다. 이 특수한 관련 방식이 다름 아닌 '표상성'의 입장이며 그것은 대상에 대한 자기의 입장을 고집하는 것이 아니라 오히려 자기를 멸각(滅却)함으로써 대상 속에 몰입함을 의미한다. 다시 말하면 객관(대상)에 대한 주관(인간)의 대립이 아닌 양자의 합일(合一)이며, 그 합일을 통하여 비로소 이루어지는 제3의 것이라 할 수 있다. 이는 마치 참된 사랑이 너와 나의 대립을 지양하여 양자가 새로운 공동의 생명을 영위하는 것과 같은 것이다.

이러한 표상성이나 미적 직관을 통하여 파악되는 내용은 생의 자각

이며 그 자각의 회복이다. 즉 이 관련 방식을 통하여 인간은 개념이나 의지의 매개 없이 대상과 직접 교섭하므로 아무런 구속없이 자유롭게 살 수가 있다. 그러므로 표상성의 입장에서 자각된 생이란 일절(一切)의 구속으로부터 해방된 자유로운 생이며 인간이 가지는 생의 독자적인 존재방식이다.

인간은 본래 일정한 환경 속에서 생활하게 마련이며 그 어느 생활이든 반드시 어떤 규준(規準)의 제약을 받게 된다. 그러나 인간의 생 그 자체는 근원적으로 자유롭기를 원하며 어떠한 것에도 구속받기를 싫어한다. 그럼에도 불구하고 일상적인 생의 태도에 있어서는 우리의 자유로운 생은 각가지 구속 때문에 일상성 속에 망각되고 만다.

그러나 표상성을 원리로 하는 미적 직관을 통하여 우리는 이 망각되고 매몰된 생의 고향을 찾고 본래의 자유로운 생을 자각할 수 있게 된다. 말하자면 미적 직관이란 일상적인 생의 존재방식을 넘어 그 근저에 깃들인 근원적인 생을 향수(享受)함을 의미한다. 때문에 우리가 어떤 대상을 대상으로서 의식하는 것이 아니라 그 대상 속에 내가 몰입해 들어감으로써 (미美의 의식을 통하여) 일상성 속에 망각되었던 자기의 본래적인 자유로운 생을 자각하게 된다.

우리가 어느 아름다운 자연풍경을 볼 때 혹은 그림을 보거나 음악을 들을 때 경험하는 미적 체험은 그러한 대상의 표상성을 통하여 미를 의식함과 동시에 그 미의식은 마침내 우리의 내부로부터 깊은 감동과 생의 환희를 유발하게 된다.

그러므로 이 경우 생의 자각이란 순수한 내관(內觀)의 결과가 아니다. 그것은 보는 것(혹은 듣는 것)을 통하여 이루어지는 자각이다. 다시 말하면 자각된 생은 환경과 관계없는 폐쇄적·관념적인 생이 아니라 특정한 대상과의 관련에 의하여 성립하는 구체적·현실적인 생이므로 일상

적인 생의 밑바닥에서 그 일상성을 꿰뚫고 솟아나는 본래적인 생이다. 이것은 그 대상 앞에 내가 살고 있다고 하는 자각이라고도 볼 수 있다.

가령 우리가 산(山)을 바라볼 때 그 산의 아름다움을 의식한다고 하자. 그때 거기 의식된 것은 나와 관계없는 순전한 객체(客體)로서의 산이 아니라 지금 그 산 앞에 살고 있는 나의 생명적인 자각으로 충만된 산이다. 이때의 산은 미적 체험의 '대상'이라기보다 미적 체험이 거기에서 이루어지는 '장소(場所)'이다. 때문에 미적 체험의 대상으로서의 산은 지적·행위적 대상으로서의 산과는 달리 대상적 성격을 가지지 않는다고 보아도 좋다. 우리가 산을 바라보고 '저 산은 아름답다' 하고 판단함으로써 산의 아름다움이 마치 그 산의 대상적 성격인 것처럼 생각하지만 그 아름다움은 실은 산의 것이면서 동시에 나의 것이다. 왜냐하면 그때의 산의 미는 산의 객관적인 속성이 아니라 우리의 눈이 자유로운 생의 자각의 충실한 시각성의 원리를 통하여 그 산에서 새로이 창조한 것이기 때문이다.

이러한 사정은 예술을 제작할 경우에도 마찬가지이다. 그림을 그린다는 것은 단지 시각적 대상을 그대로 모방하는 것이 아니다. 시각적 대상을 바라보는 동안 자기의 자유로운 생을 자각시켜주는 색(色)과 형(形)을 찾아 그대로 그리는 것이다. 그렇게 하여 그려진 그림은 대상의 모사(模寫)가 아니며 시각표상을 통해 새로 창조된 것이다.

청각을 통한 음악, 언어에 의한 문예(文藝), 공간 속의 신체의 운동에 의해 이루어지는 무용 등도 모두 동일하다. 이들은 모두 인간과 대상 간의 자유로운 관련 방식이며 각각 종류가 다른 표상성의 태도이다. 우리가 그러한 관련을 통하여 자기의 근원적인 생을 자각할 수 있다면 대상을 아름다운 것으로 의식하게 되며 나아가 표상성에 철저함으로써 예술을 제작할 수 있게 된다.

요컨대 표상성의 원리는 미와 예술의 단순한 형식적 원리를 넘어 인간의 자유로운 생의 자각을 유발하는 내용적 원리가 되고 있음을 주목해야 한다.

여기서 말하는 생의 자각이란 결국 각 개인에 따라 저마다 상이한 것이기 때문에 동일한 표상성의 입장에 섰다 하여도 의식된 내용은 저마다 다를 수밖에 없으며 예술작가의 표현 및 스타일의 문제가 태두(台頭)되지 않을 수 없는 이유이기도 하다.

「효대학보」 1967. 9. 1.

미의 유형

우리가 일상적 어법으로 말하는 "아름다움[美]"이란 극히 막연한 개념이지만, 어떤 사상(事象)을 보고 그것을 "아름답다"고 말할 때는 적어도 그 사상과의 교섭을 통하여 얻어진 구체적인 감정 체험을 지칭하게 된다. 그러나 그 감정 체험이 사상과의 교섭, 즉 관련 방식 여하에 따라 다르기 때문에 미를 어느 일정한 개념으로 묶어 설명할 수는 없었다.

가령 포효하는 바다의 미와 들에 피어 있는 들국화의 미는 같을 수 없으며, 같은 꽃이라 하더라도 들국화의 미와 장미꽃의 그것은 다른 것이다. 또 같은 장미꽃도 그것이 놓여 있는 위치나 광선(光線)의 변화에 따라 다르게 느껴진다. 그뿐만 아니라 같은 악곡도 그것을 듣는 사람에게 반드시 동일한 감흥을 불러일으킨다고는 할 수 없다. 이와 같이 하나하나를 정밀하게 고찰해간다면 미는 무한히 다양할 것이며 때문에 혹자는 이러한 '변용성(變容性)'이 미의 본질인 것처럼 생각하기도 하였다.

결국 미란 대상의 속성도, 주관적인 감정만도 아닌, 객관-주관의 관련 방식을 통해 촉구되는 생(生)의 자각이므로 이것을 근거로 묻게 된 것이 전술(前述)한 '표상성의 원리'였다.

다 같이 표상성에 입각하였다 하더라도 그 관련 방식이 저마다 다르다. 그러므로 환언하면 어떤 방식에 의하여 생이 자각되는가에 따라 각각 다른 미가 탄생된다고 말할 수 있다. 이것을 근원적으로 결정하는 것은 외부적인 물리적 법칙이 아니라 자발적인 생의 자각을 내실(內實)로 하는 표상성의 의지이며, 예술가의 경우 자유로운 예술의지인 것이다.

이렇게 하여 탄생된 미(美)를 하나의 원리로써는 결코 해명할 수 없기 때문에 약간의 기본적인 요소적 유형으로 분류할 수 없을까 하는 요구에서 비롯한 것이 미적 유형 혹은 미적 범주의 분야이다. 미적유형론(美的類型論)은 이와 같이 미(美)의 유형구조(類型構造)를 탐구하는 것인 만큼 당연히 유형의 미에 대한 해명이 된다.

간다라 불탑과 다보탑이 간직한 미의 유형적 성격의 상위(相違)는 그들 탑의 조형적인 형태의 상위에 물어야 할 것이며, 햄릿과 돈끼호떼와 파우스트가 주는 미의 상위는 묘사된 인물의 성격과 사상 및 행동의 상위에서 찾아야 하며, 베토벤과 바그너와 쇼팽의 음악의 미적 유형적인 상위는 그들 악곡의 음향형식의 상위에 기초하여 설명되어진다.

이와 같이 미의 유형은 미적 대상의 개인표상적 현상의 종별(種別)에 따라 설명되기도 하나, 여기서 주의할 것은 반드시 대상의 성격이나 구조가 바로 그러한 미를 나타내는 것은 아니라는 점이다.

그러니까 미의 유형이란 대상의 성격 속에서 찾을 것이 아니라 근원적으로는 표상작용을 통해 얻어진 생의 자각방식에 따라 구별된다고 보아야 한다.

포효하는 바다의 미와 들국화의 미가 다르게 느껴지는 것은 그 바다 또는 그 들국화가 대상적 성격으로서 밖으로 나타나기 때문이 아니라 우리가 그것을 보는 데서(표상작용) 얻어진 표상내용이 숭고하고 혹은 아름답기 때문이다.

그러므로 같은 표상내용(미의 한 유형)을 자연 속에서도 볼 수 있고 예술작품 속에서도 얻을 수 있으며, 또 서로 다른 작가의 작품 속에서 미의 유형을 찾아낼 수 있는가 하면 반대로 한 작가의 작품 속에서 각각 다른 미의 유형을 끌어낼 수도 있는 것이다. 예를 들면 괴테의 작품 가운데『파우스트』와『젊은 베르테르의 슬픔』이 주는 미적 유형은 서로 다른 것이며 쇼팽의 악곡이 시적 감미로움만으로 일관된 것이 아니라 장중(壯重)한 미를 주는 곡도 있는 것이다.

이와 같이 서로 다른 예술작품 속에서 유사한 미를 느끼고, 동일 작가의 작품 속에서 상이한 미를 경험하는 것은 무엇 때문인가? 이에 대한 해답은 생의 자각방식의 유사성에서 혹은 반대로 상위성(相違性)에서 밝혀져야 할 것이며 이를 밝히는 작업이 곧 미적유형론이라 하겠다. 그러므로 미적유형론은 미(美) 일반이 가진 다양성을 이론화하는 데 불가피한 과업이 되어왔다.

그러나 각자의 생의 자각방식이 상이하면 할수록 미의 다양성도 무한할 것이며 따라서 미적 유형에 대한 고찰도 지난지사(至難之事)에 속한다. 때문에 미의 유형 역시 절대적인 기준에 의해 분류할 수 없고 유사한 패턴을 찾게 되어 이 패턴의 설정 여하에 따라 유형론도 저마다 달라지게 마련이다. 참고로 한 예를 든다면 독일의 미학자 차이징(A. Zeising, 1810~76)은 미(美)의 특수상(特殊相)을 형상(形像)을 주(主)로 한 순수미(純粹美), 자극을 주로 한 골계미(滑稽美, comic), 양(量)을 주로 한 비장미(悲壯美), 이 삼자 간의 중간형으로서 교미(嬌美), 해학미(諧謔美), 숭고미(崇高美)의 여섯 범주로 나누고 그 아래 다시 세개씩의 특수성을 나누어 모두 2~4종의 미적 유형을 설정했는가 하면, 폴켈트(J. Volkelt, 1848~1930)는 내용을 주로 하는 내용미(內容美), 형식을 주로 하는 형식미(形式美), 유형을 주로 하는 유형미(類型美)로 나누고 삼자의 조화적

결합형태를 이상미(理想美)라 하며 그밖에 각종 유형을 설정하여 모두 열한개의 기본 형태로 나누어 기술했던 것이다.

『효대학보』 1967. 10. 2.

미와 예술과의 관계

　미(美)를 추구하는 방법론이야 어떠하든 미학이 미의 문제를 근본 과제로 삼고 있다 함은 전술(前述)한 바이거니와 그러면 미학은 예술의 문제를 어떻게 다루어야 하며 미와 예술의 내면적 관련성은 어떻게 구명되어야 할 것인가?

　이 물음은 예술이 오로지 미적인 것만을 지향하지 않고 미 이외의 제 가치도 내용으로 하고 있다는 점에서 당연히 제기되어야 할 문제이다.

　리드(H. Read)도 지적한 바와 같이 미(美, beauty)와 예술을 동일시하는 관념은 예술감상에 커다란 장해가 되고 있을 뿐 아니라 고전미학의 치명적인 약점이었다.

　미학사(美學史)적으로 본다면 미와 예술은 서로 대립적으로 취급되어, 때로는 예술의 문제가 미학의 한 특수 분야로서, 때로는 중심 문제로서 다루어지기도 하였다.

　그러므로 논자(論者)에 따라서는 미에 관한 사상이 예술에 관한 이론과 체계적으로 통일되지 못한 채 모순을 드러낸 경우가 적지 않았다. 가령 미의 이데아는 절대로 모방될 수 없는 것이라고 주장한 플라톤은 예

술을 이데아의 이중모방(二重模倣)이라 단죄하고 예술가를 그의 '이상국(理想國)'에서 추방했던 것이며 칸트에 있어서도 미를 직관하는 '취미판단(趣味判斷)'의 개념과 예술을 창조하는 '천재론(天才論)' 사이에는 심한 불일치를 자아내고 있는 터이다.

이러한 마찰은 미의 이론이 자명하게 예술의 원리를 포섭하지 못한 데 있었던 만큼 후자에 대한 전자의 근원적인 상관성이 명시되지 않는 한 미학은 예술의 영토를 상실할 수밖에 없는 것이다.

미와 예술의 대립 문제가 일어나게 된 주요 원인은 자연미와 예술미의 질적인 대립 면에서, 다른 면으로는 미의 관조(수용성受容性)와 예술 제작(자발성自發性)이라는 상치(相馳)된 태도 면에서 비롯했다.

다시 말하면 양자의 대립은 첫째 예술이 일정한 형태를 지닌 현실적 존재인 데 반하여 미는 불확정한 주관적 추상개념이며, 둘째 예술은 미 이외의 제가치도 동시에 포함하고 있으며, 셋째 미와 예술을 형식과 내용의 관계에서 규정하려는 논거에서 야기되었다고 하겠다.

그러므로 엄밀한 객관성이나 보편성, 필연성을 목표로 하는 미학은 적어도 객관적인 현실 존재인 예술을 중심 대상으로 다루어야 한다는 주장이 나오게 된 것도 결코 우연한 일은 아니다.

사실 헤겔은 그의 『미학강의(美學講義)』에서 예술의 문제를 전적으로 다루었고, 피들러(K. Fiedler)는 미의 원리가 과연 모든 예술을 통제할 수 있는가에 의문을 표명했다. 그뿐만 아니라 종래의 미학에 대한 불신은 우티츠(E. Utitz)와 보링거(W. Worringer)에 의해 한층 노골화하였다.

우티츠는 예술이 독특한 감정적 형성작용을 통하여 포괄할 수 있는 가치는 미적 가치뿐만 아니라 논리적·종교적·지적·사회적 등 미적 이외의 제가치에도 미치므로 미적인 것만을 대상으로 하는 미학은 미적 이외의 가치도 포함하는 예술에 대하여 무력하다는 논거에서, 별도로

예술학(藝術學, Kunstwissenschaft)을 수립하려 했다. 한편 보링거는 예술사학(藝術史學)의 입장에서 고대 그리스 미술이 대표하는 고전적 미를 미 일반의 최고의 전형으로 본다면, 각가지의 유형으로 전개되는 예술사(藝術史)상의 각종 예술을 논증하기는 불가능하다고 보았다.

이상의 제견해에서 본바 미와 예술의 문제는 여전히 논쟁의 불씨를 안고 있다. 그러므로 이 대립은 양자가 차지하는 영역의 문제뿐만 아니라 양자의 내면적 관련 구조를 밝힘으로써 해소되어야 한다.

확실히 예술은 객관적·역사적 현실이며 미적 현실의 부차적 위치에 예속된 것은 아니다. 때문에 오로지 개인적·주관적으로 사유된 미의 개념이나 원리만을 주장한 종래의 미학은 배격되어야 한다.

그러나 예술만을 문제 삼아야 한다는 주장을 그대로 용납할 수도 없다. 왜냐하면 예술미(藝術美)와 자연미(自然美)는 상호대립에서보다는 오히려 필연적인 상관관계에서 해명되어야 하기 때문이다.

자연은 어디까지나 그 내부에 예술적 계기가 숨겨져 있다. 자연미가 성립하기 위해서는 인간의 창조적 활동이 전제되어야 하며 창작된 예술 또한 예술 이전의 미적 태도 없이 성립할 수 없는 만큼 결국 예술은 자연미에서 출발해야 하기 때문이다.

산의 아름다움에 대한 경탄 없이 산의 그림은 그려지지 않으며 현실의 자연을 무시한 추상화라 하더라도 자연적 계기(색, 형태 등)에서 확대된 자연미가 전제되어 있는 것이다.

다음으로 예술은 우티츠가 지적한 바와 같이 미적 이외의 가치를 내용으로 하고 있기는 하다. 그러나 결코 미적 이외의 가치만으로써 예술품이 평가될 수는 없다. 가령 불상(佛像)은 신앙의 상징이면서 동시에 예술품으로서 존재한다. 불상으로부터 예술성을 말살할 수 없으며 반대로 예술성만을 강조하여 종교적 가치를 떼버릴 수도 없다. 이 경우 불

상이 예술적으로 뜻이 있는 것이기 위해서는 우티츠의 이른바 '감정에 맞게'(Gefuehlsmaessing) 형성되어야 한다. 즉 종교성이 그대로 불상의 예술성이 아니며 오직 우리의 '감정에 맞는' 독특한 형성작용을 통하여 종교성이 예술적인 것으로 변화됨으로써 비로소 하나의 불상의 예술이 성립하는 것이다.

환언하면 미적인 것과 미적 이외의 것은 예술에서 병립적으로 존재하는 것이 아니라 미적 이외의 것이 미적인 것으로 형성되어지는 것이다.

그러면 미적 이외의 것을 미적인 것으로 하게 하는 것은 무엇인가? 이 물음은 곧 미학이 해결해야 할 과업의 하나다.

이상에서 본 바와 같이 미학과 예술의 대립은 무의미하다. 예술이 비록 미적 이외의 가치를 포괄하고 있다 할지라도 그것은 어디까지나 '미적인 것으로 재구성된 것'이므로 예술의 문제 역시 거기에서 추구되어야 하기 때문이다.

『효대학보』1967. 10. 21.

미와 숭고

미의 유형은 표상성의 내용, 즉 생의 자각방식 여하에 따라 구별되어 지는 것이므로, 전호(前號)에서 예거(例擧)한 폴켈트의 기본적 유형 이 외에도 우리는 자연이나 예술작품 속에서 얼마든지 상이한 유형을 찾 아볼 수가 있다. 그러나 이들 제유형 가운데 미학사(美學史)상 가장 주 목을 끌어온 것은 우미(優美)와 숭고(崇高)이다. 우미가 감각성이나 형 식원리로 설명될 수 있었던 반면에 숭고는 초감성(超感性) 및 몰형식(沒 形式)을 통해 성립하는 보다 고차적인 미이기 때문에 결코 양자는 동일 한 지반 위에서 해명될 수 없는 대립관계에 있다고 보며, 칸트 미학의 공적이 실로 이 양자의 대립된 구조적 특성을 밝힌 데 있다고 해도 과언 이 아니다.

화판(花瓣)이 알맞게 배열·통일되어 있는 꽃의 아름다움과 폭풍치는 바다의 미, 뮤지컬 코미디에 대한 비극의 미, 고전파 미술에 대한 낭만 파의 미술, 모차르트 음악에 대한 바그너의 음악 등에서와 같이 이들 양 자는 서로 대립적인 성격을 명백히 드러내고 있다. 그러면 우미와 숭고 의 구조적 특성은 무엇인가?

우아한 미를 뜻하는 우미(優美, Grace, Anmut)는 미적 관조에 있어 어떤 내면적 저항이나 갈등을 일으키지 않고 오직 긍정적·직접적으로 생의 자각을 촉진하는 것을 일컫는다. 때문에 여기서 유발되는 쾌감이나 만족은 가장 순수하고 직접적이다. 알맞게 가꾼 국화꽃이나 미풍(微風)에 나부끼는 버들가지, 부드러운 표정과 균형 잡힌 여성의 몸매, 베토벤의 '소나타 봄'(Spring Sonata), 앵그르(J. A. D. Ingres)의 그림들 그리고 희랍(希臘)의 조각이나 석굴암 관음상(觀音像)의 모델링(modeling) 등은 모두 우미의 전형으로 들 수 있다.

그러므로 대체로 균형·조화·통일 그리고 급격한 변화가 없는 리드미컬한 반복, 외형적으로나 내면적으로 미묘(微妙)하면서도 완묘(緩妙)한 변화, 단정한 윤곽을 지닌 형태, 차분한 색조 등은 우미를 느끼게 하는 조형상의 원칙이 되고 있다. 보통 우리가 직감적으로 아름답다고 느끼는 것, 혹은 고전적인 아름다움이라 부르는 것은 모두 이 유형에 속한다. 칸트가 우미의 특성을 '합목적성의 형식'에서 찾으려 했던 것이나 실러(J. C. F. von Schiller)가 우미를 여성적 정신의 표출이라 부른 것도 서상(敍上)한 우미의 특성을 적절히 규명한 것이라 보겠다.

이러한 우미의 기본적 성격이 어떤 외면적인 크기로 나타나면 화려(華麗), 내면적인 크기로 실현되면 장려(壯麗), 외면적으로 작게 나타나면 전아(典雅), 내면적으로 작게 실현되면 가련(可憐), 관능적인 매력과 결부되었을 때는 염려(艶麗), 그밖에 각가지 2차적인 유형을 이루게 된다.

숭고(崇高, Sublime, Erhaben)에 처음 주목한 사람은 고대 말기의 수사학자(修辭學者) 롱기누스(D. C. Longinos, 213~73)였다. 그는 숭고를 '인간의 한계를 초월한 위대한 정신의 반영'으로 생각하여 문예비평상의 사사학(辭辭學)적인 술어로 사용했다. 숭고가 우미의 대립개념으로 강조된 것은 훨씬 후인 18세기에 들어와서였다.

칸트는 일체의 비교를 넘어선 큰 것을 수학적(數學的) 숭고, 어떤 것에도 압도되지 않는 우월한 힘을 역학적(力學的) 숭고라 부르고, 그 어느 것이나 숭고의 근거는 인간정신 저 깊이 깃들인 초감성적인 기체(基體)(이성)에 대한 외경의 감정을 대상에 전치(轉置)하여 거기서 고양된 정취가 숭고로 체험된다고 보았다. 가령 광대무변(廣大無邊)한 밤하늘이나, 폭풍치는 바다는 공포에 지나지 않지만 그것을 바라보는 동안에 적어도 감각적으로, 공포에 의한 생(生)의 부정(否定)을 느끼면서도 자기의 내오(內奧)에 파고드는 어떤 정신력에 의해 그 대상을 대항하고 극복함으로써 보다 높은 차원에서 생의 자각을 얻는 경우이다.

그러므로 감정 면에서 보면 일단은 불쾌감이 따르지만 그러나 그것이 미적 쾌감을 부정하는 것이 아니라 오히려 더한층 부화(浮化)된 고차적인 쾌감정(快感情)을 유발하게 된다.

숭고의 실례는 그리스도나 불타(佛陀)의 생애에서 혹은 심각한 인간정신을 그린 문학이나 드라마 속에서 얼마든지 발견할 수 있으며 그밖에 미켈란젤로나 로댕(F. A. R. Rodin)의 조각, 감각성을 극도로 배제한 베토벤의 교향곡 등에서 유형적 특성을 엿볼 수 있다.

이상의 고찰을 통하여 우미와 숭고의 대립적 특성을 요약하면, 우미가 제한된 형식, 정적인 관조, 감각성, 직접적인 생명촉진(生命促進)의 감정, 매혹적인 적극적 쾌감 등을 특색으로 하는 데 반하여 숭고는 한계를 떠난 무(無)형식, 동적(動的)인 심정, 이성(理性) 생명력의 일시적 정지와 재분류(再奔流)에서 오는 간접적인 감정, 엄숙한 소극적 쾌감 등을 특색으로 한다.

부정적 계기를 매개로 하는 생의 자각은 숭고의 경우뿐만 아니라 성격적인 미의 제유형이 공통적으로 가지고 있다. 비애(悲哀)는 생명의 멸망, 즉 오로지 부정성을 기초로 하는 유형이다.

폭풍우 속에 서 있는 거목(巨木)이나 대의를 위해 죽어가는 순교자의 광경처럼 비애와 숭고가 결합하면 비장(悲壯)이라는 유형이 된다. 그리고 외형적인 위세가 그 내실의 빈곤을 폭로하거나 부풀은 긴장이 예기치 않고 돌연 풀어지거나 할 때는 골계(滑稽)가 된다. 또 슬픔과 웃음은 정반대되는 유형이지만 구조상으로 친근관계에 있다. 어처구니없는 비극이 사람을 웃기는가 하면 기막힌 희극 장면을 보고 눈시울이 뜨거워지는 것도 그 때문이다.

그러므로 이들은 어디까지나 구조적인 특성을 추구하는 유형론에 불과하며 실제로 현실의 자연현상이나 예술작품이 순수하게 하나의 유형만을 대표하는 경우는 특히 드물다.

대개의 경우 동일한 대상이나 작품은 많은 유형이 복합적으로 결합되어 있고 특히 예술작품의 경우에는 각가지 유형을 복수로 결합시킴으로써 예술작품일수록 어떤 유형이 중심이 되어 전체를 통일시키고 있음은 말할 필요가 없다.

『효대학보』 1967. 11. 21.

예술의 분류

우리가 보통 사용하는 '예술'이란 말은 예술의 각가지 장르(문예·미술·음악·무용·영화)를 총칭한 개념이다. 그러나 엄밀한 의미에서 예술을 지칭하는 예술이란 존재치 않는다. 존재하는 것은 다양외양(多樣外樣)한 개개의 예술작품이며 이들을 특성별로 분류한 예술의 장르이다. 그러면서도 '예술'이란 개념을 가지고 모든 예술을 포괄하며 소설가·화가·음악가·배우 등을 총괄하여 '예술가(藝術家)'라고 부르고 있는 것은 장르를 달리하는 각 예술에 공통하는 근원적인 성격이 있기 때문이다. 그것은 단순히 정신활동의 다른 양상(과학이나 논리)에 대한 외연적인 구별만을 뜻하지 않고 예술 스스로에 공통되는 내색적(內色的) 특질을 지니고 있다는 뜻이다.

그러면 이 공통된 성격은 무엇이며 그것은 어떤 근거에 의해 각각 다른 장르로 분류되는가?

미적유형론에서 유형을 결정하는 확고부동한 기준이란 것이 없었던 것과 마찬가지로 예술의 분류를 결정하는 절대적인 기준이 미리 주어질 수 없다. 왜냐하면 예술작품은 어떤 객관적인 규칙이나 원형에 의거

하여 제작하는 것이 아니므로 그것은 얼마든지 다양할 수 있기 때문이다. 다시 말하면 회화라든가 조각이라든가 하는 코스가 미리 정해져 있고 화가나 조각가가 그 코스를 달리게 되는 것이 아니라, 평면적으로 표현했느냐 주체적으로 표현했느냐 하는 것을 유형적으로 정리하는 데서 회화 또는 조각의 장르가 나누어진다. 예를 들어 100년 전만 하더라도 영화예술이란 새로운 장르가 생겨나리라고는 아무도 예상하지 못했던 것이 사진술의 발명으로 영화예술이란 새로운 장르가 탄생되었으며, 또 고전미학이 재현적·묘사적 예술로 규정했던 회화나 조각이 현대에 와서는 비(非)재현적·묘사적인 방향으로 전개되고 있으며, 모빌(Mobile, 움직이는 조각)이 나타나고 상업미술이 범람하고 있다. 이와 같이 현대에 내려오면서 예술 서로 간의 거리가 좁혀지고 기존의 장르를 침범하고 혹은 혼혈(混血)하는 현상이 늘어가고 있다. 이렇게 볼 때 예술의 분류는 예술이 자연발생적인 경로를 거쳐 발전·분화된 것을 몇 가지 특질에 좇아 장르별로 계통화한 데 지나지 않으며 그 장르가 하나의 기준으로서 모든 예술을 구속할 수는 결코 없다. 그러므로 종래의 미학자들은 각기 다른 기준에 의해 예술을 분류했다. 레싱(G. E. Lessing, 1729~81)은 그의 유명한 저서 『라오콘, 회화와 시의 한계에 관하여』(Über die Grenzen der Malerei und Poesie)에서 묘사방식이나 대상의 종별(種別)에 근거하여 시간예술(문학·음악)과 공간예술(미술·건축)로 분류·설명했던 것이나, 이 기준만으로써는 문학과 음악, 미술과 건축의 하위분류에 대한 설명은 어려우며, 앞의 계기(契機)의 결합으로 성립하는 무대예술을 설명하기는 더욱 어렵다. 특히 현대에 이르러 문학의 특성을 시간성보다 언어성에서 찾고, 음악 그 자체의 존재론적인 본질을 시간 속에 찾고 있는 것이나, 미술에 있어 물리적 공간의 성질 및 기능을 분석하여 건축·조각·회화의 분류 근거를 찾으려는 경향이 그 예가 된다.

한편 칸트는 예술을 미적 이념의 표현으로 보고, 그것을 남에게 전달하기 위한 표현방식 및 종류에 따라 언어예술(웅변술·문학), 조형예술(조각·건축·회화·조원술造園術), 감각유희의 예술(음악·채색술彩色術)로 대별했으나, 이 또한 이념의 철학적 구명(究明)에는 시사를 주나 예술사적으로 반드시 절별(截別)되는 분류는 되지 못한다. 다음으로 헤겔은 작품의 전달을 매개하는 감성의 종별에 의거하여 시각예술(건축·조각·회화), 청각예술(음악), 상상예술(문학)로 나누고 있다. 이 분류법은 지금까지 가장 많이 사용되고 있지만 감성의 종별이란 것이 반드시 고정적이 아니며 따라서 각 장르의 접경지대에는 착종(錯綜)된 예술현상이 일어나고 있다.

가령 연극·무용·영화 등은 새로운 장르로서 승인한다 치더라도 회화적인 시, 묘사적인 음악, 문학적인 조각과 같이 내용상으로 서로 맞물고 있는 경우가 적지 않는 것이다.

그밖에도 대상을 묘사예술과 비(非)묘사예술(구상화와 추상화와 같이), 같은 공간예술이라도 2차원적이냐(회화), 3차원적이냐(조각)에 의한 분류, 실용 목적과의 관련 여부에 따라 나누는 순수예술과 응용예술(시의 경우 순수시와 헌시獻詩 따위), 고정된 작품 형태를 남기는 예술(미술·문학·작곡)과 실현(實現)과 동시에 소멸해버리는 예술(무용·연주) 그리고 주제에 따른 분류, 재료에 따른 분류 등 기준 설정 여하에 따라 각각 다른 분류법이 성립한다.

이상의 분류는 그들대로의 의의를 가진다 하겠으나 반드시 어느 하나의 분류가 예술의 모든 장르를 포섭할 수는 없으므로 분류에 있어서는 반드시 차원(次元)의 상하를 고려해야 한다. 왜냐하면 앞에서 본 바와 같이 장르의 분류는 동차원(同次元)적인 대립관계뿐만 아니라 이차원(異次元)적인 관통관계도 중요하기 때문이다.

이렇게 볼 때 예술에서의 원리적인 하이어라키(Hierarchy)란 결국 표상성을 통해 얻어진 생의 자각방식의 상위(相違) 그리고 자각된 생의 특질에서 오는 것이며 이에 근거하여 예술의 장르를 외부적으로 결정짓게 된다.

<div align="right">『효대학보』 1967. 12. 1.</div>

제5부
명작해설

뽈 세잔 「쌩뜨빅뚜아르 산」

20세기! 그것은 하나의 문명에서 다른 하나의 문명에로의 전환기요, 그 전환의 속도나 변화의 양상이 너무도 급격하기에 흔히 위기의 시대로 진단되기도 한다. 따라서 19세기까지 쌓아올린 서구문명의 구(舊)제도──일체의 생활양식이나 사고방식이 새로운 사태에 따라 개편되고 모든 인간적 활동이 이에 대응치 않을 수 없게 되었다. 정신의 한 형식으로서의 미술이 이처럼 급격하고 연속적인 변화에 어떻게 반영하고 대응하여 나타났는가는 바로 20세기 미술의 장대한 드라마가 될 것이다.

20세기 미술의 발단을 구체적으로 누구에게서 찾을 것인가 하는 문제는 그리 용이한 일이 아니다. 그러나 지금까지의 미술사가(美術史家)들의 견해는 저 엑상프로방스(Aix-en-Provence)의 고독했던 화가 뽈 세잔(Paul Cézanne, 1839~1906)을 드는 데 일치점을 보이고 있다. 그것은 현대미술의 진로에 세잔만큼 깊은 영향을 준 작가가 없다는 사실에서뿐만 아니라 실제로 세잔의 죽음이 고전적 세계의 종언(終焉)을 고함과 동시에 새로운 세계의 서막(序幕)을 열었기 때문이다.

세잔은 그의 조형상의 혁명성에도 불구하고 그의 정신세계는 역시

뽈 세잔 「쌩뜨빅뚜아르 산」, 1904~1906년.

'낭만주의를 뛰어넘어 자연의 진리에 도달하려는 프랑스문학·예술의 영웅적 시대'에 근거하고 있었다는 점에서(따라서 그는 자연재현의 전통적 공간을 파괴하지 않았다), 그러면서도 자연의 질서에 대응하는 예술의 질서를 창조하려 했다는 점에서이다.

주지하는 바와 같이 그는 가장 현실적이기를 의도했던 인상파가 결과적으로 현실에서 이탈해버린 데 반발하여 '자연에 즉(卽)해서 감각을 실현(實現)'하는 데 목표를 두었다. 즉 우리가 태어날 때부터 몸에 익힌 혼란된 감각에서 독립된 자연 그 자체를 표현하려 했다. 그러나 그 역시 결과적으로 자연의 질서를 예술의 질서로 바꾸어놓는 조형(造形)에의 지평을 열어놓고 말았다. 현실과의 접촉을 잃으면서 오히려 예술

의 자율성을 획득한 데 그의 위대성이 있지만 그것은 동시에 전환기의 고독했던 화가 세잔의 비극인 동시 현대미술의 운명을 예시한 결과가 되었다.

『대학신문』 1973. 3. 12.

앙리 마띠스 「파란색 옷을 입은 부인」

19세기 말에서 20세기에로의 이행은 단순히 세기의 전환이란 의미를 넘어 세기말의 권태로부터 자유분방하고 낙천적인 기분에로의 방향 전환이란 양상을 띠었다. 이 세기의 갱신, 기분의 급전환에 맨 먼저 돌파구를 연 회화운동이 앙리 마띠스(Henri Matisse, 1869~1954)가 주도했던 포비즘(fauvism)이다.

포비즘은 회화상으로는 순수하게 물리적이고 기계적이기까지 한 신인상파(新印象派)의 '분해주의 압정(壓政)'에 대한 직접적인 반발에서 비롯했다. 즉 색(色)을 반점으로 분할하는 것은 색채 본래의 생명을 박탈할 뿐 아니라 색채배열의 계획적 성질에도 위배된다고 비판하면서, 인상주의가 수시로 변화하는 감각의 기록이었던 것 이상으로 신인상파의 분할주의는 회화를 망막(網膜)의 감각에 환원시키는 결과를 낳고 말았다는 것이다.

그러므로 마띠스는 색채는 그 순수한 생명을 견지하면서 하나의 구조(構造)로서 나타내어야 한다고 생각했던 것인데, 예컨대 화가의 감정을 표현하기 위해서는 각가지 요소(선, 면, 색채, 형태 등)를 화가가 임

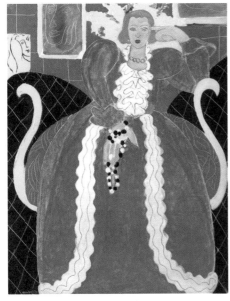

앙리 마띠스 「파란색 옷을 입은 부인」,
1937년.

의로 장식적인 방식으로 배치해야 한다고 주장했다.

　이처럼 그림을 구조 또는 질서로 보는 관념은 그가 세잔으로부터 물려받은 것이었지만 세잔이 대상(對象)의 '재현(再現)'을 완전히 탈피하지 못했던 데 비해 마띠스는 이를 넘어 감정의 '표현(表現)'에로 나아간 데 그의 혁명성이 있다. "재현해야 할 대상의 표면적 외관으로부터 분리시키지 않으면 안될 대상 고유의 진리라는 게 있다. (…) 정확성은 진리가 아니다"라는 마띠스의 이 명제가 그것을 단적으로 말해주고 있다. 이 명제는 리드의 말대로 근대 이후의 회화 전체에 통하는 명제가 되었지만 이것을 처음으로 명확히 하여 제작한 사람이 마띠스였다.

　마띠스의 그림은 그러므로, 어느 것이나 물리적인 정확성과 그 의미를 넘어 회화적인 질서, 리듬, 생명감으로 충일해 있다. 이는 한편 마띠스의 세계관의 반영이었으니, 그것은 삶에 대해 거의 종교적인 감정을

지니고, 예술을 "육체적 피로를 풀게 하는 기분 좋은 안락의자"로 생각
했던 그의 휴머니즘이다. 그 점에서 마띠스는 세잔보다 오히려 더 전통
주의자일지도 모른다.

『대학신문』1973. 3. 19.

빠블로 삐까소 「게르니까」

예술을 자연에 필적하는 대응물(大應物)로 만들려 한 세잔을 공통의 출발점으로 한 마띠스와 빠블로 삐까소(Pablo Picasso, 1881~1973)는 실상 너무도 다른 방향에로의 길을 취했다. 마띠스가 조형상의 여러 혁신에도 불구하고 고전적 규범의 마지막 선상(線上)에 머물렀던 반면에 삐까소는 고전미(古典美)의 규범을 정면으로 거역한 반항아로서 출발했다. 그 최초의 작품이 저 유명한 「아비뇽의 처녀들」(1907)이다.

이 작품은 그때까지 서구 부르주아 사회를 지탱해온 실증주의에 대한 선전포고라 해도 과언이 아니다. 탁월한 재능과 놀라운 정력(精力) 그리고 폭발적인 창조력을 지닌 삐까소가 세기의 전환기에 태어났다는 것은 행운이 아닐 수 없고, 그래서 그는 거침없이 근대회화의 각가지 이즘(입체주의, 쉬르레알리슴 등)을 통과하면서 그의 독창적인 조형언어와 스타일을 이룩해왔다.

이런 프로메테우스적인 변모를 두고 그 스스로 '변주(變奏)'라 말한 바 있지만 그가 조형상의 변주에서만이 아니라 현대의 '프리즘'으로서, 현대를 절실하게 관찰하고 체험하고 증언한 작가로서도 다른 20세

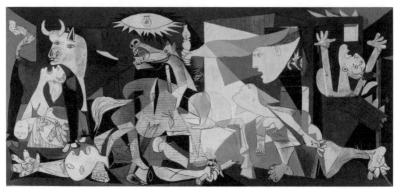

빠블로 삐까소 「게르니까」, 1937년.

기 화가와는 구별된다. 그렇기에 그는 언제나 대상(對象)에 집착했을뿐
더러 "추상예술이란 없다. 언제나 무엇에서 출발하지 않으면 안된다"고
말했고 인간이야말로 가장 본질적인 '리얼리티'라고 굳게 믿었다.

「게르니까」는 20세기 회화의 기념비적인 걸작품으로 알려져 있다.
1937년 스페인 내란 당시 나치 독일의 폭격기가 프랑코정권을 원조하
기 위해 그의 조국 스페인의 한 마을 '게르니까'를 무차별 폭격했다는
비보(悲報)를 듣고 그린 작품이다. 그러나 이 특정한 사건을 직접 다룬
것이 아니라 야만적인 폭력과 수성(獸性)을 상징적으로 그린 것이다. 황
소, 말, 램프를 들고 있는 여인, 이렇게 어둠과 고통, 잔인한 수성의 사회
적인 '심벌'이 화면을 지배하고 있고 그 심벌과 표현력은 보는 이에게
깊은 충격을 준다. 작자 자신도 이 그림이 상징적, 우화적인 그림이며
"황소는 파시즘이 아니라 만행과 암흑이고, 말은 인민을 나타낸다"고
설명한다.

아무튼 「게르니까」는 삐까소가 사회의식을 가진 예술가임을 증명한
작품이지만 실제로도 그는 그림을 장식품이 아니라 "적(敵)에 대한 공

격과 방어의 전투수단"이라고 표명한 바 있다.

『대학신문』 1973. 3. 26.

파울 클레 「유합(癒合)」

파울 클레(Paul Klee, 1879~1940)는 삐까소에 필적하는 근대회화의 거장(巨匠)으로 손꼽힌다.

그도 삐까소와 마찬가지로 근대회화의 극단(큐비즘과 쉬르레알리슴)을 받아들이고 이를 극복한 "위대한 개인주의자"였다.

그러나 이 두 사람의 그림세계는 판이했으니 삐까소가 '라틴'적이고 외향적(外向的)인 화가였음에 비해 클레는 철두철미 '게르만'적이고 내향적(內向的)인 기질의 화가였다. 리드는 클레를 가리켜 "기질에 있어서는 내성적이고 표현수단에 있어서는 형이상학적"이라고 지적하였거니와 내성적 감정형의 화가는 눈에 보이는 사물의 외관(外觀)을 모방함으로써 자기 감정의 대상적 상관물을 만드는 게 아니라 내성적으로 파악된 감정에 대응하는 '심벌'에 의해 자기를 표현하는 것이 특징이다.

그러한 표현형식의 대표적인 예가 음악가인데 이를테면 클레의 조형언어와 표현방식이 바로 이와 같다. 그는 어떠한 관념이나 심적인 이미지를 형상 없는 기호나 상징으로써 나타내려 했고 그 기호나 상징은 선, 형태, 명암, 색채 등 구체적인 수단에 의해 표현한다. 그러므로 선이나

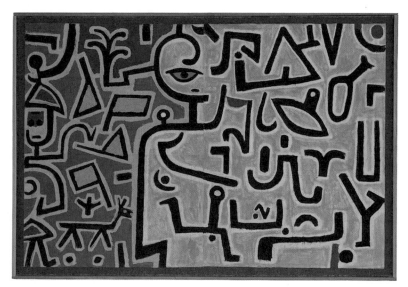

파울 클레 「유합」, 1938년.

형태를 극도로 압축하고 단순화시켜 마치 음 하나하나를 세심하게 취급하여 악구(樂句)를 구성하는 듯 연결하고 종합하여 하나의 생명 있는 유기체를 빚어낸다. 그리고 이 유기체는 연상작용에 의해 이상하리만큼 생생한 심적 리얼리티에로 이끈다. 그의 그림이 지극히 환상적이고 형이상학적인 성질을 띠는 것도 그 때문이다.

이 작품은 클레 스스로가 즐겨 쓴 "선(線)과의 산보(散步)"를 가장 잘 나타내고 있는 그림이다. 선은 하나의 기호가 되고 혹은 각가지 형상으로 변화하면서 한데 어울려 한없는 환상의 세계를 펼친다.

그의 그림이 환상적이라 하여 결코 현실로부터의 도피적인 세계가 아니라 전쟁의 공포, 무의식 세계의 방사(放射), 괴기와 관능, 고뇌와 죽음 등 우리의 심적인 리얼리티를 투영하고 있고 그래서 때로는 냉소적이고 때로는 유머가 넘친다. 사실 클레는 "이 세계가 무서운 것이 되면

될수록 예술은 추상적이 된다"고 말한 적이 있거니와 죽음에 대한 친근
은 일생 동안 그의 작품 속에 따라다녔다.

『대학신문』 1973. 4. 2.

마르끄 샤갈 「나와 마을」

마르끄 샤갈(Marc Chagall, 1887~1985)은 클레와는 전혀 다른 환상의 세계를 열어 보인 실로 '유니크'한 개성의 화가이다. 그르니에(J. Grenier)가 말한 바처럼 샤갈은 "결코 두뇌적인 작가도, 관능적인 작가도 아니고 한 사람의 서정시인"이었으며 혼돈과 공포의 현대를 살면서도 어린이와 같은 순진무구함을 잃음이 없이 언제나 인간에 대한 사랑과 평화를 노래해왔다. 그렇기에 그의 조형방법도 추상이 아니라 이른바 '반논리적(反論理的)인 구상(具象)'이었다.

말하자면 자연의 대상을 거부하는 것이 아니라 오히려 그것을 주관적인 감정 체험이나 심적인 이미지를 표현하기 위해 재구성하는 방법을 택했다. 따라서 자연재현의 원리가 완전히 뒤집히면서 일종의 비합리적인 배열로 나타났다.

그는 말하길 "나는 반논리적인 표현을 좋아한다. 비논리성이 사람을 진리에로 접근시킨다. 정신적인 의미와 존재를 지닌 갖가지 요소를 병치(竝置)하는 것이 마땅하다"고 했고 자기는 결코 '리얼리스트'가 아니며 구태여 그렇게 부르고 싶다면 '심적 리얼리스트'라 할 수 있다는 것

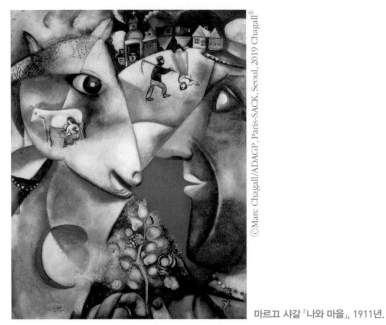

마르끄 샤갈 「나와 마을」, 1911년.

이다. 그의 '비논리주의'는 꿈이나 무의식 세계의 비논리성과 상통하는 것이었고 그래서 샤갈의 그림은 그후의 쉬르레알리슴 회화에 지대한 영향을 주었다.

　이 작품은 샤갈의 특유한 환상적 세계와 방법이 전개되기 시작할 무렵에 제작된 걸작 중의 하나이다. 화면은 두개의 대각선에 의해(사람의 콧날과 말의 콧날) 구획된 네개의 부분으로 나누어지고 네개의 부분은 다시 중앙의 원에 의해 굳게 통일되어 있다. 그리고 각 부분에는 그의 고향 비뗍스크(Vitebsk)의 갖가지 회상이 마치 영화의 장면처럼 동시적으로 전개되면서 시적(詩的)인 환상을 불러일으킨다. 실상 그의 이러한 방법은 오늘날 '몽따주' '오버랩' 등 영화기법의 선례가 되었다.

　샤갈은 그의 고향 러시아를 한번도 잊어본 적이 없고 그것이 또 언제

나 그의 그림의 모티프가 되었을 뿐 아니라 작품의 향기를 더한층 높여 주고 있다.

『대학신문』 1973. 4. 16.

막스 (에른스트 「우후(雨後)의 유럽」

20세기 회화의 주류 중 하나는 소위 환상회화(幻想繪畵)이다. 현대의 환상회화는 어떻든 현대인의 정신적 상황의 한 반영으로 볼 수 있되 그러나 직접적으로는 프로이트의 심층심리학과 '쉬르레알리슴'에 영향 받고 있음은 잘 알려진 사실이다. 종종 쉬르레알리슴의 선구자로 취급되는 샤갈과 데끼리꼬(G. de Chirico)가 반의식(半意識)이나 꿈 또는 환상을 '반논리적인 구상'의 방법으로 표현한 데 반해 쉬르레알리스트들은 의식과 무의식, 현실과 비현실이 교차하는 '초현실(超現實)'의 세계를 상징과 추상의 방법으로 그리려 하였다. 그것이 때로는 요기(妖氣)스런 풍경, 괴물의 서식지대, 문명의 잔해 등으로 나타났다.

그 가장 대표적인 화가가 독일의 화가 막스 에른스트(Max Ernst, 1891~1976)이다. 철학도였던 에른스트는 제1차 세계대전에 출전했고 그 후 '다다(dada)'에 이끌려 쾰른의 다다운동을 주도했으며 이어 재빨리 쉬르레알리스트의 선두 그룹에 가담하여 '무의식의 자동기술(自動記述)'을 위한 각가지 실험에 앞장섰다. 쉬르레알리스트의 자동기술법인 꼴라주 외에도 그는 프로따주를 창안, 구상적 상징과 추상적 상징을 함

막스 에른스트 「우후의 유럽」, 1940~42년.

께 이용하는 방법을 발전시켰다. 프로따주란 물체 표면의 오톨도톨한 재질에 종이를 대고 연필로 문지르는 방법인데 이 경우 물체의 형과 물질감(物質感)은 물체의 복사(複寫)를 떠나 별개의 환각을 일으키는 이미지로 변모된다. 이런 이미지를 모아 하나의 비전으로 통일시켜 화면을 구성하는 것이다.

에른스트는 이 원리와 방법을 유화(油畫)에 응용했으며 그밖에도 꼴라주, 그라따주(빗 같은 것으로 긁는 방법), 데칼코마니(사진 그림 따위를 옮겨 넣는 방법) 등을 자유자재로 이용하여 태양, 새(鳥), 숲, 괴물, 무기물(無機物)의 마성(魔性) 등 에른스트 특유의 이미지의 화학(化學)을 만들었고 현대세계의 깊은 해석자가 되었다.

이 대작(大作)은 제2차 세계대전 중 게슈타포에 쫓겨 망명생활을 보내야 했던 에른스트가 전쟁의 비극과 유럽의 운명을 무서운 예언적 환상으로 그린 작품이다. 폭격으로 황폐된 문명의 잔해는 부식된 무기물의 이미지로 화(化)하고 그 위에 살아남은 여인과 괴물의 존재는 인간의 종말감(終末感)에 대한 무의식적 환각을 더한층 강하게 느끼게 한다.

『대학신문』 1973. 4. 30.

호안 미로 「할리퀸의 카니발」

앙드레 브르똥(André Breton)은 쉬르레알리슴을 "종래 무시되어온 어떤 종류의 연상형태의 보다 뛰어난 현실성, 꿈의 전능성, 타산을 무시한 사고의 유희에 대한 신뢰에 입각한다. 이것은 다른 일체의 심적 메커니즘을 파괴하고 그 대신 삶의 주요한 문제들을 해결하려는 단호한 경향을 가진다"고 하면서 그것은 "이성(理性)의 통제를 받지 않으며 일체의 미학적·도덕적 선입견으로부터 독립된 자동기술(自動記述)"이라고 정의하였다. 이 정신과 방법에 가장 충실하면서 그러나 막스 에른스트나 살바도르 달리(Salvador Dali)와는 다른 조형언어로 별개의 환상세계를 열어 보인 화가가 스페인의 호안 미로(Joan Miró, 1893~1983)이다. 미로는 처음 반고흐와 '포비즘'에서 출발했으나 쉬르레알리스트들과 접촉하면서 대상을 추상, 원형적인 형태로 기호화하여 그림을 그리기 시작하였다.

즉 그에게 있어서 기호(記號)는 단순한 부호가 아니라 포름(forme, 형태)의 원형이고 그 스스로 말한 바와 같이 "언제나 사람이거나 새(鳥)이거나 또는 그밖의 다른 무엇인가의 상징"으로서의 의미를 지녔다. 그러

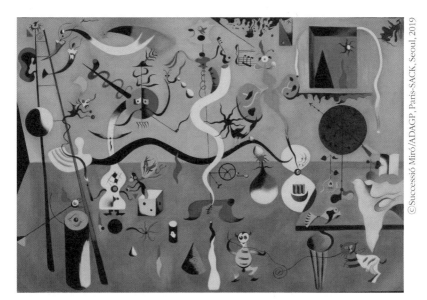

호안 미로 「할리퀸의 카니발」, 1924~25년.

나 포름으로서의 기호는 현실적인 사물을 나타나기보다는 오히려 '어디엔가 별도로 있을' 생명과 시(詩)를 그리는 데 더 적합하고 그래서 때로 예기치 않은 환상, 무의식 세계나 꿈의 밑바닥에서 떠오르는 영역을 시각화해준다.

미로에게 있어 현실은 곧 환상이고 환상은 기호로 환원되며 갖가지 기호들은 하나의 조형적인 드라마를 연출한다. 그가 기호를 가지고 그린다는 점에서는 파울 클레와 일맥상통하고 있으나 클레가 심히 지적인 반면 미로는 본능적이고 육감적이라 할 수 있다.

이 그림은 그가 기호에 의한 조형언어를 확립하기 시작한 초기의 걸작이다. 마치 어린아이들의 장난감 상자를 뒤엎어버린 것 같은, 크고 작은 갖가지 형태들이 화면 가득히 펼쳐 있고 이들 추상적이고 원형적(原形的)인 형태는 각가지 색채의 도움을 받아 유기적으로 어우러지면서

한없이 밝고 환상적인 세계를 열어 보이고 있다.

『대학신문』 1973. 5. 7.

바실리 깐딘스끼 「비단」

20세기 초 예술의 대전환기에, 자연주의적인 대상회화(對象繪畵)에로 혁명적인 첫발을 내디딘 화가가 러시아 태생의 바실리 깐딘스끼(Vasily Kandinsky, 1866~1944)이다. 깐딘스끼에 의해 개시(開示)된 비대상회화, 통칭 추상회화는 곧 새로운 회화로서 시민관(市民觀)을 얻었을 뿐 아니라 제2차 세계대전을 전후해서 정적 추상, '앵포르멜(비정형非定形)' 등으로 증폭되면서 발전, 현대회화의 지배적인 양식이 되었다.

깐딘스끼는 '청기사(靑騎士)' 시절의 어느날, "그림에 있어서의 대상(對象)은 그림의 진짜 아름다움을 보는 사람에게 전하는 데 있어 오히려 방해가 된다"는 우연한 체험을 통해 선·색채·형태 등 회화의 요소는 대상으로부터 해방될 때 그 스스로의 생명과 표현력을 더욱 높일 수 있다는 사실에 주목하게 되었다. 그래서 그는 의식적으로 화면으로부터 대상을 없애기 시작했는데, 대상이 없어질 경우 그림은 자칫 '넥타이나 융단과 같은 것'이 될 위험이 있음도 아울러 주목한 나머지 '대상에 대신하는 그 무엇'을 찾기 위해 오랫동안의 사색과 실험을 거듭하였다. 그 대상물(對象物)이 그가 말하는바 "예술에 있어서의 정신적인 것"이

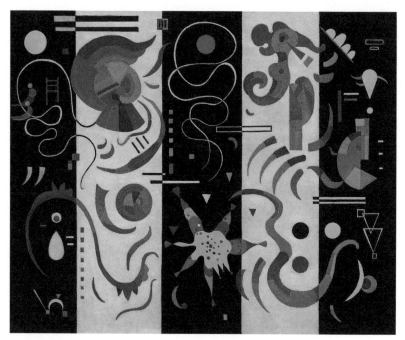

바실리 깐딘스끼 「비단」, 1934년.

며 이 정신적인 것은 화가의 '내적 필연성'에 의해 표현될 수 있다고 믿었다. 즉 형이나 색채는 마치 음악의 음(音)처럼 직접 정신에 호소하는 표현수단이므로 그것이 적절하게 배치·구성되었을 때 '정신적인 것'이 충분히 표현된다는 것이다. 이리하여 그는 "삼각형은 그 특유한 향기를 가진다" 혹은 "원과 삼각형의 예각과의 충돌은 미껠란젤로가 그린 아담의 손가락에 닿은 신(神)의 손가락처럼 강력한 효과를 낳는다"라고도 말하였다.

　이처럼 깐딘스끼는 정신적인 것을 내면적 필연성에 의해 나타내기 위해 가능한 모든 것을 시험했고 그의 모든 작품은 말하자면 색채와 형태로 작곡하려는 방법적 탐구의 산물이라 해도 과언이 아니다.

이 그림은 그의 후기, 즉 종합시대(綜合時代)에 제작된 걸작 중의 하나이다. 초기의 즉흥적이고 서정적인 표현, '바우하우스' 시절의 기하학적 형태를 넘어서 바다의 생물들을 생각게 하는 각가지 곡선 형태로 바뀌고 그 형태와 색채는 한갓 '비단'의 무늬 이상의 상징의 세계를 짜놓고 있다.

『대학신문』 1973. 5. 14.

피터르 몬드리안 「브로드웨이 부기우기」

비대상(非對象) 회화를 깐딘스끼와는 정반대의 방향에서 추구한 또 한 사람의 혁신자는 네덜란드의 화가 피터르 몬드리안(Pieter C. Mondriaan, 1872~1944)이다. 그는 깐딘스끼의 '내적 필연성'에 대해 외적 필연성이라 할 '보편성의 원리'에 입각, 일체의 개인적인 것을 배제한 순수회화를 제작함으로써 세칭 '기하학적 추상'의 창시자가 되었다.

몬드리안은 일찍이 구상적 형식의 문화에 종말을 고한 입체파운동에 공명했고 입체파를 통해 20세기의 새로운 '리얼리티'를 추구하기 시작했다. 그가 발견한 새로운 시대의 리얼리티는 '자연과 정신, 개인과 보편, 여성과 남성 사이의 등가(等價)에 의해 얻어지는 균형'이며 이 원리는 조형 분야뿐만 아니라 인간이나 사회에서도 실현될 수 있다고 믿었다. 따라서 이를 표현하는 방법도 '한 개인의 이기적 감정이나 서정(抒情)의 표현이 아닌 순수조형'이라야 한다고 생각했고 그래서 그는 당시의 네덜란드의 철학자 스훈마케르스(M. H. J. Schoenmakers)의 '조형수학(造形數學)'(자연은 그 변화에서 보면 변덕스러워 보이지만 그 근거에 있어서는 언제나 절대적인 규칙성을 가지고 기능한다)의 이론적 도움

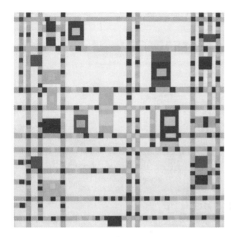

피터르 몬드리안 「브로드웨이 부기우기」, 1942~43년.

을 얻어 자연의 배후에 있는 리얼리티를 추상해나갔다. 그 결과 수직선과 수평선, 적(赤)·청(靑)·황(黃)의 삼원색 그리고 흑백(黑白)의 기본 요소에 의해 결정적 관계의 순수조형에 도달하게 된 것이다.

그가 일생동안 집요하게 추구했던 예술세계는 그러므로 수직선과 수평선, 흑과 백, 삼원색의 등가적인 배치에서 얻어지는 균형의 미학이라 할 수 있다. 그에 의하면 균형은 단지 화면상의 사항이 아니라 인간생활의 기본적인 요소라는 것이다. 그리고 '예술은 생활에서 미가 결여된 한 시대의 대용물'에 지나지 않으며 생활이 균형을 가지면 예술은 소멸할 것이라고까지 했다.

이 작품은 그의 뉴욕에서의 만년 시절에 제작된 작품으로 전기의 단순하고 직재적(直裁的)인 화면과는 특히 대조적이다. 종래의 흑선은 리드미컬한 색의 소 구간으로 바뀌고 크고 작은 색면에 의한 규율과 자유와의 균형미는 한없이 밝고 청랑(晴朗)하게 울리고 있다.

『대학신문』 1973. 5. 21.

마르셀 뒤샹 「쳐녀에서 신부에로의 이행」

프랑스 태생의 화가 마르셀 뒤샹(Marcel Duchamp, 1887~1968)은 20세기 미술운동의 가장 이단적(異端的)인 존재요, 수수께끼 같은 인물로 유명하다. 그는 1912년 「계단을 내려오고 있는 나부(裸婦)」를 발표하여 입체파와 미래파의 원리를 성한 작품, '스캔들 메이커'로 등장하였고 유럽의 다다운동이 시작되기 한발 앞서 뉴욕에 건너가 소위 '뉴욕 다다'운동을 주도했다. 그때 그는 이미 기성품의 '오브제'나 '오브제 모빌'(움직이는 물체)의 기계품을 출품하여 세인(世人)들을 아연실색하게 만들었고 끝내는 세기의 기작(奇作)이라 할 「독신자들에게서조차 발가벗겨진 신부」(La mariée mise à nu par ses célibataires, même)(1915~23)를 미완성으로 남겨둔 채 예술 그 자체를 방기하고 말았다.

뒤샹의 이러한 일련의 예술적 기행(奇行)의 배후에는 현대 기계문명에 대한 통렬한 조소가 숨어 있다. 그는 어떤 물체이건 작자가 일상성 속에 버려진 상태로부터 끄집어내어 '예술'이라 부르면 곧 예술이 된다고 말했는가 하면, 기성품 미술은 예술이 아니라 반(反)예술이라고 서슴지 않고 말하기도 했다. 이리하여 뒤샹은 '자기 손의 노예'가 되길 거

마르셀 뒤샹 「처녀에서 신부에로의 이행」, 1912년.

부하고 '자기 자신을 두번 다시 되풀이 하지 않으려는 욕망', 즉 정의 운동을 부단히 회전시켜가기 위해 작품을 제작했고 그 가능성을 오직 한 번씩만 시도한 것이다. 예술에 대한 조소와 모멸(侮蔑)을 체현(體現)해 간 뒤샹에 대해 리드는 "이 절대적 목표에 도달했을 때 그는 시인 랭보처럼 점차 모멸적인 활동에 숨어들었다"고 적고 있다. 어떻든 그가 취한 행동은 아이로니컬하게도 캔버스와 물감과 손에 한정되어 있던 미술의 지평을 일시에 확대시킨 결과를 낳았다. 오늘의 전위예술가 예컨대 네오, 다다, 팝아트, 심지어 음악의 존 케이지(John Cage)까지도 뒤샹이 한번씩 시험한 흔적을 뒤쫓고 포장하고 혹은 심화시켜가고 있다.

이 작품은 그의 마지막 유화 중 하나인데 처녀가 신부(新婦)로 이행(移行)하는 현실적이고도 불가능한 수수께끼, 즉 인간의 가장 신비스런 변신의 드라마를 냉랭한 기계적 비전으로 그려놓은 것이다. 브르똥은

이를 가리켜 인간에 대한 흥미나 사랑에서가 아니라 "다른 유성인(遊星人)이 본다면 뭐가 뭔지 알 수 없는 인간 서로 간의 사랑"(다빈치)을 도해(圖解)한 것이라 풀이한 바 있다.

『대학신문』 1973. 5. 28.

조르주 루오 「인간은 인간에 대해 늑대다」

20세기 회화의 주류가 '예술의 자율성'을 첨예화해갔던 그 반대극(反對極)에 서서 '인간을 위한 예술'에의 고된 길을 걸어간 화가가 프랑스의 조르주 루오(Georges Rouault, 1871~1958)이다. 루오는 일찍이 마띠스와 함께 귀스따브 모로(Gustave Moreau)의 문하(門下)에서 그림을 배웠고 역시 마띠스의 야수파운동에 참가했지만 이 두 작가는 기질이나 세계관, 화풍(畫風)에 있어 너무도 대극적인 인물이었다. 마띠스가 세기말의 장밋빛 인생관을 배경으로 그림을 생(生)의 장식 혹은 진정제로 삼은 데 비해 루오는 처음부터 인간적 체험을 토대로 인생의 어둠을 강렬한 종교적 감성에 투영시켜 표현하였다. 따라서 그 표현방법도 독일의 표현주의에 가깝다.

초기의 작품이 대개 광대(廣大), 창녀(娼女) 등 학대받고 버림받은 자들이거나 재판관(裁判官), 법정(法庭) 혹은 탐욕적인 귀족과 같이 위선의 가면을 쓴 자들을 주제로 했는데 이는 인간의 죄악과 사회적 모순에 대한 그 자신의 비애와 분노에 다름 아니었다. 루오는 그후 위스망스(J. K. Huysmans)와 레옹 블루아(Léon Bloy)의 영향을 받으면서 종교적 세

조르주 루오 「인간은 인간에 대해 늑대다」,
1948년.

계를 더욱 심화해나갔고, 작품 역시 비극적 감정과 격렬한 표현에서 속
죄와 구원을 계시하는 밝은 풍경으로 바뀌면서 수많은 걸작들을 제작
해내었다.

빠리꼬뮌의 포격소리를 들으며 어느 지하실에서 태어나 세기말의 부
조리와 두차례의 세계대전을 직접 살아온 루오의 예술은 어둠 속에서
빛을 찾는 정신적 고뇌의 연속이었다. 사실 루오 스스로도 "내가 예술
이란 것을 그토록 높이 평가하는 것은, 참된 예술작품에는 열렬한 신앙
고백이 있기 때문이다"라고 말하고 있다.

루오는 제1차 세계대전 후 10년간에 걸쳐 전쟁과 인간의 참상을 다룬
흑백판화집 『미제레레와 전쟁』(MISERERE)을 제작했다. 이 작품은 인
간의 비참함과 전쟁의 잔학을 보아온 루오가 그린 작품 가운데 하나의
종결을 이룬 작품이라 할 수 있다. 전화(戰火)로 온통 불타버린 대지 위

에 목매달려 죽은 인간의 형상은 끔찍하리만큼 묵시적(默示的)인 통경(慟景)이다. 이 그림의 명제 '호모 호미니 루프스'(homo homini lupus)는 로마의 시인 플라우투스의 격언에서 따온 것이라 하나, 인간의 수성(獸性) 이상으로 인류 모두를 위한 속죄를 형상화해놓고 있다.

『대학신문』1973. 6. 4.

에밀 놀데 「이방인」

에밀 놀데(Emil Nolde, 1867~1956)는 독일 표현주의 회화를 대표하는 화가이면서도 실제로는 표현주의운동으로부터 독립독행(獨立獨行)한 작가였고, 그 점에서 루오와 마찬가지로 '위대한 개인주의자'의 한 사람이었다. 루오가 엄격한 가톨리시즘의 신념을 바탕으로 한 데 반해 놀데는 프로테스탄트로서 오히려 비기독교적인 신화세계에 토대를 두고 있다. 리드가 지적한 바처럼 그는 인종도 배경도 기질에 있어서도 키르케고르(S. Kierkegaard)와 같은 고독한 아웃사이더였다. 말하자면 놀데는 철두철미 북구적(北歐的) 전통에서 자란 '고딕적인 인간'이었다.

고딕적 인간의 북구적 전통을 가리켜 보링거는 "예술을 세계의 조화적 반영으로 보지 않고 무기물(無機物)에 생명을 불어넣으려는 데 집착하는 파토스를 요구한다"고 하며 거기서는 현실적 사물이 환상적이거나 그로테스크하게 왜곡된다고 말한다. 이러한 전통을 배경으로 한 놀데는 당연히 프랑스의 전통과는 다를 뿐 아니라 그 스스로도 인상주의와 포비즘이 휩쓸던 당시의 조류 속에서 북구적 전통과 자기의 감수성을 확인하고 회복하는 데 시종하였다. 다행스럽게도, 눈에 보이지 않는

에밀 놀데 「이방인(異邦人)」, 1946년

인간의 내적 체험을 감정의 프리즘에 투영시켜 표현하려는 회화, 즉 프랑스의 포비즘과 독일의 표현주의운동의 표현방식은 그의 회화를 마음껏 전개해가는 데 유효한 수단이 되어주었다. 이리하여 놀데는 19세기 말에서 20세기에 걸쳐 저 가혹한 시대를 사는 동안 더욱 고독하고 또 그만큼 배가(倍加)된 강도(強度)를 가지고 작품을 제작하였다.

놀데의 그림은 비가관적(非可觀的)인 이미지의 부류(浮流)를 따르는 예술이다. 무의식적인 정신의 깊이, 또는 북구의 범신론적(汎神論的)인 감정표현에서 비롯하여 생명이나 자연에 대한 내무감응(內務感應)을 가시적인 데까지 높여 나타낸 구상적(具象的)인 표현주의이다. 놀데를 가리켜 클레오는 "태고(太古)의 혼(魂), 명계(冥界)의 데몬"이라 말했는데 그의 그림세계는 그만큼 비사회적이라 할 수 있다.

「이방인」은 그의 최후의 걸작 중의 하나로, 버려진 노인의 비애를 나

타낸 것이다. 오른쪽의 청년, 맨 뒤의 젊은 애인을 노인과 대비시킴으로써 동시대인 사이에서도 고독한 이방인의 감정을, "늙은 화가의 인생에 대한 신화적 이미지를 체험케 하는"(하프트만) 그의 종생(終生)의 자화상인지도 모른다.

『대학신문』1973. 6. 11.

이중섭 「달과 까마귀」

 20세기 서구의 회화를 보아가다가 우리 쪽으로 눈을 돌려, 같은 기간 동안에 있었던 한국의 근대회화를 더듬을 때 적지 않게 실망하게 된다. 한국의 근대회화 특히 서양화가 60여년의 연륜을 쌓았으면서도 이렇다 할 대작가를 낳지 못한 데는 여러 요인이 있을 것이다. 우선 일제의 식민통치와 남북전쟁이라는 국가적인 비극이 있었고 전혀 이질적인 서양화를 받아들여 배우고 익히는 과정을 겪어야 했다. 이러한 제약들은 의외로 힘겨운 시련을 안겨다주었는데 이 시련을 처음으로 극복하고 회화적으로 성공한 화가가 이중섭(李仲燮, 1916~56)이다. 이중섭의 그 비극적인 생애에도 불구하고 그의 그림은 우리에게 놀라움과 충격을 안겨다준다. 사실 이중섭은 그의 역량에 있어서나 작품상의 가치에 있어 결코 서구의 대가(大家)들에 조금도 뒤지지 않는다.

 이중섭이 우리 근대사의 가장 가혹한 시기에 살며 현실적으로는 좌절했으면서도 회화적인 성공을 거둘 수 있었던 것은 그의 타고난 재능 이외에 철두철미 한국 고유의 감수성을 바탕으로 주체적인 체험을 확보해나갔다는 점과 서구의 표현주의 기법을 익혀 완전히 자기의 주어

이중섭 「달과 까마귀」, 1954년.

(主語)로 구사할 수 있었다는 데 있다. 다시 말하면 서구회화의 세례를 받고도 이를 철저히 극복한 데 있고 그 점에서 프랑스적 체험을 극복한 에밀 놀데나 그밖의 독일 표현주의자에 비교될 수 있다. 그의 그림은 물론 이들 표현주의 회화와는 내용이나 기법에 있어 현저히 다르다.

한마디로 이중섭의 그림세계는 표현주의자들의 '자기중심주의'에 기초하면서도 오히려 자신의 신변적인 체험을 내용으로 한 '자아상(自我像)'의 세계이다. 그의 작품의 주제인 소, 닭, 까마귀, 부부(夫婦), 가족과의 생활, 별리(別離), 그리움 그리고 외롭고 가난한 자신의 안타까운 심정을 대상 속에 투영시켜 표현했다.

이 작품도 그런 것 중의 하나인데, 둥근 달이 뜬 밤하늘을 가로지른 전깃줄과 까마귀들이, 춥고 외롭고 그리움에 찬 작가의 절실한 심적 리

얼리티를 표현해놓고 있다. 한갓된 감상이나 신변사로 떨어지지 않은
것은 그의 뛰어난 화면구성과 표현력 때문이다.

「대학신문」 1973. 6. 18

베르나르 뷔페 「총살당한 사람들」

그림이 한 개인의 시적(詩的) 환상(幻想)이나 감각의 고등수학이 아니라 바로 자기 시대의 증언일 수 있음을 다시 확인시켜준 작가가 베르나르 뷔페(Bernard Buffet, 1928~99)이다. 뷔페는 제2차 세계대전이 끝난 2, 3년 후 불과 20세의 나이로 프랑스 화단에 등장하여 일약 스타덤에 올랐던 화가로도 유명하였는데 그가 그토록 각광을 받았던 이유는 점령시대(占領時代)의 알알한 체험과 전후의 부조리한 실존적 인간성을 어느 누구보다도 생생하게 재현시켜놓았기 때문이다. 따라서 그는 그만큼 당시의 미학 ── 입체파 이래 서로 갈라져 다투다시피 한 여러 유파(流派)의 회화와는 거리가 먼 곳에서 출발하였다.

뷔페는 학교보다도 루브르에 열심히 드나들며 꾸르베(G. Courbet)에 경도했었다고 하는데 그러면서 꾸르베의 리얼리즘에 얽매이지 않고 그 자신의 시각과 기법을 발견하고 익힘으로써 구상적 표현을 획득할 수 있었다. 이에 대해 그 스스로도 "나의 재현은 재현을 넘어서고 있다. 그 점에서 나는 추상파보다 더 추상적이다. 왜냐하면 나는 단지 대상의 외관에서 느껴지는 것보다 더 깊고 더 영속적인 표현을 요구하기 때문이

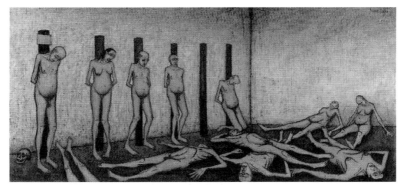

베르나르 뷔페 「총살당한 사람들」, 1954년.　　　©Bernard Buffet/ADAGP, Paris-SACK, Seoul, 2019

다"라고 말한 바 있다.

아무튼 그는 그 특유의 날카롭고 메마른 화법과 회백색(灰白色)을 가지고 인물, 시가, 그밖의 물체들을 거의 금욕적인 구도 속에 표현하였는데 그것은 1940년대 유럽의 암담하고 모멸적인 인간의 모습을 절감케 한다. 보아데프르는 뷔페를 평한 「화가인가 증인인가」라는 글 속에서 "뷔페는 말의 엄밀한 의미에서 '20세기의 증인'이다. 그의 날카로운 선, 회색의 단조함, 비정한 해부는 현대의 '부조리'란 것을 사르트르의 『구토』나 까뮈의 『이방인』만큼 격렬하게 나타내고 있다"라고 하면서 그가 그린 석유램프, 옷, 빈병, 빈 접시 등은 점령시대의 상징이고 그가 그린 도시 풍경은 공습 다음 날의 시가지를 생각게 한다고 적었다.

이 그림은 「전쟁의 공포」라는 연작 중의 하나이다. 처형자들은 '이유 없이 태어나 목숨을 부지하며 살다가 문득 죽는다'는 사르트르의 작중 인물을 연상시키는데 나신(裸身), 처형대, 수용소, 감방 등의 부조리한 화면구성은 절박하고, 통고(痛苦)의 감각을 한결 더 강렬하게 느끼게 한다.

『대학신문』 1973. 6. 25.

제6부
서평

한스 제들마이어 『중심의 상실』

Hans Sedlemayr, *Verlust der Mitte: Die bildende Kunst des 19. und 20. Jahrhunderts als Symtom und Symbol der Zeit*(17 Auflage), Salzburg: Otto Müller Verlag, 1955.

솔직히 말해서 현대예술을 접하는 대다수의 사람들은 이해보다는 불평을 말할 경우가 더 많다. 이 불평은 시초의 의문이 해결되지 않은 데서 오는 당연한 소치이다. 따라서 이 의문이란 것을 분석해보면 다음 두 가지로 나누어볼 수 있다.

(1) 현대예술은 왜 그처럼 암호와도 같을까? (표현상의 문제)
(2) 그러한 방향으로 밀고와야 했던 원인은 대체 무엇인가? (정신사적인 문제)

(1)에 대한 제 나름의 식견을 가진 사람이라 해서 (2)의 물음이 관심 밖일 수는 없다. 아니 사람에 따라서는 (1)에 대한 수긍할 만한 설명에도 그다지 흥미를 느끼지 못하고 (2)의 해답을 재촉할는지 모른다.

한데 이 둘째번 물음은 정작 예술의 영역을 돌파하여 '현대'라는 극히 포괄적인 문제영역으로 옮겨가는 것처럼도 보인다. 차라리 그렇다면 현대를 해석하는 철학이나 사회사상사 속에서 어느정도 만족할 만

한 해답을 얻을 수도 있으리라. 그러나 그것은 어디까지나 철학의 해답이요, 사회학상의 해답이지 그 해답이 곧 예술에 직선적으로 연결될 수는 없다. 이 점이 예술 바깥에서 예술을 해석하는 어려움의 하나가 되고 있다.

19세기 후반부터 자그마치 표면상으로 유럽의 예술은 예상할 수 없을 만큼 커다란 질적 변화를 거듭해왔다. 이러한 현상을 예술의 타락으로 볼 것인가 아니면 보다 밝은 미래에로의 발전 과정으로 점칠 것인가에 대해서 성급히 단정을 내리기는 어렵다. 다만 한가지 분명한 것은 19세기적인 의미의 예술, 전통적인 기술 존중에 근거한 예술이 새로 등장하는 별종의 예술에 서서히 자리를 내어주고 퇴장한다는 사실이다.

예술의 이같은 변화에 주목하여 일찍부터 그 정체를 구명해보려는 각가지 시도들이 있어왔다. 그 대표적인 사람이 오르떼가 이 가세뜨(Ortega y Gasset), 베이들레(V. Veydle), 리드(H. Read), 까수(J. Cassou), 제들마이어(H. Sedlmayr) 등이다. 제들마이어의 경우는 차라리 현대를 해석하기 위하여 앞서 말한 예술현상을 그 증세(symtom)로 택했다고 하는 편이 더 옳은 말일는지 모른다. 그가 이 책 서론에서 들고 있는 슈펭글러(O. Spengler)나 위그(R. Huyghe)와 함께.

그 어느 입장이든 이들은 저마다의 관점과 방법에 의거하여 이 거창한 물음을 혹은 부정적으로 혹은 긍정적으로 풀이했지만 과연 어느 것이 진정한 해답이었던가는 아직 미지수에 속한다. 왜냐하면 그것은 지난날의 문제가 아니라 우리가 살고 있는 오늘의 문제요, 지난 세기에 노출되기 시작한 질환이 상금(尙今)까지도 결말이 나지 않은 채 계속되고 있다는 점에서 더욱 그러하다. 일찍이 야스퍼스(K. Jaspers)는 『현대의 정신적 상황』(Die geistige Situation der Zeit)(1931)에서 현대를 질환의 상태로 보고 의학적인 용어법을 사용하면서 이를 진단한 바 있었거니

와 제들마이어 역시 현대를 질환으로 파악함으로써 단순히 미학적 내지 미술사적인 한계를 넘어 '예술현상을 통한 현대의 병리학적 진단'이라는 형식을 취했던 것 같다. 그런 의미에서 그의 『중심의 상실』은 일찍부터 사계(斯界)의 주목을 끌었고 이제 둘째번 물음에 조명하여 첫째번의 해답까지를 동시에 요구하는 사람들에게 있어 필독의 책이 되어줄 것임은 의심할 바 없다.

저자는 먼저 서론에서 "현대를 질환의 상태로 보는 데는 의문의 여지가 없는"만큼 "예술현상을 단지 역사적 사실로서가 아니라 증세로서 본다면 거기에서 자연 현대의 질환에 관한 진단이 나온다"고 전제하고, 시대의 정신적 증세로서의 근대예술을 해명하기 위해 미학이나 양식주의 미술사가 가지는 한계성을 천명한 다음 "한 시대의 예술의 이상이나 의식적 노력 등에서 출발할 것이 아니라 시대의 정신이 노출되는 '감수성과 도취'라는 무의식의 층으로부터 출발해야" 하며 그 방법으로서 에포크(epoch)의 개별성을 엄밀히 결정해주는 '비판적 형식의 방법'을 택한다고 하여 테제와 방법을 명확히 밝히고 있다.

결론부터 말하자면 저자는 현대의 증세를 '중심의 상실'이라 파악하고, 18세기 이후 현재까지(초판이 나온 해는 1946년임) 약 150년간에 있어서의 비판적 형식을 추출하여, 그것에 의해 근대예술의 전체상을 역사적으로 파악하고 시대의 질환의 원인을 구명하고 해부하고 다시 그 예후까지를 진단하고 있다.

그러면 그가 말하는 '중심이 상실'이란 무엇을 의미하는가?

제2부 진단과 경과 서두에서 그는 "우리가 '중심이 상실'이라고 이름 붙인 장해는, 인간에 있어 신적인 것과 인간적인 것이 무리하게 분리되어 있다는 것, 신과 인간 사이가 찢겨져 있다는 것, 인간과 신인(神人), 즉 그리스도와의 사이의 중개자(예술가를 말함)가 상실되었다는 데서

알 수 있을 것이다. 인간이 상실한 중심이란 다름 아닌 신이다. 즉 (현대의) 가장 깊은 병소는 저해된 신과의 관계이다"라고 적고 있다. 그가 말하는 중심의 상실은 논문 「무신론 시대의 예술」(1950)에서 더욱 체계적으로 피력된 바와 같이 신의 상실이요, 일찍이 니체(F. W. Nietzsche)가 선언한 '신의 죽음'이며 오늘날의 실존철학이 한결같이 지적하는 '기존의 최고 가치'의 몰락과도 통한다.

이것을 예술 속에서 본다면 "지금까지 개개의 예술이 모두 화합하고 서로 접촉하던 하나의 공통적 중심의 이반(離反)"이요, 한 시대의 어떠한 특정 예술현상의 그룹이 정의한 '척도의 상실'로도 풀이된다. 가령 오늘날의 문학이 인간불신이나 허무를 즐겨 택하고 또한 전통적 서술방식을 거부하는 예가 그러하며, 20세기의 음악이 표현기능을 위해 언표기능을 말살하는 것이 그러하며, 현대회화에서 선적·구축적 요소, 과학적 원조법, 그림이 지니는 의미의 배제 등 가장 본질적인 구성 요소가 분열되고 있는 따위가 그러하다. 그밖에 또 하나의 특색은 비인간화의 현상이다. 지난날의 세계사에서 휴머니스틱한 자연성·아름다움·생명력의 황폐가 없었던 바는 아니나 전체적 인간상이 그토록 철저히 방기된 일은 없었다.

이처럼 하나의 증세로서의 '중심의 상실'은, 근세 이후 데미우르고스(dēmiourgos)로서의 이성인간이 신을 퇴위시키고 스스로 그 왕좌에 올라앉긴 했지만 끝내는 회의하고 절망하고 만 현대의 정신 상황을 적절히 표현한 개념이라 할 수 있다.

그의 설명을 빌린다면, 신과 인간이 분리해버렸다는 것 자체가 인간의 본질에 위배되는 일이며 "(…) '상위(上位)의 실재(實在)'에 대한 인간의 자기차단"은 정신적·감정적인 면에서 지적 오만과 지적 절망을 동시에 몰고 오게 마련이며 이때 자율적 인간에게 남긴 길은, 인간 이하

의 것에로 향하는 길이 있었을 뿐이었다는 것이 그 질환의 원인이라고 말한다. 이리하여 근대 이후의 예술현상은 심한 분열을 드러내어, 전체적 인간상을 상실한 부정확하고 왜곡되고 데모니슈(Dämonisch)한 모습을 띠게 되었으며 이러한 하(下)현실적인 방향이 오히려 권력을 얻어 19세기 이래 강력한 상류로 떠올랐던 것이라고 한다.

앞서도 말한 바와 같이 제들마이어는 마치 의사가 환자의 질병 용태를 진단하듯 제1부 증세, 제2부 진단의 경과, 제3부 예후와 결의로 나누고, 체계적이라기보다는 차라리 병상일지를 기록하는 방식으로 서술한다. 그리고 방법상의 한계 때문에 불가불 조형예술에 한정시킨다는 것을 미리 밝히고 있다.

먼저 1, 2, 4장에서 18세기 이후 건축에 있어서 주도적인 과제가 어떻게 변화했으며(종래 종합예술로서의 교회당 건축이 그 정신적 기반을 상실하면서 점차 세속화하여 궁전·풍경식 정원·박물관·극장·박람회·주택건축 등으로 변화), 양식 또한 어떻게 와해되어갔는가를 흥미 있게 추적하며 그 증세를 더듬기 시작한다.

3장 여러 예술의 분열에서는 18세기 이래 점차 분열하기 시작한 개개의 예술이 저마다 이질적 요소(가령 회화에서 조각적·건축적·드라마적 요소, 혹은 초월적인 것, 문학적인 것, 대상적인 것 따위)를 배제하고 자율적이며 자족적인, 이른바 완전한 '순수성'을 지향해가는 과정을 예시하면서, 그 결과 개개의 예술이 서로 접합하던 공통의 중심으로부터 이탈하여 고립화함으로써 마침내 종합예술의 죽음, 도상(圖像)해석학의 죽음을 초래하기에 이르렀던 증세를 탐지한다.

5장 맹위를 떨치는 혼돈에서, 종래의 신적인 것 대신에 꿈의 주제(기괴한 것, 악마적인 것, 지옥의 세계 따위)가 새로운 표현가치를 지니고 등장하기 시작하며(고야), 인간은 자연에서마저 유리되어 죽음의 침

묵 속에 고독하게 버려지고(프리드리히), 여기서 인간은 뒤틀리고 희화되어 나타나며 그래서 캐리커처가 예술에서 새로이 높은 위치를 차지하게 된다(도미에). 다음은 인간의 일상적 경험에 반한 인간 이외의 세계, 즉 지적 요소나 감정적 요소의 혼잡물로부터 순화된 순수한 시각세계를 추구하는 방향으로 바뀌고(세잔), 이어 의미로부터 해방된 순수회화에로 줄달음친다(마띠스, 삐까소). "이 '순수'라 불리는 화가의 태도는 병적인 상태, 감정이입의 거절에서 보는바 저 병적인 현상에 접근한다. 이 상태하에서는 모든 것은 죽은, 생소한 것이며 인간은 단지 외면적으로 보여질 뿐이며 타인의 정신생활을 의식하지 못하는 그러한 증세인 것이다."

이렇게 하여 근세기의 연대에 이르러서는 절대적인 카오스(쉬르레알리슴)로 증세는 더욱 악화한다. 쉬르레알리슴은 "신의 정신이 스스로 가치 있는 세계를 다시금 창조하기 위한 원천이 될 수 없는" 카오스요, 때문에 거기에선 악몽이나 정신착란, 마취의 심리상태, 불안과 혐오의 상태 등을 광적으로 구가하는 가공할 증세로 노출됨을 본다. 저자는 여기서 쉬르레알리슴은 인간과 예술의 전락을 가속화하는 현상이라고 말하면서, 그것은 하(下)현실적인 것이 극단한 표현이므로 초(超)현실주의가 아니라 하(下)현실주의라 불러야 옳다고 주장한다.

제2부는 이 책의 중추부를 이루고 있는 부분으로, 제1부에서 고찰한 여러 증세를 종합한 결과 질환의 원인이 '중심이 상실'이었다는 진단을 내린다.

7장 서두에서 중심의 상실을 구성하는 여러 증세 및 경향을 ①'순수' 영역이 분리되어감(순수주의, 고립화) ②대립에로 몰림(대극화對極化) ③비유적인 것에로 기울어짐 ④지반(地盤)에서 벗어나감 ⑤하방(下方)으로 향함 ⑥인간을 격하시킴 ⑦'상(上)과 하(下)'의 구별을 포기함의

일곱가지로 들고 이들 증세 하나하나는 모두 예술 이외의 영역에서도 그 시대의 특성적인 상태를 설명해준다고 말한다. 그러고 나서 저자는 예술이 중심에서 이탈하여 반(反)휴머니즘에로, 다시 비인간화에로 향함으로써 자연과의 단절, 인간의 전체상의 몰락, 인간성의 상실, 비유기적인 것과 혼돈적인 것에로의 하강(下降) 등 질환의 경과가 어떻게 진행되어갔는가를 설명한다. 8장 자율적 인간에서 자칭 순수예술의 추구는 결과적으로 지적인 내용을 배제하여 예술이 이성 이하의 영역으로 전락하고 기술적 구성과 사진과 꿈으로 붕괴해버림으로 자율적 예술이란 무의미할 뿐 아니라, 신과의 관계를 차단한 자율적 인간 역시 존재할 수 없다는 것을 강조한다.

10장에서는 중세 이후 지옥의 표현에서 보는 근대예술의 원류를 더듬고, 지옥의 표현이야말로 유럽예술의 독창적인 것이므로 그 변천상을 추구하면 유럽의 정신적 근원에 도달할 수 있을 것이라고 암시하기도 한다. 그후 그는 이 과제를 「지옥의 세속화」(1947)에서 흥미 있게 추구한 바 있다.

12장에서는 질환의 경과로서 1967년 이후 현대까지를 4상(相, phase)으로 시대 구별하여 각 에포크의 특색을 밝힌다.

제3부에서 저자는 질환을 회복하는 방법으로서 평가의 기준을 마련하기도 하고, 혹은 세계사의 전환점으로서의 현대를 진단하고 그 예후를 점치기도 하면서 '중심의 회복'을 위한 가능성을 몇가지 측면에서 도출하여 그 나름의 해답을 마련한다. 그 해답은, 부자연을 극복하고 자연 질서에 복귀하는 일이며, 자율적 인간이란 꿈이 얼마나 파괴적이고 허망했던가를 가차 없이 증명하는 일이며, 우리 모두가 신에 의해서 창조되었다는 저 터전의 의식을 회복하는 일이라고 한다. 그래서 "유일한 처방은 새로운 상태 내부에서 영원한 인간상을 확립하는 것, 한번 더 확

립하는 것이요 (…) 잃고 있는 중심에는 완전한 인간, 즉 신인(神人)을 위해 놓여진 왕좌가 있음을 확실히 의식하는 데 있다"라고 결론짓고 있다.

이상에서 본 바와 같이 『중심의 상실』은 일부의 반론(反論)과는 달리 그가 서론에서도 밝힌 것처럼 "시대의 업적보다는 오히려 시대가 직면한 위해(危害)를 더 많이 고려한" 저서이기에 근대예술의 긍정적 측면이 한각(閑却)되었던 것이며, 또한 그가 현대를 '죽음에 이르는 병'이 깊이 든 절망의 시대로 보지 않고 절망 속에서 오히려 적극적인 가능성을 찾아 질환의 예후를 진단한 점에서, 현대를 유럽문화의 몰락으로 예언했던 슈팽글러의 해석과는 위상을 훨씬 달리하고 있다 할 것이다.

『형성』 1969년 겨울호

수잔 랭거 『예술의 제문제』

Susanne K. Langer, *Problems of Art*: *ten philosophical lectures*,

London: Routledge & Kegan Paul 1957.

이 책은 현대 미국의 대표적인 미학자 수잔 랭거(Susanne K. Langer, 1895~1985) 여사(女史)가 그의 상징이론(象徵理論)을 예술의 전분야에 적용, 해설한 강연집이다. 각 장(章)마다 논제를 달리한 10회의 강연과 그밖에 논문 한편을 부록으로 하여 구성되어 있다. 그러나 논자(論者) 자신의 서문에도 밝히고 있는 바와 같이 각 장이 모두 별개의 테마를 취급하고 있는 것처럼 보이지만 실은 예술의 본질이라고 하는 하나의 대문제(大問題)에 스포트라이트를 비추고 있는 만큼 한갓 단편적인 예술론에 머무르지 않고, 그 어느 것이나 예술의 본질 문제에 부단히 수감(收歛)하고 있다. 예술의 본질에 관한 문제란 심벌로서의 예술이 지닌 의미, 예술의 가상적 성격, 표현의 문제, 예술창조의 문제 등이며, 이러한 것들은 각 예술의 특수성을 각가지 예증과 정치(精緻)한 추론에 의해 논급해가는 배후의 기조음(基調音)으로서 울리고 있어 독자들의 이해를 한결 돕고 있다.

조형적인 회화, 진동(振動)형식으로서의 음악, 다이내믹한 무용, 언어에 의한 시 등 예술의 전분야를 구체적으로 취급하면서도 예술을 예술

이게 하는 것은 추론적으로 추상화된 내용(內容, content)이 아니라 표현형식에서 감정에 의해 추상화되고 지각되는 임포트(import, 생명이입生命移入)이며, 이 임포트는 생명의 표현이요, 생(生)의 계기 바로 그것이라고 보는 것이 그의 이론적 도달점이다. 더욱이 다방면에 걸친 풍부한 지식과 예리한 사고력을 통해 예술이라고 하는 "언어로 나타낼 수 없는 것을 명확히 표현하는 비추론적인 상징(non-discursive symbol), 즉 의식의 논리"를 증명 가능한 데까지 밀어올린 명쾌한 입론(立論)은 예술의 이해를 위해서는 물론 예술비평에도 적지 않은 빛을 던져주고 있다고 보아도 좋을 것이다.

저자 수잔 랭거는 현재 생존해 있는 미국의 저명한 철학자요, 미학자의 한 사람이다. 그는 일찍이 카시러(E. Cassirer)의 상징개념(象徵槪念)을 이어받고 그 위에 현대논리학의 풍부한 성과와 화이트헤드(A. Whitehead)의 유기체(有機體)의 철학을 흡수하여 그의 독창적인 상징철학(象徵哲學)을 건설했다. 상징(象徵, symbol)의 개념은 그 이전에 사용되지 않았던 바는 아니다. 그것은 각 전문 분야에서 극히 개별적으로 사용된 데 불과했으며, 그 본래의 성격에 대해서도 충분한 연구가 이루어지지 않고 있었다. 그런데 이것을 처음으로 인간의 정신활동 전체의 근본성격으로서 파악한 사람은 카시러였으며, 랭거는 그로부터 진일보하여 이 심벌의 개념을 그의 철학의 신 기조(新基調, new key)로 삼았다. 그가 이 토대 위에서 인간의 모든 정신활동 및 그 특유의 행동주식(行動株式)을 몇가지 미론(美論)(언어·의식·신화·음악)에서 추구한 것이 유명한 「신 기조의 철학」(Philosophy in a New Key)(1941)이며, 거기서 얻은 성과를 다시 예술 일반에 관한 이론으로 발전시킨 것이 그의 본격적인 미학서 『감정과 형식: 예술에 관한 이론』(*Feeling and Form: A Theory of Art developed from Philosophy in a New Key*)(1953)이다.

여기서 그는 예술에 관한 모든 자료와 예술가의 창작 과정을 다각적으로 분석하여, 예술은 인간의 생명 과정의 한 부분이며 경험을 부단히 심벌로 전환시키는바 인간의 기본적인 욕구임을 밝히고 예술적 상징이 지닌 비추론적인 형식(non-discursive form)의 특성을 이론화하였다. 그리고 거기서 확립한 이론을 다시 예술의 각 분야와 그 특수 문제에 적용, 강연한 것이 이 『예술의 제문제』(*Problems of Art*)(1957)이다.

그러므로 엄밀한 의미에서는 이 책을 읽기에 앞서 그의 상징철학 일반에 대한 지식이 요구된다고 볼 수 있겠으나, 이 책이 그의 여타 저서처럼 본격적인 이론서로 쓰인 것이 아니라 여러 계층의 청중들을 대상으로 한 강연집인 만큼 그러한 사전 지식 없이도 독자 누구나가 그의 이론에 쉽사리 친근할 수가 있을 것이다. 그리고 비단 랭거 미학을 이해하려는 예술비평가나 미학도뿐만 아니라 예술에 관심을 가진 사람들에 대해서도 발군의 해설서가 될 것임은 더 말할 나위도 없다.

그러면 여기서 랭거의 상징개념과 이 책에서 논급되고 있는 내용 몇 가지를 간단히 소개함으로서 이 책에 대한 안내를 돕고자 한다.

미학상에 있어서 랭거 이론의 새로움은 대체로 다음 세가지를 들 수 있다. 첫째 그가 상징의 개념을 신 기조로서 정립함으로써 추론적 형식 이외의 인간의 정신활동 일반의 근본 성격까지도 통합적으로 설명하려는 것이며, 둘째는 비추론적 형식으로서의 예술은 비록 인간의 실천적인 측면과는 무관계하다 할지라도 인간 감정 일반의 살아 있는 의미(vital import)를 심벌(symbol)로 표현되고 있다고 본 점이며, 셋째는 그의 상징이론은 미학의 가장 큰 분쟁점의 하나인 형식과 내용의 문제, 그리고 각 예술 사이에 놓인 개념상의 혼란을 타개할 가능성을 제시했다는 점이다.

먼저 랭거는, 철학이 지식의 집적(集積)이나 지식을 표현하는 일반

명제의 집단이 아니라 모든 명제가 그로부터 짜지는 '개념의 틀 구조'(conceptual framework)에 관한 연구라고 하면서, 인간의 끊임없는 생(生)의 경험 과정에서는 기존의 '개념의 틀 구조'로써는 해결할 수 없는 문제에 부닥치게 마련이고, 그래서 각가지 이즘(ism)의 상호모순 갈등이 빚어지며, 그것은 끝내는 발전하는 제관념을 속박하게 된다고 본다.

그렇기에 여기서 요구되는 것은 기성 이론과의 타협이나 절충이 아니라 새로운 콘셉추얼 프레임워크(conceptual framework), 즉 기본적인 의미를 확립하는 일이며, 미학 역시도 "하나의 일관된 이론, 즉 어떤 문제 전반에 걸쳐 관련된 관념체계를 구성하는 기조가 되는 개념의 확립"에서 비롯해야 하며, 그럼으로써 비로소 애매한 설명이나 과거의 혼란된 개념의 사용, 표현형식 등을 폐기하고 예술이론의 밝은 미래를 보증할 수 있다고 주장한다. 이러한 그의 방법적 정립은 종래 미학이 지나치게 추론화 일변도에 기울어진 나머지 정작 생동하는 예술행위 그 자체로부터 유리된 데 대한 비판이며 각종 개념의 혼란을 타개하고 예술을 다(多)의미론적으로 증명하려는 요구에서 비롯했던 것이다.

여기서 그가 그 기조로서 설정한 것이 심벌의 개념이다. 랭거는 인간이 지상(地上)의 주인이 될 수 있었던 가장 큰 원인을 다른 동물과는 달리 인간만이 심벌을 사용할 수 있었다는 데서 찾는다. 즉 인간은 어떤 사물을 지시하는 것뿐만 아니라 그것을 표상하기 위하여 기호라는 것을 쓴다. 그 기호는 비록 사물이 현존하지 않는 경우일지라도 쓰일 수가 있으므로 기호는 하나의 상징으로서 작용한다. 그러나 기호가 곧 상징은 아니다. 여기서 랭거는 기호(記號, sign)와 상징(象徵, symbol)을 기능면에서 명백히 구별하고 있다. 사인(sign)의 기능은 사물을 직접적으로 지시(指示, signify)하지만 심벌의 기능은 사물을 표시(表示, denote)할 뿐이며 직접적으로는 사물의 관념을 내포(connotation)한다. 때문에 심벌

은 기호처럼 사물을 대신하는 것이 아니라 사물에 대한 관념을 운반하는 것이라고 말한다.

그러므로 사고하는 동물로서의 인간은 당연히 그가 경험한 것을 심벌로 옮겨놓게 마련이며, 그러기 위하여 끊임없이 경험을 관념화·추상화한다. 이 상징화의 요구는 인간의 기본적인 욕구에서 비롯하는 것이며, 인간 고유의 의식·신화·언어·예술·미신(迷信) 그리고 과학적 정신 등은 모두 이러한 상징화 작업의 소산이라고 보는 것이다.

다음에 그는 인간의 각가지 심벌형식 가운데 가장 광범하게 쓰이고 또 일반적인 것을 '언어'라고 하면서, 예술적 심벌을 언어적 심벌과의 유비(類比)관계에서 고찰한다. 언어는 기호적 기능과 상징적 기능을 다같이 가지고 있지만 그것은 "합리적 사고의 형식을 표현하는 추론적이며 (…) 감정생활이라는 것의 형식을 나타내기 위해서는 그와는 다른 심벌형식을 필요로 한다. 이 형식이 예술의 특징이 되는 것이며 실제로 그것은 예술의 본질이며 그 척도이다"라고 말한다. 즉 언어는 서로 착록(錯錄)된 관념을 표현하기 위해 어떤 계통적 질서의 배열을 요구한다.

언어적 심벌이 가진 이러한 성질은 추론성(推論性, discursiveness)이다. 그러나 추론적 형식에도 한계가 있는 것이며, "어떠한 경험이든 직접적 또는 간접적으로 추론적 형식에 맞지 않는 것은 추론적으로 전달할 수 없는 것이며 (…) 현금(現今)의 신뢰할 수 있는 대부분의 철학은 그러한 것을 불가지(不可知)한 것으로 취급하여" 인식의 분야에서 방기해버린다는 것이다. 하지만 우리가 생활하면서 경험하는 세계 속에는 착종(錯綜)된 생(生)의 일면으로서 인식은 하면서도 추론적 형식에는 담을 수 없는, 언어로는 표현할 수 없는 각가지 경험들이 존재하고 있으며, 그러한 것은 문법적 형식으로는 불가능할지라도 상징적 형식으로는 능히 표현되고 이해될 수가 있는 것이다. 그러므로 현상계에는 단 하나의 형

식만이 존재하는 것은 결코 아니며 그것이 인식되고 지각되는 만큼의 형식들이 무수히 존재한다. 전기(前記)한 문법적 형식의 가장 대표적인 예인 소위 물리적 세계는 그러한 것 중의 한 패턴에 지나지 않는 것으로, 그밖에도 경험으로부터 우리의 지각(知覺) 스스로가 추상작용을 하여 각기 특유한 관념형식을 끊임없이 만들고 있다고 보는 것이다.

이와 같이 언어적 심벌이 현실 사태의 논리적 투영임으로 해서 추론적 형식으로 표현되는 데 반해서 예술적 심벌은 개성적이고 비추론적인 형식을 특색으로 한다. 따라서 상징적 형성물인 예술작품은 전자와 같은 의미체계, 즉 관습적인 상징체계(conventional system of symbols)가 만들어낸 것은 아니며, 그것은 각 예술이 "복잡한 생명과 정감(情感)의 이입(移入, import)을 표현하는 단일 심벌이요, 추론형식으로는 해석할 수 없는 것"이라고 말한다.

다시 말하면 예술을 감정의 표현이라고 말할 경우, 예술가가 표현하는 것은 "그 자신의 현실의 감정이 아니라 그가 인식하는 인간감정(人間感情)"이며, 따라서 예술작품은 "각가지 감정을 표상하여 그것을 지각을 통해, 징후(徵候, symptom)를 통해 추측할 수 있는 것이 아니라 심벌을 통하여 어떤 방식으로 지각하게 하는 것"이라는 것이다. 그러므로 예술의 형식은 우리들의 감각적, 심적(心的) 또는 정서생활의 다이내믹한 형식에 직접 합치하는 것이며, "생명감(生命感)을 공간적, 시간적 또는 시적(詩的) 구성 속에 투영한 것이요, 우리가 인식할 수 있도록 감정생활을 정식화하는 감정의 이미지"로서 이른바 "생동하는 형식"(living form)이라고 설명한다. 때문에 예술이 한갓 가상이요, 우리의 실천적인 관심 저편에 있는 것이면서도 그것은 언제나 간단(間斷) 없이 우리의 생명감정(生命感情) 그 자체에 부닥쳐오고 또 그것을 고양시켜주고 있다.

랭거는 여기서 생명감정을 종래의 심리주의자들과는 달리 매우 구체

적으로 논구(論究)한다. 그는 생명적 형식의 근거를 유기법(有機法), 즉 살아 있는 생명체의 유기적 작용에서 찾고 있다. 생명적 형식은 언제나 다이내믹한 것이다. 그러나 다이내믹한 형식만으로는 불충분하다고 전제하고 "개체의 생명이라고 하는 복잡하게 얽혀 있는 조직이, 연속적이고 다이내믹한 형식에 따라 지속해나갈 수 있는 것은 그것이 리듬을 타고 있기 때문"이라고 하면서 모든 생명체는 리듬적 작용으로 결합하여 생명을 영위한다고 설명한다.

그가 말하는 이 리듬은 주기적(周期的) 계속(繼續)뿐만이 아니라 어떤 하나의 사건의 종결이 다른 사건의 개시(開始)로 이어지는, 그런 광의(廣義) 개념으로 본 것이다. 그래서 리빙 폼(living form)의 법칙은 성장과 쇠멸의 변증법으로서 고등적인 유기체의 경우 2차적 리듬의 발달로 정서라든가 욕망, 지각작용과 행동이 발달하며, 인간에 이르면 "본능 대신 직관이 발달하여 직접적 반응 대신에 심벌적 반응, 즉 상상기억, 추론이 가능해지고, 단순한 정서적 흥분 대신 연속적이고 개인적인 감정생활이 시작된다"는 것이다. 그러나 예술의 형식은 생명의 모상(模像, semblance)을 꼭 그대로 구성할 필요는 없으며 표현성의 법칙에 따라 오로지 생명 그 자체의 특징과 심벌적으로 관련하는 특징을 가지면 된다고 말한다. 그래서 랭거는 예술이 가지는 것은 의미(意味, meaning)가 아니라 생명이입(生命移入, import)이며, 예술창작의 목적은 인간의 감정 일반의 바이탈 임포트(vital import)를 상징적으로 형성하는 데 있다고 설명한다.

다음으로 랭거는, 종래 미학에 있어 정서(情緖)의 개념과 형식(形式)의 개념이 서로 별개의 기조 위에서 상호대립하고 있었던 만큼 그 참된 근거를 밝히지 못했음을 지적하고, 정서주의의 오류는 감성의 기호적인 표현과 상징적인 표현을 혼동한 데 있었으며, 그렇다고 하여 형식

주의자가 주장하듯 내용을 사상(捨象)한 형식성에만 그 근거를 찾아서도 안된다고 말한다. 예술은 예술가의 감정을 무턱대고 토로하는 것이 아니라 그것은 "고변화(高變化)된 비유이며, 언어로 나타낼 수 없는 것을 표현하는 비추론적인 심벌"이기 때문에 감정이라는 내용은 그 관념화·논리화를 위한 형식에 합치되기를 요구한다는 것이다. 이러한 견해는 심벌의 개념을 기조에 둠으로써 가능한 것이며, 나아가서 예술의 창작 상(相)이 각각 다른데도 그 공통 근거를 생명감정의 상징화에서 찾을 수 있었던 게 아닌가 한다.

1장은 무용에 대한 본질을 추구하면서, 무용이 표현하는 것은 인간의 내적생명(內的生命)이라는 하나의 관념(觀念, idea)이며 그것은 각가지 힘의 표현을 통한 다이내믹 이미지라고 말한다. 2장 표현성에서는 감정의 표현으로서의 예술이 어떠한 심벌형식을 띠고 표현되며, 표현형식 혹은 예술의 형식이 어떻게 비추론적인가 하는 문제가 다루어지고 있다. 예술의 형식은 다른 어느 심벌형식보다 복잡하고 또 작품으로부터 추상할 수도 없는 것이지만 그것이 인간의 감정생활을 정식화하고 있는 그대로 우리에게 느껴진다는 내용이 언급되고 있다.

3장 창작에서는 예술의 요소는 그 어느 것이나 "허(虛)의 실재(實在)" (virtual reality)라고 하면서 그것은 비현실적인 것이 아니라 심벌형식으로 표현되는 하나의 특유한 일루전(illusion)이다, 그러므로 회화적 공간은 버추얼 스페이스(virtual space)이며 음악은 버추얼 타임(virtual time)이요, 시(詩)는 버추얼 라이프(virtual life)라고 하여 예술창작의 공통된 원리를 설명하고 있다. 4장은 전기(前記)한 "리빙 폼"(living form)의 근거를 생명체의 유기적 기능에서 찾아 다이내믹 체계와 리듬의 본질을 공명하면서, 예술적 구성을 탐구하면 할수록 그것이 하나의 셈블런스(semblance)로서 생명 자체의 구조에 혹사해 있음을 발견한 것이라

고 말한다.

5장에서는 "생명이 어떻게 느껴지는가에 관하여 언어를 쓰지 않고서 표현된" 예술에 대한 인식을 의미론적으로 정치(精緻)하게 해설하고 나아가서 더러는 문화적 장식품이라고 불리기도 하는 예술은 실제는 예의 작법과 같이, 사회를 아름답게 하는 장식품이 아니라 인간의 발전을 가져다주는 중요한 수단이기에 예술교육을 무시하는 사회는 막연한 정서 속에 굴러떨어지고 하찮은 예술은 인간의 감정을 타락시킨다고 경고하기도 한다.

6장 제예술 사이의 외견상의 관계와 참된 관계에서 그는 이 관계에 대한 지금까지의 제이론이 피상적인 고찰에 지나지 않는 것이라고 하면서 각 예술 간의 상이점(相異點)을 추구했다면 오히려 그 공통된 지도원리(指導原理)를 찾아낼 수 있다고 말한다. 그것은 유기적 통일성, 형식의 생명력, 즉 표현성을 획득한 모든 작품에 존재하는 것이며, 모든 예술이 본질적으로 "감정의 생명을 표현하는 형식을 창조하는 것"임에는 다를 바 없다는 것이다.

9장에서는 예술로서의 심벌과 예술 속에 있는 심벌을 구별하여 전자가 표현형식 혹은 임포트(import)인 반면 후자는 작품의 구성원칙 또는 일반적인 의미로서의 "기법(技法, device)"이라는 견해를 피력하였고, 10장 시적 창작에서는 시적 언어는 전달 기능이 아닌 순전히 창조된 버추얼(virtual) 표현형식이며 그 속에 담긴 것은 생명력, 정감, 의식 심벌이라고 하여 문학예술로서의 시의 본질을 명쾌하게 서술하고 있다.

「세대」 1969년 7월호

백기수 『미학개설』

백기수 『미학개설(美學槪說)』, 서울대학교출판부 1974.

방법론의 제시와 용어의 국어화(國語化)

서구 근대학문의 한 분야로서의 '미학(美學)'이 이 땅에 도입된 지도 반세기나 되었다. 그러면서도 지금까지 미학은 일반인에게는 물론 학계에서까지 개별적인 특수과학으로 인식되지 못한 채 한정된 소수의 전공 인사들에 의해 명맥을 이어오고 있는 실정이다. 반세기에 이르도록 미학이란 학문이 제대로 인식·보급되지 못한 데는 여러가지 원인이 있겠지만, 그것이 비실용적인 순수 정신과학이란 본래의 성격 말고도 근대 이후 우리의 사회적·정신적 풍토에서 그 원인의 일단을 찾을 수 있다. 다만 1960년대에 들어 문학·예술 분야에서 미학에 대한 관심과 요청이 일기 시작하면서 그런대로 그에 대한 관심이 약간은 높아지게 된 듯하나, 이 역시 아직은 한정된 범위를 크게 벗어나지 못하고 있다.

미학에 대한 인식 내지 인구(人口)의 부족은 미학의 보급 및 발전에 하나의 제약으로 작용, 그에 대한 연구와 미학 관계 서적 출판의 불황으로 나타났고, 그 불황은 다시 미학의 보급과 발전을 더욱 지연시키게 하

고 있다. 다만 소수의 전공 인사들에 의한 미학 연구는 꾸준히 계속되었음에도 불구하고 이들의 업적이나 성과가 책의 형태로 나타나지 못한 데는 오히려 이 땅의 비정상적인 출판 풍토에 더 큰 원인이 있었던 것으로 보인다. 이러한 사정 등을 감안할 때 이번에 출간된 백기수(白琪洙) 교수의 『미학개설』은 여러 면에서 의의가 크다 하겠으며, 그 점 미학계는 물론 미학의 보급과 발전을 위해서도 다행스러운 일이 아닐 수 없다.

평자(評者)가 알기로는, 고유섭(高裕燮) 씨 이후 우리말로 출간된 미학서로는 김용배(金龍培)의 『미학(美學)·예술학(藝術學)』(1948)과 김태오(金泰午)의 『미학개론(美學槪論)』(1955) 정도가 있을 뿐 그후 이렇다 할 미학서의 출간이 전무한 실정이었는데, 그리고 보면 백교수의 저서는 거의 20년 만에 나온 셈이 된다. 더구나 전이자(前二者)는 미학을 전공한 학자가 아닐뿐더러 그 내용에 있어서도 그때까지 일인(日人) 학자들이 그들 나름대로 정리한 20세기 이전의 여러 미학이론을 간략하게 소개한 것에 불과하다. 이에 비해 백교수의 『미학개설』은 해방 후 미학을 전공한 소장학자의 손에 의해 쓰여졌다는 점에서나, 전후(戰後) 괄목하게 발전한 서구 미학이론의 성과를 충분하게 반영하고 있다는 점에서도 그러하거니와 특히 방법론의 자각이 뚜렷하다는 점에서, 그리고 그가 그동안 강의하고 연구해온 성과를 부분적으로나마 반영시키고 있다는 점에서 진일보한 것이라 하지 않을 수 없다.

제2차 세계대전을 전후하여 미학이 새로운 학문으로서 비상한 관심을 불러일으키면서부터 유럽 각국의 학자들은 미학 연구에 열을 보이기 시작했다. 1940년경부터 1960년 사이 프랑스와 미국을 위시한 각국의 미학자들은 제가끔 미학회를 창성, 기관지를 내고 있고 다시 '국제미학회의'(The International Congress for Aesthetics)를 통해 4년마다 세계 각국의 미학자들이 모여 미학의 국제적인 교류를 해오고 있다. 그리

고 이들 여러 나라에서 매년 간행되는 논문 및 저서만 해도 수천을 헤아리고 있다.

이와 함께 미학의 연구 방향도 크게 변화하고 있다. 제1차 세계대전 전까지 독일에서 행해지던 미학은 철학의 일분과(一分科)로서의 추상적 관념론 일변도였으나, 이제는 그 경지를 벗어나 예술에 관한 특수과학으로서 발전하고 있다. 이러한 변화는 그것이 철학적 방법이건 과학적 방법이건 간에 종래 독일의 관념론적 미학의 종언인 동시에 새로운 과학적 미학의 탄생을 뜻한다.

전후 새로운 조류로서 나타난 미학 연구의 한 예로서는 분석미학(分析美學, Analytic Aesthetics)과 예술기호론(藝術記號論) 혹은 기호미학(記號美學, Semiotic Aesthetics)을 들 수 있으며, 비교미학(比較美學)이 또다른 예가 된다. 분석미학은 전후(戰後) 영국철학의 주류를 이룬 분석철학의 방법론과 언어분석을 미학에 도입·발전시킨 것으로, 미학에서 사용되고 있는 언어의 문맥의 다양한 결합이나 정의의 논리적 절차, 변동의 틀을 명시함으로써 애매모호하고 혼란을 일으키기 쉬운 예술상의 의미에 대해 일대 교통정리를 꾀하려는 것이다. 이 방향은 특히 일상언어학파(日常言語學派)의 콘텍스트(context) 이론에 의해 더욱 많은 성과를 거두고 있다. 기호미학의 경우는 예술기호를 의미론(意味論)의 울타리에서 해방시켜 예술이 독특한 전달매체로서의 기능을 가지고 있음을 밝혀내려는 데 있다. 한편 비교미학은 '제형식의 과학'이란 입장에서 각기 다른 예술의 형식 및 그 존재양식의 특수성을 비교·분석해내려는 데 목표를 두고 있다. 이밖에 미학의 과학화의 길을 찾는 노력이 다각적으로 행해지고 있는 터인데, 어떻든 현대미학의 눈부신 발전과 성과에 비추어보면 우리나라의 미학 연구는 이제 겨우 시작된 단계에 있다고 할 수 있다. 지금처럼 불리한 여건 아래서 '시작하고 있다'는 그 사실이 우리로

서는 무엇보다 중요하며 그 구체적인 증거가 백교수의 저서임을 우리는 보는 것이다.

이 책은 이름 그대로 개설서로 쓰여졌고(전체 12장으로 됨) 또 개설서로서의 결점이 없다고 할 수는 없을지 모르나, 그러나 앞서 말한 바처럼 다음 몇가지 면에서 그 성격을 뚜렷이 하고 있다.

첫째 현대의 다양한 미학이론을 골고루 반영하고 있다는 점, 둘째 서구 미학자들의 이론의 소개에만 시종하지 않고 부분적으로나마 저자자신의 방법론을 보여주고 있다는 점, 셋째 저자의 그간의 연구 성과(특히 언어분석 내지 비교미학에서 보인)를 반영했다는 점, 넷째 순수한 우리말을 미학용어로 현실화하려는 데 대한 관심과 그 검증을 시도했다는 점 등이다. 이 가운데 둘째와 셋째, 넷째의 사항이 구체적으로 나타나고 있는 곳이 제2장이 아닌가 한다. '미(美)의 의미'에서 저자는 한자(漢字)의 '美'가 어원적으로는 미각(味覺)에서 연유하여 좋다[好]는 의미로 전용(轉用)하기에 이른 것을 우리말의 '맛'과 '멋'의 경우에 비겨 자상하게 분석한 다음, 영어의 'taste'가 역시 '미각'을 뜻함과 동시에 '취미'를 의미함을 지적하면서 동서양의 미학의 근원이 다 같이 미각에서 전용되었음을 밝히고, 따라서 미학을 '칸트'적인 의미에서 취미판단(미적 판단)의 학(學)이라 할 때 그것은 우리말로 바꿔 '멋의 판단 또는 멋에 관한 학문'으로 부를 수 있다고 풀이한다(29~30면).

한편 한자의 '美'는 어원적으로 대양(大羊)의 합자(合字)로서 상서로움 또는 훌륭함을 뜻하는 윤리적 의미를 지녔고 영어의 beauty나, 프랑스어의 beau 또는 bel이 라틴어의 bellus, 다시 bonus에 그 어원을 가짐을 지적하면서, "일반적으로 고대에 있어서는 동서를 막론하고 미(美)와 선(善) 사이에 확연한 가치원리의 구별을 두지 않는 범률성(汎律性)을 특징으로 하고 있다"(34면)고 말한다.

저자는 또 우리말의 '아름다움'의 어원에 관한 여러 학자들의 해석을 검증한 다음, "아름다움이란 용어는 그 어원적인 의미에서 볼 때 '이중(二重)의 사여(私如)의 의미(意味)'를 가진 미적 체험의 특성을 세계 어느 나라 말보다도 더욱 적확하게 표시해주는"(36면) 미적 개념을 밝혀낸다. '예술의 의미'에서도 같은 논법으로, 한자의 '藝'가 원래 벼를 손에 쥐고 땅에 심는 것을 뜻하는 회의문자(會意文字)인 만큼, 결국 농경술을 뜻할뿐더러, '육예(六藝)'의 예(藝) 역시 사대부가 되기 위한 인격도야의 방법을 뜻한 것을 어원적으로 고찰하고, 희랍어의 teknē나 라틴어의 ars가 다 같이 광의의 기술 내지 방식을 뜻했던 점과 비교하여 동서양이 동일한 근거에서 출발했을 뿐 아니라 양자가 다 같이 "예술과 기술이 개념상 미분화 상태에서 파악되었으며 예술과 공기(工技)가 함께 기술이란 관념하에 융합되어 있었음"(48면)을 논증한다. 그리고 '자연미(自然美)와 예술미(藝術美)'의 부분에서는 동양의 그것과 서양의 그것이 기본적으로 다른 점, 특히 동양인의 자연미 및 예술미에 대한 체험은 고대 이래의 도가사상(道家思想)에 인식론적 내지 미학적인 근거를 두고 있음을 비교적 소상하게 풀이하고 있다.

이상에 인용한 몇가지 사례를 통해서도 짐작할 수 있듯이 저자가 의도한 비교미학적 방법론을 뚜렷이 엿볼 수 있을 뿐 아니라, '멋'이나 '아름다움'과 같이 몇개의 기본 개념이나마 그것을 통해 우리말을 서구의 미학용어에 대응하는 개념으로 정의하고 혹은 현실화하려는 시도의 일단을 충분히 발견할 수가 있다. 서구의 미학용어에 대응하는 우리말의 개념을 찾아 정의하고 또 현재의 난해한 학술용어(대부분이 일본을 통해 받아들인 한자어) 대신 우리의 일상언어를 현실화하는 작업은 우리 미학의 발전을 위해 중요하고도 긴급한 과제의 하나가 되고 있다. 순수한 우리말 또는 일상언어와 학술용어 사이의 이중구조는 비단 미학

에 한한 문제가 아닐 것이며, 따라서 이 문제는 학문의 생활화나 학문의 발전을 위해서도 시급히 해결되어야 할 줄 안다. 아무튼 저자가 적어도 이 문제에 관심을 가지고 연구에 착수했다는 것은 현대 분석미학의 목표와 성과를 깊이 이해한 때문이라 하겠으며 그러한 관심과 시도가 하나의 시도에 그치지 않고 지속적인 성과로서 나타나길 기대하는 마음 간절하다.(329면, 1,800원)

조요한 『예술철학』

조요한 『예술철학(藝術哲學)』, 경문사 1973

1

'철학의 빈곤'은 저 유명한 학자의 저서명이지만 그 말이 요즘 우리 생활 주변에서 자주 나오고 있는 듯하다. 크게는 오늘날 우리 민족이 처한 난관을 타개하는 데 도움이 되는 진정한 사상 또는 사유가 결여되어 있다는 뜻에서, 작게는 물질만능과 허위의식에 젖어 있는 경박한 정신 풍토를 개탄하는 데서 그 말이 나오고 있지 않는가 한다.

그런데 '철학의 빈곤'이라는 말이 다른 어느 분야보다도 더욱 실감 있게 느껴지는 쪽이 예술 분야일 것이다. 그것은 예술이 다름 아닌 정신의 산물인데다가 오늘날 우리의 대다수 예술가들이 메마르고 황량한 정신을 드러내고 있기 때문이다. 겉으로는 예술활동이 대단히 활발하고 예술가도 많지만 어느 경우도 든든한 사상적 기반 위에 서지 못하고 걸핏하면 외래의 영향에 휩쓸리곤 하는 것이 그것을 단적으로 말해준다. 게다가 이러한 현상을 포함해서 도대체 예술에 대해 철학적 관심을 기울이거나 연구하는 사람마저 적은 것도 그 이유의 하나일 것이다. 이

처럼 예술을 하는 사람은 하는 사람대로, 안하는 사람은 안하는 사람대로 예술에 대한 철학적 관심으로부터 떠나 있는 한 이 분야는 빈곤할 수밖에 없다.

물론 거기에는 우리의 습관적인 사고, 즉 예술과 철학은 각기 다른 특수한 분야이며 게다가 예술도 철학도 누구나가 할 수 있는 게 아니라는 고정관념이 작용했기 때문일지도 모른다. 그러나 이러한 고정관념으로부터 한발짝만 벗어난다면 예술가도 예술가가 아닌 사람도 철학적 관심에서 예술에 접근할 수가 있다. 이 점에 대해 철학자 수잔 K. 랭거는 다음과 같이 말하고 있다. "예술과 철학은 별개의 것이다. 그러나 그 무엇이건 철학적으로 고찰할 수 없는 것이란 없다. 철학은 사실을 탐구하는 과학과는 달리 우리가 관심을 가지는 것의 의미를 밝히는 일이며, 예술은 철학의 훌륭한 대상이 될 수 있다." 예술철학은 그러므로 예술이란 무엇인가라는 가장 기초적인 물음으로부터 비롯되며 그러한 물음의 정신을 가지는 한 누구나 접근할 수 있다.

그러나 일반적으로 철학적 사유를 결한 우리의 사고습성 때문에 그리고 철학적 관심의 마이너리티 때문에 예술철학은 일반 지식인은 물론 철학자로부터도 예술가로부터도 떨어져 있었던 게 사실이다. 그것은 해방이 된 지 사반세기가 넘은 세월이 지났음에도 예술철학에 관한 저서가 제대로 나오지 않았다는 사실에서 입증된다. 이러한 정신 풍토에서 볼 때 조요한(趙要翰) 교수의 『예술철학』은 실로 값진 것으로 이 분야의 중요한 업적이라고 하지 않을 수 없다. 저자의 전공은 고대 희랍 철학이지만 또 한편으로는 일찍부터 예술철학에 관심을 기울여 남들이 돌보지 않은 이 분야의 연구를 외롭게 계속해왔고 그 결과로서 이루어진 것이 이 책이다.

예술철학은 예술이라고 하는, 매우 미묘하고 까다로운 정신의 세계

를 대상으로 삼아 정의하고 논리를 부여해야 하는 분야이다. 그러므로 지나치게 사변적이 되면 예술의 생동적인 측면을 희생시킬 우려가 있고 반대로 생동적인 측면에 치중하다보면 비과학적이 되기 쉽다. 그 어느 쪽도 희생시키지 않으면서 의미를 드러내는 일, 이 일이야말로 예술철학의 학문적 특성이자 어려움이기도 하다. 저자는 이 일을 예술가적 감수성과 해박한 지식, 그리고 풍부한 철학적 사유와 논리로써 훌륭히 해내고 있다.

2

이 책은 크게 세부분으로 나뉘어진다. 제1부 예술철학의 기초 개념, 제2부 현대예술의 과제, 제3부 예술이론이 몇가지 문제가 그것인데 이 세부는 각기 성격을 조금씩 달리하고 있다. 제1부는 예술철학의 기초가 되는 개념이나 주요 항목들을 망라하여 체계적으로 서술하고 있고, 제2부는 현대예술과 가장 관계가 깊은 문제영역을 몇개의 항목으로 나누어 집중적으로 다루고 있다. 그리고 제3부는 저자가 그동안 틈틈이 발표했던 상이한 주제의 별도의 논문들을 한데 모아 수록한 형식으로 구성되어 있다. 따라서 초판에서는 네편의 논문이 실려 있었으나 1983년의 중판에서는 다섯편의 논문이 추가되어 있다.

제1부는 저자가 다년간 대학에서 이 분야의 강좌를 맡아 하면서 강의를 위해 준비하고 연구한 노트를 토대로 체계적으로 서술한 부분이다. 여기서 저자는 이 분야의 중요한 저작과 이론들을 섭렵하여 고전에서부터 최근의 이론적 성과까지 두루 포함하고 있는데, 저자가 무엇보다도 난삽한 이론들을 충실히 이해한 위에 평이한 말과 적절한 예증으로

간명하게 서술하고 있는 점이 주목된다. 물론 이 부분은 초보자를 위한 입문서의 성격을 지닌 만큼 평이해야 하는 것이 요건이겠으나 그렇게 하는 것이 결코 손쉬운 일은 아니다.

이러한 서술방식은 비단 이 부분만이 아니라 이 책 전체에 걸쳐 있으며 그 점이 이 책의 우수성을 드러내는 일 요소가 되고 있다. 아마도 이 책이 다른 비슷한 내용의 책에 비해 많이 읽혀지고 오랫동안 생명을 유지해오고 있는 이유 중의 하나도 여기에 있지 않을까 한다.

제2부는 정신분석과 예술, 기술과 예술, 맑스주의와 예술, 한국 조형미의 성격 등 네편의 글로 되어 있는데 맨 뒤의 것을 제외한 나머지 세편은 현대예술, 즉 현대의 창조적 정신 상황과 가장 관계가 깊은, 복잡하고 논란이 많은 영역이다. 저자는 이 점에 주목하여 여러 사람의 이러저러한 견해를 소개하기도 하고 자신의 비평적 견해를 덧붙이기도 한다. 따라서 이 일련의 글들은 현대예술을 조건 짓는 여러 문제와 당혹스러움, 그리고 그 '불가지(不可知)의 구름'을 이해하는 데 도움을 줄 것이다.

제3부는 각기 다른 주제의 글, 즉 저자가 토픽 중심으로 생각하고 발표한 논문들을 체계와는 상관없이 자유스럽게 구성한 부분이다. 그래서 순서도 장(章)으로 하지 않고 제(題)라고 이름 붙인 듯하다. 실린 글들은 다양한 주제와 내용의 논문들인데 여기서 우리는 저자의 예술철학자로서의 관심의 폭과 그 향방을 읽을 수 있다.

이 가운데 제4제 '하이데거'와 예술작품의 본질, 제5제 '아리스토텔레스'의 비극론에 있어서의 카타르시스(catharsis)에 대한 해석은 이 두 철학자의 예술철학의 핵심적 부분이며 이 두 논문은 그에 대한 가장 충실한 이해와 연구를 바탕으로 하여 쓰인 것이다. 특히 후자는 아리스토텔레스의 카타르시스에 대한 여러 학자들의 견해를 소개·비판하면서 그가 예술의 자율성을 강조했던 점으로 보아 그가 뜻한 바는 '비극의

기능으로서의 카타르시스'이며 그것은 종교적 의미의 암유(暗喩)도, 의학적 의미의 암유도 아니고 '미학적 변이를 위한 변증법적 종합을 이룬 개념'이라고 해석하고 있다. 예술철학자로서만이 할 수 있는 해석이라 하겠는데 이 논문은 그의 학문적 깊이를 보여주는 가장 빛나는 부분이라고 생각된다.

3

이밖에도 이 책에는 한국의 예술에 관한 철학적 고찰을 가한 논문이 세편 실려 있다. 제2부 제10장 한국 조형미의 성격, 제3부 제6제 민속예술을 위한 미학적 정초, 제7제 한국의 전통미와 정통의식이 그것이다.

이 글들은 우리의 전통예술을 주체적 관점에서 조명하고 그 철학적 접근의 길을 열어 보이고 있다는 점에서 중요하고 또 그런 점에서 우리의 관심을 끈다. 이같은 노력이 가장 강하게 나타나고 있는 것이 민속예술을 다룬 것이다. 저자는 먼저 콜링우드(R. G. Collingwood)의 예술에 관한 정의, 즉 "진정한 예술은 정서를 표현하는 것이고 사이비 예술은 정서를 환기하는 것이다"라는 정의에 비추어볼 때 우리의 민속예술은 후자에 들 것임을 전제한 뒤, 그러나 한편 고통인 노동을 놀이로 바꾸고 이성과 감성의 화해를 통해 새로운 미적 차원을 찾는 마르쿠제(H. Marcuse)의 이론에 입각하여 민속예술의 가능 근거와 그 실천적 의미를 제시한다. 그리하여 "우리의 탈놀음이 전통미학에서 보면 마법예술이요, 오락예술(즉 사이비 예술)이라 하겠지만 그것이 의도하는 '정서의 환기'가 활기찬 보다 나은 사회를 건립하는 데 힘이 된다면 그와 같은 예술이야말로 예술의 인간화가 아닌가 싶다"고 결론짓고 있다.

그는 또다른 곳에서 "우리는 우리의 현실을 주체적으로 체험한 예술을 내놓아야 한다"고도 말한다. 저자가 한국예술을 보는 시각과 관심은 이렇게 주체적이다. 그리고 저자는 고전 연구와 해석으로 익힌 방법에 의해 근거를 찾고 논리를 전개하고 있는데 이 점이 또한 이 책의 강점이기도 하다. 예술에 관한 철학적 접근은 더 많이 활발하게, 그리고 주체적이고 실천적으로 이루어져야 할 단계에 우리는 와 있다. 그 일을 위해 이 책은 충실한 교사의 역할을 해주리라 믿는다.

『현대 한국의 명저 100권: 1945~1984년』, 『신동아』 1985년 1월호 별책부록

부록

문학청년 시절 시와 산문

디·마이너의 시(詩)

무의식(無意識)의 절정(絶頂)에서
그만 계단(階段)을 상실(喪失)한다

D·MINOR는
늦가을
한잎 낙엽(落葉)처럼 날려서는
머언 항구(港口)

깎아내버린 쥬리엘의 손톱 같은
초생달을 타고
밝은 소절(小節)을 헤엄쳐 가는
하이얀 육체(肉體)…

RA음(音)과
새벽 기항지(寄港地)

북극(北極) 어느 설빈(雪瀕) 위에
친구여
D·MINOR의 골편(骨片)이여

은하(銀河)

은하
혹은 간주곡(間奏曲)

가슴속을 타오른다
너는
활화산(活火山)
잠든 도시(都市)의
보랏빛『요트』의

떠나거라
가난한 밤
온갖 난파(難破)를 실은 등화(燈火)
떠나가거라

낡은 점성술(占星術)만큼

암(癌)만큼이나 못 미더운
나의 언어(言語)

한없이 내려앉는다
나의 또 하나의
기슭에 종말(終末) 위에

과수원(果樹園)

〈알프스〉를 넘어
저만큼 부는
그 포옹(抱擁)만 한 성숙(成熟)이여

항시 메마른
〈레파트리〉에
한번은 언약(言約)이 와
머무는 거기
은밀(隱密)한 보고(寶庫)

열매 하나하나
맥락(脈絡) 이어져
내면(內面)으로만
집적(集積)해온 또 무슨
순수(純粹)의 형체(形體)인가

태양(太陽)이 빗겨선
과수원에
무르익은 의미(意味) 주변(周邊)에
꿀벌처럼 윙윙대며
단조(單調)로운 비행(飛行)에
안주(安住)하는 평화(平和)여

가을과 삐아노

가을과 삐아노와 나란히 둘이는 말이 없었다

지금이야 활랑 벗어도 좋다.
나의 연인(戀人)이여 공원(公園)으로 가자.

포도(葡萄)에는 요절(夭折)한 낙엽(落葉), 양광(陽光)이 있고
어느 토요일(土曜日) 감격(感激)된 삐아노를
추억(追憶)하는 바람이 오면
도시(都市)는 낡은 풍금(風琴)을 연주(演奏)한다.

비가 내리지 않겠지 오늘은
바다에서 사람이 왔으면.
광장(廣場)에는 마스껨, 옥상(屋上)에선 무용(舞踊)
실내(室內)는 아코디옹의 폴카…

하늘 저편에 언젠가 일어날 꽃밭의 전쟁(戰爭)
부상(負傷)한 가을의 피에 젖은 긴 오열(嗚咽).
그것은 폐렴(肺炎) 앓는 삐아노의 판톰(phantome)이었다.

밤이면 죽은 연인(戀人)의 목소리
월광(月光)은 머리 풀고 망각(忘却)을 손짓하며
고엽(枯葉)은 살아난다 그리하여 〈음악(音樂)〉은
죽어갔어요
낙하(落下)하는 가을을 꿈꾸는가
잠든 syiphe.

Andante Cantabile
마지막 잎이 지기 전(前)
바라던 DUET

-가을과 삐아노와 나란히 폐원(廢園)으로 살아져간다-

1957. 10. 23.

가작(佳作) 끽연야화(喫煙夜話)

가령 계몽사상가 볼떼르의 철학사전 담배 항목(項目)이 빠지고 없음에 대한 불만이랄까. 공허감으로서… 허기야 일금(一金) 삼십환으로 인간의 존엄성을 매정스레 흥정해대는 만원(滿員) 버스 그 살기등등한 상

행위에 휩쓸려 주저 없이 생명을 거래하며 필사적으로 오토메이션화해 가고 있는 시민들… 요런 것 하나 숫제 해결하려들지조차 않는 주제에 사회보장 운운하는 정치랍시고 믿고 살아야 하는 우리네 현실이라. 어디 수삼분간(數三分間)이나마 이 참상에서 피해보자는 내 딴의 이유라 우겨본다.

자고로 값진 유머는 번갯불 같은 대화의 하이라이트를 그 속성으로 가상(嘉尙)한다 함이 과장일까? 양(洋)의 고금(古今)을 막론하고 재담의 명수는 민중의 총애를 받아왔으며 더러는 궁정(宮庭)의 익살 광대로 프로화했었던 것을 상기해 봄직하다. 화려한 식탁에의 초대 스케르초(scherzo)의 선율처럼 그 신축자재(伸縮自在)한 탄력성이 이의 본질을 이룬다 함이 또한 나의 궤변일는지… 구태여 말하라면 희극미(喜劇美)의 정수를 꿰뚫는 표출형식으로서 말을 통하여 가장 효력할 수밖에 없고 역시 무대적(舞台的) 제조건 결합하여 요절무비(腰折無比)한 공명을 산(算)할 수 있겠다. 호흡이랄까 하는 것으로 그렇지 못할 경우 "요릭"(『햄릿』참조)의 익살도 필경 김빠진 맥주에 고작임을 누구나 경험해 온 바다.

"피세(皮世)"란 말이 있다. 어떻게 연유했는지는 모르되 그 뜻은 한담(閑談), 재담(才談), 익살, 넌센스… 대강 이러하다. 나는 이 말이 갖는 뉘앙스에 매혹해왔으니 글자대로 "껍데기 세상"이란 말이요, 이데아 세계에 대하여 속세에서라는 약간 니힐한 일종의 시니시즘(cynicism)으로 일어(日語)의 "히니쿠(皮肉)"에 대응하여 조작된 말인 성싶다.

어느날 예의 친구 몇몇이 자리에 앉자 자못 격한 논리의 접전 끝에 이 비등(沸騰)한 분위기를 틈타 일격하여 왈 "그건 관렴의 유희야" 한즉 "아니 정신적 인체조지" 하면 "상식의 마껨인 걸" 하니 "지성의 기동훈련이야" 하고 되받는 이런 십여합의 열전(熱戰)하던 논리도 급기야 무

참히 붕괴되고 만다. 이쯤 되면 바야흐로 피세는 극(極)을 날리고 그 기법이 임리(淋漓)하여 횡설수설로 전락해버릴 직전에 약속한 듯 "담배 한대 피우고나 보자" 하여 이 위기를 무난히 극복한 것이 또한 피세의 산 뜻이 아닐까… 전세(戰勢)는 역전하여 "담배론"이다. 끽연도(喫煙道)랄까 뭐라 할까. 우선 수사학적(修辭學的) 정의와 검토로부터 출발하여 월터 롤리 경(Sir Walter Raleigh)의 담배 수입설(輸入說)로 각자는 탄환 장전에 혈안이다. 끽연도의 수업을 쌓은 지 자그만치 육칠년 그간 태운 담뱃갑 수만도 읽은 서적 권수 두배는 좋게 될 것인데 그 기원이랄까 사관(史觀)이랄까. 하여튼 오리지널리티조차 석명(釋明)치 못함을 통감하거니와 이 불문율의 방치 책임을 역대 애연가들의 죄과로 돌릴 수밖에.

조수(潮水)처럼 밀려 오가는 세계, 그 거대한 혹은 정밀한 기계를 움직여가는 오일 같은… 그 담배의 시시비비(是是非非)이다. 누가 발견·전도했는지 아담의 또 하나의 악희(惡戲)였으려니 하고 보면 문화인의 약용식(藥用食)이요, 덴카아의 촉매이며 범죄의 방조물이고 사업가의 뮤즈임은 물론 때로는 패북(敗北)의 동정자요, 환희(歡喜)의 파트너이며 고독의 향료이고 낭만의 기수며 "파시즘"(fascism)의 친구요 러브(love)의 공범자인 실정임에랴! 끽연 취미? 끽연 기호? 이런 모호한 어휘로서 규정 지우기 전에 벌써 체내에 혈액화하여 있지 않는가. 담배와 커피 거기다 클래식 일곡(一曲) 이렇게 모름지기 "회색 양복바지"의 "유토피아"가 목하(目下) 건설되어간다고 생각해본다. "엘리트"의 인생을 커피잔으로 되질한다는 그 서구인 생리와 우리의 커피 끽연에 있어서는 핸디캡을 절대 인정할 수 없다. 끽연 제위(諸位)는 그 나르시스적 습관을 만끽하기 앞서 숙녀 앞에서는 양해를 얻음이 또한 예의일 것이다. 항간에 술은 싫도록 권하되 담배만은 내 혼자… 하는 것이 끽연 상도(常道)처럼 되어 있다 한다. 술 자랑도 대단들 하지만 끽연 수업담(修業談)도

여간 아니다. 조끽리환(早喫罹患)의 죄의식쯤은 각자의 추억 일 항목으로 길이 비장(秘藏)할 터이지만 꽁초 자승(自乘)에서 금연 단행의 자기고문(自己拷問) 그리고 때로 담배 한 꼬치로 엮어지는 인생 흥정이며 미덕 등 결코 그것이 한갓 기벽(奇癖)이나 이상(異常) 취미로 일축해버릴 수 없다 함이 빈축지사(嚬蹙之事)가 아닐 테지. 그리고 보면 담배는 "로고스" 편이요, 술을 "파토스"에 비길 수 있겠으며 술이 그 오오지로하여 "디오니소스"적이라 억측할 때 군이 담배는 "아폴로"적이라 해봄직하다. 아니 구태여 특질을 가릴 것 없이 동질이상(同質異像)이 아니겠는가. 기위(旣爲) 신화(神話) 얘기가 났으니 말이지만 만고에도 희랍시대의 담배가 발견되었더라면 천의무봉(天衣無縫)한 팩션(faction)의 천재 민족으로서 가히 "박카스"에 필적할 연초신(煙草神)을 창조, 군림시켰을 것이며 따라서 이 신의 신화 행각이 장관이었으리라는 단정(斷定)도 가(可)하리라. 설사 그랬었다 해도 지금에 와서는 한낱 야화(夜話)거리로밖에 존재 이유가 없을 것인지… 담배가 없던 그레코로만(Greco-Roman) 문명을 거부하려야 할 수 없는 연초시대(煙草時代)의 우리지만 한편 담배가 인간의 정신문명에 끼친 그 혁혁한 공속(功績)은 또 어쩔 것인가.

담배가 가진 잔인한 매력, 중독성 그 전염성은 나의 필부족(筆不足)으로 그만두겠다.

한 구절의 시(詩) 수십 페이지의 난삽한 논리의 이해 후 불붙여 문 담배 맛이며 내쳐 밀리는 생존의 격랑에서 령(슝)에서 얻어 피운 꽁초의 맛 그리고 온통 영영어(曩囹圄) 흐느적일 때 의사(意謝) 저변으로 썰물하는 "파토스"를 달래어주며 뿐인가! 온갖 옵세션(obsession)을 평안으로 사념(邪念)을 기도(祈禱)로 그리고 당신과의 대화에서 내 예지(叡智)는 빛나고 승화하는 듯하여… 무심히 내뿜는 연기의 산수화(山水畫) 그

가단, 가단, 하는 앵포르멜(informel)이 경사진 밤을 거슬러오르는 날개처럼 부드러이 끌고가는 금역(禁域)이며 푸가(fuga)의 선율이며…

인간은 끝내 끽연하듯 생명을, 시간을, 존재를 연소시키는가보다. 사형대(死刑台)에선 사형가(死刑暇)의 마지막 원(願)이 곧 "담배 한모금"할 때 그 한모금 연기처럼 기화해버릴 자기를 응시할 것이다. 허지만 내 아직 살아 있고 그 나에 유일한 펙터가 있다면 제 몸을 불살라 길잡이해주는 내 이 칠센티 등대(燈臺)이라. 죽어 그 잿더미에서 "피닉스"(phoenix)처럼 살아나리라.

이 순간에도 어드메선가 끽연담이 혹은 격렬한 논쟁이 명멸하고 지금 강실관(講室官)을 나서며 H는 담배에 성냥을 그어댈 것이다. 하늘의 별처럼 많은 끽연 가십(gossip)을 다 쓰려 함은 만용에 가까울 것이나 한편 그 보편성(?)마저 결하여 있다면 그대로 웃어넘김이 예의가 아닐까…

산문 ― 파상단편(破傷斷片)

수상(隨想)

'탄탈로스'(Tantalos) 문득 이런 생각을 해본다 탄탈로스가 '실존한다'고 하면… 거기 어떤 방식으로 얼마만치나 해야 할 것이며 초월한다 함은 또 어떤 의미를 갖는 것일까 하는 퍽 얼빠진 생각이라 자괴하는바, 진실 사고한다는 것은 개제(開題)의 벼랑을 향하여 포커싱함으로 발단하는 것인즉 한편의 수감(隨感) 그 역시 마찬가지 않을 수 없다. 그래 까뮈(A. Camus)가 하필이면 시시포스(Sisyphos)를 빌어 얘기했을까? 그야 소위 이 인물이 지닌 신화의 상징성이 작금의 말라비틀어진 인간의 시류에 이슈를 가장 잘 나타내고 있다는 테제에 대한 합리성에서겠지.

그건 그렇다 치고 이제 같은 신화 가운데 비극인물로 등장하고 있는 프리기아의 왕 탄탈로스의 비참하고도 맹랑한 책고(責苦)를 살펴보자. 아무리 생각해봐도 남의 일 같지 않기에 말이다.

무슨 그의 죄과에 대한 그 형벌이 타당한지 않은지 하는 형법 문제는 차치하고 그가 제우스 신의 분노를 사서 또 하나의 지옥에 추락당하여 영원토록 기아(飢餓)와 고통에 신음하고 있다는 사실 ─ 곧 인간이 어쨌든 세상에 태어났었고 또 그 인간은 누구나 살아가야 한다는 이 어처구니없는 비극과 상통하고 있는 것이다. 그래 이 어쩔 수 없는 친구에 대하여 생각해본 사람이면 연민이나 동정을 갖기 전 그 지긋지긋한 광경에 전율을 느끼고 말 것이다. 형벌치고는 비길 데 없이 잔학한 것이겠고 이 위인(爲人)의 겁벌(劫罰)의 상태 또한 참담하여 낯빛을 잃게 한다. 탄탈로스 그는 지구 위에 실존한 적이 있는 인물이 아니고 갈등으로 엮어진 희랍신화 속의 한낱 가상적 존재에 불과하다. 이 신화를 말하여 사람들은 한없는 탐욕, 쉬이 획득할 수 없는 욕망에 대한 고뇌에다 비유한다. 그러나 생각해보면 이 욕구 이전에 벌써 그는 용용(溶溶)한 강물 가운데 던져져 익사 직전에 파닥이며 끝없는 피로와 앙뉘(ennui)에 신음하고 있지 않은가? 사방은 죽음이 넘실대고 내일이란 허공에 부서지는 한갓 포말(泡沫) 쉴 새 없이 육체를 저리고 있는 끈적끈적한 물결에 휩쓸리며 절망이 메아리칠 뿐 본능적 욕망마저 상실한 지 오래다. 마치 형리(刑吏)와도 같은 '시간'이란 것이, 이 '시간'이 흘러가고 있다는 극히 저주스러운 사실만이 그의 유일한 레종데트르(raison d'être)일 게다. 대체 제우스의 비밀을 훔쳤다는 것이 아니 훔치게 된 아프리오리가 배태되어 있었다는 것이 이 어귀찬 죄가(罪價)라면 지금 그에게 회한이나 속죄를 위한 순간이란 썩어빠진 '에-테르'에 불과한 것이 아닌가.

육신의 일체가 저주스럽다. 기약 없는 호흡이며 지쳐빠진 모가지

며… 벌은 벌 이외 아무 것도 아니다. 내려진 벌은 벗어날 수 없다. 여긴 논리를 찾아볼 하등의 여지도 없지 않는가. 절망뿐이다. 이에 비하면 시 시포스는 천국에서 복락(福樂)을 누리는 격이다. 시시포스의 그 힘찬 정 열, 성스러운 반항이며 손바닥만 한 것이나마 자유를 그리고 그 부조리 란 것도 선망의 적(的)이 아닐 수 없다. 그러나 탄탈로스에게는? 한없는 주림과 몸서리치는 앙뉘 영겁(永劫)의 책고(責苦)가 계속되고 있지 않는 가. 그는 절규한다. 그러나 그 처절한 함성은 싸늘한 사회(死灰) 속에 간 헐적으로 푹석댈 뿐 이미 그는 지쳐 있다.

유예(猶豫)

언젠가 자신이 탄탈로스에 혹사(酷似)함을 느낀 순간 나는 소스라치 게 놀랐다. 신화의 상징성이나 가치를 인정치 안해서가 아니라 이런 잔 인한 비유에 의식적 접근을 피해왔기에.

내가 지금 여기에 살고 있다는 것이 — 문명과 문명의 모든 산물의 탁 류 가운데 온갖 퇴색한 바람을 바라고 벅찬 형벌이며 고통을 감당하여 살아가야 한다는 것이 곧 탄탈로스의 복역(服役)이 아니겠는가. 이런 강 직감(强直感)이 정면으로 달려들 때 그만 현기증을 일으킨다. 이제 눈을 들어 하고 많은 인간의 모습에서, 흐려진 동자(瞳子) 속에서 탄탈로스의 그림자를 발견한다. 그러면 대저 인간은 시시포스의 고된 역사(役事)와 탄탈로스의 가쁜 신음에서 생존해가고 있는 것인가. 문득 마음이 슬퍼 진다. '그건 그런 것이 아니다. 인간은 자각 존재이며 실존하고 있는 것 이다. 성지의 순례로 끝났다. 허탕이다. 초월하는 길이 있을 뿐이다.' 그 러나 보라. 파편마다 엉킨 혈흔을 어루만지며 인간들은 폐허를 방황하 는 파산자(破産者)들이 아닌가. 주정뱅이가 아닌가? 지금 이 지구 위에 는 수십억의 탄탈로스가 기계의 틈바퀴에 혹은 문명의 고해(苦海)에 떠

서 각기 원죄를 이고 스스로의 주술 속에서 살아가고 있지 않는가. 수천
번의 홍수며 수만번의 토지개혁이 있었대도 판국은 여전 싸움이요 고
통이요 굶주림이다. 신화 아닌 현실에서 그러면 인간은? 모를 일이다.
코카서스 산중에는 프로메테우스(Prometheus)의 유혈(流血)의 단장성
(斷腸聲)이 아직도 끊이지 않고 있다니 밤이 덮인다. 사람들은 각자의
촛불 밑에서 초조히 떨고 있다. 이제는 기도도 기적도 그리고 데우스엑
스마키나(deus ex machina)의 출현마저 끝내 환각이었다. 남은 문제는
유예가 아니라 선고(宣告)여야 한다. 그래 언제까지 이 몸서리치는 유예
에서 절망의 파벽(破壁) 속에서 집행을 기다려야 할 것인가? '그렇다면
자살을?' 허나 친구 시시포스가 자살이 금지되어 있듯이 자살이 금지되
어 있지 않는가?

　작열한 태양이 내려쬐다.

　갈증이다. 고통이다. 사면에는 검푸른 물결이 출렁일 뿐 아무도 없다.

　탄탈로스여! 다시 허위적이어야 하다니.

수필 ― 결혼과 전공

　'아, 어떻게 할까.' 이건 요즘 한창 유행하는 가요의 제목이지만, 이
노래를 듣고 있노라면 한 학생이 나에게 한 말이 생각난다.

　N양은 금년 봄, 대학 4년의 과정을 마치고 학교를 떠났다. 그는 모 미
술대학에서 서양화를 공부했고 재학 시에는 재능도 있고 열성적이어
서 국가가 주최하는 전람회에서 큼지막한 상까지 받은 바 있는 전도유
망한 학생이었다. 그러한 그가 졸업식을 앞둔 어느날 나에게 느닷없이
그러나 자못 심각한 어조로 학생으로서는 마지막인 질문, 질문이라기

보다는 차라리 인생 상담과도 같은 물음을 던진 일이 있었다. 내용인즉, 졸업을 하면 부모들이 결혼을 서둘 터인데, 선배들의 예로 보아 결혼을 하고 나면 아무래도 그림을 포기해야 할 것 같으니 어떻게 했으면 좋겠느냐는 것이었다. 고민치고는 꽤도 화려하구나 싶었고 한편으론 결혼과 전공을 맞바꾸는 식의 취약한 의식이나 발상의 저의가 내심 못마땅하기도 하여 웃어넘기고 말았지만, 따지고 보면 내가 대답할 수 있는 성질의 것도 아니요, 설사 대답을 한댔자 시집가서 잘 살아라라는 말밖에 무슨 신통한 소리가 나올 턱도 없었을 것이다.

그러나 지금 곰곰이 생각해보건대, 그것이 적어도 N양과 같은 전도유망한 화학도(畵學徒)의 입에서 나왔다는 점에서 졸업 때면 으레 하는 소리, 한때의 푸념쯤으로 흘러넘길 수는 없을 것 같다. 왜 그런고 하니 수년래(數年來) 우리나라 미술대학에서 공부하는 학생들 가운데 여자가 절대다수를 차지해왔고 이들이 학업을 마치고는 대개 N양의 말대로 결혼하여 전공한 그림을 버리게 되는 것이 통례임을 감안한다면 그것이 일단은 내일의 우리 미술계와 깊이 관련된 문제가 아닐 수 없기 때문이다.

하기야 오늘의 대학이 하나같이 미술가의 양성을 목표로 하고 있지도 않을뿐더러 대학 4년의 과정을 마쳤다고 해서 모두 화가가 되는 것도 될 수 있는 것도 아닌 바에야 대학교육과 미술계와를 직결시켜 생각하는 것 자체가 성급한 판단일지 모르지만, 어떻든 전국적으로 적지 않은 수의 미술대학(미술계 학과를 포함해서)이 있고 거기에 들어가지 못해 아우성을 치며 들어가서는 막대한 돈을 내고 공부하게 되어 있는 것이 오늘의 현실일진대, 졸업 후 이들이 화가로서 혹은 한 사람의 교양인으로서 사회에 대해 그마만한 반대급부를 해나간다면야 누가 뭐라고 하겠는가. 그들이 남자이건 여자이건 결혼을 했건 안했건 또 여자로서의 불리한 조건을 십분 인정해주고서도 말이다. 때문에 여학생이 절대

다수를 차지해왔다는 사실을 두고 화를 내고 혹은 비관해야 할 아무런 이유도 없으며 거꾸로 남녀동등을 끌어대고 외국의 실례를 빌어오면서까지 그것을 군이 강조해야 할 이유 또한 없을 것이다. 그러나 현실은 이런 원칙대로 되어가고 있지 않다는 데서 우려를 자아내게 하고 N양의 약간은 희화적(戲畵的)인 고민도 있지 않았는가 싶다.

한데 이보다 더욱 우려되는 사실은 그것도 내가 N양을 알고 그의 성장을 어느정도나마 지켜보았으므로 해서 구체적인 현실로 파악할 수 있었던 문제를 빼놓을 수가 없다. 그것이 과연 우려되는 사실이고 그럴 만한 문제인가를 말하기 위해 나는 아무래도 N양의 이야기를 예로 들어야겠다.

N양은 재학 시 누구보다도 화가로서의 장래가 촉망되는 인물이라고 했거니와, 그가 어느날 예의 상을 받은 다음부터 자기가 그리는 그림에 회의를 느끼기 시작했다고 말한 적이 있었다. 그 이유를 물었을 때, 그는 솔직히 말해서 자기의 작품—그것은 대개 오늘의 서구식 추상화라 기억되지만—을 보고 지도하는 교수나 동료들이 왜 좋다고 하는지 모르겠다는 것이었다. 처음에는 학교에서 가르치는 대로 열심히 그렸고 그런대로 재미도 있었으며 웬만큼 자신도 생기는 듯했지만 문득 자기의 그림이 한없이 공허하고 자기의 제작행위가 무의미하게 느껴지더라는 것이다. 그 원인을 곰곰이 생각해보았고 책도 보고 질문도 해보았지만 해답을 얻을 수 없었고, 그럴수록 그림을 그리는 것이 무서워지고 나중에는 자기의 그림은 물론 남의 그림조차도 쳐다보기 싫어지더라고 했다.

그래서 방향을 바꾸어 자기 주변의 소박한 소재로 되돌아가 그려보았지만 더욱 불만스럽기만 하여 어떻게 해야 좋을지 답답할 뿐이더라는 것이었다. 그후 그는 그 원인이 어디 있었던가를 어렴풋이나마 깨닫게 되었고 그 자각을 통해 우선 유치하면 유치한 대로 공허하지 않은 자

기의 그림을 그리려고 애쓰다 졸업을 맞게 되었다.

　나는 지금 한 화학도(畫學徒)의 마치 예술 수업의 신앙고백과도 같은 말을 상기하면서 그 원인을 다시 생각해본다. 그가 봉착했던 것은 미술에 대한 기초지식이나 기법이 아니라 문제는 그 이전의, 훨씬 기본적인 데 있었다. 그것은 한마디로 현실 체험과 양식의 분열에서 오는 갈등이라 말하는 편이 좋을 것이다. 그의 말대로 도시의 부유한 가정에서 태어나 이렇다 할 고민도 현실 체험도 가짐이 없이 일찍부터 그림을 배웠고 또 그것을 굳이 요구하지도 않는 현대의 서구양식을 아무런 비판의식 없이 좇고 있는 동안에는 만족감도 느끼고, 그것을 봐주고 가르치고 하는 이들로부터 인정도 받을 수 있었던 것이다. 그러나 다행히도 그의 현실생활과 그가 그리는 그림의 세계와의 불일치를 자각했을 때, 그리고 양자의 핀트를 맞추려고 애쓰면 애쓸수록 서구미술의 저 거대한 중압에 눌려 어찌할 수 없었던 것으로 보여진다.

　나는 이것이 N양의 이야기로 돌려져 좋은지 어떤지 다시 반추해본다. N양이 졸업을 앞두고 그것도 결혼 문제와 직결시켜 나에게 던졌던 '어떻게 할까'가 심각한 것이었길 바라지만, 그것이 내가 바라는 만큼 심각했었건 하지 않았었건 또 N양이 아닌 다른 사람이었다 하더라도 문제가 이처럼 객관화된 현실이고 보면 미술을 공부한다는 사실만으로 앞날을 약속할 수 없는 것과 마찬가지로 여자가 절대다수를 차지한다는 것도 우려되지 않을 수 없을 것이다. 그렇지 않다면 문제될 것도, 결혼 따위로 고민할 것도 없이 그저 그런대로 한세상 살다 가면 그만일 테니까. 나는 지금 이 글을 쓰면서 그후의 N양을 생각해 본다. 어떻게 했을까…

　이화여자대학원(梨花女子大學院). 전강(專講)

『정경연구』 1971년 5월호

견수(肩隨) 30년

염무웅(문학평론가, 영남대 명예교수)

1

내가 김윤수 선생의 이름을 처음 알게 된 것은 오래전 서울대학교 『대학신문』에 실린 그의 글을 통해서였다. 리얼리즘에 관해 논의한 짤막한 에세이로서 대략 1970년쯤에 발표된 글이라고 기억하고 있었다. 그런데 이번에 『대학신문』을 찾아보니 1970년 10월 19일자에 젊은 시절의 희미한 사진과 함께 「리얼리즘 소고」라는 제목으로 실려 있다.

이 글을 읽고 감명을 받은 나는 필자의 이름 뒤에 '문리대 강사·미학'이라고 소개되어 있었으므로, 당시 한창 가깝게 지내던 미학과 출신의 시인 김지하를 만나 김윤수 씨를 아느냐고 물어보았다. 그러자 그는 당분간 숨겨두려던 귀중품의 알맹이가 드러나 아쉽다는 듯, 그러나 기왕 드러난 바에야 자랑 좀 해야겠다는 듯 싱긋이 웃으며 되물었다. "윤수 형님 말이야? 너 그 형님 어떻게 알았어?" 그래서 나는 학교 신문에 난 글을 보고 이름을 알았다고 대답했을 것이고, 그는 아마 김선생에 대해 이런저런 찬사를 늘어놓았을 것이다. 물론 자세한 내용은 잊은 지 오래

나, 다만 지금도 뚜렷이 기억에 남아 있는 것은 좋아하는 선후배를 기탄 없이 '형님' '아우'로 부르는 김지하의 그 협객문화적 호칭법이다.

돌이켜보건대 내가 당시에 김윤수 선생의 글을 대뜸 주목하게 된 것은 그 제목 때문이었을 것이다. 다들 알다시피 우리나라는 1970년대로 접어들면서 사회경제적으로 급격하고도 근본적인 변화를 겪기 시작했고, 이에 따른 정치사회적 긴장 또한 덮어둘 수 없는 지경에 이르고 있었다. 거칠게 요약하자면 국가사회 전체가 물량적·의존적 산업화를 강압적으로 밀고나가는 소수의 지배/권력진영과 그러한 산업화에 의해 삶의 기반이 무너지고 생존권이 박탈당하는 다수의 피지배/민중진영으로 분열되는 양상을 보이기 시작했다고 믿어졌던 것이다. 이러한 사회적 분열은 필연적으로 양 진영 간의 정치적 적대와 이념적 대결을 초래하였다.

소위 순수문학과 참여문학 간의 논쟁이라는 것도, 비록 엉성하고 미숙한 개념들로 구성되어 있기는 하나 따지고 보면 그러한 이념대결의 한 국면이라고 말할 수 있다. 그러므로 순수-참여논쟁이란 의제의 설정 자체가 잘못된 것이라든가 또는 그밖에 이런저런 고상한 명분을 내세운다든지 해서 논쟁으로부터 초연한 자세를 취하는 것은 차라리 어느 한쪽의 입장을 택하는 우직함보다 오히려 더 비열한 자기기만 내지 현실도피라고 여겨졌다. 어떻든 전태일의 분신투쟁 같은 결정적인 사건을 논외로 하고 문학의 영역으로만 시야를 좁히더라도 신경림·조태일·김지하 등 시인과 박태순·이문구·황석영·조세희 등 소설가의 등장은 1970년대 초의 우리 사회와 문학이 적어도 휴전 이후의 남한 역사에서는 어떤 중요한 새로운 단계에 진입하고 있음을 입증한다고 할 것이다. 그런 점에서 김윤수 선생의 논문 「예술과 소외」와 황석영의 중편소설 「객지」가 함께 발표된 『창작과비평』 1971년 봄호는 문학사적으로뿐만

아니라 사회사적으로도 하나의 이정표일 수 있다고 생각한다. 이 무렵 김선생이 들어올린 '리얼리즘' 개념은 이 전환의 시점에서 제시된 민중 문예운동의 이념적 깃발이었고 동시에 그 이론적 도구였다. 그러므로 대학에서 독일어 시간강사 노릇을 하면서 어렵게 『창작과비평』 편집을 전담하고 있던 당시의 나에게는 김윤수 선생 같은 독실한 미학자의 민중진영 동참이 힘 있는 원군의 도착을 의미했다.

2

김선생을 처음 어디서 만났는지는 분명치 않다. 소개해준 김지하와 동석이었는지도 기억이 희미하다. 어쨌든 나는 김선생과 만나자마자 금방 의기투합하는 것을 느꼈고, 그래서 곧장 그에게 글을 청탁했던 것 같다. 『대학신문』에 실린 짧은 에세이를 바탕으로 좀더 본격적인 리얼리즘론을 써달라는 것이 내 주문이었을 것이다. 그렇게 해서 『창작과비평』에 발표된 논문이 「예술과 소외」다. 그후부터 그는 드문드문 창비 사무실에 들렀고 그럴 때면 동료 문인들과 술집으로 향하는 적이 많았다. 언젠가 나는 김선생이 노총각 신세로 어머님을 모시고 살던 정릉의 연립주택에도 몇번 찾아간 적이 있다. 한번은 당시 미술대 학생이던 김민기도 놀러 와서 기타를 치며 자작곡 '아침 이슬'을 노래하기도 했다. 물론 김민기의 이름이 가수로서 세상에 알려지기 전의 일이다.

그런데 대학신문에 발표된 「리얼리즘 소고」도 어느정도 그렇지만 이 「예술과 소외」도 우리의 당면한 문예현실에 구체적이고 직접적인 연관성을 가진 글은 아니다. 1966년에 제출된 김선생의 대학원 졸업논문 제목이 「칸트의 미분석론 연구」임을 나는 이 글을 쓰면서 처음 알았는

데, 그러고 보면 그 무렵 김선생은 칸트의 이른바 자율성 미학으로부터 20세기 현대예술의 소외현상까지를 관통하는 어떤 이론비판의 구도를 머릿속에 그리고 있었던 것 같다. 「예술과 소외」에는 멈퍼드·마르쿠제·하우저처럼 당시의 '창비' 독자들에게도 제법 이름이 알려진 학자와 이론가들뿐만 아니라 한스 제들마이어나 에른스트 피셔 같은 생소한 미학자 내지 평론가들도 거론되고 있다. 이것은 아직 폐쇄적이고 냉전주의적인 한계 속에 갇혀 있던 당시의 우리 학문 풍토에 비추어 김선생의 독서 범위가 대단히 진취적이면서도 광범하다는 것을 보여주는 동시에 그의 이론적 구상이 아주 방대하고 야심적이라는 것을 입증한다. 그러고 보니 『창작과비평』 1971년 봄호에는 김선생의 논문과 나란히 에른스트 피셔의 「오늘의 예술적 상황」(Überlegungen zur Situation der Kunst)이 수록되어 있다. 그 번역원고를 다듬느라고 무척 고생한 기억이 나는데, 동유럽 사회주의 체제의 경직성과 관료주의를 비판한 전(前) 공산당원의 문제의식과 반(半)봉건적 자본주의사회의 예술적 소외와 비인간화를 극복하고자 고민하는 남한 미학자의 문제의식이 그때 '창비' 지면에서 만나고 있었음을 나는 뒤늦게 확인한다.

「리얼리즘 소고」가 언제 『대학신문』에 발표되었는지 확인하려고 뒤지다가 덤으로 찾아낸 김선생의 글이 있다. 1971년 4월 5일자 『대학신문』에 실린 「회화에 있어서의 리얼리티」라는 글이다. 지난번과 똑같은 사진이 곁들여 있는데, 언제 찍은 것인지 모르나 아주 젊은 얼굴이다. 예술 전반에 걸친 리얼리즘 문제를 높은 수준의 추상 차원에서 정리한 지난번 글보다 더 짧으면서도 범위를 회화에 한정시킨 만큼 더욱 예각적인 고찰이 이루어져 있다. 어쩌면 이 글은 김선생 자신도 까맣게 잊어버렸을지 모른다(그래서 2001년 김선생 정년을 기념하는 이 글을 쓸 때엔 「회화에 있어서의 리얼리티」 전문을 여기 옮긴 바 있었다. 하지만 그

글이 이 저작집에 수록되는 오늘엔 당연히 그럴 필요가 없어졌다).

3

문학에 있어서나 미술에 있어서나 리얼리즘은 그 자체의 본질적인 요구와 지향으로 보아 순수한 이론의 영역에만 머물 수는 없는 노릇이다. 그것은 실재하는 객관적 현실에 대해 올바른 인식을 추구하는 동시에, 그러한 현실인식이 각 예술장르들 고유의 매체와 형식들을 통해 탁월하게 미적으로 형상화되는 것을 목표로 한다. 물론 예술에 관한 논의에서 말하는 올바른 현실인식이 사회과학 같은 데서 사용되는 개념적 정확성이나 논리적 정합성과는 구별되는 것일 수밖에 없다. 그것은 오히려 종교적 깨달음의 깊이라든가 예술가적 체험의 절실함에 대하여 언급할 때 거기 구현되는 현실과의 전면적인 대결의 수행에 가까운 어떤 것일 터이다. 그런 점에서 예술에서의 현실인식과 미적 형상화는 분리되어 있다기보다 상호 규정적으로 일체화된 하나의 통일적 과정이라고 말할 수 있다.

그러나 역사적으로 실존해온 현실의 객관적 모순들 및 그런 현실모순과 마주선 예술가 개인들의 갖가지 내적 편향과 불충실성은 김윤수 선생이 「리얼리즘 소고」에서 지적한 것과 같은 "현실성을 둘러싸고 본질과 현상, 실재와 가상, 오브젝트(object)와 이미지(image) 사이에 불일치"가 끊임없이 발생하지 않을 수 없도록 한다. 그러므로 이러한 불일치를 극복하여 진정한 예술적 리얼리티를 달성하는 일은 결코 현실과 절연된 관조적 영역에서는 이루어질 수 없고 불가피하게 객관현실 속에서의 치열한 투쟁 과정을 거치게 된다. 또한 예술작품의 창작작업에

서 요구되는 바로 그 동일한 치열성은 제대로 된 예술작품을 알아보고 평가하는 이론가에게도 자신의 진정성을 보장하는 불가결한 조건이 된다. 그런 점에서 리얼리즘 내지 리얼리티를 거론한 두편의 짧은 에세이와 리얼리즘론이 돌파해야 할 현대사회의 모순을 분석한 한편의 논문을 발표한 김윤수 선생의 행보가 초기의 그러한 순수이론의 범주를 뛰어넘어 좀더 구체적인 역사적 현실을 이론적으로 또 실천적으로 파고들게 된 것은 실로 당연한 노릇이었다.

그런데『창작과비평』1971년 봄호에는 김선생의 글과 함께 강명희의 「서양화의 수용과 정착」이라는 꽤 긴 논문이 실려 있다. 사진이나 삽화를 그때까지 한번도 사용하지 않았던 '창비'로서는 이 논문에 여러장의 그림 동판을 곁들이고 있어 자못 파격적이다. 이 강명희는 그후 전혀 미술사가로서의 활동을 하지 않아 잊힌 존재가 되었다. 내 기억이 정확하다면 강명희의 그 글은 김선생의 열성적인 지도하에 쓰인 석사학위 논문을 수정·보완한 것이다. 다시 말해 그 논문에는 거의 전적으로 김선생의 문제의식이 투영되어 있다고 말할 수 있다. 그러나 지나치게 개괄적이고 통사적인 그 글이 김선생에게 충분히 만족스러웠던 것 같지는 않다. 그리하여 김선생은 잠시 강명희에게 맡겼던 과제를 자신의 것으로 회수하여 이인성·이중섭의 미술사적 위치와 업적을 논의한 「좌절과 극복의 논리」(1972년 가을)를 집필하고, 이어서 「춘곡 고희동과 신미술운동」(1973년 겨울), 「화단 풍토의 반성」(1974년 가을), 「광복 30년의 한국미술」(1975년 여름, 이상 모두『창작과비평』) 등의 논문을 연달아 발표한다. 그리고 이러한 성과들을 묶고 여기에 서구 근대미술의 한국적 수용 문제를 이론적·비판적으로 논의한 서론을 보태어 1975년 11월 한국일보사 '춘추문고'의 하나인『한국현대회화사』를 출간한다.

이 책은 문고판 200면의 소책자에 불과하다. 그리고 김선생 자신이

서문에서 말하고 있듯이 "책이름 그대로의 한국회화사"인 것은 아니다. 고희동·박수근·이인성·이중섭 등 대표적 사례의 분석을 기반으로 한 일종의 미술사론이라고 하는 것이 더 적합할 것이다. 그러나 회화사로서의 미흡함에도 불구하고 이 책은 1970년대 중반의 한국 미술계(및 미술사학계)에서 획기적인 의의를 가진다고 생각된다. 이 방면의 문외한으로서 감히 발언하기 어려운 대목이긴 하나, 짐작건대 김선생의 당시 작업은 식민지 초기부터 해방 후까지의 한국회화의 흐름을 총체적으로 점검함으로써 우리 미술에 있어서의 역사의식의 회복과 주체적 시각의 확립을 겨냥하고 있었을 것이다.

돌이켜보면 당시만 하더라도 문단에 비해 상대적으로 낙후해 있던 터라 미술계에서의 김선생의 시각은 실로 대담하고 도전적인 것이었다. 김선생의 것보다 20여년 뒤에 발표된 논문이 김선생과 비슷하게 진보적이었던 까닭에 교수가 국립대학의 현직에서 쫓겨난 것을 보더라도 미술계의 보수성 및 김선생의 선진성을 짐작할 수 있다. 이 역시 문외한의 추측이거니와, 김선생의 이런 외로운 선구적 활동이 있었기에 그 활동의 이론적·실천적 토대 위에서 1970년대 말경 젊은 미술인들에 의해 '현실과 발언' 동인이 결성된 것이 아닐까 한다. 어쨌든 『한국현대회화사』가 출간된 다음에도 그는 「김환기론」(『창작과비평』 1977년 여름), 「오지호의 작품세계」(『계간미술』 1978년 봄), 「문인화의 종언과 현대적 변모」(『한국현대미술전집』 9권, 1980) 같은 글을 계속 발표했다. 이로 미루어 보면 김선생은 '춘추문고'의 그 책이름에 걸맞은 회화사의 완성을 위해 작업을 쉬지 않고 있었음을 알 수 있다.

4

여기서 잠깐 시선을 밖으로 돌려보자. 김선생이 대학강사로 고단한 나날을 보내고 있던 그 무렵 이 나라는 1969년 박 정권의 삼선개헌 강행과 더불어 정치적으로 가파른 고빗길을 치닫고 있었다. 특히 1972년 10월의 소위 유신체제 선포는 폭력에 의한 일인통치의 제도화였고 자유와 민주주의의 부정이었으며 민중의 생존권 요구에 대한 탄압의 전면화였다. 그런 와중에도 김선생과 나는 1973년 같은 해에 용케 대학에 전임 자리를 얻게 되었다. 그는 이화여자대학교에, 나는 덕성여자대학교에. 그러고 보면 이 무렵 정치의 암흑화에도 불구하고 권력의 대학지배는 아직 엉성한 구석이 남아 있었던 것 같다. 학생운동이나 노동운동을 가혹하게 탄압한 것에 비하면 대학교수나 종교인 등 지식인들에 대해서는 상대적으로 유화적이었다고 할 수 있다. 달리 말하면 당시의 지식인운동 자체가 아직 초보적인 성격의 것이어서 체제에 본질적인 위협이 되지 못한다는 것을 정치권력이 알고 있었다고 할 수도 있다.

그러나 그러한 유화적 태도는 조만간 끝장날 수밖에 없었다. 왜냐하면 종교인·언론인·문인·예술가·교수 등 지식인들의 민주화 요구도 점차 민중운동과 합류하면서 유신체제의 토대를 흔드는 일에 동참하기 시작했기 때문이다. 1973년 말 장준하 선생을 중심으로 한 헌법개정청원운동에 김선생이 참여한 데 이어서 이듬해 정초 60여명의 문인들이 이를 지지하는 성명서를 공개적으로 발표하였고(1974. 1. 7) 바로 다음 날 (1. 8) 박 정권에 의해 소위 긴급조치 1호가 발포된 것은 저간의 긴박한 상황 전개를 알려준다고 하겠다. 그래도 이 무렵에는 성명에 참여한 문인과 교수들을 하루이틀 연행해 가기는 했어도 그 이상 다른 조치를 취하지는 않았다. 그러나 1974년 11월 민주회복국민회의의 결성에 즈음

해서는 김병걸·백낙청 교수가 공무원의 정치참여라는 이유로 해임 또는 파면되었다. 김선생은 사립학교 교원이었으므로 현직을 유지할 수 있었다.

그러나 물론 유신체제에 대한 비판의 목소리가 높아짐에 따라 정치적 압박은 시시각각 조여들고 있었다. 1975년 12월 초 나는 월북시인(이용악·오장환)의 시집을 복사하여 소지 배포했다는 혐의로 신경림·백낙청 선생 등과 일주일쯤 남산 중앙정보부 지하실에 잡혀가 조사를 받고 나왔다. 그들 중앙정보부로서는 당시의 자유실천문인협의회에서 중요한 역할을 맡고 있고 비판적 문학활동의 거점이기도 했던 '창비'의 주요 멤버인 사람들이 아무리 조사해봤자 겨우 시집 몇권 복사해 가지고 있는 따위 소소한 행위밖에 걸려들지 않은 것에 매우 실망했을 것이다. 그들에게는 이미 전해(1974) 1월 긴급조치 1호가 발포된 직후 이호철·임헌영 등을 엮어 소위 '문인간첩단'이라는 것을 날조해본 성과가 있었기 때문이다.

그런데 바로 그 무렵, 그러니까 1975년 11월 김선생은 긴급조치 9호 위반으로 우리보다 먼저 잡혀와 있었다. 최근에야 나는 영남대학교 정치학과 김태일 교수를 통해 그때의 경위를 조금 더 자세히 들을 수 있었다. 당시 운동권 학생이던 이화여자대학교 이혜경 씨(현재 여성문화예술기획 이사장)가 어느날 김선생의 연구실을 찾아온다. 그런데 김선생은 자리에 없고 김선생 책상 위 고무판에 웬 유인물이 한장 놓여 있다. 그것은 김선생이 김지하의 어머님으로부터 전해 받은 유명한 「양심선언」이었다. 연구실에서 김선생을 기다리는 동안 무심코 그것을 읽던 이혜경 씨는 점차 가슴이 뛰는 것을 느낀다. 그는 더이상 김선생을 기다리지 않고 그 유인물을 들고 나와 그때 사귀던 서울대학교 의대생 양길승 씨(현재 성수의원 원장이자 이혜경 씨의 남편)에게 가지고 간다. 그리

고 두 사람은 그것을 필사(복사가 아님!)한다. 그러고서 이혜경 씨는 원본을 김선생 연구실에 도로 갖다 놓았고, 양길승 씨는 필사본을 근거로 자신이 지도하던 독서써클 후배들(즉 당시 대학 2학년이던 지금의 김태일 교수 등)과 함께 동대문시장에 가서 줄판과 철필 및 등사기 따위들을 사고 선언문을 여러부 등사하여 여기저기 뿌린다. 그러지 않아도 이 문제학생들을 잡아들이려고 혈안이 되어 있던 당국으로서는 고마운 일이었다. 그렇게 해서 김선생도 사건의 배후인물로 걸려들게 되었는데, 재판이 열리기 전에는 양길승 씨의 후배들은 어떤 경로로 그 문건이 자신들 손에 들어왔는지 모르고 있었다고 한다. 아무튼 김선생은 이 사건으로 징역 2년에 집행유예 1년을 선고되어 1976년 8월 출소하였다.

홍성우 변호사가 변론을 맡았던 그 재판은 지금 돌이켜보면 진짜 재판이라기보다 재판을 소재로 한 하나의 연극 또는 긴급조치의 긴급성이 허구임을 입증하기 위한 일종의 모의재판 같았다. 재판이 끝나면 피고 역을 맡았던 김선생이나 변호사 역을 맡아 수고한 홍변호사나 모두 얼른 옷을 갈아입고 방청객인 우리들과 함께 어울려 밖으로 나와야 될 것 같았다. 그리고 술집 같은 데로 몰려가서 좀더 박진감 있는 연극이 되자면 기소의 내용이 너무 부실하니 죄가 될 만한 사건을 더 추가해야 되겠다느니 뭐라느니 하면서 시끌벅적 품평회라도 열어야 될 것 같았다. 그러나 물론 재판이 끝나면 김선생은 다시 수갑을 차고 호송차로 가야 했는데, 유신체제하의 수많은 긴급조치 위반사건들과 마찬가지로 김선생의 이 사건도 삼엄하고 살벌한 포장지 안에 실로 믿을 수 없이 터무니없는 희극을 내장하고 있었다.

김선생이 출소하고 나서 얼마 뒤 이호철 선생을 비롯한 여러 사람들이 청량리역에서 기차를 타고 소백산으로 환영 등산을 갔던 일이 떠오른다. 사실 그때는 김선생도 나도 대학에서 쫓겨난 뒤였다. 소위 재임용

제도의 첫번째 희생자들이었던 것이다. 당시 정부에서 이 제도를 강행한 저의는 불을 보듯 명백했다. 한마디로 비판적인 지식인들을 대학에서 추방하고 그들의 입을 봉쇄하겠다는 것이었다. 그때나 지금이나 사립학교 재단은 그런 기회를 최대한 활용하는 법인데, 정치 문제와 아무 상관없이 단지 재단의 입맛에 안 맞는다는 이유로 다수의 교수들이 쫓겨났던 것이다. 당시 강원도 원주의 어느 사립대학은 50여명의 교수들 중 교무처장인가 하는 사람 하나만 빼고 전원 탈락시켜 말썽이 나기도 하였다. 이렇게 되면 그 재단의 의도와 관계없이 재임용 제도 자체가 희화화되는지라 문교부 관리가 내려가서 재단의 지나친 처사를 만류했다는 이야기도 있다. 내가 있던 대학의 학장은 나의 구명을 위해 문교부에 들어가 허락을 받았다고 했다(당시만 하더라도 이 대학은 단과대학이어서 학장이 지금의 총장). 그런데 재임용 탈락이 문교부의 소관사항도 아니었는지 1976년 1월 말부터 갑자기 학교 출입이 통제되고 학생들과의 접촉이 금지되었다. 그때 김선생은 감옥에 있었으므로 이런 번거로움 없이 다만 해직을 통보받는 데 그쳤을 것이다.

당시에는 교수나 기자 등 정치적 해직자들이 많았다. 이 인력이 당국의 직접적 간섭을 덜 받는 대표적 자영업, 즉 출판시장으로 진출하기도 하고 기타 여러 방면의 사회운동으로 확산되기도 하였다. '창비' 주위에도 많은 고급 실업자들이 모이게 되었다. 그런데 이듬해 『8억인과의 대화』로 편저자인 리영희 선생은 구속되고 발행인 백낙청 선생은 불구속으로 기소되는 사건이 발생하였다. 할 말을 하면서도 늘 조심스러운 방식을 지켜온 '창비'로서도 언젠가 한번쯤 닥칠 일이 닥친 셈이었다. 이 사건의 수습 과정에서 1978년 1월부터 내가 발행인을 맡고 그와 동시에 김윤수·백낙청 선생들과 세 사람이 편집위원회를 구성하게 되었다. 이로써 김선생의 위치는 필자에서 편집자로 바뀌었고 우여곡절 끝

에 1983년 1월부터는 발행인의 직책까지 맡게 되었다. 이 무렵 성내운·문동환·김동길 및 '창비' 편집위원 세 사람 등 20여명이 모여 해직교수협의회를 결성하였다. 한달에 한번씩 모여 이런저런 시국담을 나누고 가끔씩 동아투위·자실(자유실천문인협의회)·사제단(천주교정의구현사제단) 등 유사단체들과 연대하여 또는 독자적으로 종로 5가 기독교회관의 금요기도회 같은 데 가서 성명서를 발표하기도 했다.

그런 답답한 나날이 계속되던 끝에 10·26사건으로 마침내 유신체제가 무너지고 해직교수들이 다시 대학으로 돌아갈 수 있게 되었다. 김선생과 나는 민주화의 기대를 뒤에 남긴 채 서울을 떠나 함께 대구 영남대학교로 내려갔다. 실은 김선생은 1년 전부터 시간강사로 영남대학교에 나오고 있었는데, 해직교수의 대학 출강을 철저히 억제하던 당시에 김선생이 그나마 강사로 나올 수 있었던 것은 그 무렵 영남대학교 총장 비서실장으로 있던 고(故) 이수인 교수의 특별한 노력이 있었기 때문이 아닌가 짐작한다. 나는 복잡하게 들끓는 서울을 벗어나 얼마 동안이나마 조용히 공부를 해야겠다는 심정으로 가족들을 끌고 아예 대구로 이사를 왔다.

그러나 그해 봄에서 여름까지의 상황은 우리가 너무나 생생히 알고 있는 대로 기대했던 바와 전혀 다르게 전개되었다. 계엄해제와 민주화의 실현을 요구하는 학생과 시민의 움직임은 광주민중항쟁의 무력진압에서 보았듯이 무자비한 탄압을 받았다. 그해 5월 18일부터 여름방학이 끝나는 8월 말까지 교직원들조차 교문에서 집총한 군인들한테 신분증을 보여야 학교에 출입할 수 있었다. 그리고 이번에야말로 여러명의 교수들이 학교에서 축출되었다. 『창작과비평』『씨울의 소리』 등 많은 정기간행물의 등록이 하루아침에 취소되고 수많은 무고한 시민들이 느닷없이 끌려가 이른바 삼청교육이라는 비인간적 만행을 당하였다. 영

남대학교에서는 김선생과 이수인 교수가 해직되었다. 그런데 김선생의 해직은 지금 다시 생각해보아도 좀체 납득이 되지 않는다. 학생 데모의 배후로 찍힌 거로구나 하고 당시에 짐작했고 지금도 대강 그러려니 알고 있지만, 교수로 부임한 지 한 학기도 채 안된 김선생이 학생들을 배후에서 조종할 수 있을 만큼 유능한 조직의 명수라고는 믿어지지 않는다. 혹시 누군가 김선생을 무고 내지 중상모략한 것은 아니었을까. 참으로 모를 일이다.

이러한 정치적 소용돌이를 그러나 김선생은 의연하게 잘 견디어나갔다. 다만 나로서 아쉬운 것은 그가 한창 물이 올라 있던 한국 근대미술사 연구에 전념할 수 있는 시간과 여유를 결국 얻지 못한 사실이다. 물론 1980년대 들어 미술계의 풍토 자체가 많이 달라지고 새로운 시각에서 근대미술사를 공부하는 후학들이 등장하기는 하였다. 그러나 김선생이 이 분야에서 단지 선편(先鞭)을 취하는 것 이상의 구체적이고 실질적인 업적을 이룩한다면 그것은 다른 누가 대신할 수 없는 기념비적 의미를 획득했을 것이다. 어쨌든 1970년대에 그가 주로 '창비' 지면에 역사적 연구를 발표했다면 1980년대에는 『계간미술』을 중심으로 현장비평에 주력한 셈이라고 말할 수 있을 것이다.

다른 해직교수들과 마찬가지로 김선생도 1984년 10월에 복직을 한다. 그러나 정작 김선생의 고초는 그로부터 꼭 1년 뒤 '창비'의 출판사 등록취소 사건으로 심해지게 되는데, 앞서 말했듯이 그는 해직되어 있던 1983년 초부터 '창비'의 대표로 취임해 있었던 것이다. '창비'의 출판사 등록취소에 대한 지식인들의 전국적인 항의서명운동은 그로부터 다시 1년여 뒤인 1987년 4월 전두환의 호헌성명에 대한 반대서명운동으로 연장되고 마침내 6월항쟁으로까지 이어지게 된다. 자유실천문인협의회를 계승한 민족문학작가회의의 발족, 한국민족예술인총연

합(민예총)의 결성 및 민주화를 위한 전국교수협의회(민교협)의 탄생 등이 모두 6월항쟁의 성과로서 가능한 것이었음은 두말할 나위가 없다. 특히 민예총의 경우 김선생은 초대 공동의장(1989~90년)이자 이사장(2000~2002년)으로서 민족예술운동의 이론적·실천적 지도자로서 남이 대신할 수 없는 뚜렷한 역할을 행사했다.

쓰다보니 점점 공식적인 내용으로 되어간다. 실제로 김선생을 모시고 떠들며 한잔 하는 기회가 차츰 드물어지는 걸 느낀다. 1970년대에는 그런 자리가 꽤 있었던 것으로 기억되는데, 옛날에 없어진 '항아리집'에서 신경림·한남철 선생들과 한곡조 뽑으며 마시던 일도 새삼스럽다. 그럴 때 김선생은 노래에나 이야기에나 아주 열정적이었다. 아니, 그는 매사에 열정적이고 완벽주의를 추구했다. 그러고 보니 해직교수일 때 돋보기안경을 끼고 '창비' 책표지 디자인에 몰두하던 모습이 눈에 선하다. 6월항쟁 때에는 그는 최루탄 가스 뒤범벅된 도심의 거리에서 젊은이들에 섞여 돌멩이를 던지기도 하였다. 요즘도 나는 친구들과 어울려 청도 운문산으로 가끔 등산을 가곤 하는데, 지나는 길에 운문사 초입에 있는 조그만 초등학교 건물을 가리키며 누군가가 말한다. "일제 때 저 학교에서 김윤수 선생 부친이 교장으로 계셨대요!" 반세기도 더 전인 그땐 이곳이 참으로 벽지였을 것이다. 이곳 관사에 살면서 운동장을 뛰노는 소년 김윤수의 모습이 보인다. 그런데 부친은 언제 돌아가셨나? 정릉 연립주택에서 모친상 치르던 일이 생각난다.

1990년대 들어 어느날 김선생과 둘이 우연히 교내식당에서 점심을 먹고 스적스적 걷다가 그가 나를 보고 탄식처럼 말했다. "염 형네 복규, 신규가 벌써 대학생, 고등학생이지? 염 형은 든든하겠어." 나는 아린 가슴에 아무 대답도 못했다. 얼마 후 김선생의 뒤늦은 결혼식이 있었다. 조촐하지만 아주 감명 깊은 자리였다. 그런데 신혼여행 길에 새벽 산책

을 나갔다가 발을 헛디뎌 크게 다치는 사고가 났다는 소식이 전해졌다. 모두들 몹시 놀랐으나 다행히 김선생은 차츰 회복이 되었다. 그런 어느 날 역시 학교 식당에서 점심을 먹고 함께 산책을 하였다. 이번에는 내가 입을 열었고 김선생은 말없이 미소를 지었다. "이번에 다치신 걸로 선생님을 따라다니던 액운이 깨끗이 떠난 것 같아요. 왠지 제게는 다치고 난 선생님 얼굴이 마치 목욕하고 난 뒤처럼 훤해 보이는데요."

정년퇴직 뒤 그는 생활 근거를 서울로 옮겼고 5년 뒤 나도 뒤따라 서울 근처로 이사를 했다. 그는 차츰 외출도 글쓰기도 대폭 줄어든 거의 은둔에 가까운 칩거에 들었다. 분단과 전쟁으로 폐허처럼 척박해진 땅에서 외롭게 민족예술의 이론을 구상하고 실천에 헌신했던 그의 선구자적 역할은 이렇게 마감되었다.

『민족의 길, 예술의 길』(창비 2001)

나의 멘토 김윤수 선배님

권영필(AMI 아시아박물관연구소 대표, 전 한국예술종합학교 교수)

1

내가 미학과에 다니던 1960년대 초 김윤수 선생은 대학원에 다니셨다. 그러니까 우리 두 사람의 인연은 같은 학과의 선후배 사이로 시작된 것이다. 시간이 지남에 따라 점차 학문적인 방향과 제반 문제에 대한 심도 있는 조언을 받았을 뿐 아니라, 형님과도 같은 진실성과 자상함이 내게 인간적인 신뢰감을 안겨주었다. 돌이켜보면 반세기가 넘는 교유 동안 김윤수 선생은 내 인생의 멘토였음에 틀림없다.

그때나 지금이나 학부에 미학과가 있는 대학은 한곳밖에 없다. 본래 왜정시대 경성제국대학에서 미학전공으로 출발하여 서울대학교가 창설되면서 학과로 승격되었다. 법문학부 철학과 미학미술사전공(1926), 법문학부 문학과 미학미술사전공(1943), 법문학부 철학과 미학미술사전공(1945), 서울대학교 예술대학 미술학부 미학과(1948), 서울대학교 미술대학 미학과(1953), 서울대학교 문리과대학 문학부 미학과(1960). 내가 문리대에 입학하기 전까지 대강 이런 기구한(?) 역사로 점철되었다.

학생수도 적고, 학생과 교수 모두 가족적인 분위기였다. 경성제국대학 철학과에서 미학을 전공한 박의현(朴義鉉, 1908~75) 교수, 심양(瀋陽) 배영전문학교를 거쳐 북경대학에서 동양학을 전공(1931)한 김정록(金正祿, 1907~82) 교수, 독일 하이델베르크대학에서 현상학과 실존철학을 전공(1957)한 조가경(曺街京, 2017년 미 버클리대학 정년퇴임) 교수 등 세분이 전임이셨다. 1960년대에는 미학에 대한 사회의 인식이 거의 무지에 가까웠지만, 선배들 가운데는 연극, 영화, (나중에는) TV 등 미학의 실천적인 분야에서 활동하는 사람들이 적지 않았다. 얼핏 생각나는 분들로는 이낙훈·김동훈·전석진·신명순·정일성 등등. 그러나 한편 미학과의 또다른 갈래에는 조용히 학문에 몰두하는 쪽이 있었다. 김윤수 선생은 이 후자에 속했다. 나의 대학 시절 선배들로부터 듣기로는 그의 별명이 '김교수'였다는 것이다. 워낙 해박할 뿐 아니라, 매사 논리적이고, 본질적이었던 그의 성품을 잘 집어낸 것으로 느껴진다.

엊그제 김선생의 대학원 논문인 「칸트의 '미분석' 연구」(1965)를 다시 읽어보았다. 가리방 필기체로 인쇄된, 본문 84면, 독일어로 쓴 요약문 4면으로 알차게 정리된 논문이었다. 특유의 문체로 논리정연하게 서술하였고, 참고문헌에는 칸트의 제3비판서인 『판단력비판』을 비롯, 독일어 원서들이 다수 들어 있었다. 특별히 눈에 띄는 자료는 오오니시 요시노리(大西克禮, 1888~1959)의 책들이다. 오오니시는 토오꾜오대학 교수로서 칸트를 전공한 일본 최고의 미학자였는데, 그의 대표 저서인 『현대미학의 문제』(1927)와 『칸트 『판단력비판』의 연구』(1931)가 인용되었다.

이 책들은 현재 서울대학교 도서관에 소장되어 있는데, '전 미학과 교수 박의현 기증'이란 도장이 찍혀 있어 도서관 사서에게 문의하니 1976년에 기증받은 것이라 한다. 그렇다면 김윤수 선생이 석사논문을 쓸 당시(1965년 이전)에는 그 책들이 도서관에 없었다는 얘기가 된다. 난

해한 칸트를 주제로 잡은 것도 그렇거니와 출간된 지 30년이 넘은 그 핵심자료를 구입해 읽은 석사생의 학구적인 진지성이 두드러지는 대목이라 하겠다. 한편 오오니시와 관계해서 한가지 곁들여 말하고 싶은 것은, 학부 시절에 박의현 교수로부터 칸트미학 강의를 들었는데, 내 동기생 중에 일어를 잘했던 황석수라는 친구가 가끔씩 박교수의 강의는 대부분 오오니시의 것을 참고한 것이라고 말하곤 했으나 치지도외했었다. 허나 이제 새삼 오오니시를 읽어보니 당시 일본 학계가 유난히 독일 미학에 경도되었던 사실과 함께 박교수도 그 영향에서 자유롭지 못했음을 알게 된다.

나의 대학생활은 사회적 혼란기의 연속에 놓여 있었다. 4·19에 이은 5·16, 그리고 1965년의 한일협정 반대 데모로 인한 계엄령 선포 등 불안한 분위기가 특히 동숭동 서울대 문리대에 더 짙게 내려앉은 것 같았다. 이런 와중에 나는 1965년에 대학원에 진학했다. 김선생의 후배로서 미학의 맥을 이어가야 한다는 거창한 명분 같은 것이 전혀 없지도 않았겠지만, 무엇보다도 장차 선배와 비슷한 길을 걸어가야 하는, 그런 동류의식 속에서 더 가까워질 수 있는 계기가 생겨날 것이라는 기대 같은 것이 싹트고 있었다.

1966년에 생긴 한국 문화계의 중요한 내면적 상황 변화 중에 하나는 『창작과비평』의 탄생이었다. 특히 그 잡지에는 내가 존경하는 조가경 교수의 글이 실려 있어 나를 매료시켰던 것이다. 또한 로만 잉가르덴(Roman Ingarden, 1893~1970)이라는 폴란드의 현상학적·존재론적 미학의 거두가 등장하는데 나는 학부 때 들었던 조교수의 강의를 통해 익히 그 명성을 알고 있었던 터였다. 말하자면 『창작과비평』은 세계 철학계의 최신 조류를 소개한 것이다. 이 잡지가 문리대 구내서점을 빛내고 있던 기억이 지금도 생생하다. 하여간 그 이래로 『창작과비평』을 주목하

게 되었는데, 나중에 김윤수 선생이 그 잡지의 사장이 될 줄이야.

1960년대 후반, 1970년대 초를 가득 메운 정치적 소용돌이는 미학과와 많은 연관이 있고 특히 그 중심에 김선생이 서게 되는 예정론적 질서가 잠재되어 있었다. 그런데 실은 정치적인 사건만 있었던 게 아니다. 1968년에는 미학과가 주축이 되어 한국미학회를 결성, 박의현 교수를 회장으로 옹립했으며, 여기에 김선생이 학술간사를 맡았으니 말이다. 나는 그 당시 미학과의 조교로 있으면서 학회의 잔무를 도맡았고, 제1회 학술대회에는 「예술작품의 인터프리테이션(Interpretation)의 근거와 가능성에 관한 고찰」을 발표하기도 했다. 그리고 1970년 춘계발표회(6월 18일) 때는 김윤수 선생이 「현대에 있어서의 '미학'의 개념」을 발표했던 것으로 학회지에 보고되어 있다(나는 당시 해외에 체류 중이었기에 직접 듣지 못했던 것이 유감이다). 한편 1969년에는 미학과를 철학과에 통폐합시키는 문교부의 그릇된 처사에 대해 미학과 학생들과 동문들이 반대 데모를 하였고, 한국미학회가 그 불합리성을 지적하며 성명서를 발표하기에 이르렀다.

잘 알려진 이야기지만, 1969년에는 '현실 동인 제1선언'이라는 회화 전시가 당국에 정치적 이슈로 인식되어, 오픈하기도 전에 파탄이 났고, 그 전시에 직접 관여했던 김선생이 요주의 인물이 되다시피 된 것이다. 임세택·오윤·오경환 등 서울대 미대생들이 그림을 그리고, 전시의 의미와 강령을 담은 선언문은 김지하가 작성, 김윤수는 교열과 함께 전시의 방향을 지도한 것으로 알려져 있다. 김영일(김지하의 본명) 선배는 워낙 달필인데다 미적 상상력과 논리가 비상했다. 학부 시절 김영일과 '헤겔미학 연습'('연습'은 학생들이 원서를 읽고 토론하는 강의)을 한두학기 함께 들은 적이 있는데, 그가 토론에서 늘 철학과 학생들을 압도했던 기억이 난다.

나중에 김선생은 나에게 '현실' 동인 카탈로그를 한부 건네주며, 그 사건의 전말에 대해 설명해주었다. 나는 물론 그 당시 '현실' 동인과 어울린 적이 없었지만, 서울대 미대생들과 졸업생들로 구성된 김윤수 사단에는 '현실' 동인 멤버들 외에도 임세택의 친구 강명희와 오윤의 누나 오숙희, 때로는 김민기 그리고 재불 화가 방혜자 씨 등이 어울려 담론한다는 사실을 들어서 알게 되었다.

2

나는 1968년부터는 강사로 강단에 서게 되었는데 그때부터는 더 김선생과 만날 일이 잦았다. 선생은 그 당시 정릉에 사셨던 것으로 기억되는데, '김윤수'라는 한글 문패가 인상적이었다. 전화도 없고 해서 무작정 찾아가도 늘 반갑게 맞아주시곤 했다. 그동안 읽었던 책(특히 서구미학, 미술사 관계 책)에 대한 얘기, 논문 구상 등 비교적 격의 없는 대화가 오고갔다. 한번은(정확한 연도는 어슴푸레한데, 혹 1970년대 전반인지?) 새로 구입한 LP판을 꺼내 내게 소개하였다. 카를 오르프(Carl Orff, 1895~1982)의 '카르미나 부라나'(Carmina Burana)였다. 처음 듣는 이름이었는데 곡이 웅장하고, 합창이 매우 인상적이었다. 중세음악과 민속적 요소가 조화를 이루며 합일된다는 설명이었다. 1937년에 초연되어 명성을 얻은 작품이었으며, 가깝게는 오자와 세이지(小澤征爾)가 1970년에 지휘한 것으로 알려져 있기도 하다. 어떻게 이런 판을 구할 수 있었는지 신비스럽게 느껴지기조차 하였다. 어쩌면 충무로 뒷골목인가? 구입처도 그렇거니와 더 궁금한 건 오르프의 존재에 대한 선배의 이해였다.

1969년에 나는 한국미술사를 공부하기 위해 국립박물관에 학예직으로 들어갔는데, 1970년 5월 초부터 9월 말까지는 일본에 파견 근무하는 기회를 갖게 되었다. 일본이 엑스포 '70을 개최하며 오사카 교외 센리(千里)에 거대한 미술관을 새로 짓고, 세계 문화재들을 초치하여 전시하는 대규모 국제 문화행사를 진행하였다. 이집트, 시리아 등지의 고전작품에서부터 뒤샹(M. Duchamp)의 「계단을 내려오는 누드 3」(Nude Descending a Staircase, No. 3), 그리고 미국의 앤디 워홀(Andy Warhol)의 「꽃」(Flowers)까지 포함되어 있었다. 이 전시에 대해 일본은 '조화의 발견' '동서 문화교류'의 기치를 내걸고 있었으나, 그 캐치프레이즈는 그네들이 좋아하는 '실크로드 문화'임에 다름 아니었다. 나는 큰 자극을 받았다. 여기에 한국의 국보급 문화재가 출품되어 관리관의 상주가 필요하게 되었다. 체류 기간 동안에는 김선생과 상호 편지로 소통하며 소회를 풀게 되었다. 근자에 옛 자료 꾸러미 속에서 김선생이 일본으로 보낸 네통의 편지를 찾았다. 다시 읽어보니 선생의 숨결이 느껴지는 자상한 글들이었다.

당시 일본에 가면서 내가 맡고 있던 상명대 강의의 대강을 선생께 부탁하여 여간 미안한 마음이 아니었다.

5월 25일자 편지(발신 주소는 성북구 정릉동 396-37): "오늘은 5월분 강사료를 받았지만, 두었다 나중에 귀국하시거든 막걸리라도 한잔해야겠다는 생각에 쓰기가 어째 만만치 않습니다네. (…) 그동안 과중한 강의에 시달리다 몹시 피로했음인지, 체중마저 3kg이나 줄어들고, 생각 같아서는 만사 팽개쳐버리고 깊은 잠, 마치 죽음과도 같은 그런 휴식을 취했으면 싶은 생각이 간절합니다만. (…) 기회를 틈타 일본문화의 속을 한번 탐지해보도록 하십시오. 쿄오또(京都)나 나라(奈良) 같은 유서 깊은 도시(이른

바 백제문화의 이식지移植地라는)를 탐방하는 것도 좋겠지요. 일본 여성과 연애를 해봄이 어떨는지, 그러니까 일본인들이 즐겨하는 말, '인생도처 유청산(人生到處 有靑山)'이란 말이 떠오르오."

만리타향 이국에서 느낄 후배의 홈식(homesick)을 위로하고 격려하느라 내린 강한 처방이었던 것으로 이해된다.

7월 6일자 편지: "쿄오또(京都)에서 보내주신 엽서 반갑게 받아 읽었습니다. (…) 지난달 18일 학회발표회에는 준비를 제대로 하지 못해 불만스러운 점이 한두가지가 아니었습니다. (…) 문리대, 이대도 모두 지난달 말로 종강을 하고 이제 채점만 남았습니다. (…) 시간강사가 뭐 그리 어줍은 것도 아닌 줄 너무 잘 알면서도 정작 내 일을 한줌만큼도 못했다는 데 생각이 미치니, 마치 된 집 머슴살이라도 한 기분입니다. (…) 지난번 제 편지에 느닷없는 소리를 해서 혹시 불쾌하시지나 않았나 하고 염려스럽군요. 이그조티시즘(exoticism)으로 받아주시죠. 귀국 전에 시간을 내어 쿄오또(京都) 북방의 비파호(琵琶湖), 나라(奈良)시, 시즈오까(靜岡)현에 있는 아따미(熱海)에 들려 온천도 좀 하시고, 토오꾜오를 거처 한바퀴 돌고 오도록 하십시오. 부디 몸조심 하시고…"

8월 25일자 편지: "낮은 아직도 잔서의 후덥지근한 열기가 잔등을 젖게 하지만 밤의 귀뚜라미 소리는 초추의 적막을 재촉하는 듯싶소. 8월 초에는 미대 학생 몇몇 이와 여행을 하고 그저께 돌아왔소. 참! 보내주신『미술수첩(美術手帖)』8월호 잘 받았습니다. 그 비싼 항공편으로 보내주신 권 선생의 심경 충분히 공감하여 반가운 마음 그지없구려. (…) 그동안에 본 것을 총정리해서 오시도록 부탁드리오. 그 귀중한 것을 혼자 간직하는 일

못지않게 그에 대한 평가와 비전(vision) 제시 같은 것도 우리들이 해야 할 중요한 작업 중의 하나니까 말이죠. 그 점을 연구해보시는 게 좋을 듯하오. 여건이 되면 다음 책을 사오시면 고맙겠습니다. 피셔(フィッシャー), 『知識人の問題(藝術と共存 1)』, 合同出版社/피셔(フィッシャー), 『現代の軌跡』, 合同出版社."

9월 7일자 편지: "8월 31일자 발신의 편지 잘 받아보았습니다. 상명대에는 권선생의 귀국일자가 아무래도 늦어지는 것 같다고 했더니, 귀국 시까지 그대로 계속해주면 좋겠다기에 그렇게 하기로 하고, 오늘 첫 시간을 했습니다. (…) 나도 권선생도 어느 모로나 환영할 바 못되는 그 홀아비 신세를 해결짓고, 이 해를 넘겨야 하겠습니다. 그러기 위해선 좀 진지하게, 무슨 합동작전 같은 것이라도 마련해야 하지 않을까 싶습니다만, (…)"

5개월간의 나의 일본 체류는 김선생과 일층 가까워지는 귀중한 계기가 되었다. 이들 편지에는 그 당시 나와의 관계뿐 아니라, 선생의 심상 밀도가 잘 드러나 있다. 남을 위한 배려와 진솔한 내면을 솔직하게 후배에게 털어놓는 '인간적인 너무나도 인간적인' 표현들이 상호 거리를 좁히고 있다.

1970년 6월, 내가 아직 일본에 있을 때, 김지하의 「오적」이 일본의 『주간 아사히(週刊朝日)』에 번역되어 실렸다. 시인은 단박 국제적인 인물이 되었다. 그러나 나는 그 잡지를 살 수가 없었다. 오사카에 체류하는 동안 토오꾜오에는 두어번 갈 기회가 있었다. 토오꾜오 번화가의 양서점(洋書店) '예나'에서 미학 관계 책들을 찾는 가운데, 흥미롭게도 모스끄바에서 발행한 『세계미학대회 보고서』가 영문으로 출간된 것을 발

견하곤 반가운 마음에 얼른 구입했다. 그러나 그 당시 모스끄바 발행 서적은 그 내용과 관계없이 국내 반입이 불가였다. 초가을 귀국길에 배를 타고 현해탄을 건너는 동안 심사숙고, 갈등 끝에 결국 그 책을 바다에 던져버리고 말았다. 나비처럼 펄럭이는 책장들이 바다에 닿을 때까지 응시하며 '나의 조국이여!'를 중얼거렸다.

1971년 1, 2학기에 나는 미학과에 출강했다. 특히 2학기에는 '예술과 사회'라는 제목으로 강의를 진행하였는데, 이런 주제의 선택에는 김윤수 선생의 영향이 없지 않았던 것으로 기억된다. 이때 김선생은 '예술학 특강'을 맡았다. 1970년대 초부터 선생은 본격적인 논문을 쓰기 시작했다. 어느날 선생은 논문을 『창작과비평』에서 읽어보고 좋은 평가를 얻어 거기에 싣게 되었다고 내게 말하였다. 그것이 바로 「예술과 소외」(1971)였다. 이 글은 '현실 동인 선언'의 내용을 더 맥락화시켜서 사실상 10년 후에 나타난 '현실과 발언'의 정신적 지표로서의 역할을 했던 것으로 볼 수 있다. 민중미술로 표방되는 현발 미술운동의 핵심적 이데올로기는 기실 「예술과 소외」에서 이미 선구적으로 제시되었던 것으로 읽혀지기 때문이다.

"서구예술·서구문화의 폭력적인 지배가 우리 예술행위를 소외시킨다는 이 명제는 다각적으로 고찰되어야 할 커다란 과제이다. (…) 중요한 것은, 그것이 선진국의 우월한 예술(실제로 반드시 우월한 것도 아니지만)이 후진국에 폭력형태로 작용하고, 후진국에서는 이를 주물화함으로써 예술가·향수자의 의식의 좌절 혹은 변모를 일으키게 한다는 점이다. 따라서 근대화-서구화-서구예술-세계성이라는 유령에 줄곧 지배당함으로써 전통문화·전통예술에 대한 거부와 공허한 세계주의의 환상에 빠지며 결과적으로 민족문화·민족예술의 실체성을 극도로 추상화하고 모호하게 만들어버리게 된다"고 상황을 진단하며, 결국 소외

와 '스스로가 비인간화되는 것'을 극복하는 길은 '건강한 예술'을 구현하는 데 있고, 이를 통해 인간이 풍부해지고, 대중과 사회의 참된 관계가 회복된다고 갈파하였기 때문이다.

3

선생은 1973년 이화여자대학교 교수로 부임하며 안정된 여건 속에서 1974년 봄에는 태극출판사의 『현대인의 사상』 시리즈의 『예술의 창조』(제8권)를 기획·편집하기에 이른다. 20세기 이래 서구의 예술비평서 중에서 시대를 결정하는(epoch-making) 작품들을 선정, 한국의 각 전문가들로 하여금 번역케 하고, 편집자 자신도 리드(H. Read), 멈퍼드(L. Mumford) 등의 글을 번역하는 한편 '20세기 예술과 사회배경'에 대한 장문의 비평적 해설을 권두언으로 덧붙였다. 나는 이 책에 깐딘스끼(V. Kandinsky)의 명저 『예술에서의 정신적인 것에 대하여』(Über das Geistige in der Kunst) 중의 핵심 부분을 뽑아 번역하여 싣는 기회를 가졌다.

1974년 가을에 나는 '실크로드 미술사'를 공부하러 빠리로 갔다. 내가 유학생활의 어려운 여건에 시달리며, 편지 한장 쓸 여가가 없이 보낼 즈음, 아마도 서울의 김선생은 시국선언 등으로 옥고를 치르고 있었던 시절이 아니었던가 싶다. 나는 비시(Vishy)에서 어학연수를 마치고 난 후 빠리대학에서 돈황벽화를 공부할 즈음, 임세택·강명희 부부를 (빠리 북부 끌리시의 아파트에서) 가끔씩 만나 신세를 지고, 프랑스 현대미술의 상황, 예컨대 엘리옹(J. Hélion) 같은 화가들을 거론하기도 하고, 또 서울 얘기를 나눌 때도 많았다. 1975년에는 빠리 생미셸가의 서

점에서 김지하의 「오적」을 비롯한 몇개의 시가 불어로 번역된 잡지를 발견하였다. 사르트르가 주간으로 있던 잡지 『레땅모데른』(Les Temps Modernes, 1975년 8·9월호 109~29면)에 실려 있었던 것이다. 세계 지식인 사회가 한국에 대해 무심치 않다는 사실을 알게 해주는 자료였다.

내가 1976년 늦은 여름, 2년여의 빠리 생활을 마치고 귀국해보니, 선생은 김지하와의 연루 건으로 당국의 압력에 의해 이화여자대학교에서 해직당하여 상황은 평탄치 않아 보였다. 나는 박물관에 복직하여 '중앙아시아 벽화'에 대해 공부하면서, 앞서 시작했던 깐딘스끼 명저의 완역에 몰두했다. 열화당의 이기웅 사장의 권유로 말미암은 것이었다. 1978년에 원고를 완성하여 출판사에 넘겼다. 그러나 당초 이 깐딘스끼 번역의 출발은 순전히 김선생의 미학적 비전에서 시작된 것이었음은 말할 것도 없다. 1977년부터 선생은 잰슨(H. W. Janson)의 『미술의 역사』(삼성출판사 1978) 번역 작업을 시작했다. 국내 미술사학자, 미술평론가 등 여러 사람의 협동 작업으로 이 대저를 완역하여 1978년 여름에 출간하는 일을 선생은 총지휘했다. 거기에도 후배를 관여시켜 공부하게도 하고, 수입도 생기게 하였다. 나도 몇장을 번역했다.

1979년 가을에 나는 다시 독일로 유학을 떠났고, 1983년 여름에 귀국하면서 바로 영남대학교 미술대 교수로 부임했다. 그때에 선생은 해직 상태였지만, 내가 그리로 간 것도 사실은 선생이 거기에 터를 잡고 계셨기에 안심이 되었던 면도 있다. 선생은 곧 복직되어 미술대의 아카데믹한 환경조성에 힘썼다. 나는 1987년부터 미술대의 교협의장을 맡아 학내의 민주화 바람을 체험적으로 감지할 수 있었다. 총장이 재단 임명에서 직선제 선출로 바뀌며, 신임총장하에서 선생은 교무처장으로 임명되었다. 그리하여 특히 미대의 경우, 마치 바우하우스 시절에 새로운 조형이 신(新)미학과 조화롭게 결합하며 탄생하였듯이, 이론을 보강하는

작업에 주력하기도 했다.

2000년대 초에는 나의 책『미적 상상력과 미술사학』(문예출판사 2000)이 출간되어 보내드렸더니 즉시 격려의 편지를 보내주었다. 선생은 후배와 제자들을 아끼는 마음이 남다른 분이다. 착한 심성과 강직한 면을 겸비하였다. 외유내강의 전형이었으며, 필요할 땐 직언도 불사했다. 2003년 국립현대미술관장에 취임하며, "나는 여기에 운동하러 온 것이 아니라, '일'하러 왔다"고 일언지하에 정치적 편향 인사라고 꼬는 기자의 질문을 막아버렸다. 김관장이 한 '일' 중에는 광복 60주년을 기념하는 일련의 전시 기획들이 있다. 그중 하나가 '중국 조선족 화가 한락연 특별전'(2005)이다. 한락연은 프랑스 미술 유학까지 다녀온 기량이 걸출한 화가였다. 더욱이 그는 '역사의식'이 투철한 인물이었다. 이런 관점이 특별전 시리즈에 낙점된 배경이 되었을지도 모른다. 나는 이 전시도록(2005)에 「한락연과 실크로드 벽화」라는 주제의 글을 쓰며, 한락연의 역사의식을 강조하기도 하였다.

특히 이 시리즈 중에 김관장이 심혈을 기울인 전시는 '한국미술 100년전(展)'(2005)이 아닌가 싶다. 그 전시의 도록으로 제작된 책에는 김윤수를 포함, 58인의 필자가 참여했다. 나도 거기에 '근세 100년간의 미술사학사'를 주제로 몇면을 얹었다(「1900년대에서 50년대까지의 한국미술사 연구의 개괄」, 『한국미술 100년』, 한길사 2006).

서구 예술이론을 천착하며 거기에 매몰되어 자아를 상실하는 것이 아니라, 오히려 더 내것으로 회귀(回歸)하여 민족예술의 존재 의미를 묻고, 토착의 중요성을 내세운다. 이런 논리가 선생의 일생을 통해 점철된다. 이것이 바로 '김윤수 미학'이 아니겠는가. 그에게 있어서 서구미학은 방법론일 뿐이다. 더욱이 그는 자기 이론을 실천화하였다는 점에서 우리 시대에 큰 주목을 받고 있다.

선생으로부터의 훈도 속에 나의 미학도 익어갔다. 그것이 나의 학문 여정에 큰 밑천이 되고 있다. 나는 실크로드 미술에조차도 서세동점의 큰 세력과 함께 수용지를 눈여겨보는, 그리하여 주변이 다시 중심이 되는 미학을 적용시키고 있으니 말이다. 학문도 학문이지만, 오랜 시간 선배와의 만남 속에서 그의 휴머니즘을 체험적으로 느낄 수 있었음에 감사한다.

학자 김윤수, 인간 김윤수라는 다면체적 존재의 특성이라는 관점에서 그것은 한 부분에 지나지 않을지 모른다. 그렇더라도 나에게는 그것이 매우 소중한 것임을 고백하지 않을 수 없다. 금년에는 선생을 북창동 왜식집 '미조리'에 모셔서 옛 심회를 풀려 했건만, 이제 안타까운 마음만 남는다. 삼가 고인의 명복을 빈다.

민족예술의 등불, 김윤수 선생의 삶에 대한 증언

유홍준

1

2018년 11월 29일, 김윤수 선생이 세상을 떠났을 때 언론 매체들은 부음을 전하면서 한결같이 "민중미술운동의 대부" "민족예술 이론의 지주"라고 선생의 사회적·예술적 삶을 정의 내렸다. 선생의 여든 평생을 되돌아보면 영남대학교 교수, 국립현대미술관장, 창작과비평사 대표 등 많은 이력이 뒤따르지만 역시 장례식을 주관한 사단법인 한국민족예술인총연합(민예총) 이사장이 가장 상징적이다. 확실히 김윤수 선생은 민족예술이라는 공동체마을 한가운데 자리한 연륜 깊은 느티나무였고 등불 같은 존재였다.

2019년 1월 17일은 고(故) 김윤수 선생의 사십구재되는 날이었다. 사십구재는 불교에서 나온 장례의식이지만 전통적으로 우리가 고인과 이별하는 수순의 하나이다. 그런데 마침 나는 그날 '교사들을 위한 한국미술사 원격 강의'를 녹화하는 날이어서 마석 묘소로 찾아뵙지 못하고 박불똥 민예총 이사장이 홀로 다녀왔지만 마음속으로 선생이 저 피안

의 세계로 무사히 건너가 영원한 안식에 드셨기를 조용히 빌었다.

선생은 종교가 없으셨다. 그러나 모든 무신론자가 그렇듯이 종교가 없다고 해서 삶을 지탱하는 신앙이 없는 것은 아니다. 스스로 인간 존재의 가치를 규정하고 자신만의 삶을 추구하는 믿음은 있다. 내가 아는 한 김윤수 선생이 타계하는 순간까지도 놓지 않은 믿음은 '휴머니즘과 리얼리즘'이다.

1971년 3월 어느날이었다. 내가 갑자기 군에 입대하여 논산 육군훈련소에서 한창 고된 훈련을 받고 있을 때 선생께서 위로의 편지를 보내왔다. 그 반가움과 고마움을 어찌 말로 다 표현할 수 있겠는가. 훈련 기간 내내 나는 취침에 들기 전에 기독교인이 성경을 읽듯이 이 편지를 꺼내 읽다 잠들곤 했다. 지금도 간직하고 있는 이 편지에는 다음과 같은 구절이 있다.

유군에게! (…) 나는 수용연대에 잠시 있었던 것이 군대에 대한 경험의 전부지만 인간이 동물과 다른 인간적 가치를 지니는 것은 주어진 환경에 적응하면서 자기를 개조하고 나아가서 사회를 개조해나아가는 자기실현(self-realization)에 있다고 한다면 자네는 군 생활에 적응하면서 그 속에서 자신을 발견해나가는 계기가 될 줄로 믿네.

인간의 본성을 잃지 않고 인간적 가치를 실현하는 진정한 휴머니즘의 정신이 그렇게 들어 있었다. 그리고 선생이 한 사람의 성실한 인간으로서 택한 사회적 삶은 민족의 길, 예술의 길이었고 당신이 지향하는 미학의 신념은 리얼리즘이었다. 선생이 매체를 통해 김윤수라는 이름 석 자를 활자로 드러내고 자신을 사회화한 첫 글인 「리얼리즘 소고」(『대학신문』 1970.10.19)에는 다음과 같은 구절이 있다.

예술은 현실 반영이다. (…) 인간의 모든 지적, 정서적 활동은 '현실'에 대한 반응을 토대로 하고 있으면서도 '현실'을 넘어선다. 현실을 넘어선다는 것은 현실로부터의 탈출일 수도 있으며 반대로 새로운 현실로의 지향일 수도 있다. (…) 그러므로 리얼리즘은 다음의 몇가지 기본적인 문제 (현실에 대한 예술상의 인식, 예술의 사회적 기능, 예술가의 자세 등)와 아울러 규명되어야 할 것이다. 예술은 인간정신의 한 표현이다. (…) 인간이 현실적으로 반응하는바 생활의 구체성이며 생의 유기적 질서요, 인간의 총체성(이성과 감성 통합)을 확립하는 근거이기 때문이다.

이는 선생의 모든 예술적 활동을 관통하는 하나의 신조였고 당신의 삶을 이 방향에서 일관되게 영위하셨다. 그런 의미에서 나는 선생의 삶을 '진정한 리얼리스트로 살다 간 민족미학의 선구'라고 규정하고 싶다.

나는 누구보다 가까이서 선생과 한생을 같이 산 것으로 세상에 비쳐져 있고 또 사실이 그러하여 장례위원장을 맡았다. 학부 시절 선생의 강의를 들은 제자였고, 민예총과 민미협(민족미술인협회)에서 미술평론가로서 함께 활동했고, 영남대학교 미술대학에서 같이 교편을 잡았다. 그래서 2001년 선생의 정년을 맞이하여 후배 제자들이 펴낸 『민족의 길, 예술의 길』(창비)에 「살아 있는 미학을 향한 한평생: 김윤수 선생님과 35년」이라는 글을 기고한 바 있다.

그러나 이제 고인이 된 선생의 삶을 회고하는 글을 쓰자니 내가 아는 선생의 이력에는 공백이 꽤 있다. 특히 선생이 세상에 모습을 드러내기 이전에 대해서는 알려지지 않은 것이 많다. 선생은 워낙 말수가 적고 조용한 분이었으며 생전에 자신의 지난날에 대해 호쾌하게 털어놓은 일이 거의 없었다. 모든 인간이 그러하듯이 무언가 말하고 싶지 않은 부

분도 있을 것이기에 나는 적극 알려고도 하지 않았다. 하지만 이제 역사 속의 인물로 남게 된 김윤수 선생을 우리가, 그리고 후대인들이 올바로 기리기 위해서는 이 부분에 대한 정확한 연보와 누군가에 의해 쓰일 '김윤수 평전(評傳)'을 위한 동시대인의 증언이 절대적으로 필요하다는 생각이 들었다.

이에 나는 김윤수 선생의 가족과 동료 교수, 제자 몇몇 분들에게 말로써, 혹은 메모로써 내게 증언해달라고 부탁드렸다. 그중 부인 김정업 여사와 큰 아우인 조각가 김익수 선생이 메모 이상의 글로 보내주신 것에는 우리에게 잘 알려지지 않았고, 또 알고 싶었던 가정적 내용이 들어 있었다. 그리고 박현수·정지창 등 영남대학교 동료 교수의 인상적인 회고는 군사독재 시절 교수로서 선생이 자기를 실현한 모습을 구체적으로 말해주는 것이었으며, 영남대학교 미술대학과 미술사학과 대학원 제자들의 회고는 선생의 교육자로서의 면면과 인간적 체취를 절절히 느끼게 해주었다. 나는 이를 종합하여 김윤수 선생이 민족미학의 선구로 등장하게 되는 과정을 연대기적으로 기술하여 선생의 삶을 추모하고자 한다. 어쩌면 이는 '김윤수 소전(小傳)'의 앞부분이 될 수 있을 것이다.

2

김윤수 선생의 호적상 생년월일은 1936년 2월 11일이다. 그러나 선생의 정확한 출생일자는 1935년 10월 23일(음력 9월 26일)이라고 한다. 선친께서 앞에 출산한 두 아이가 모두 태어나자마자 죽자 청도 운문사(雲門寺)에 가서 백일기도를 하고 김윤수 선생을 얻고는 백일을 넘기고 나서야 비로소 출생신고를 했기 때문이라고 한다.

선생의 부친은 김해김씨 김응룡(金鷹龍), 어머니는 의성김씨 김위현(金渭賢)이고 태어난 곳은 경상북도 영일군 청하면 소동리 388번지이다. 청하(淸河)는 오늘날 포항시에 편입되어 있지만 조선시대에는 현청이 설치된 유서 깊은 고을로 내연산(內延山) 보경사(寶鏡寺)라는 명승지가 있다. 미술사적으로 말하면 진경산수의 대가인 겸재 정선이 환갑 무렵에 이곳 청하 현감을 지내면서 「내연산 폭포」와 그 유명한 「금강전도」를 그린 곳이니 그것이 선생과 미술의 보이지 않는 인연의 끈이었는지도 모르겠다.

선생에게는 세살 터울로 남동생 둘이 있고 일찍 세상을 떠난 여동생 하나가 있었다. 바로 아래 큰 동생인 김익수는 서울대학교 미대 출신의 조각가로 영남대학교 교수로 오랫동안 선생과 같은 대학에서 근무했고, 작은 동생 김두해는 한양대학교 음대를 졸업한 바이올리니스트로 서울심포니오케스트라에 있다가 도미하여 신학을 한 목회자이다. 삼형제 모두 예술을 전공한 것을 보면 선생의 예술적 자질은 부모님으로부터 내려받은 것인지도 모른다. 게다가 그 시절에 아들 모두가 예술을 공부한 것을 보면 선친께서는 매우 자유주의적인 교육관을 가졌던 분으로 짐작된다.

선친은 일찍이 대구사범학교를 졸업하고 초등학교 교사(해방 후에는 교장)를 지내셨는데 민족주의 사상이 투철하여 부임하는 학교마다 일본인 교장과 마찰을 일으키셨고 해방과 6·25를 거치면서 이런저런 일로 재판, 수감, 실직 등을 되풀이하는 바람에 집안 살림이 매우 어려웠다고 한다. 이로 인해 선생의 어린 시절은 순탄치 않았고 1970년대에 선생이 중앙정보부에 연행되었을 때는 선친의 과거사를 들먹이며 집요하게 추궁하는 바람에 애를 먹었다는 말을 간접적으로 들은 적이 있다. 선생의 강직함과 민족주의 사상 역시 선친으로부터 영향받은 것으로 보인다.

선생은 아버지가 근무하던 청도군 운문면 운문사 입구에 있는 문명 (文明)국민학교에 입학했다. 그 지방 유지들이 뜻을 모아 세운 사립학교 였는데 일제 말 총독부령에 의해 접수되자 선친께서는 이에 저항하다 가 도피생활에 들어갔고 남은 가족들은 먹을 것이 없어 고생이 이만저 만이 아니었다고 한다. 그 바람에 막내 여동생을 잃었고 김윤수 선생은 영일군 흥해읍에서 농사를 짓는 비교적 넉넉한 이모 집으로 보내져 그 곳 흥해국민학교로 전학하게 되었다. 그러다 1945년 해방이 되면서 아 버지가 복직되어 문명국민학교 교장으로 발령을 받아, 선생은 다시 부 모님 집으로 돌아와 문명국민학교에 다니다 1948년에 졸업했다.

내가 선생께 한번 그 시절의 추억을 물으니 특별히 생각나는 것은 없 고 8·15 해방되던 날 밖에서 놀고 있는데 갑자기 매미가 떼를 지어 천지 가 진동하게 울어대는 바람에 무서워서 두 손으로 귀를 막고 얼른 집으 로 도망치듯 뛰어 들어왔다고 했다. 훗날 영남대학교 박현수 교수는 김 선생과 운문사 근처의 여관에서 하룻밤을 보냈는데 그 집 주인이 옛 동 창이어서 밤새 회포를 푸는 것을 곁에서 보았다고 한다.

1948년, 김윤수 선생은 대구중학교에 입학하여 대구로 거처를 옮기 게 되었다. 선생의 아버지 오형제 중 대구시청에 근무하는 작은삼촌이 학교 가까이 비교적 큰 집을 갖고 있어 여기에서 하숙하며 중학교에 다 녔다. 그리고 6·25동란 중인 1951년 경북고등학교에 입학했으며 2학년 때는 중학교에 다니던 큰 동생 김익수와 함께 셋방을 얻어 자취생활을 하였다.

고교 시절 선생은 야구에 취미가 있어 야구부에 입단하여 선수로서 방 과 후 연습을 열심히 했다고 한다. 그러던 어느날 타자석에서 투수가 던 진 공에 정통으로 허리척추를 맞고 쓰러졌다. 이때 얻은 허리골절 상해 는 심각한 것이어서 선생은 몇개월간 반듯하게 누워서 치료를 받아야 했

고 또 재활치료를 몇개월 하게 되어 1년간 휴학을 하지 않을 수 없었다.

손재주 좋은 큰 동생 김익수가 이때 책을 좋아하는 형님을 위해 뒤로 누운 채 책을 읽을 수 있는 서가를 만들어주어 긴 치료 기간 중에도 많은 책을 읽을 수 있었다고 한다. 아우는 독실한 기독교인으로 형의 건강 회복을 위해 매일 새벽기도에 나갔고 선생은 동생의 권유로 성경도 읽게 되어 성경 통독을 세번이나 하고 많은 성경구절을 암송하기도 했다고 한다. 동생은 교회에 나가기를 강권했지만 형은 끝내 따르지 않았다.

선생은 이래저래 독서에 열중하였다. 그 무렵 읽은 책은 주로 문학서적이었다고 한다. 선생의 영남대학교 대학원 미술사학과 첫번째 제자 중 한명인 김영동이 타계 보름 전에 마지막으로 찾아뵈었을 때 평소에는 잘 말씀하지 않으시던 학창 시절 야구하던 얘기도 하시고 아버님의 서가에서 꺼내 읽은 막심 고리끼의 소설 『유년 시절』 이야기를 평소와 달리 아주 감상적으로 회상하시어 공연히 눈물이 났다고 했다.

내가 언젠가 선생께 어떻게 미학과를 지원하게 되셨느냐고 여쭈었더니 고등학교 시절 한창 독서에 빠져 있었을 때 고유섭의 『송도고적』과 『조선탑파의 연구』 그리고 일본인 미학자 오오니시 노보루(大西昇)의 『미학 및 예술학사(美學及藝術學史)』 등을 읽었는데, 다는 이해하지 못했지만 흥미로웠고 이것이 나중에 미학을 택하게 된 하나의 동기가 되었다고 했다.

3

1956년 김윤수 선생은 서울대학교 미술대학 미학과에 입학했다. 미학과가 문리과대학으로 옮겨온 것은 4·19혁명을 지난 1961년에 와서이

고 1946년 8월 '국립 서울대학교 설립에 관한 법령'(군정법령 제102호)이 공포되고 초대 총장에 해리 앤스테드(Harry B. Ansted)라는 해군 대위가 임명되어 종합대학을 만들면서 미학과가 미술대학에 속하게 된 것이었다.

본래 경성제국대학은 독일식 학제를 따라 법문학부에 여러 전공 교실이 있어 '미학 및 미술사 교실'이 있었다. 이 교실의 제1회 입학생이 우현(又玄) 고유섭 선생이다. 그런데 국립 서울대학교로 전환하면서 미국식 학과제로 개편될 때 문학부의 여러 교실들이 학과로 독립하였고 '미학 및 미술사 교실'은 문리과대학에 설치되지 않고 미학과라는 이름으로 미술대학에 소속되었다.

그 이유에 대해서는 초대 총장이 해군 대위였던 데서 알 수 있듯이 국립대학안을 만든 실무자들이 미학과 미술사에 대한 인식이 부족하여 미술대학으로 보냈다는 설이 있고, 또 미술대학 초대 학장인 장발이 미술대학의 힘을 키우려고 미학과를 적극 유치해왔다는 설도 있다. 장발 학장은 장면 총리의 친형인데 독선적인 학교 운영으로 유명하여 능히 그렇게 했으리라고 많이들 믿고 있다.

아무튼 김윤수 선생은 대학 5년(1년 휴학했음)을 미술대학에서 다녔다. 선생의 대학 시절에 대해서 나는 아는 바가 거의 없고 누가 증언해주는 것을 들은 적도 없다. 누가 동기인지도 모른다. 미술대학 동창이었을 최경환·이만익·최관도 선생 등 화가들과는 친분이 있었던 것 같은데 함께 어울리는 것을 본 적은 없다. 다만 선생의 장례식 때 화가 박한진 선생이 오랫동안 자리를 떠나지 않고 고인을 추모하였다. 장례가 끝나고 인사동 전시장에 나갔다가 우연히 만난 한국화가 우현(牛玄) 송영방 선생은 나를 보면서 "김윤수 선생이 돌아가셨다며, 대학 시절부터 내내 조용하시고 결이 고운 분이었는데" 하고는 눈시울을 붉히셨다.

그러나 선생의 미학과 후배들은 달랐다. 5년 후배로 영남대학교와 한국예술종합학교 등의 교수를 지낸 우리나라 둔황 연구의 선구자 권영필 교수는 학창 시절 자신이 롤모델로 삼은 선배가 김윤수 선생이었다며 선생의 정릉 댁에도 자주 놀러 갔다고 했다. 1972년 내가 군에서 잠시 휴가 나왔을 때 선생을 따라 국립중앙박물관에서 열린 '조선시대 회화 500년전'을 관람하러 갔는데 그때 박물관 학예사로 있던 권영필 선생이 아주 깍듯이 모시는 것을 곁에서 보고 두분 사이가 남다르다는 것을 알았다.

김윤수 선생을 진심으로 존경하고 따른 후배 중 한명은 김지하 시인이었다. 장례식 때 한국DMZ평화생명동산의 정성헌 선배가 문상 와서 내게 원주에 있는 김지하 시인이 꼭 전해달라고 했다며 이렇게 말했다.

윤수 형이 돌아가셨다는데 내가 마땅히 문상을 가야겠건만 지금 나도 병이 심하여 병원에 다니는 신세라 갈 수가 없다. 홍준이가 장례위원장이라고 하니 내 마음을 유족과 주위 분들에게 꼭 전하게 해다오.

나는 김지하 형의 이 말을 영결식에서 그대로 전했다. 그러나 선생이 너나들이를 하는 친구가 누구인지 알지 못한다.

1957년 선생이 대학 2학년 때 대구에서 중학교를 다니던 막냇동생 김두해가 서울예술고등학교에 입학하여 서울로 올라오고 이듬해에는 대구에서 고등학교를 다니던 큰 동생 김익수가 서울대학교 미술대학 조소과에 입학함으로써 삼형제가 함께 셋방살이 자취를 하게 되었다.

김익수 선생은 내가 영남대학교에서 함께 근무하며 본 바로는 교육자로서 대단히 정확한 분이었다. 그리고 박현수 교수가 김익수 선생과 대구의 같은 아파트에 살 때 들은 거라며 전해준 이야기가 하나 있다.

어느 집이나 흔히 그렇듯이 이 집 형제도 데면데면한 사이인데 한번은 김윤수 선생이 문경군 점촌 옆 산양중학교 여선생을 좋아하여 그곳에 몇번 찾아갔는데 그 동네 나쁜 놈들이 선생을 협박하며 방해를 놓아 동생 김익수가 사람을 동원하여 혼을 내준 일이 있다고 한다. 김익수 선생은 조각가로서 우리에게 별로 알려지지 않았지만 형님 못지않게 반듯한 분이었다. 1978년 중앙일보·동양방송이 신설한 제1회 중앙미술대전에 초대작가로 초청되었는데 형님이 공모전 심사위원이라고 출품을 사양하였다. 무심한 형님은 아우를 위하여 아무런 도움을 준 일이 없었어도 아우로서 도리를 다하고 사셨다.

그렇게 삼형제가 자취를 하며 학교에 다니던 1959년 영일군 장기국민학교 교장으로 근무하던 아버지가 위암치료를 위해 서울로 상경해서 병원에 입원하여 수술을 받았지만 곧 별세하셨다. 그래서 삼형제는 어머니와 함께 한방에 살면서 생활비뿐만 아니라 부친의 병원비로 진 빚을 갚기 위해 각각 아르바이트를 하였고 등록금이 없어 선생은 한해 휴학을 하게 되었다.

1960년 4·19혁명이 일어나면서 데모의 격랑이 소용돌이칠 때 선생은 4학년으로 과회장이었다. 미술대 학생들이 들고일어나 독선적이었던 장발도 물러나게 하고 미학과는 마침내 문리과대학으로 옮겨가게 되었다. 이때 데모를 주동한 것은 2학년생 김지하 시인이었고 뒤에는 김윤수 선생이 있었다고 한다.

4

1960년, 김윤수 선생은 대학을 마치자마자 생계를 위해 동아출판사

편집부에 입사하였다. 여기에서 선생은 영한사전과 독한사전을 편찬하는 일을 맡았다. 그러나 미학에 대한 끈을 놓지 않아 이듬해인 1961년에는 직장에 다니면서 미학과 대학원에 진학하셨다. 이때 출판사에서 쪼그리고 앉아 작은 글자들을 교정하고, 또 작은 글씨의 원서를 읽으면서 마침내 목디스크를 앓기 시작했다. 이는 허리디스크에 이은 또다른 고질병이 되어 평생 병약한 몸으로 지내게 되었다.

선생은 대학원에 입학한 지 5년 후에야 졸업하셨다. 석사학위 논문은 「칸트의 미분석론 연구」였다. 나는 이 논문을 아직껏 읽어보지 못했다. 한번은 선생이 칸트에 주목한 것이 혹시 칸트의 이른바 '미적 자율성'에 대해서일지 모른다는 생각에 논문을 달라고 말씀드렸더니 '읽어볼 필요가 없다'며 졸업하려고 학위 형식에 맞추어 썼을 뿐이라고 하셨다.

그리고는 '이 책을 구해 읽어보라'며 보여주신 것이 에른스트 피셔(Ernst Fischer)의 『예술은 왜 필요한가』의 일본어 번역본이었다. 나는 그날로 무교동 큰길가에 있는 '해외서적'에 가서 이 책을 사서 보았고 나 또한 선생과 마찬가지로 리얼리즘을 신봉하는 결정적 계기가 되었다(후에 '예술이란 무엇인가'라는 제목으로 번역본이 나온 것으로 알고 있다).

이처럼 선생은 미학보다도 예술학에 관심이 많으셨고 책에 대한 욕심이 대단하여 당시 종각과 세종로 네거리 사이에 있던 영어 전문서점인 범문사와 범한서적, 일본어 전문서점인 해외서적 등 여러 서점, 독일어 전문서점인 충무로의 소피아서점을 무시로 드나들었다. 이 서점들이 다 문을 닫고 선생이 대구로 내려간 다음에는 아마존을 통해 원서를 구입하였다. 영남대학교 미술사학과 마지막 제자 중 한명인 오현미는 선생에 대한 추억을 말하면서 선생이 학생들에게 연구실 열쇠를 주면서 마음껏 공부하게 했는데 방 한쪽에 아마존에서 온 책 상자가 가득했

고 캐비닛 안에는 서양미술 비디오테이프와 대니시 버터쿠키 통이 있었던 것이 잊히지 않는다고 했다.

1966년 선생은 대학원을 졸업하면서 출판사를 나와 대학강사 생활을 시작했다. 영남대학교의 전신인 대구대학교와 효성여자대학교 등에서 미학과 미술사 강의를 하고, 1968년에는 서울대학교 미학과의 시간강사를 맡았다. 그리고 그해 9월에 창립한 '한국미학회'의 간사 및 편집위원을 맡아 초창기 미학회지는 거의 다 선생이 도맡아 만드셨다고 한다. 이때부터 선생의 인생은 본격적으로 미학의 길을 걷게 된다.

미학과에 처음 출강하신 선생은 3, 4학년 과목을 가르쳤기 때문에 나는 수업은 들을 수 없었지만 김기주(전 인천가톨릭대학교 교수), 고 강준혁(전 메타기획 대표) 등 3학년 선배들로부터 좋은 선배 분이 새로 강의를 맡았다는 얘기를 들었다. 당시 미학과는 한 학년 정원이 10명이어서 선생이고 학생이고 누가 누구인지 바로 아는 아주 작은 집단이었다. 김윤수 선생이 미학과에 출강하자마자 학생들에게 인기가 있었던 것은, 철학으로서의 미학, 특히 니콜라이 하르트만(Nicolai Hartmann)의 미학을 비롯한 관념미학을 반강제적으로 주입하는 바람에 미학 자체에 흥미를 잃어가던 학생들에게 구체적이며 실제적인 학문으로서 예술학을 가르쳤기 때문이다.

1969년 봄, 나는 3학년 때 '예술학 특강'을 수강 신청하면서 선생을 처음 뵙게 되었다. 강의교재는 파싸르게(W. Passarge)의 『현대예술사의 철학』(1930)이었다. 이 책은 19세기 유럽에서 일어난 미술사의 여러 방법론을 체계적으로 해설한 최고의 입문서라 할 만한 것이었다.

선생의 강의는 중요한 사항을 노트에 받아쓰도록 불러주고 그것을 보충해 설명하는 식이었는데 그 내용이 워낙 충실했기 때문에 모두들 만족했고, 그때 받아쓰고 메모한 노트는 지금도 내 책꽂이에 꽂혀 있다.

이 강의를 통하여 나는 서양의 미술사학은 단순히 연대기적 역사나 문화사의 한 분야사로 설명되는 것이 아니라 그 자체의 방법론과 철학이 있다는 것을 처음으로 알게 되었다. 뵐플린(H. Wölfflin)과 부르크하르트(J. Burchhardt)의 형식사로서의 미술사, 드보르자끄(M. Dvořák)의 정신사로의 미술사, 파노프스키(E. Panofsky)의 해석학으로서의 미술사, 하우저(A. Hauser)의 사회사로서의 미술사 등을 들으면서 나와 동창생들은 처음으로 살아 있는 예술학을 배우는 감동을 받았다. 이 강의에는 타과생도 한명 있었는데 그가 당시 국문과 2학년이던 최원식(현 인하대학교 명예교수)으로 질문도 잘하면서 예술사에 관심이 많았다.

선생은 당시 시간강사에 불과했지만 제자들에 대한 관심과 애정이 여느 전임교수보다 컸다. 학생들 개개인의 성향과 관심 분야를 일일이 파악하고 있었고 그 학생의 장단점은 물론 장래에 대한 걱정까지 같이 해주셨다. 이 점은 교육자로서 선생의 남다른 모습이었고 선생은 정년퇴임 때까지 그 자세를 잃지 않았다. 영남대학교 교수로 같이 재직하면서 선생이 논문지도 학생의 글을 꼼꼼히 읽고 고쳐주고 참고문헌을 계속 제시하며 지도하시는 것을 곁에서 보면서, 나는 항시 그 반의반도 실천하지 못하는 것을 부끄럽게 생각해왔다. 선생이 격의 없이 제자들과 어울리는 모습은 영남대학교 대학원 제자인 남진아가 보내준 회상에 잘 나타나 있다.

1995년 가을학기 답사는 안동과 영주 지역이었다. 첫날 영주 부석사 아래 민박집에서 저녁을 먹고는 자연스럽게 술자리가 이어졌는데, 답사 인솔자인 유홍준 선생님이 새벽 종소리를 들어야 한다며 일찍 자라고 당부했음에도 불구하고 김윤수 선생님을 모신 술자리는 점점 열기를 더해갔다. 술잔이 몇순배 돌고 나자 노래 좋아하시는 선생님은 애창곡 '사랑의

미로'를 시작으로 몇곡을 부르시고 러시아 민요를 부르실 때면 팔을 흔드시거나 낭만이 가득한 표정을 지으시곤 했다. 결국 우리는 밤을 꼬박 새워 유홍준 선생님의 타박을 들으며 억지로 이끌려 아직 동이 트지 않은 길을 올라 부석사 돌계단에 삼삼오오 모여 앉아 희뿌옇게 밝아오는 하늘을 배경으로 말없이 타종소리를 들었다.

선생의 그런 자상함과 제자 사랑에 가장 큰 혜택을 받은 것은 나 자신이었다. 1969년 봄 어느날 강의가 끝나고 선생은 학림다방 아래층에 있던 대학다방으로 나를 불렀다. 그러고는 "자네는 미학을 포기했다며?"라고 말머리를 꺼내셨다. 내가 미학에 흥미를 잃었다고 대답했더니, 미학에는 여러 분야가 있으니 예술학 분야를 공부하면 재미도 있고 보람도 있을 것이라고 충고하셨다. 그러고 나서 얼마 뒤 범문사에서 선생을 만났는데 선생은 내게 이딸리아 르네상스 시대에 바사리(G. Vasari)가 쓴 『미술가 열전』(영문 축약판)을 권해주셨다. 그것이 결국 나를 미술사의 길로 들어서게 했고, 나는 우리나라 화가들의 삶을 복원한 『화인열전(畵人列傳)』에 나의 학문적 1차 목표를 두게 되었다.

김윤수 선생과 이렇게 맺은 인연은 방학 중이나 수업이 없을 때도 그대로 이어졌다. 나는 선생의 정릉 댁에 자주 놀러 갔다. 그리고 나의 친구들에게는 우리 미학과에 '김윤수 선생님'이라는 분이 계심을 자랑하고 또 자랑했다. 추사 김정희의 제자 중에 우봉(又峯) 조희룡(趙熙龍)이라는 분이 있다. 우봉은 그 자신이 뛰어난 서화가였지만 그가 미술사에 세운 큰 공은 추사 선생을 중인사회와 화원세계에 '우리 선생님이 최고'라고 널리 선전하고 끌어들여 마침내 문인화풍의 추사일파를 형성케 한 것이었다. 선생에게 나의 존재가 우봉 같았다고 한다면 나로서는 영광이다.

나는 문리대 학생들이 펴내던『형성(形成)』지의 편집을 맡고 있던 사회학과의 고 최재현, 고고인류학과의 유영표에게 선생의 글을 받아 신게 했는데, 그 글은 제들마이어(H. Sedlmayr)의『중심의 상실』(1946)을 소개하는 내용이었다. 또『대학신문』학생 편집장으로 있던 정치학과 심지연(현 경남대학교 명예교수)에게 당시 한창 벌어지고 있던 문학계의 순수-참여논쟁에 대한 미학자로서의 논평을 받아 신게 했다. 그것이 앞서 소개한「리얼리즘 소고」라는 글이다.

이 글은 비록 짧지만 대단히 명쾌한 논리로 참여문학을 지지하는 리얼리즘론이었다. 염무웅 선생은 김윤수 선생과의 교유기로 쓴「견수(肩隨) 30년」(『민족의 길, 예술의 길』)에서 이 글을 읽고 감동을 받아『창작과비평』에 원고를 청탁하여 실은 것이 1971년 봄호에 실린「예술과 소외」라고 했다. 그때 염무웅 선생이 김지하 시인에게 김윤수 씨를 아느냐고 물었더니 "당분간 숨겨두려던 귀중품의 알맹이가 드러나 아�섭다는 듯, 그러나 기왕 드러난 바에야 자랑 좀 해야겠다는 듯 싱긋이 웃으며 (…) '윤수 형님 말이야? 너 그 형님 어떻게 알았어?'"(「견수 30년」 325면)라고 했다는 것이다.

이 글로 김윤수 선생은 문화예술계에 확실히 '커밍아웃'되었다. 이후 선생의 본격적인 글쓰기와 비평활동은『창작과비평』에 근대미술 작가론을 게재하는 것으로 본격화되었다.「춘곡 고희동과 신미술운동」「좌절과 극복의 논리: 이인성·이중섭을 중심으로」「김환기론」 등 연이어 발표한 근대미술 작가론은 근대미술을 민족사적 맥락에서 재조명한 것으로 미술계에 신선한 충격을 주었다. 그리고 이론에 목말라하던 민중예술 제1세대의 젊은이들이 직간접으로 선생을 따르는 계기가 되었다. 그러나 선생의 이 글쓰기는 오래가지 못했다.

5

『창작과비평』1971년 봄호에는 김윤수 선생의 「예술과 소외」와 함께 에른스트 피셔의 「오늘의 예술적 상황」, 그리고 황석영의 「객지」가 함께 실려 있어 염무웅 선생은 이론과 작품 모두 명확히 리얼리즘 미학을 가리키고 있었다고 했다. 그런데 같은 호에 실린 화가 강명희의 「서양화의 수용과 정착」 또한 대단히 신선한 논문이었다. 강명희는 영화배우 신성일(본명 강신영)의 여동생으로 1981년에 구기동 서울미술관을 개관한 임세택의 부인이다. 김윤수 선생이 서울미술관 관장을 맡았던 것은 이들과의 깊은 인연 때문이었다.

강명희의 글은 서울대학교 미술대학 석사학위 논문을 요약한 것인데 김윤수 선생의 간접적인 지도를 많이 받았다. 근대미술 자료로 절대적이라 할 도록 『조선미술전람회』(전20권)는 쉽게 구해볼 수 없었고 아직 복사기가 일반화되지 않았는데 강명희는 이 자료를 사진으로 찍어 인화하여 선생께 보여드리며 작품 분석을 지도받곤 했다. 그로 인해 김윤수 선생은 고희동·이중섭·이인성·박수근·김환기 등 근대미술 작가론을 쓸 수 있는 기본 자료를 얻을 수 있었다.

김윤수 선생과 이들과의 인연은 1968년으로 거슬러 올라간다. 당시 미술대생이었던 오윤·임세택·오경환 3인이 기획한 '현실 동인전'은 비록 불발로 끝났지만 팸플릿에 실린 '현실 동인 제1선언'은 한국 현대미술사에 길이 남을 희대의 명문이었다. 이 글은 미술학도 3인과 김지하·김윤수 등의 토론을 김지하 시인이 대표 집필한 것이다. 특히 오윤은 선생과 각별한 사이였다. 김윤수 선생은 오윤과 그의 누님인 오숙희, 그리고 시인 최민과 미학과 민혜숙과 자주 어울렸고 나도 그 자리에 끼어 한때를 지낸 적이 있다.

1969년은 선생과 나에게 큰 상처와 아픔을 주었다. 나는 삼선개헌 반대 데모를 주동한 혐의로 무기정학을 받았다. 삼선개헌이 통과되고 정학이 풀려 가을학기에 다시 복학했는데 느닷없이 삼과폐합(三科廢合)이라는 사건이 일어났다. 철학과·미학과·종교학과를 통폐합하고 정원을 줄인다는 것이었다. 이에 미학과 학생들을 중심으로 격렬한 반대 데모가 일어났다. 본4(본관 제4)강의실에서 농성을 하면서 삼과폐합 철회를 요구하는 데모가 연일 계속되었고 타과생들도 여기에 동조하였다. 선생은 이때 농성장에 김지하 시인과 함께 나타나 학생들의 저항에 힘을 실어주었다. 김지하 시인은 선배로서 그렇다 쳐도 강사 신분으로 학생들 데모에 함께하는 것은 그때나 지금이나 있기 힘든 일이었다.

결국 이 농성은 학생운동 세력과 결합하여 총장실 침입이라는 당시로서는 극단적인 행동까지 감행했지만 결국 미학과는 철학과 안의 미학전공으로 정원이 5명으로 축소되고 말았다. 그리고 농성에 가담한 서중석(현 성균관대학교 명예교수), 안병욱(현 가톨릭대학교 명예교수) 등 5명은 제적되어 군에 입대하게 되었다. 그런데 정작 나는 피해 당사자라고 처벌을 받지 않아 제적당한 친구들에게 죄지은 마음이 평생을 가게 되었다.

그리고 선생은 당시 미학과의 유력한 전임 후보였는데 이 사건으로 기회를 잃고 몇년 후 이화여자대학교로 가게 되었다. 당시 미학과에는 서양미학의 박의현 교수와 동양미학의 김정록 교수 두분이 계셨다. 특히 김정록 선생은 김윤수 선생을 끔찍이 아끼시어 선생이 디스크로 고생한다는 것을 알고는 당신이 직접 약방문을 지어 대학원생인 김기주에게 돈을 주며 종로 5가 건재약국에 가보라고 해서 내가 함께 따라가 한약을 지어다 드린 적도 있다.

이 사건을 계기로 김윤수 선생은 사회학과 유인태(국회사무총장) 같은 운동권 타과생으로부터도 존경받는 선생님이 되었다. 정통적인 강단의

사제관계로 김윤수 선생의 제자를 든다면 김기주, 박정기(현 조선대학교 교수), 민혜숙(전 '그림마당 민' 대표), 채희완(현 부산대 교수) 그리고 필자 등을 꼽겠지만 사실상 선생의 제자가 학생운동권과 문화운동계 전반에 걸쳐 있었던 데는 이런 배경이 있는 것이다.

1971년 3월 나는 갑자기 군에 입대하게 되었는데 휴가를 나와보면 선생은 여전히 학생들에게 깊은 사랑과 관심을 베풀어, 채희완, 이상우(연우무대 연출가) 등 미학과 학생은 말할 것도 없고 외교학과의 임진택(연출가), 홍세화(저술가), 고고인류학과의 장선우(영화감독) 심지어는 미술대학의 김민기(가수), 사범대학의 이애주(서울대학교 교수) 등도 선생을 따르고 있었다. 어느 겨울날 전화도 드리지 않고 임진택과 정릉 댁에 갔는데 선생은 안 계셨다. 그냥 돌아갈까 하는데 선생의 어머니께서 들어오라고 해서 아랫목에 깔린 담요를 덮고 앉아 기다렸다. 잠시 후 선생께서 약간 술에 취해 들어오셔서는 우리를 보고 반가워하셨다. 임진택이 요새 연극을 연출하고 있다고 하니까 스따니슬랍스끼의 『배우수업』(1936)이 인간 몸동작의 심리를 잘 설명한 '감성의 변증법' 같은 저서라고 하고서는 자리에서 벌떡 일어나 찰리 채플린의 몸동작을 흉내 내시어 우리는 한참 웃었다. 그리고 예이젠시테인(S. M. Eisenstein)의 영화 「전함 포템킨」(Bronenosets Potemkin)(1925)의 시나리오 중 앉아 있던 사자 조각상이 일어나 포효하는 극적인 장면과 계단을 내려오는 군중의 표현 같은 것을 실제로 영화를 보는 것처럼 신나게 얘기해주어 우리는 신기하게 들었다. 그리고 며칠 전에 김민기가 다녀갔다며 그의 '아침이슬'이 상당한 수준의 노래라고 하시고는 민기의 다른 노래 '꽃을 피우는 아이'는 "무궁화 꽃을 피우는 아이"라는 대목에서 '무'를 길게, '궁'을 낮고 묵직하게, 그리고 '화'를 높고 크게 불러 마치 꽃이 피는 것 같은 멜로디라고 칭찬하셨다. 이처럼 선생은 연극·영화·음악에까지 관심의 폭이

넓었고, 구체적으로 실작품에 즉해서 평하곤 하셨다. 훗날 민중예술 제 1세대로 성장한 이들은 모두 김윤수 선생의 등불 아래 모였던 것이다.

선생을 따르는 제자들이 그렇게 많았지만 당시 선생은 한낱 시간강사로 생활이 매우 어려웠다. 정릉 버스 종점 가까이에 있던 일제강점기 영단주택이라 불린 작고 어두운 적산가옥에서 노모를 모시며 박봉의 강사료로 생활하였다. 우리들이 선생을 좋아해서 시도 때도 없이 댁으로 놀러 갔는데 그럴 때면 밥상도 술상도 쓸쓸했다. 어떤 때는 모두 밖으로 나와 짜장면을 먹고 다시 집으로 들어가 소주를 마시기도 했다. 선생 댁에 얼마나 자주 찾아갔던지 나는 옛날 우리 집 전화번호가 어떻게 되는지 다 잊어버렸지만 선생 댁 전화는 0452였고 국번이 바뀌면서 9국에 0452, 914국에 0452로, 그리고 나중에는 010에도 0452였던 것을 다 기억하고 있다.

내가 군에서 제대해 선생을 찾아뵈었을 때는 모친께서 돌아가시고 은향이라는 친척 동생이 생활을 도와주고 있었다. 선생께서 어머니에 대한 정을 따로 얘기한 적은 없지만 콩잎절임을 보면 어머니 생각을 하곤 하셨다. 선생의 영남대학교 제자들 이야기이다.

한번은 학교 뒤에 있는 식당에서 같이 식사하는데 콩잎절임이 상에 올라온 적이 있었다. 선생님께서는 식사하시다 말고 이를 유심히 보시고 무심히 말씀하셨다. 콩잎절임은 경상도에서는 자주 먹지만 다른 지방에서는 잘 볼 수 없는 음식인데, 나 어렸을 때 너무 가난해서 가족과 떨어져 다른 친척집에 맡겨져 지낸 적이 있는데 그때 어렸지만 외롭고 서러움을 알게 되었고, 콩잎 반찬은 어린 시절과 어머니를 떠올리게 하는 그리운 음식이라고.

그리고 1980년 여름날 한낮에 선생과 박현수 교수 등 몇몇이 학교 옆 갑제못 주변을 산책한 뒤 허름한 주막집에 들러 점심을 먹는데 반찬으로 나온 콩잎절임을 보고는 "아, 이거 지린내 나는 경상도 반찬이지. 고향 떠나 25년 만에 이것을 보니 귀향을 실감하겠네"라고 하자 그 모습에 감격한 주막집 주인이 잔뜩 만들어드릴 테니 며칠 후 다시 오라고 했다고 한다. 그러나 선생은 이것을 찾으러 가기 전 해직되어 다시 대구를 떠나야 했다.

6

1973년 선생은 나이 37세에 이화여자대학교 미술대학 교수가 되어 처음으로 안정된 직장을 얻었다. 그러나 박정희 독재정권은 선생을 편하게 놓아주지 않았다. 1972년 유신헌법이 통과되고 연일 독재체제가 강고히 구축되어갈 무렵이었다. 서슬 푸른 군사독재에 모두 숨죽이던 1973년 12월 24일 장준하·백기완 선생의 주도하에 '개헌청원 30인 선언'이 발표되었다. 이 30인 중에 김윤수 선생이 들어 있었고 이때부터 선생은 당국의 요시찰 인물로 주목받게 되었다. 1974년에는 백낙청 교수, 홍성우 변호사 등과 함께 민주회복국민회의에 참가했다.

1974년 긴급조치 1호, 4호가 발동되었다. 나는 당시 긴급조치 4호 위반으로 구속되어 복역하고 1년 뒤에 형집행정지로 풀려났기 때문에 그 사이 선생이 밖에서 하신 일은 잘 알지 못했으나 백낙청 교수 파면취소 서명운동, 김지하 시인 구명운동, 구속학생 석방운동 등에 열심이셨던 것을 나중에야 알았다.

1975년 긴급조치 9호가 다시 발동되었다. 이때 수감 중이던 김지하

시인의 '양심선언' 한부가 선생을 거쳐 대학사회에 뿌려지게 되었다. 또 독재타도를 외치며 자결한 서울대학교 농과대학 김상진 열사의 장례식을 벌인 5·22사건으로 도피 중이던 유영표가 선생의 정릉 집에 피신하고 있었다. 그때 나는 9월 27일 결혼을 앞두고 아내 될 사람과 인사차 선생 댁에 갔다가 유영표가 거기 숨어 있는 것을 보고 크게 놀랐다. 사실 영표보다 선생이 더 걱정이 되었지만 나로서도 어쩔 수 없어 쓸쓸한 마음으로 발길을 돌렸었다.

결국 김지하 양심선언 배포와 수배자 은닉 혐의로 선생은 1975년 11월 정보부에 연행되고 몇달 후 긴급조치 9호 위반 및 범인은닉 혐의로 구속되어 10개월간 감옥살이를 하게 되었다. 그때 나도 수사기관에 불려 갔는데 결혼한다고 선생을 찾아갔을 뿐이라고 해명하여 바로 풀려났다. 그래서 경찰서를 나오면서 '신혼부부는 교통신호 위반만이 아니라 시국사범도 봐주는구나'라며 가슴을 쓸어내렸다. 이 사건은 2017년 10월 검찰이 직권으로 재심청구하여 김윤수 선생이 돌아가시기 일주일 전인 2018년 11월 21일 무죄판결이 내려졌다. 그때 법정에 모시고 간 민미협의 화가 김영중에게 선생은 '이제 와서 무죄를 받은들 무엇하나'라며 허탈해하셨다고 한다. 선생이 출소한 것은 구속 10개월 뒤인 1976년 8월이었다. 그사이 재직 중이던 이화여자대학교에서 당국의 강압에 의해 해직되었다.

선생이 교도소에 들어가기 전의 일이다. 나는 김윤수 선생의 미술평론집이 빨리 나오기를 누구보다 기다리고 소망했다. 그러나 선생은 예의 완벽주의 때문에 계속 미룰 뿐 책을 펴낼 생각이 없으셨다. 그러나 일 만들기를 잘하는 나는 당시 한국일보사 기획실에서 '춘추문고'를 펴내던 문리대 철학과 선배인 허현 형을 찾아가 김윤수 선생이 『창작과비평』에 연재한 근대작가론과 '광복 30년 미술계'를 묶으면 좋은 책이 될

거라고 권하였다. 허현 선배는 국문학자 조동일 교수와 처남매부 지간으로 김윤수 선생을 익히 알고 있었다. 그리하여 선생의 유일한 저서인 『한국현대회화사』가 나올 수 있었다. 그러나 책이 나오기 전에 선생은 감옥에 수감되었다. 나는 허현 선배를 찾아가 사정을 말하고 선인세를 달라고 했다. 얼마인지 정확한 기억은 없지만 이를 대리로 받아 삼선교에 살던 선생의 작은 동생 김두해에게 전해드렸다.

그런 어느날 친척 여동생인 은향 씨가 내게 전화를 걸어와 선생을 면회 갔더니 "홍준이한테 연락해서 『풍속의 역사』를 매달 한권씩 넣어달라는데 이게 무슨 잡지인지는 모르겠습니다"라는 것이었다. 내가 교도소에 있을 때 에두아르트 푹스(Eduard Fuchs)의 『풍속의 역사』를 아주 재미있게 읽었던 이야기를 한 적이 있었는데 선생도 그 책이 생각났던 모양이다. 이 책의 일본어 문고본이 모두 10권이기 때문에 매달 넣어달라고 한 것이었다.

1976년 9월 선생이 영등포구치소에서 석방되던 날 고은·신경림·백낙청 등 선생의 친구분들과 동생 김익수 교수 그리고 나 등 10여명이 교도소 앞에서 기다렸다. 초췌한 모습으로 교도소 문을 나오는 선생을 모두들 반가움과 안쓰러운 마음으로 맞이하였다. 선생을 쓸쓸히 비어 있을 그 집에 홀로 보내기 싫은 마음이 다 같이 일어났던지 모두들 차를 나누어 타고 정릉 선생 댁으로 가 긴 시간을 같이 보내다 헤어졌다.

출소하여 번역으로 생계를 유지하고 계신 선생이었지만 우리들은 신정 설날이면 세배 드리러 정릉 집으로 모여들었다. 돌이켜보건대 유신 말기 1970년대 재야사회의 세배 풍속도는 암울한 시절에 가졌던 연례 축제였다. 세배꾼들은 무리 지어 다녔다. 우리 팀은 유인태·서중석·백영서·나 네명이 고정멤버이고, 그때마다 두세명이 한짝이 되어 아침 11시쯤 장충동의 백기완 선생 댁으로 가면 거기서 방배추(동규), 강민

시인 등 백선생의 친구들과 떡국 한상을 받았다. 그러면 다른 세배꾼이 밀려와 자리를 내주고 우리는 정릉 김윤수 선생 댁으로 갔다. 거기서 담소를 나누다보면 채희완·정희섭·유인택·박인배·박우섭 등 한패거리가 들어와 자리를 내주고 우리는 화양동 박형규 목사 댁으로 갔다. 여기서 세배를 올리고 잠시 앉아 있다보면 기독교 인사들이 줄지어 들어온다.

그러면 우리는 리영희 선생 댁으로 갔다. 처음에는 제기동이었다가 나중에는 이사한 화양동 댁으로 갔는데 여기에서 저녁상을 받아 떡국을 먹었다. 그러다보면 동아투위·조선투위의 정태기·백기범·신홍범·김종철 등 해직 언론인들이 몰려와 자연히 합석하게 되는데 마지막에는 어디를 다녀오시는지 느지막이 백낙청·황석영·최민·송기원 등 문학인들이 함께 자리를 한다. 내가 백낙청 선생을 처음 만난 것도 설날 제기동 리영희 선생 댁이었다. 리영희 선생이 감옥에 들어가 있을 때도 세배꾼들은 여전히 선생 댁으로 모여들었다. 술상을 두고 이런저런 이야기로 서로를 위로했다. 캄캄한 시절이었지만 이날만은 웃음꽃이 피었다. 그리고 10시쯤이면 자리에서 일어났는데 그때는 통행금지가 있었기 때문이다.

그 시절에는 어른들을 그렇게 뵙는 것만으로도 마음의 위안을 받을 수 있었다. 산을 좋아하는 유인태 말을 빌리자면 마치 지리산 반야봉을 등산할 때 느끼는 마음의 평온을 얻는다고 했다.

7

여기까지가 박정희 군사독재 시절 암울한 가운데 '자기를 실현'하던 김윤수 선생의 생애 전반부 모습이다. 이후 박정희가 죽고 전두환이 등

장하면서 영남대학교 복직과 해직, 그리고 재복직 과정, 『창작과비평』이 폐간되고 출판사를 창작사로 재등록할 때의 고난에 대해서는 이미 세상에 밝히 드러나 있고 또 나보다도 더 정확히 기록할 수 있는 분이 많을 것이다. 그리고 민미협과 민예총에서 김윤수 선생은 그 자리에 앉아 계신 것만으로도 민족예술 공동체마을의 큰어른 같은 분이었다는 말로 갈음하고자 한다. 다만 내게 보내온 증언 중에서 외유내강의 김윤수 선생이 단호할 때의 모습 두가지를 전하고 싶다. 하나는 정지창 선생의 증언이다.

1988년 영남대학교에서는 입시부정에 대한 책임을 지고 박근혜 씨가 재단에서 물러나고 교수들의 투표를 통해 김기동 총장이 당선되었다. 1989년 3월에 정식 출범한 민선총장 체제에서 김윤수 선생은 교무처장으로 발탁되어 교과과정 개편에 착수했고 김선생의 소신에 따라 특히 자유교양과목에 다른 대학에서는 볼 수 없는 진보적인 학과목들이 개설되었다. '문학과 사회' '민중문화론' '민족연희' 등 8개 과목이 1990년 1학기부터 강의를 시작했다. 여기에는 '제국주의의 이해'와 '북한의 정치와 사회' 같은 과목도 포함되었는데, 아마도 이것은 정치외교학과 이수인 교수와 김선생의 합작품인 것 같다.

김윤수 선생은 강의 담당자를 미리 염두에 두고 과목을 신설한 듯하다. '문학과 사회'는 영문과의 김종철, '민중문화론'은 독문과의 정지창, 그리고 '민족연희'의 강사로는 파격적으로 서울대학교 미학과 출신에 영산줄다리기 전수자이자 대구 한살림의 초대 대표인 천규석 선생이었다. 이때 천규석 선생이 대학 강의를 맡을 수 없다고 고사하자 김선생은 강의일람표에 이미 이름이 올라갔으니 무조건 맡으라고 평소답지 않게 단호한 어조로 입을 막아버렸다.

덧붙이자면 사실 그 당시 대학사회는 교수와 학생 사이가 정상이 아니었다. 특히 교무처장이라는 직책은 학생들이 공격하는 주적의 하나였다. 그러나 장례식 때 선생을 운구한 이들이 모두 그 당시 학생회 간부를 지낸 운동권 학생들이었다는 사실은 선생의 덕성을 웅변으로 보여주는 것이었다.

또 하나는 추모식에서 백낙청 선생이 간단히 언급하신 1985년 12월, 당국(서울시)으로부터 창작과비평사의 출판사 등록취소 처분을 통보받았을 때 사장으로 있던 김윤수 선생의 당당한 모습이다. 이때 상황은 『한결같되 날로 새롭게: 창비 50년사』(창비 2016)에 실린 고 김이구와의 인터뷰에 이렇게 나와 있다.

> 문공부 매체국으로 삼사일에 한번씩 들어갔어요. (…) 상당한 시일이 지났을 때 국장을 만나니까 얘기가 좀 진전되면서 창비 등록허가는 할 텐데 내부 정리가 필요하다는 거예요. 백낙청은 손 떼라, 염무웅도 손 떼라, 이시영 주간과 고세현 부장도 내보내라. 임재경도 관여하지 마라, 그런 조건을 걸었어요. (이에 못 받아들이겠다.) 그러면 나도 그만둘 수밖에 없다 그랬어요. (…) 그렇게 밀고 당기기를 반년 정도 했지요. 결국 백낙청, 임재경은 손을 떼고 이시영은 업무국장으로 발령하는 (고세현은 그대로 두고) 선에서 합의를 했는데, 막판에 창비가 앞으로 어떻게 하겠다고 공개적으로 발표를 하라는 거예요.(221~22면)

이때의 상황을 백낙청 선생께 자세히 들어보니 내용인즉 '문제 있는 책'은 안 낸다는 안이어서 그렇게 매듭을 지으려고 다시 만났더니 그쪽에서 제시하는 게 창비(당시는 구멍가게 규모!)를 주식회사로 만들고

자기네가 경영에 동참할 출자자를 구해주겠다고 하더라는 것이었다. 그러자 선생이 자리를 박차고 나가버리셨다고 한다. 그들은 처음에는 선생을 만만히 봐서 백낙청 선생을 제치고 김윤수 선생을 구슬려 목표를 달성하려고 생각했다가 선생이 단호하게 나오는 바람에 오히려 백낙청 선생에게 김윤수 선생을 달래달라는 부탁을 해왔다는 것이다.

결국 창작과비평사에서 '과비평'을 빼고 '창작사'라는 이름으로 등록을 받아주기로 합의했는데 그들에게 마지막 꼼수가 하나 더 있었으니, 대표인 선생이 텔레비전에 나와 사과성 입장표명을 하라는 것이었다. 이 대목에서 사모님 김정업 여사의 증언을 들어보면 선생은 엄청 고민하셨다.

당시 김선생님은 목동 아파트를 구입해놓고 남의 집 2층에서 세를 살고 있었는데 밤이면 잠을 거의 주무시지 못하였고, 몸을 긁어서 부풀어올라 떡이 되고 피가 나는 곳을 또 긁어 찬 수건과 더운 수건을 번갈아가면서 온몸 가려운 곳을 찜질하면서 며칠을 밤샘했습니다. 그때 김선생님의 고민은 자신이 전두환에게 굴복하지 않으면 창비가 죽을 것이고, 굴복하면 이제까지 살아온 삶과 자존심을 송두리째 내던지는 것이라고 생각해 민주진영 사람들이 어떻게 보겠느냐는 것이었습니다.

결국 김윤수 선생은 일단 창비를 살려놓고 보자고 그들의 요구대로 매체국에서 기자들을 불러놓고 MBC 카메라 앞에서 "물의를 일으켜 죄송하다, 앞으로는 우량도서 출판에만 매진하겠다"(222면)는 발표를 했다. 이때의 상황을 다시 백낙청 선생께 들어보니 다음과 같이 담담히 말씀하셨다.

자유실천문인협의회의 젊은 후배들 중 욕하는 사람이 적지 않았네. 그러나 최종적으로 김선생과 나, 그리고 고은 선생 같은 선배들이 내린 결론은 창작사 등록 자체가 우리의 승리였고 당시 창작과비평사 등록취소에 대한 국내외의 폭넓은 항의운동의 성과였다는 거였네. 지금도 물론 그런 생각이고, 그 과정에서 대표자의 짐을 지고 욕을 보신 선생의 공덕을 내가 잊을 수 없는 이유이기도 하네. 다른 은혜도 많지만…

8

선생이 세상을 떠나고 한달이 조금 못된 2018년 12월 22일, 선생이 관장으로 근무하셨던 국립현대미술관 서울관에서는 '마르셀 뒤샹 전'이 개막하였다. 미국 필라델피아 미술관과 공동개최로 진행된 이 전시는 뒤샹의 사후 50년을 기념하며 한국에서는 최초로 그의 주요 작품이 선보이는 것이다. 현대미술의 선구를 이루는 다다이스트로 20세기 개념미술의 창시자인 뒤샹의 작품을 직접 보기 위해 평일에도 수많은 관람객들이 전시장을 메우고 있다.

이 전시에 출품된 대부분의 작품은 필라델피아 미술관 소장품이지만 그중에 딱 한점, '세상에서 가장 작은 전시'라고 일컬어지는 「여행용 가방」만이 국립현대미술관의 소장품이다. 한 미술관의 위상은 전시의 기획력과 소장품으로 자리매김된다. 이처럼 세계적으로 중요한 작가의 작품은 2005년도에 김윤수 관장의 안목으로 국립현대미술관에 소장된 것이다. 그리고 꼭 10년 전, 김윤수 관장은 이 작품을 중심으로 뒤샹 사후 40년전을 개최하고자 하였으나 그 전시는 결국 이루어지지 못했고 이 작품 때문에 임기 종료 1년을 앞둔 2008년 11월 이명박정부에 의해

쫓겨났다.

뒤샹의 「여행용 가방」은 가방 속에 여러 작품을 미니어처로 제작한 후 각 칸에 디스플레이하여 이동식 미술관처럼 손에 들고 다닐 수 있게 제작되었다. 이 작품은 A부터 E까지 등급이 나뉘어 있고 300여점의 에디션이 존재한다. 국립현대미술관이 소장한 'SC-0552'라는 등록번호가 붙어 있는 이 작품은 1941년 작으로 최초의 에디션 두가지 변용 중 하나이며 단 20개의 멀티플로만 제작되었다. 작품의 케이스는 카드보드로 제작되었고, 그 안에 「샘」을 포함하여 69점의 미니어처와 레디메이드 복제물들, 사진으로 찍은 기존 작품들이 들어 있어 뒤샹의 작품세계를 한눈에 파악할 수 있도록 되어 있다. 필라델피아 미술관의 소장품은 이보다 20여년 뒤에 제작된 1966년 에디션이다.

이명박정부가 들어서면서 참여정부에서 임명한 김정헌 문예위원회 위원장을 비롯한 문화예술 기관장들을 임기와 관계없이 갖은 이유로 해임시킬 때 김윤수 관장에 대해서는 이 뒤샹의 「여행용 가방」을 빌미로 삼았다. 복제품에 불과한 것을 과도한 비용을 들여 구입했다며 뒤샹 작품의 가치를 폄하하고 기관 감사를 실시한 것이다.

그러나 이 작품은 뒤샹이 이름도 없던 시절 미술잡지 『뷰』(View)에 처음으로 소개되어 유명해지면서 뒤샹이 감사 표현으로 직접 제작하여 『뷰』 사장에게 기증한 작품으로, 다른 에디션에는 없는 「물레방아」라는 작품이 하나 더 있다. 김윤수 관장은 뒤샹의 양녀이자 법적 상속자인 재클린 마티스모니에(Jacqueline Matisse-Monier) 여사에게 진품확인서와 작품의 내력을 다시 받아오면서 대응하였다. 그러자 이명박정부는 다시 김윤수 관장에게 관세법 위반 혐의를 뒤집어씌우고 고소하여 4개월간 관세청과 검찰의 수사가 진행되었다. 결국 이 혐의는 기소유예로 결정되고 김윤수 관장은 해임되었다.

이후 2년 뒤 법원이 해임 무효 판결을 내려 김윤수 관장의 명예는 회복되었지만 선생은 이 일을 겪으면서 압박감을 못 이겨 폭탄주를 자주 마시다가 뇌경색으로 입원하였고 뇌졸중으로 이어져 이것이 결국 김윤수 선생의 죽음을 재촉하는 결과를 낳았다.

이 전시회는 금년(2019년) 4월 7일까지 열린다. 전통적으로 이승에서 저승으로 가는 것은 사십구재라고 하니 김윤수 선생은 피안의 세계로 넘어가기 전에 하늘에서 당신이 열고자 했던 뒤샹 회고전을 보고 떠나셨을 것이다. 어쩌면 이미 저승에서 김윤수 선생을 맞이한 마르셀 뒤샹이 일그러진 서구문명을 과감히 때려 부수던 다다이스트의 기개로 선생께 폭탄주 한잔을 권했을지도 모른다.

9

이제 나는 김윤수 선생에 대한 추모의 염을 담은 회상을 여기서 끝내며 선생께서 2001년 2월, 영남대학교 정년퇴임식 때 모두 앞에서 하신 당신의 삶에 대한 신념을 전하는 것으로 이 글을 끝맺고자 한다.

사실 내가 이렇게 오래 살 줄을 몰랐습니다. 또 워낙 세월이 수상하여 대학을 들락거리는 통에 정년퇴임을 할 수 있으리라고는 생각지도 못했습니다. 건강도 건강이지만 거친 역사의 격랑을 살면서 사상적으로나 정신적으로 어렵고 고단한 날의 연속이었습니다. 그런 가운데 내가 일생을 살아가는 데 목표와 이상이 있었다면 양심적인 지식인으로서 책무를 다하는 것과 실천적 학문을 하는 것이었습니다.

나는 미학과 미술사를 공부하지만 미학을 위한 미학이나 미술사를 위

한 미술사는 하고 싶지 않았습니다. 나는 살아 있는 미학, 살아 있는 미술사를 하고 싶었습니다. 그리고 나의 미학과 미술사 연구의 바탕을 이루는 정신은 언제나 민족주의였습니다. 그것은 현실적인 데서 출발하며 결코 편협한 내셔널리즘이 아닌, 세계성과 보편성을 획득하는 데 있다고 생각합니다. (…) 앞으로 얼마나 살지는 모르지만 사는 동안 그런 점들을 목표로 하여 글로 남기기 위해 노력할 것입니다.

그런 다짐을 하고 강단을 떠나 글쓰기에 전념하겠다고 하시고 18년을 더 사셨지만 선생의 건강이 이를 좀처럼 허락하지 않았다. 그래서 창비에서는 그동안 써온 글들을 모아 '김윤수 평론집'을 펴낼 준비를 해왔는데 1년을 더 기다리지 못하고 훌쩍 떠나셨다.

그러나 나는 선생이 그렇게 세상을 떠나신 것을 아쉬워하지 않는다. 돌아가시기 1년 좀 못되어 어느날 선생이 갑자기 내게 전화를 걸어 "자네 지금도 문화재청장 하고 있나?"라고 묻는 것이었다. 얼마나 놀랐는지 모른다. 혹 내가 광화문시대 자문위원을 하고 있다는 기사를 보고 그러셨는가 사모님께 알아보니 2017년 여름부터 선생은 뇌졸중 후유증을 앓아 지속적인 약 복용으로 '알츠하이머'라는 일종의 치매증상이 서서히 시작하려던 참이었다. 그런 상태에서 생을 접으신 것이다. 그리고 돌아가시던 그날 선생은 따뜻한 욕조에서 목욕하고 누운 상태에서 눈을 감으셨다. 이처럼 병원 신세를 지지 않고 조용히 이승을 떠나신 것은 평생 쌓아온 선생의 덕행에 하늘이 내린 은총이라고 생각하고 싶다.

선생의 장례위원장을 내게 부탁하며 사모님 김정업 여사께서는 몇가지 부탁의 말씀을 하셨다. 첫째는 모든 뒤처리를 선생의 깨끗한 삶에 걸맞게 하고 싶다며 우선 조의금을 받지 않게 해달라고 하셨다. 그래서 그렇게 했다. 그리고 삼우재 날에는 여러 사람 앞에서 선생이 갖고 계신

창비 주식은 당신은 일절 손대지 않을 터이니 선생이 생전에 하시던 일을 위해 사용하게 해달라고 하셨다. 그래서 상속세 문제, 증여 문제 등 복잡한 세무처리가 끝나면 '김윤수 기념사업회'를 만들어 운영하겠다고 했다. 그리고 며칠 뒤에는 선생의 책 처분을 나에게 맡긴다고도 하셨다. 이에 나는 백낙청 선생과 의논한 뒤 제대로 관리할 수 있는 국립현대미술관 자료실에 기증하도록 권하여 선생의 제자이기도 한 강수정 학예사가 이를 정리하고 있다. 그리고 또 며칠 뒤에는 민예총 기금마련전에 도움이 되고 싶다며 선생이 갖고 계신 신학철의 '꼴라주' 작품을 내놓으셨다. 그래서 우리는 이를 판매하여 사무실 운영비로 사용하였다.

그리고 또 며칠 뒤에는 장례식에 애쓰신 분들과 저녁을 하고 싶다고 하셨다. 그래서 지난 2월 1일 여럿이 모여 저녁을 함께하며 선생을 회고하는 자리를 가졌다. 사모님은 이처럼 우리와의 끈을 결코 놓고 싶지 않으신 것이다. 사모님에게 김윤수 선생은 남편을 넘어 신앙이었다. 그래서 그 자리에서 나는 사모님께 이렇게 말했다.

"사모님이 우리를 잊지 않듯이 우리도 사모님을 잊지 않을 테니 우리들이 만드는 자리에 사모님은 김윤수 선생을 대신해서 꼭 참석해주십시오."

이에 사모님 김정업 여사는 이렇게 대답했다.

"예, 그렇게 하겠습니다."

창비를 이끌어온 외유내강의 버팀목

김이구(문학평론가, 소설가)

김윤수 선생은『창작과비평』1971년 봄호에 미술평론을 발표하면서
『창작과비평』필자로 참여했고, 1978년 편집위원을 맡은 뒤부터는 줄
곧 창비의 일원으로 편집과 경영에서 핵심적인 역할을 수행하였다. 그
가 편집위원을 지낸 1980년 전후, 그리고 대표를 맡았던 기간은 계간
지 폐간, 출판사 등록취소 사태 등 특히 창비가 어려웠던 시절로 시련도
많았다. 미술평론가로서 민족예술운동을 이끌었던 그는 창비가 1970~
80년대 민족민중예술 전반으로 시야를 확장하는 데에도 기여했다.

한여름의 무더위를 방불케 하는 7월 초순, 인문까페 창비에서 만난
그는 백발에 훤한 이마를 드러낸 모습으로 자신이 헤쳐온 격동의 시대
와 창비와 함께한 세월의 무늬를 차근차근 회고하였다.

김이구 선생님은 1971년「예술과 소외」라는 평론을『창작과비평』에
처음 발표하셨고 이후에 여러차례 미술평론을 발표하시는데요, 그때
『창작과비평』에는 어떤 경위로 글을 싣게 되셨나요?

김윤수 내가 당시 서울대학교 문리대에 시간강사로 강의를 나갔는데, 김지하하고는 아주 가까이 지냈어요. 내가 미학과 선배이기도 했고. 어느날 김지하와 만나 이야기하는데 나보고 "『창작과비평』에 글 좀 쓰시죠" 그러는 거야. 내가 갑자기 무슨 글을 쓸 수는 없고, 『창작과비평』이 문학 중심 잡지지만 미술 쪽 글도 실으면 좋겠다 그랬더니 김지하가 뭐 실을 만한 글이 있느냐 그래요. 마침 서울대학교 미대 석사 졸업하는 강명희가 졸업논문으로 근대 회화사에서 중요한 문제를 다루었어요. 내가 직접 지도는 안했지만 많이 봐주고 그랬는데, 그 논문을 이야기했죠. 김지하가 그걸 당시 『창작과비평』 편집장을 보던 염무웅 선생에게 갖다준 것 같아요. 이런 게 있는데 재미있으니 한번 보라고. 그런데 얼마 있다가 염선생에게서 만나자고 연락이 왔어. 그때 광화문에 있는 '귀빈다방'에서 만나서 이런저런 이야기하다가 염선생이 미술평론 좀 싣고 싶다고 쓰라고 해요. 문학잡지에 미술평론을 실어도 되겠느냐, 생각해보겠다 그랬지요. 그때 내가 관심을 가졌던 주제가 있어서 궁리도 하고 책도 좀 보고 있었는데, 제목을 '예술과 소외'라고 해서 창비에 갖다줬지요. 염선생이 그걸 실었고 그때부터 서로 만나면서 미술평론 같은 걸 가끔 써서 창비에 주고는 했지요. 『창작과비평』에 내 글이 있다고 미술 하는 사람들도 더러 사 보고 그랬어요.

김이구 1971년 봄호에 '신인' 필자 강명희의 논문 「서양화의 수용과 정착」이 선생님 글과 나란히 실렸는데, 선생님이 추천하신 것이었네요. 선생님은 화가 이인성·이중섭을 다룬 글, 고희동을 다룬 글, 김환기론 등을 창비에 잇따라 발표하셨는데요. 사회현실과의 연관성 속에서 미술을 바라보는 시각이 신선했고 큰 자극이 되었지요.

1970~80년대에 창비가 민족문학 진영만이 아니라 민중예술운동권

을 포괄할 수 있었던 것은 선생님의 인맥이 기반이 되었기 때문인데요. 민중극으로서 마당극운동을 밀고나간 김지하·채희완·임진택, 판화가 오윤과 '현실과 발언' '두렁' 등에서 활동한 민중미술운동가들, 김민기·김영동 등의 노래운동가가 우선 떠오릅니다. 그 인맥, 네트워크가 어떻게 해서 형성되었나요?

김윤수 거기서 대장 역할을 한 사람이 김지하예요. 김지하 씨는 그때 왕성하게 후배들을 만나고 선배들도 만나고 하면서 예술에 대해서 근본적으로 '판이 바뀌어야 된다' 그런 생각을 하고 있었어요. 나하고도 자주 만나곤 했는데, 그렇게 김지하를 고리로 해서 미대 학생들, 졸업한 사람들하고 만나면서 미술 쪽에서는 중요한 계기가 됐지요. 미술 하는 사람들은 문학잡지를 잘 안 보는데 몇몇 학생들이나 진보적인 생각을 가진 이들이 『창작과비평』을 보게도 되었고요. 김지하를 따르고 함께 뭘 해보자는 사람들이 솔솔 생겨났지요. 어떤 날은 김지하가 후배들을 데리고 와서 "윤수 형 말씀 좀 듣고 싶어요, 가르침 주시기 바랍니다" 해요. 그런데 재미있는 것은 김지하가 나보고 "윤수 형, 윤수 형" 그렇게 부르니까 그 후배들도 나중에 나보고 "윤수 형, 윤수 형" 그러는 거야. '윤수 형이 어쩌고' 그래서 내가 깜짝 놀랐지. 허허. 날 아는 사람은 그러지 않았는데.

김이구 네. 선생님은 예술운동 하는 사람들 사이에서 어른으로 역할을 해주셨고 미술이나 예술을 보는 이론적인 바탕을 마련해주셨다고 생각합니다.

김윤수 1970년대 당시 참 탁월한 예술가들이 많이 나왔어요. 김민기

같은 사람은 직접 노동현장으로 가기도 했지요. 유능한 인재들을 모이게 하고 그걸 엮어내고 또 뒤에서 도와주는 사람이 있어야 하는데, 그 역할을 김지하 씨가 했고 그게 내 쪽으로 연결이 되었어요. 창비로 찾아오면 내가 밥을 사기도 하고 그런 것들이 격려가 되고 계기가 되었지요. 나도 그런 친구들을 만나면 새로운 생각도 나고 예술이 이 시대에 무슨 역할을 어떻게 해야 할 것인가 자주 토론도 했지요. 그리고 집회가 있을 때는 이들이 앞장서서 청중을 모으고 한바탕 분위기를 띄우고 하는, 요즘식으로 말하자면 문화운동의 태동기였다고 할까.

김이구 창비가 문학을 고립된 영역으로 두지 않고 사회과학이나 학술, 역사인식하고 연결시키고 또 예술운동, 미술운동, 노래운동, 민요운동 등과도 교섭을 하게 됐는데요. 백낙청, 염무웅 선생님은 기본적으로 문학 쪽에서 중요한 역할을 하시면서 민주화운동을 하셨고, 선생님은 예술운동, 미술운동 분야에서, 그리고 예술에 대한 시야를 확보하는 데 중심을 잡아주시면서 광범한 인맥을 형성해주셨다고 알고 있습니다. 1970~80년대에는 창비가 영세한 형편이었고 그래서 선생님이 여러권의 표지 디자인을 직접 하셨는데요. 창비신서와 시집 등의 표지가 기억납니다. 직접 만드셔서 지금도 애착이 가는 책이 있으실 텐데요.

김윤수 백낙청 평론집 『민족문학과 세계문학 II』(1978), 『마침내 시인이여』(17인 신작시집, 1984)가 생각나네. 그때는 창비가 참 어려운 시절이었거든. 표지 디자인을 전문으로 하는 사람에게 맡기면 돈을 꽤 줘야 했고. 그래서 에이 모르겠다, 내가 한번 만들어보자 하고 이런저런 자료를 뒤져서 만들었더니 그다지 빠지지는 않더라고. 그밖에 아동문고 삽화는 오윤, 이철수 같은 민중미술 하는 화가들에게 맡기기도 했어요. 내가

부탁한 거니까 돈 몇푼 받고 봉사해준 거지. 그때는 그런 융통성이 있었어요. 서로 도움이 됐고 그러면서 유대를 이어갔고요.

김이구 선생님은 1975년 10월에 긴급조치 9호 위반으로 구속되셨고, 그다음 해 초에 재직하던 이화여자대학교에서 해직되셨는데요.

김윤수 1972년 10월, 이른바 유신헌법이 국회에서 통과되면서 박정희 장기 독재체제가 굳어질 것 같으니까 반대운동이 거세게 일어났는데 1973년에 장준하 선생이 중심이 돼서 '개헌청원 100만인 서명운동'이 있었어요. 이를 막기 위해 긴급조치라는 걸 발동했는데 민청학련사건이 그 하나이고…

1974년에는 재야 민주인사를 중심으로 한 민주회복국민회의가 결성되었는데 그때 백선생과 홍성우 변호사, 그리고 나도 참여를 했었지. 백선생은 그 일로 교수직에서 파면되고, 이에 항의하는 교수들의 서명운동이 일어나 내가 있던 대학에서도 여러분들이 서명을 해주어서 취재왔던 기자한테 명단을 넘겨주었던 일이 생각나네. 그 무렵 나는 운동권 학생 건으로 자주 중정에를 들락거리게 됐어요. 학생들이 유신반대운동 하다가 잡혀가면 "그건 잘 모릅니다. 김윤수 선생한테 알아보세요" 이러고, 김지하가 목포 저 어디로 숨으면 정보기관에서 애들을 불러다가 막 조지니까 "지하 형님은 아무한테도 안 알리고 딱 김윤수 선생한테만 연락하고 간다"라고 말해 모면하고는 했다지. 그러니까 나는 잡혀 들어가서 지하 행방을 대라며 두들겨 맞고… 그후 지하가 붙잡혀 감옥에서 죽느니 사느니 할 때 그의 양심선언이 밖으로 나왔다는 얘기가 들리던 차에 김지하 석방을 위한 집회에서 그 모친을 만났어요. 그래서 석방운동에 필요할지 모르니 양심선언문을 한부 보내달라고 해서 받아

읽고는 내 연구실 책상서랍에 넣어두었는데, 강의하러 간 사이에 누군가 가져가서 복사하고 도로 갖다 놓았던 거야. 당시 지하의 양심선언은 일급 불온문서 취급을 했다니까.

김이구 선생님은 그걸 모르셨던 거죠?

김윤수 몰랐지. 그다음 날인가 보안사 남영동 분실이라는 데로 잡혀 가서 고의로 유출했다고 두들겨 맞고. 그때가 기말시험 볼 무렵이었어. 나는 학생들 성적을 내야 한다, 수백명이 듣는 큰 강의이고 내가 아니면 할 사람이 없으니 내보내달라고 했어. 그랬더니 보내줘서 성적 처리하고 약속한 날 다시 실려갔지. 거기서 조사받고 10여일 후 날 중앙정보부로 넘기더라고. 중정에서 두달 가까이 있으면서 고문도 당하고 시달렸어요. 저들이 깜깜한 지하실에 처넣고 불도 안 켜주고, 갑자기 와서 닦달하고 하니, 공포에다가 심적·육체적 고통이 극심했어요. 서명운동 관계, 민주화운동 관계, 교우관계 그런 것을 저들이 조사할 대로 다 조사한 다음에 2월 초순쯤에서야 경찰서로 이첩이 됐어. 김지하의 양심선언문을 소지 배포했다는 걸로 긴급조치 9호 위반인데다 서울대학교에서 유신반대 데모를 하고 도망친 제자가 우리 집에서 지낸 일이 드러나서 범인은닉죄가 추가됐고. 재판받고 그러면서 11개월 동안 수감됐지요. 이화여자대학교에서는 사람을 보내 의원면직으로 처리하면 나중에 복직하기가 나을 것이라고 하여 1976년 2월에 사직서를 써주었고. 2심에서 판사를 잘 만나 선고유예 판결을 받았지. 그때 백선생이 재판에 꼭 와서 옆쪽 벽에 서서 눈길을 보내면서 격려하시던 모습이 지금도 기억이 나고. 내가 출소하고 나오면서 얘기를 들으니까 장준하 선생이 등산 가셨다가 사고로 돌아가셨다는 거예요. 출소가 늦어지는 바람에 장례

식에도 못 가고…

김이구 선생님은 1978년부터 편집위원을 하시다가 1983년 1월에 정해렴 대표에 이어 5대 대표를 맡으시는데요.

김윤수 내가 감옥에서 나와서 일자리가 없잖아요. 시간강사도 절대 안된다고 그러고. 그래서 집에 있으면서 번역도 좀 하고 그러고 있는데 백선생이 『문학과 예술의 사회사』 둘째권 번역을 하라고 해요. 다른 데서 먼저 부탁받은 책 번역이 있어서 그 책은 하지 못했지만. 백선생이 나와서 바람도 좀 쐬고 함께 일합시다 그래서 가끔 창비에 나갔어요. 그러다가 1980년 봄에 복직하면서 영남대학교로 갔어요. 당시 총장 비서로 있던 이수인 교수가 나서서 나와 염무웅 등 여러 교수를 서울에서 스카우트하다시피 해서 분위기를 바꾸고 학교를 새롭게 하려고 했지요. 그런데 8월에 나와 이수인 교수가 신군부가 주도한 숙정, 곧 교수퇴출에 걸려 강제 해직되는 바람에 서울로 올라왔다. 1983년 그 무렵도 창비가 어려운 시기였죠. 당시 정해렴 사장이 너무 힘들어하는 걸 보고 백선생이 이걸 맡아서 꾸려갈 사람이 없을까 생각하다가 나를 떠올린 거죠. 그때 나는 제자가 세운 개인 미술관 관장을 하고 있었는데, 백선생이 미술관으로 찾아와서는 창비 일을 좀 맡아주면 좋겠다 해서, 그러자고 한 거죠.

김이구 창비는 부정기간행물 『창작과비평』을 발행했다는 이유로 1985년 12월에 서울시로부터 출판사 등록취소 통보를 받았지요. 그때 항의운동이 굉장히 거세게 일어났죠. 선생님은 그때 대표로서 가장 일선에서 겪으셨는데요.

김윤수 기가 딱 막혔지요. 행정적으로는 서울시청의 출판부든가 거기서 결정을 했지만 이것은 중정, 보안사, 문공부 이런 데를 통해서 지시가 내려간 거예요. 시청에 가봤자 우리는 잘 모릅니다, 이러고 문공부에 들어가니까 얘기가 뭐 손톱만큼도 안 들어가는 거예요.

김이구 각계의 지식인들이 등록취소를 철회하라는 서명운동을 곧바로 추진해서 삼천명가량 서명을 했지요. 함석헌, 김동리, 박두진, 박완서 선생 이런 분들, 평소에 창비하고 밀접하게 교류를 하지 않은 분들도 참여를 많이 하셨는데요.

김윤수 이거는 너무 무례하다, 창비가 좋은 책을 만드는 출판사인데 이게 뭐냐, 폭거다 그래서 사람들이 크게 분노했고 원로 문인들께서 문공부에 가서 항의도 했고요.

김이구 결국 '창작사'로 신규 등록을 하는데, 그 과정이 대단히 힘겨웠지요?

김윤수 문공부 매체국으로 삼사일에 한번씩 들어갔어요. 그때 매체국장이 유세준이란 분으로, 국장을 찾아가니까 처음에는 말 꺼내기도 어려운 분위기였고, 그분도 처음에는 시일이 지나야 되겠다 그랬어요. 그 유국장을 몇번 보니 공무원치고는 참 괜찮은 사람이라는 생각이 들더군. 대개는 한두번 만나주다가 이 핑계 저 핑계 대며 회피하기 일쑤인데 자리에 있을 땐 피하지 않고 늘 만나주었어요. 중앙정보부 이런 정보기관에서 다 논의해서 한 일이고 지금 이 사람들이 약이 바짝 올라서 창

비 없앤 건 참 잘했다 이러는 상황이니까 기회를 봅시다, 시간이 좀 지나야 되겠지요, 그랬어요.

당시 정부 각 기관에는 군부에서 파견한 요원들이 상주하고 이들이 중심이 된 관계기관 대책회의라는 게 있어서 문공부도 산하 각 기관에서 올라오는 안건이 있으면 이 대책회의에서 논의하게 되는데, 맨날 욕이나 먹고 이건 안건으로 올리지도 말라는 소리나 듣는다고도 하고. 신규 등록까지 그 긴 과정에서 그자들한테 눈총을 많이 받는다 그랬는데, 사실 국장은 그런 내색을 거의 안했어요.

그때 도움을 준 사람이 안인학이란 분이었어. 서울대학교 불문과를 나왔고 당시 문공부 전문위원으로 있었는데 나도 좀 아는 사람이지요. 그 친구가 돌아가는 얘기를 자세히 알려주고 코치도 해주고 그랬어요. 상당한 시일이 지났을 때 국장을 만나니까 얘기가 좀 진전되면서 창비 등록허가는 할 텐데 내부 정리가 필요하다는 거예요. 백낙청은 손 떼라, 염무웅도 손 떼라, 이시영 주간과 고세현 부장도 내보내라, 임재경도 관여하지 마라, 그런 조건을 걸었어요. 고세현이 학생운동 하다가 창비에 들어와 근무한다는 것까지 손바닥 보듯 알고 있었어요. 그때 참 생각을 많이 했지요. 이시영은 안된다, 고세현도 안된다 그러면 이 사람들 나가서 어디서 밥 먹고 살 거냐 하면서 거절했지요. 백낙청·임재경 씨는 창비를 대표하는 분들인데 어떻게 내보내냐, 그러면 나도 그만둘 수밖에 없다 그랬어요. 김사장이 있어야 교수들 책이라도 내지요, 농담 삼아 그러길래 생각해줘서 고맙다 그랬죠.(웃음)

그렇게 밀고 당기기를 반년 정도했지요. 결국 백낙청·임재경은 손을 떼고 이시영은 업무국장으로 발령하는 선에서 합의를 했는데, 막판에 창비가 앞으로 어떻게 하겠다고 공개적으로 발표를 하라는 거예요, 신문기자들을 모아놓고.

김이구 마지막에 갑자기 요구한 거죠?

김윤수 갑자기 그랬죠. 텔레비전에 나가서 공개 발표를 해라, 창비가 양서 출판사로 새롭게 태어난다는 것을 알리라는 거예요. 안 그러면 이쪽 입장도 곤란하고 창비 입장도 곤란해진다, 이렇게 압박하는 거야. 그래서 이튿날 매체국에서 기자들 불러놓고, MBC 카메라 앞에서 내가 그 '항복 선언' 비슷한 것을 했지요. 물의를 일으켜서 죄송하다, 앞으로는 우량도서 출판에만 매진하겠다 그런 내용이었어요. 사람들이 야, 김윤수가 TV에 나왔더라 하고, 자주 못 만나는 친구들도 그걸 봤나봐요. 한편 창비의 필자, 양식 있는 독자들로부터 내가 욕을 많이 먹었지요.

김이구 선생님은 창비 대표로 그동안의 과정을 마무리짓기 위해 어쩔 수 없이 진짜 어려운 일을 감당하셨네요.

김윤수 그거야 뭐 내가 끝판에 나와서 한 거니까, 아이구 욕해라 그랬지요. 창비가 뭐 구차하게 저러느냐 별소리가 다 들려왔어요. 그때 백선생과는 이 엄혹한 세상이 언제까지 갈지 모르니까 일단 창비를 살려놓고 차차 대응해나가자 했던 거지요. 지나고 나니까 이제는 한낱 우스갯소리가 됐지만… 6월항쟁 후에 『창작과비평』이 복간되고 출판사 이름도 되찾으면서 창비에 대한 신뢰가 예전으로 돌아갔지요. 요즘에는 거의 매일 우리 집에 창비 책이 오는데, 창비가 출판문화를 선도하는 출판사로서의 역할을 제대로 하고 있다고 봅니다. 그때는 재정적으로도 그렇고 하도 어려우니까 우리 문 닫고 잠시 쉽시다, 그러면 백선생이 안된다고, 목숨 부스러질 때까지 하자고 그랬지요.

그때 문공부 심의실에 이아무개라고 군 출신이 있었는데, 의자에 뻣뻣이 앉아서 깐깐하게 애를 먹였어요. 문학계에서 알 만한 사람들도 심의실에 꽤 들어가 있었으니까, 그자들이 뒤에서 다 고자질을 했을 거고. 심지어 아동문고 『몽실 언니』까지 문제 삼아 판금시켰지. 이게 뭐냐, 인민군이 와서 몽실이를 봐주고, 이거 빼라는 거야. 몽실이가 애 업고 인민군 병사와 이야기 나누는, 아주 따뜻한 장면이었지.

김이구 이제 창비 50주년인데, 후배들한테 지난 창비 역사에서 기억하고 실천해야 할 것이 무엇인지 말씀해주세요.

김윤수 50주년이라, 그러고 보니 참 긴 세월이네. 사회운동 같은 것도 일관되게 지속하는 것이 힘들지만 문화계에서는 한번 얻어맞으면 재기하기 쉽지 않지요. 그런데 우리 창비는 여러번 얻어맞아가면서도 끝끝내 버티고 싸워 이렇게 되살아났고, 그런 고난을 겪으면서 훨씬 더 단단해졌지요. 많은 문인들, 진보적인 지식인들이 필자로서 독자로서 힘을 보태줘서 창비가 튼튼한 출판사로 자리 잡을 수 있었지요. 긴 독재정권 치하에서, 창비가 발행한 책도 책이지만 백선생을 필두로 직원들이 반독재 민주화운동에 참여해서 싸웠기 때문에 더 혹독한 탄압을 받았던 겁니다. 나 또한 그 대열에 참여하고 고난도 겪었지만 창비의 일원으로서 중요한 시기에 일익을 담당했다는 걸 생애의 한 보람으로 여기고 있지요. 창비의 후진들에게 하고 싶은 말은 견인불발(堅忍不拔), 이 말 한마디입니다.

김이구 창비 역사에서 참 파란만장한 시절을 항심으로 지켜오셨는데요. 선생님, 건강도 좋으시고 예전처럼 바쁘지 않으시니 창비에 다시 글

도 써주시고 좋은 필자도 소개해주시기 바랍니다. (2015. 7. 6. 서울 마포구 서교동 인문까페 창비)

『한결같되 날로 새롭게: 창비 50년사』(창비 2016)

한국 미술계의 선비, 김윤수 국립현대미술관장

진행 | 이민주 『뷰즈』 편집위원, 한희정 『뷰즈』 객원기자

과천의 국립현대미술관 관장실에서 만난 미술계의 선비 김윤수 관장님. 언제나 그러하듯 편한 복장으로 업무를 보실 거라고 생각했다. 그러나 이날은 중요 인사의 방문이 있어서 청색 계열의 실크넥타이와 멋스런 양복을 입고 계셨다. 일본 출장 이후여서인지 약간 피곤해 보이셨지만 관장님의 품위와 인격은 그대로 우리에게 다가왔다.

바쁘신 일정에도 불쑥 찾아간 우리 취재팀을 친절히 맞이해 차를 대접해주셨다. 격조 있는 백자 찻잔 속의 따뜻한 유자차를 마시면서 편안한 마음으로 관장님과 이러저러한 세상사 이야기를 나눴다. 좋은 봄 날씨 덕분에 봄 소풍 나온 유치원, 초·중·고등학생들의 활기찬 모습을 보며, 그들이 타고 온 관광버스로 과천길이 꽉 막혔던 사실도 잊어버렸다는 이야기를 하면서…

국립현대미술관 관장직을 연임하시게 된 지도 몇달 지났군요. 그동안 대한민국 미술의 요람으로 좋은 기획전을 많이 한 것으로 알고 있습니다. 현재 열리고 있는 전시회도 세종류의 특별기획전으로 전시마다 성격이 다른 것이 흥미롭습니다. 관장님께서 특별히

지향하시는 국립현대미술관의 운영 방향은 무엇입니까?

크게 두가지입니다. 하나는 미술관이 국민 곁으로 다가가는 것이고, 다른 하나는 우리나라 현대미술을 세계에 널리 알리는 일입니다. 첫번째 것은 어찌 보면 당연한 것임에도 지금까지는 그러질 못했습니다. 서비스를 강화함으로써 국민들이 미술관에 와서 미술작품을 보고 가는 것으로 끝나지 않고 여가를 즐기고 충분히 쉬고 갈 수 있도록 하자는 것입니다. 그러기 위해 야외 휴식 공간을 만들도록 할 것입니다.

두번째로 한국 현대미술이 세계 주요국에 제대로 알려져 있지 않습니다. 최근에는 우리 젊은 작가들이 외국 미술관에서 전시도 하고 하여 조금씩 알려지고 있지만 현대미술 전반에 관한 이해가 매우 부족하다는 것을 알게 되었습니다. 그래서 우리 미술관이 외국의 유수 미술관과 교류함으로써 우리 현대미술에 대한 이해를 높이자는 거죠. 이건 미술관에서 장기정책으로 추진해야 할 사안입니다.

그동안 유럽, 미국의 미술계가 우리에게 큰 영향을 미쳤는데 중국이 당분간 세계의 경제를 주도하며 미술계도 장악할 것 같습니다. 지난해 중국의 공모전 작품들을 보고 그 철저한 테크닉과 기초 미술교육에서 나온 작품들을 보고 감명받았습니다. 앞으로 동아시아 문화권과의 교류에 관한 계획은?

지금까지 우리는 서방 선진국의 미술을 들여와 보여주는 데 힘을 쏟아왔습니다. 우리 미술관만 해도 주로 미국이나 유럽의 유명 작가들의 작품전을 열었는데, 정작 우리의 이웃인 아시아, 특히 동아시아 미술교류에는 소홀했던 게 사실입니다. 20세기 중반까지만 해도 동아시아는 세계의 변두리였으니까요. 이제는 동아시아가 세계의 주목을 받는 시대가 되었고 전세계가 지구촌이 되어가고 있으며 그래서 무엇보다도 우선적으로 가까운 이웃나라와의 교류를 해야 하는 시점이 되었습니

다. 금년은 한중수교 15주년이 되는 해라서 이를 기념하여 우리 미술관과 중국미술관이 '한중 현대미술교류전'을 8월에 열기로 했습니다.

세계화 시대를 맞아 우리 미술인들이 어떠한 전략으로 대처해나가야 할까요?

어려운 질문이네요. 지난 세기 후반 그러니까 1995년 광주 비엔날레가 처음 시작되면서부터 한국미술의 지형이 크게 바뀌기 시작했지요. 탈장르화, 즉 장르 간의 경계가 무너지고 온갖 새로운 매체가 활용되고 갖가지 모양의 작품이 등장하고, 최근에는 미술과 다른 분야와의 융합이 이루어지고 있고… 그러기를 한 10여 년이 지나면서 그야말로 온갖 미술이 범람하는 디지털 시대, 글로벌 시대에 살고 있지요. 미학적으로 말하자면 고전적인 개념으로는 '미술'을 정의할 수 없는, 미술의 정의를 새로 해야 하는 세상이 되었습니다. 완전히 다른 문화 환경, 엄청난 변화를 맞아 미술가들에게 닥친 문제는 '정체성의 부재'라고 생각됩니다. 내 그림이 시대에 뒤떨어진 것은 아닌지, 전통은 아예 버려야 하는 것인지, 미술에서의 혁신은 어떠해야 하는지 등등 정체성의 혼란은 당연하다고 봅니다. 그런데 이럴 때일수록 피상적인, 유행적인 흐름에 맞서 예술의 근본—고전적인 예술의 개념이 아니라, 예술의 본질, 즉 진정한 예술, 도대체 예술은 무엇인가를 숙고하고 통찰하면서 변화하되 변화하지 않는 자기 세계를 추구하는 지혜가 요망된다고 하겠습니다.

중국은 현재 경제적으로뿐만 아니라 문화적으로 특히 미술계에서도 세계적으로 주목을 받으며 성장하고 있는데, 한국이 이러한 중국을 경쟁상대로 의식해야 할 것인가 아니면 함께 손을 잡고 서구의 문화적 침략에 대항해야 할 것인가 하는 생각이 듭니다. 관장님은 어떻게 보시나요?

최근 중국이 경제적으로 무서운 기세로 성장하고 있고, 미술 쪽도 중

대화 중인 김윤수 선생.

국 현대미술가들이 세계적으로 주목을 받고 작품값이 천정부지로 치솟고 있다고 하지요. 사람들은 이를 두고 '거품이다' '가수요(假需要)다'라고들 하는데, 그중에는 정말 좋은 작가도 있고 그렇지 않는 작가도 있는 것 같습니다. 그런데 우리가 주목할 점은 중국작가들은 대개가 중국적인 전통, 중국적 에토스와 감성을 바탕으로 하고 있다는 것입니다. 중국문화의 깊이랄까 두께를 느낀다고 할까요. 중국인이 쓰는 말에 '화이부동(和而不同)'이란 말이 있지요. '사이좋게 지내되 무턱대고 같이하지는 않는다'는 뜻이지요. 중국을 경쟁상대로, 또 서양미술 자체를 서구문화의 침략으로만 볼 것이 아니라 서로 다름과 같음을 밝히고 드러냄으로써 우리의 문화적 정체성을 확립해가는 것이 중요하다고 생각합니다.

서구와 비서구 사이의 문명의 충돌이라고 했던 헌팅턴(S. P. Huntington)이 틀렸다며, 디터 젱하스(Dieter Senghaas)는 서구를 포함한 각 문명 내에서 전통과 근대의 '문명 내 충돌'이 더 본질적이라고 주장하고 있습니다. 근대화에 반발하는 전통주의자들을

근대주의자들이 어떻게 제압하느냐, 그리고 그 과정에서 각 문명의 고유 요소들을 어떻게 활용하느냐가 문명과 세계사의 흐름을 결정한다고 말하더군요. 여러 문명의 우열, 충돌이 아니라 선후(先後)적인 근대화 과정으로 파악하는 시각으로 볼 때 최근 우리나라에서 벌어지고 있는 세대 간의 문화격차는 심각해 보입니다. 작품을 평가하는 잣대도 선대 평론가들과 젊은 평론가들 사이에 많은 시각차가 있는 것이 우리의 현실입니다. 평론과 미술이론을 전공으로 하신 관장님의 의견을 듣고 싶습니다.

전통과 근대의 '문명 내의 충돌' '세대 간의 문화격차' 이런 문제는 크게 보면 인류 역사에서 언제나 있어왔던 현상이고 그게 역사발전의 법칙이기도 하지요, 미술사를 보더라도 그렇고. 문제는 그것이 책에서 보는 것이 아니라 현실 속에, 그리고 너무도 급격히 바뀌어 나타나고 있기 때문에 기존의 것과 충돌하고 대립하는 것으로 느껴지고 있는 것 같습니다.

미술계에서 미술의 급속한 변화를 두고 평론가들 간에 긍정적 또는 부정적으로 평하고 있는 것 같은데 평론이란 각자의 입장과 관점, 전문지식이 중요하므로 자기와 다른 평론가라도 입장이나 관점이 분명하다면 존중해주는 풍토가 되어야겠지요. 기성 평론가와 신진 평론가 간의 시각차는 아마도 '미술' 개념에 대한, 특히 새로 나타나는 미술에 대한 인식과 관점의 차이에 기인하지 않는가 합니다.

일본 최대 미술품경매회사 '신와옥션(Shinwa art auction)'의 요이치로 구라타 사장은 한국미술이 쭉 올라간다고 『조선일보』와 인터뷰한 적이 있습니다. 경제학, 경영학적 마인드로 미술시장을 이끌어가고 있는 그의 이야기가 어느정도 신빙성, 가능성이 있다고 믿으시는지요?

우리 현대미술가들의 작품이 세계의 이름있는 미술관에서 전시가 되고 세계 미술시장에서 주목을 끌며 거래되고 있는 최근의 현상을 두고

한 말인 것 같습니다. 그만큼 우리 현대미술이 세계적으로 알려지고 있다는 것은 반가운 일이지요. 그것이 일시적인 현상으로 그치지 않고 지속적인 관심의 대상이 되려면 한국미술의 아이덴티티를 보여주는 작가와 작품의 생산이 뒤따라야 할 것입니다.

요즘 '보고 싶다'에서 '갖고 싶다'로 바뀐 고객의 마음으로 미술시장이 불붙고 있다고들 합니다. 이렇게 자본주의 시장논리로 치닫는 미술시장의 흐름을 국립현대미술관은 어떻게 균형을 잡아주실 계획이신지요.

미술관이 시장에서 할 수 있는 역할은 매우 제한적입니다. 미술관에서는 좋은 작가를 선정하여 전시하고 평가하고 그의 작품을 경우에 따라서는 구입해주는 정도이니까요. 그런 면에서는 다소의 상징적인 의미는 있겠지만 미술관은 작품을 사고파는 곳이 아니므로 경제적인 측면에서의 영향은 생각만큼 크지 않으며 더구나 연간 작품구입 예산으로 보면 시장에서 균형을 잡아줄 정도는 못됩니다.

수많은 공청회를 통하여 도입된 미술은행 시스템 덕분에 여러 청년, 중견작가들에게 경제적 도움이 되고 있다고 봅니다. 그 작품들이 현실적으로 관공서나 개인 건물에 임대가 가능한지요?

문화관광부에서 미술은행을 설립하고 그 업무를 우리 미술관이 대행을 해온 지 3년째가 됩니다. 그동안 여러 미술가들의 작품을 구입함으로써 다소나마 도움이 되었다는 평을 듣고 있습니다. 그리고 그동안 주로 정부 산하기관에 일정 대여료를 받고 대여해오고 있으며 얼마 전부터는 개인 기업체 건물이나 개인 사무실에서도 조금씩 대여 신청이 들어오곤 하는데 좀더 널리 알려져서 많은 곳에서 작품 대여가 이루어지길 바라고 있습니다. 선진국에서는 미술은행이 대단히 잘되고 있는데

그 이유는 아마도 무미건조한 건물 벽이나 사무실 공간에 작품을 걸어둠으로써 작품에 대한 예술적 이해는 물론 정신적인 안정이랄까 정서적 부가가치의 효과를 거두기 때문이 아닌가 합니다.

프랑스의 지식인 자크 아탈리(Jacques Attali)는 그의 저서에서 미국은 점차 몰락하고 한국이 아시아 최대 강국이 될 거라고 말하고 있습니다. 이러한 흐름이 우리 문화에 미칠 영향을 어떻게 전망하십니까?

자크 아탈리의 그 책을 보지 못해 그에 대해 뭐라고 말하기는 어렵습니다. 그러나 세계의 석학들 중에는 미국의 몰락을 예언하는 분들이 더러 있지요. 아탈리 같은 학자가 한국이 아시아의 강국이 될 거라고 말했다니 우선 듣기 좋네요.

지난 70년 동안 험난한 시대를 살아온 나의 경험과 역사적 관점에서 보면 우리나라가 이제 '국운이 융성하는 시기'에 들어서지 않았나 하는 생각을 할 때가 종종 있습니다. 한국의 경제력이 세계 12위권이라고들 하지요. 그에 비해 한국문화에 대한 인식은 비할 수 없을 만큼 낮습니다. 한국의 문화와 예술이 세계적으로 인정받는 시대를 앞당기기 위해 우리 예술가들이 그리고 문화 담당자들이 분발해야겠고 우리 미술관도 할 수 있는 모든 일을 다할 생각입니다.

바쁘신 중에도 인터뷰에 응해주셔서 대단히 감사합니다. 현재 진행되는 좋은 전시들이 인상 깊었습니다. 지금껏 미술계의 핵심으로서 균형을 잡아왔듯이, 앞으로도 국립현대미술관이 더욱 좋은 전시를 기획하여 우리 미술계를 넘어 세계 미술계에 귀감이 되는 전시장으로 발전할 수 있으리란 기대를 해봅니다.

『뷰즈』 2007년 여름호

김윤수 한국 국립현대미술관장에게 묻다

"민주화운동, 그 시작에는 문화가 있었다"

질문 | 후루까와 미까(古川美佳, 조선 미술 및 문화 연구자)

번역 | 임경화(중앙대학교 연구교수)

1980년대 한국에서 끓어올랐던 사회변혁운동. 사람들의 갈망이 땅이 울리듯이 요동치는 데모나 집회의 어딘가에는 항상 그림이 걸려 있었다. 아무렇게나 막대기에 묶인 초라한 천 조각에 그려진 그림이 데모나 집회 현장에서 사람들을 고양시키고 기치가 되어 기운을 집중시켰다. 최루탄에 무너지는 학생이나 거칠고 울퉁불퉁한 손으로 땀을 닦는 노동자, 고향을 버린 딸을 생각하는 주름투성이 농부, 서로 기대며 노동으로 지새우는 여공, 구속된 아들을 쓸쓸히 기다리는 어머니… 일본의 식민통치에서 해방된 후 쌓이고 쌓인 한국사회의 이른바 음지의 부분을 드러낸 그 표현들을 사람들은 실제로 '아름답다'고 느꼈을까. 눈을 돌리고 싶어지는 현실이 충만한 화면을 사람들은 과연 '미술'이라고 여겼을까. 하지만 그 그림들은 회피할 수 없는 현실을 사는 한국 민중의 정서를 포착해냈기 때문에 사람들은 매료되었다. 그 그림들에는 조선민족의 유랑하고 유전(流轉)하는 생의 리듬, 한의 선율이 있었다. 그래서 그것은 '아름다운' 미술이 도달할 수 없는 "조선의 땅에 뿌리내린 민족의 반골정신"을 포착한 '형상'으로서 1980년대 한국 민주화운동의 숨

결 속에서 받아들여졌다.

그 '형상'들의 시작은 4·19혁명이 학생·지식인·문학인이나 예술가들에게 민족문화와 민족예술에 대한 각성을 불러일으킨 것으로 거슬러올라갈 수 있다. 1970년대에 들어서면 예술과 표현을 통한 사회의 변혁이라는 민족적인 주제가 지식인에 의한 이론적 탐구와 대학의 문화서클 운동이 되어 발전해갔다. 그것은 군사독재정권에 의해 막혀버려 일그러진 사람들의 정신에 자존심과 생명력을 되찾는 표현이 되어 1980년대 한국의 정치공간에 등장한다. 한국의 민주화운동, 그 시작에는 문화가 있었다. 샤머니즘의 제사나 민중의 노동과 유희를 순환시키는 춤이나 노래, 시나 그림이 융합되면서 정치운동이 전개되어갔다. 그것이 바로 이 나라의 극히 독특한, 억눌려 흩어져 있던 형체 없는 운동의 흔적으로서의 '작품'이 아닐까.

명품이 즐비하게 늘어져 있는 미술관이나 화랑에서 오래도록 소외되었던 이 약동적인 문화의 흔적을 이제 다시 기록하려는 전람회가 한국미술을 대표하는 국립현대미술관에서 개최되었다. '한국미술 100년전'이다.

이 전람회를 구상한 것은 한국인의 미의식이 어떻게 생성되어왔는지를 '아름다운' 미술의 대극에서 일관되게 규명해온 사람이다. 바로 그 사람, 김윤수 국립현대미술관장은 민주화운동에 호응하여 태어난 '민중미술'의 선구자로서 1970년대부터 예술과 사회·정치와의 관계를 탐구해왔다. 이번에 개최되는 '한국미술 100년전'은 바로 그 사색과 경험이 결실을 맺었다고 할 수도 있다.

'한국미술 100년전'에서는 한국미술의 약 1세기에 걸친 발자취가 2부 구성으로 전시되었다. 2005년 여름에 제1부 '근대 편', 2006년 여름에 제2부 '현대 편'이 개최되어 커다란 반향을 일으켰다. 그것은 2005년

이 을사조약(1905년 한일보호조약)으로부터 100년, 광복 60주년, 한일조약 40주년, 나아가 '6·15남북공동선언' 5주년이었던 탓에 자국의 미술을 부감하는 절호의 기회가 되었기 때문만이 아니다. 아마도 그것이 한국 사람들이 역사에 농락당하면서도 문화예술을 주체적으로 획득해가고자 했던 궤적을 볼 수 있는 내용이 되었기 때문일 것이다. 이 전람회를 통해 드러나는 한국문화의 발자취에 대해 김관장님께 전화로 여쭐 수 있었다.

'4·19'가 분기점

획기적인 전람회가 된 '한국미술 100년전'에서는, 김관장님 자신이 1970년대 이후 군사정권의 탄압에 굴하지 않고 민주화운동과 예술을 이었던 민중미술운동을 솔선해온 분인 만큼, 그 운동의 생성을 제대로 한국사에 자리매김해야 한다는 사명감 같은 것이 있으시지 않았을까 하는 인상을 받았습니다. 우선 이 전람회를 어떠한 관점에서 발안하고 무엇을 시도하고자 했는지 들려주실 수 있으신지요.

2005년에 개최한 제1부는 근대 한국미술이 어떻게 형성되어왔는가를, 2006년 개최한 제2부는 1950년 후반부터 2005년까지의 작품을 소개하고 있습니다. 제1부의 배경은 일본의 식민통치 시대였으므로, 이른바 '식민지적 근대'가 우리나라의 문화에 어떻게 생겨났는지가 커다란 초점이 되었습니다. 그렇게 보면, 대체로 일본의 제도를 받아들여 요컨대 미술에서는 '조선미술전람회'의 제도나 방식 등이 그대로 일본에서 수용되어 전개되었습니다. 조선총독부는 조선인들이 그와는 별도로 자신들이 이루고자 했던 독자적인 미술이나 문화운동을 장려하지 않고 제정된 제도 속에 그것들을 집어넣어 이른바 중화시키면서 문화적으로

용해시키는 방향으로 전체를 운영해갔습니다. 그래서 식민지통치 시대 초기에는 당시의 시대를 비추는 미술이라거나 저항적인 미술 같은 것은 거의 보이지 않았습니다. 대체로 그 제도의 틀에서 벗어나지 않는, 이른바 심미적인 예술, 관 주도 전시회를 기본으로 한 미술이 거의 대부분이었다고 할 수 있습니다. 흥미로운 것은 조선총독부가 조선의 미술문화를 제도적으로 철저히 관리하고 운영하면서도 미술학교를 짓지 않았다는 점입니다. 그래서 미술을 공부하려면 일본으로 유학을 가지 않으면 안되었습니다. 이 시기 한국의 중요한 화가들의 대다수가 일본 유학생 출신입니다. 이와 같이 조선의 근대화는 식민지 지배를 확고히 하려는 일제의 주도 아래 전개될 수밖에 없었습니다. 그래서 일본으로부터 국권을 회복하는 한편으로 선진문명을 받아들여 근대화하지 않으면 안된다는 당시의 민족적 과제를 안고서 그 항일과 계몽의 모순에 괴로워하면서 조선의 근대화는 자연스럽게 제약되고 왜곡되어버렸습니다.

이와 같은 시대 상황이나 조건을 이해하기 위해 시각적 자료나 문헌, 주요 기사 같은 것도 전시했습니다. 예를 들면, 일본의 전시총동원 체제 당시 일본 육군에 「국방국가와 미술」이라는 자료가 있었는데, 그것도 번역하여 제시했습니다. 즉 단순히 미술사나 양식사적인 조건만으로 작품을 나열하는 것이 아니라 그 작품의 시대적인 배경이나 환경을 전하는 역사·사회·문화사적인 문헌자료를 전시함으로써 조선인이 어떻게 미술에 의한 표현을 시도하고자 했는지를 거시적인 관점에서 재구상했다고 할 수 있습니다.

그런데 김관장님은 이 1세기의 한국미술사를 양분한다면 전전(戰前)과 전후, 즉 '8·15광복(해방)'이 아니고 '4·19'가 그 분기점이라고 말씀하십니다. 이번 전람회도 그러한 시점에서 출발했다고 합니다만, 그 이유는 무엇인지요.

저는 1936년이라는 일제 후반기에 태어나 국민학교 4학년 때 해방을 맞았습니다. 그리고 1958년에 대학에 입학했습니다. 이번 전람회의 제2부는 1957년부터 오늘날까지라는 구성으로 되어 있는데, 정말로 나 자신이 몸소 체험해온 시대이기도 합니다. 그리고 이 이승만 타도의 계기가 된 1960년 '4·19' 당시는 24세였습니다.

왜 '4·19'가 획기적이었냐 하면, 우선 무엇보다도 학생 스스로가 들고일어난, 미완이기는 했으나 확실히 일종의 혁명이었기 때문입니다. 학생혁명이라는 것은 사회적·정치적인 현실의 혁명까지 실현시킬 수 있는 것은 아닙니다. 그러나 그를 통해 이른바 학생운동이 한국의 정치·사회·문화의 새로운 지류가 되어 그때까지의 틀을 부수려고 일거에 흘러나왔습니다. 새롭게 시작하지 않으면 안된다는 의식 말이죠. 그때까지의 이승만 반공정권으로는 안된다는 것입니다.

그래서 '4·19'를 통해 특히 문화 분야에서 가장 강조된 것은 민족문화, 민족문학, 민족주의적 문화입니다. 문학적으로도 대단히 강하게 민족주의를 추구하여 독재에 반대하는 문화운동이 점차 활발해져갔던 것입니다. 미술 쪽에서는 아직 그 당시에는 그다지 강한 정치의식, 그러니까 반정부·반체제라는 의식은 없었고 무언가를 바꾸지 않으면 안된다는 막연한 것이었습니다. 우리는 외국문화의 영향을 계속 받아왔기 때문에 미술에 뜻을 두는 사람들이 적극적으로 소위 반정부라거나 혁명이라거나 하는 일이 그때까지 없었지만, '4·19' 이후에 대학생들이 그러한 의식, 움직임에 눈을 떴습니다. 해방 후에도 한국사의 다양한 부정적인 요소가 계속해서 쌓여왔지만, '4·19' 인식이 변화를 요구하는 학생들의 결정적인 돌파구가 되었습니다. 그래서 당시에 동시대를 사는 사람들의 모든 구호가 등장했던 것입니다.

정치적 억압 속에서

당시 한국인은 자유롭게 표현하지 못하고 예를 들면 빨간 물감을 사용한 것만으로 '빨갱이＝공산주의자'로 위험시될 정도여서, 사회비판적인 미술 따위는 나올 여지도 없었습니다. 이전에 김관장님은 "정치적 억압의 문제를 빼고는 한국의 문화, 그리고 미술은 말할 수 없다"고 말씀하신 적이 있습니다. 그래서 얼핏 보기에 미학적 추구에 몰두한 모더니즘 미술마저도 본인들은 자각적이었는지의 여부를 떠나서 실은 독재정권으로부터의 과도하리만큼의 도피라는 측면이 어른거리기도 합니다. 그후 바로 그 대극에 있는 정치성을 강하게 띤 민중미술이 대두했고, 나아가 북한에서는 강렬한 사회주의적 리얼리즘 미술이 태어나는 등, 한국미술의 역사는 단순히 작품을 좇는 것만으로는 파악할 수 없습니다. 그것은 일본의 예술처럼 오로지 미를 사회와 떼어내려는 시점에서는 잘 보이지 않는 것입니다.

한국의 현대미술은 해방 후의 초창기는 일제의 양식을 그대로 계승했습니다. 해방 후에 정치적으로는 커다란 변화가 있었지만, 미술은 그다지 없었습니다. 그러나 '4·19'를 기화로 변화가 생깁니다. 아카데미즘의 의식이 이미 맞지 않게 되었고, 거기에 구미 미술의 유행이 우르르 흘러들어와 새로운 예술을 추구하는 기운이 일었습니다. 그러나 그것도 오래는 지속되지 못하고 사라져버렸습니다. 게다가 세계는 냉전 이데올로기 시대로 돌입하여 군사 쿠데타는 정치적으로도 사상적으로도 한국인을 강하게 억압해갔습니다. 예술가들에게 중요한 것은 예술, 사상, 표현의 자유입니다만, 그 자유들을 마음껏 누릴 수 없게 되었습니다. 당시의 정부는 표현자에게도 보이지 않는 억압을 가해 정신적으로도 그러한 생각을 갖지 않도록 다른 방향으로 유도하는 상황이었습니다. 그래서 정말로 속박된 사회여서 사상적으로도 창작적으로도 체제의 입에 맞지 않는 표현은 모두 금지당한 것입니다. 그렇게 보면, 미

술 자체가 한쪽으로 기울어갑니다. 요컨대 추상미술 같은 것은 사상과 관계없으니까 허락되고 반대쪽의 리얼리즘적 요소는 억압받고 맙니다. 그래서 그러한 사회비판의식이 강한 표현은 나타나기 어려워졌습니다.

김관장님은 1969년에 시인 김지하 등과 함께 나중에 민중미술의 사상적·정신적 지주가 된 리얼리즘론 '현실 동인 제1선언'을 기초하셨고, 1971년 무렵부터 「예술과 소외」 「폭력과 예술」 등의 평론을 통해 해방 후 거의 20년 이상 단절되었던 한국사회의 리얼리즘을 되찾아 민중미술의 소생을 제창하는 선구적인 역할을 하셨습니다. 당시에는 그러한 언론활동을 하는 것 자체가 곤란하지 않았습니까?

그 무렵은 군사독재 체제도 후반으로 접어들어 박정희 대통령은 자신의 권력이 흔들리지 않도록 다양한 공약을 입에 담으면서도 지키지 않았습니다. 국가에 걸맞은 발전이 아니었고 왜곡되고 억압받은 독재체제 아래 모든 것이 진행되어갔습니다. 그래서 그 자체로 지식인으로서, 예술가로서 도저히 받아들일 수 없었습니다. 독재체제 자체에 저항한다는 의미보다도 사회의 현실이란 어떠한 것인지, 민중의 현실은 어떤지 생각하지 않을 수 없었습니다. 그래서 자연스럽게 리얼리즘에 관한 문제제기가 이루어져서 리얼리즘 운동이 시작되었던 것이지요. 그 '현실동인 제1선언' 당시에 처음으로 말입니다. 하지만 그것이 그대로 진행된 것은 잠시뿐이었고, 곧바로 탄압을 받아 억압되었습니다. 그런 탓에 그러한 현실적 경향의 미술은 발전될 수 없었던 것입니다. 특히 지식인들이 선두에서 반독재 민주화운동의 목소리를 올리기 시작한 것이 1970년대부터인데, 거기에 문학 분야 사람들이 들어왔습니다. 하지만 미술 쪽에서는 아직 별로 없어서 당시를 돌아보면 내가 처음이었다고 할 수 있습니다.(웃음) 그래서 대학의 교직에서 쫓겨나 투옥되고 말았습니다.

거슬러올라가면 1965년 한일조약 반대투쟁 당시부터 한국의 정치투쟁 현장에는 문화가 있었습니다. 당시에 일본과 결탁하는 박정희 독재정권이야말로 민족민주주의를 짓밟는 무덤이었고, 그 조약 체결 자체가 민주화운동의 장례식이라는 야유를 담아 '향토의식 초혼굿'이라는 것이 행해지죠. 이때부터 이미 운동의 장에 샤머니즘이 들어와 있었습니다. 그후 1970년대에 들면 김지하의 시 「오적」이 통렬하게 군사괴뢰정권을 풍자하고 비판하는 등, 문학과 시가 있었고, 연극과 노래가 있었고, 조금 늦게 미술이 있었습니다. 즉 민중의 생활 리듬이나 정서에 정치를 결부시켜 운동 자체를 발전시켜갔습니다. 그것들은 사회의 저력이 되어 한국의 독특한 정치문화를 낳았는데, 그것은 여전히 변혁이 필요한 현대사회에 있어서는 커다란 잠재력이라고 생각합니다.

그렇습니다. 한일조약 반대투쟁 당시에는 대학생이었던 김지하가 주역의 한 사람이었죠. 그때는 정치투쟁뿐 아니라 탈춤이나 마당극을 통해 주위 사람들을 잠시나마 정치운동으로 이끄는 식으로 활성화시킨 것입니다. 문화운동을 통해 점차 정치운동화한 것이죠. 내발적인 시를 통해 외발적인 작용, 이른바 직접적으로 사회정치 비판을 행하는 역할을 했던 것입니다.

글로벌라이제이션과 미술

거기에서 마음에 걸리는 것은 민주화된 정권하에서 경제적으로도 풍요롭고 자유로워진 현대 한국에서 지금 민중문화운동은 어떻게 전개되고 있는지, 이렇게 김선생님이 국립현대미술관장직을 맡은 것 자체가 미술계에 커다란 변혁을 초래하게 되기도 했습니다만, 민주화의 달성 후는 어떠한 양상인지요?

1970년대부터 1980년대에 걸쳐 서양미술의 모더니즘을 계승했을 뿐

아니라, 한편으로 극히 순수하게 한국적인 정치사회, 문화적인 상황 속에서 탄생한 미술이 있었습니다. 그것이 바로 한국적인 리얼리즘, 민중미술이었습니다. 이것은 다른 나라에서는 볼 수 없는 대단히 독특하고 드문 것입니다. 이 미술이 정치운동뿐 아니라 노동운동, 농민운동, 여성운동과 연결되어 대단히 활발히 전개되어갔습니다. 그것이 1980년대 후반에 들어서면서 모든 운동의 기본이 정치운동 쪽으로 내달려가자, 어느새 군사독재가 양손을 들고 항복했고 김영삼 문민정부가 되었습니다. 그래서 "아아, 이제 괜찮겠지" 하고 모두 민주화가 된 것처럼 여기고 말았습니다.

과거처럼 바짝 긴장해서 주먹을 들어올려 투쟁했던 사람들은 목표를 잃고 말았습니다. 그때 운동을 어떠한 방향으로 어떻게 진전시켜야 할지를 지도부나 중심적 역할을 했던 사람들이 솔선해서 이끌어가지 않으면 안되었는데, 그것이 이루어지지 않았습니다. 그래서 모두 서서히 다른 쪽으로 눈을 돌려 몸을 빼고 정권 쪽에 들어가는 사람도 나오고 조직의 이름만 남고 운동은 형해화해갔습니다. 이러한 현상이 1990년대에 들어 크게 눈에 띄게 되었습니다. 그러자 당시 민중미술의 핵심을 이루었던 주도자들도 탈퇴하거나 다른 곳으로 옮기거나 하는 사이에 조직이 취약해져버렸습니다. 현장운동이 왕성했을 때는 돈이 없어도 지원하는 사람들이 있어서 자금은 모였습니다. 그런데 상황이 빛을 바래고 투쟁의 표적도 없어서 돈을 내는 사람도 없어져버렸습니다. 그렇게 되자 민중미술을 하는 사람들은 문화운동이나 전람회를 하려 해도 사람도 돈도 모이지 않아 분위기가 무르익지를 않았습니다.

게다가 1990년대 후반부터는 글로벌라이제이션의 파도가 밀려와 세계라는 무대에 자신이 어떻게 올라가 표현해가야 하는지 생각하게 되었습니다. 과거에 뜨겁게 거론되었던 민족주의라든가 민중성 같은 이

슈는 존재감을 잃어갔던 것입니다.

물론 지금도 민중미술의 안성금이나 신학철, 홍성담 같은 작가가 현대의 정치사회 문제에 개입하여 훌륭한 활동을 하고 있습니다. 국제적으로 보아도 최근의 동아시아 관계 악화, 혹은 빈민국에 대한 미국의 탄압 같은 것을 보면, 민중미술의 이념, 지향하는 바는 충분히 유지할 가치가 있습니다. 지금까지는 국내 문제를 중심으로 민족적·민중적인 관점에서 활동했지만 그 국내 문제조차 아직 해결된 것은 아닙니다. 국제적인 새로운 문제를 포함하여 다음 단계에서 어느 방향으로 향해야 하는지를 따지지 않으면 안됩니다.

글로벌라이제이션의 파도를 타고 아트 비즈니스로서의 교류는 왕성해도, 그러한 정치적 이슈에 대해 한국을 비롯한 아시아와 연대하는 것 자체가 곤란한 것이 일본의 문화 상황입니다. 또한 역으로 일본인은 정치적인 문제에 대해 곧바로 문화를 떼어내려고 합니다. 그래서는 운동이 활성화되지 않습니다. 그래서 문제점은 많이 있어도 한국 사람들이 가지고 있는 운동을 촉진하는 약동적인 힘을 빌려 우리 일본인들도 함께 동아시아의 상호이해를 촉진하는 행동을 일으키게 할 수는 없을까, 지금도 저는 기대를 버리지 못합니다. 즉 무엇이 역사의 진실이고 무엇을 해야 하는가를 알아채는 직관력, 타자에 대한 상상력을 촉구하고 인간성을 자각하게 하는 그러한 문화예술적 창조력이 변혁운동에 필요한 것이 아닐까요?

말씀하시는 것은 잘 알겠습니다. 한국에서도 미술가들은 목표가 확실히 있었을 때는 주저 없이 혈기왕성하게 싸웠습니다. 하지만 최근에는 무엇을 해도 돈이 드니까 모두들 '댓가는 무엇인지' 생각하게 되어버렸습니다. 특히 요즘에는 외국에서 작품이 들어와 구매력만 부추기는 등, 돈 중심으로 움직이고 있습니다. 그래서 많은 사람들은 살아가면서 피할 수 없는 정치라든가, 삶 속에서 커다란 부분을 차지하는 문제점

이라든가 그런 것보다는 훨씬 현실적이고 실질적인 것에 관심이 가게 되었습니다. 그래도 '민족미술인협회'라는 민중미술 조직이 하나 남아 있는 것만으로도 다행이어서 거점은 아직 있으니까 중요한 목표가 됩니다.

이제 국내와 함께 국제적인 문제, 그리고 일본이나 동아시아와의 관계도 중요해지고 있습니다. 일전에 베이징에서 국제미술관장회의가 있어서 참가했습니다만, 거기에 동남아시아 관장님들이 많이 왔습니다. 특히 베트남 미술관장은 베트남이 프랑스 식민지 속에서 투쟁하면서 표현해온 자신들의 작품을 꼭 보여주고 싶다는 말을 했습니다. 이렇게 미술관을 통한 연대도 실현시켜가지 않으면 안될 것 같습니다. (2006. 9. 5. 과천 국립현대미술관 관장실)

『세까이(世界)』 2007년 11월호

Interview copyright © 2007 by Kim Yun-soo, Mika Furukawa
Reprinted by permission of the author c/o Iwanami Shoten, Publishers, Tokyo.

김윤수 선생 연보

1936년 2월 11일	경상북도 영일군 청하면 소동리 388번지에서 아버지 김응룡(金鷹龍)과 어머니 김위현(金渭賢)의 3남 1녀 중 장남으로 출생(가족 증언에 의하면 실제 출생은 35년 11월이나 백일을 넘긴 뒤 출생신고를 한 것이라고 함).
1996년 3월 9일	김정업(金正業)과 결혼.
2018년 11월 29일	향년 82세로 별세.

학력

1942~48년	경상북도 청도군 운문면 문명초등학교 입학, 교사인 아버지의 전근에 따라 여러 초등학교를 전학하여 다님.
1948~51년	대구중학교 졸업.
1955년 2월	경북고등학교 졸업.
1956~61년 2월	서울대학교 문리과대학 미학과 졸업.
1961~66년 2월	서울대학교 대학원 미학과 졸업.

주요 경력(대학과 출판사)

1960~65년	동아출판사 편집부 근무(영한·독한사전 편찬).
1966~73년	효성여자대학교, 계명대학교, 대구대학교, 영남대학교 강사.
1968~75년	서울대학교 문리과대학 미학과 강사.
1969~73년	이화여자대학교 강사.
1973~76년 2월	이화여자대학교 미술대학 전임강사(1976년 강제 해직).
1978~82년	계간 『창작과비평』 편집위원.
1980년 3월	복직 후 영남대학교 사범대학 교수로 옮김.
1980년 8월 19일	복직 5개월 만에 국보위 입법위원회에 의해 재차 강제 해직.
1983~98년	창작과비평사 대표(발행인).
1984년 10월	영남대학교 미술대학 교수로 복직.
1989~91년 2월	영남대학교 미술대학 학장.
1991~92년 2월	영남대학교 신문사 주간.
1992~93년 2월	영남대학교 교무처장.
1993~94년	영남대학교 장기발전계획위원회 의장.
1999~2004년	(주)창작과비평사 대표이사 회장.
2001년 2월	영남대학교 정년퇴임과 함께 명예교수로 임명됨.

미술 경력(학술활동, 미술운동, 미술관 운영)

1968~76년	서울대학교 문리과대학 강사로 활동하며 리얼리즘 미술 이론을 전개하여 한국의 독특한 민족미술이 형성되는 밑바탕을 마련함.
1968~76년	한국미학회 창립회원, 학술간사 및 편집위원.
1971년	『창작과비평』 봄호에 「예술과 소외」 발표, 미술평론 활동 시작.
1981~82년	서울미술관 초대관장, 유럽의 구상미술 소개, 새로운 기법 및 한국적 기법의 리얼리즘 미술 발굴작업 시작.

1988년	영남대학교 대학원 미학미술사학과 창설 주도.
1988년~1990년	(사)한국민족예술인총연합(민예총) 초대 공동의장(공동의장 고은·김윤수·조성국). 다양한 예술 분야가 한국적 리얼리즘 흐름으로 통합되는 데 핵심적인 역할을 함.
1995~98년	(사)전국민족미술인연합(민미협) 재창립 주도, 초대의장. 리얼리즘 미술 및 한국적 미술기법 확산과 정착에 결정적으로 기여함.
1997~2009년	제2회, 4회, 6회, 7회 광주비엔날레 조직위원 이사.
1999년	문화관광부 주최 대한민국문화상 심사위원.
1999~2001년	문화개혁을 위한 시민연대 공동대표.
2000년 2월~2003년 8월	민예총 이사장.
2000년	서울시 문화상 심사위원.
2002년	제4회 광주비엔날레 유네스코 미술 장려상 국제심사위원장.
2003년 9월~2008년 11월	국립현대미술관장. 미술관 제도 개혁과 부패 및 유착관계 개혁에 착수하여 문화계 기득권 세력과 보수언론의 저항을 겪음. 이명박정부에 의해 강제 해직.
2003년 8월~2005년 12월	대통령통일자문회의 예술계 대표 고문.
2006년 이후	광주비엔날레 이사.
2009년 6월 10일	프랑스 문화훈장(오피시에장) 수상

민주화운동 경력

1973년 12월 24일	개헌청원 서명운동본부 결성 30인(장준하 주도)에 참가, 중앙정보부에 연행되어 신문을 받음.
1974년 11월 27일	범민주진영 연대투쟁기구 민주회복국민회의 발족 및 「민주회복 국민선언」(서울 YMCA회관) 50명 중 문인으로 참가.
1974년 12월 25일	'민주회복 국민선언 대회'(총 71명, 기독교회관)에 앞장서면서

중앙정보부에 연행되어 여러차례 곤욕을 치름.

1975년 10월 21일 김지하 '양심선언'과 구명운동의 배후로 체포되어 중앙정보부에서 조사를 받고 나옴.

1975년 12월 10일경 신원 불상의 남자 2명에 의해 영장 없이 불법 체포되어 보안사령부 남영동 분실과 남산 중앙정보부로 끌려다니면서 가혹행위를 당함. 당시 가장 힘들었던 것이 옆방에서 들려오는 제자들의 신음소리였다고 증언함.

1976년 2월 19일 구금 상태에서 구속영장이 발부됨.

1976년 2월 25일 수감 중 당국에 의해 이화여자대학교에서 강제 해직. 해직 기간 1976. 2. 25~1980. 2. 29.

1976년 8월 2일 긴급조치 9호 위반으로 징역 1년, 자격정지 1년, 집행유예 2년 선고받음.

1976년 12월 2일 긴급조치 9호 위반 재심 청구에서 집행유예 선고받음.

1977년 12월 2일 민주교육선언(해직 교수 13인) 참여.

1978년 1월 한국인권운동협의회 결성에 해직 교수로서 참가.

1980년 3월 영남대학교 복직 후 신군부 반대운동과 교수협의회 결성.

1980년 8월 19일 복직한 지 5개월 만에 국보위 입법위원회에 의해 강제 해직. 해직 기간 1980. 8. 19~1984. 8. 11.

1986년 6월 미술계 대표로 6월항쟁 참여.

1987년 10월 30일 한겨레신문 창간 발기인(대구·경북).

2002년 1월 「민주화운동 관련자 명예회복 및 보상 등에 관한 법률」에 따른 민주화운동 관련자 인정.

2018년 11월 21일 대통령 긴급조치 9호 위반에 대한 재심 무죄판결.

저서

『한국현대회화사』, 한국일보사 1975.

『김윤수 저작집』(전3권), 창비 2019.

편저

『현대인의 사상 8 — 예술의 창조』, 김윤수 외 엮음, 태극출판사 1974.

역서

G. 슈미트『근대회화소사』, 김윤수 옮김, 일지사 1972.

허버트 리드『현대회화의 역사』, 김윤수 옮김, 까치 1974.

브루노 무나리『예술로서의 디자인』, 김윤수 옮김, 일지사 1976.

허버트 리드『현대미술의 원리』, 김윤수 옮김, 열화당 1977.

마누엘 가써『거장들의 자화상』, 김윤수 옮김, 지인사 1978.

H. W. 잰슨『미술의 역사』, 김윤수 외 9인 옮김, 삼성출판사 1978.

한스 M. 뱅글러『바우하우스』, 김윤수 옮김, 미진사 1978.

J. 호이징하『호모 루덴스』, 김윤수 옮김, 까치 1981.

존 버거『피카소의 성공과 실패』, 김윤수 옮김, 미진사 1984.

마이어 샤피로『현대미술사론』, 김윤수·방대원 옮김, 까치 1989.

찾아보기

김윤수 저작집 간행위원

유홍준(위원장) 김정헌 최원식 임진택 채희완 백영서 박불똥 김영동 염종선

김윤수 저작집1
리얼리즘 미학과 예술론

초판 1쇄 발행 / 2019년 11월 30일
초판 2쇄 발행 / 2020년 1월 7일

지은이 / 김윤수
펴낸이 / 강일우
책임편집 / 박주용 곽주현 홍지연
조판 / 박지현
펴낸곳 / (주)창비
등록 / 1986년 8월 5일 제85호
주소 / 10881 경기도 파주시 회동길 184
전화 / 031-955-3333
팩시밀리 / 영업 031-955-3399 편집 031-955-3400
홈페이지 / www.changbi.com
전자우편 / nonfic@changbi.com

ⓒ 김윤수 2019
ISBN 978-89-364-7786-8 94600
 978-89-364-7785-1 (세트)